한국 불교 조각의 흐름

姜友邦 著

대원사

한국 불교 조각의 흐름

개정판에 즈음하여

개론서(概論書)란 누구나 쓸 수 있으며 그 누구도 쓸 수 없는 양극(兩極)의 성격을 띤다. 그 동안의 연구 업적을 일목 요연하게 정리하여 나열하는 것은 매우 쉬운 일이지만, 끊임없는 연구의 축적 위에 자신 나름의 확고한 방법론을 지니고 개론서를 쓰는 것은 뼈를 깎는 인내 끝에야 가능한 것이다. 아마도 일생에 그런 기회를 갖는 것은 행운일지도 모른다.

필자는 5년 동안 일본 센다이(仙台)의 동북전력주식회사(東北電力株式會社)에서 발간하는 교양지에 우리나라의 불상에 대해 소개할 기회를 갖게 되었다. 나는 장차 쓰게 될 개론서를 염두에 두면서 그 하나하나가 유기적인 관계를 맺게 하여 우리나라 고대 조각사의 흐름이 파악될 수 있도록 엮어 나갔다. 하지만 누구나 쉽게 이해할 수 있도록 쓰는 일은 여간 어려운 작업이 아니었다.

1994년에 연재가 끝나자 그 도판과 해설만으로도 개설적 성격의 책이 될 수 있을 것 같았다. 여기에 이미 시도했던 삼국시대와 통일신라시대의 불교 조각에 관한 두 편의 논문을 추가하기로 하였다. 이들은 조각의 전체적 흐름과 문제점들을 정치적 배경과 더불어, 시대에 따라 다르게 나타나는 양식(樣式), 민중의 신앙 형태와 관계되는 도상(圖像), 불상의 제작 과정을 설명하는 재료와 기법(技法) 등 여러 측면에서 고찰한 것이다.

그러나 한국 불상만을 다루면 그 세계적 위상(位相)을 알 수 없으므로, 인도와 중국에 걸쳐 이루어진 불상의 성립과 의미 그리고 양식과 도상의 변화 과정을 간단 명료하게 먼저 밝혀 둘 필요성을 절감하였다. 그리하여 종교 미술론을 내 나름의 방법론으로 정리해 「불상미학(佛像美學)과 불신관(佛身觀)」이라는 제목으로 종교 미술의 본질과 불신관을 이 책의

첫머리에 싣기로 하였다. 이 부분은 한국의 불교 조각을 염두에 두고 쓴, 비록 짧고 간단한 것이지만 나의 20년에 걸친 불상 연구의 총결산이라고 할 만한 것이다.

이 책은 제1부 종교미술론, 제2부 우리나라 불교 조각의 흐름, 제3부 삼국시대와 통일신라시대의 불교 조각론 등 세 부분으로 구성되어 있으므로 부족하나마 현단계로서는 한국 고대 조각사의 흐름을 일관성 있게 총정리하였다고 생각한다. 제2부의 작품 설명 가운데 삼국시대 불상의 서술은 매우 복잡하여 파악하기 어려웠으나 필자의 양식 파악의 원리에 의하여 일단 불상들을 고구려·백제·신라로 나누어 배열하였다. 그러나 이것은 확정된 것이 아니어서 이후 연구 성과에 따라 변경될 수 있는 여지가 있음을 밝혀 둔다. 앞으로 이 책을 바탕으로 하여 좀더 본격적인 개론서를 쓸 예정이며 이 책은 그것을 위한 서설(序說)의 성격을 띤 것이라 할 수 있다.

1995년에 펴낸 초판(初版)의 미비한 점을 보완하여 새롭게 개정판을 내기에 이르렀다. 많은 오자(誤字)를 바로잡았고 2부를 부분적으로 보완했고 인덱스를 재정리하였으며 책의 체제도 새롭게 바꾸었다. 출판계의 어려운 경제 여건에도 불구하고 결단을 내려 주신 대원사 여러분께 고마운 마음을 전한다.

1999년 1월

姜友邦

차례

종교미술론

불상 미학(佛像美學)과 불신관(佛身觀)

종교미술론

불상 미학(佛像美學)과 불신관(佛身觀)

제1부의 글은 그 동안 수많은 인도, 중국, 한국의 불상들을 나의 손으로 직접 만져 보면서 기록하며 사진 촬영하고, 연구하고 가르치는 사이에 서서히 확립되어 온 불상의 미학과 불상관(佛像觀, 혹은 불신관(佛身觀))을 나의 미술사학의 입장에서 정리한 것이다. 여기에는 물론 어떤 개인의 의견이나 보편적으로 인정된 내용이 없는 것은 아니나, 작품들을 연구하여 온 내 개인적인 체험이 뼈대가 되어 강력히 반영되어 있다. 이 글은 한국 불상의 도상과 양식 변화의 이해를 돕기 위하여 씌어진 것이며, 이미 필자의 저서 『원융(圓融)과 조화(調和)』의 「한국미술사 방법론 서설(序說)」에서 시도한 글과 이 글에서 피력된 내 예술론(藝術論)의 일단(一端)은 앞으로 계속 보완되어 나갈 것이다.

제1부에서는 한국 불상의 양식 변화와 도상 결합의 양상을 돕기 위하여 인도와 중국에서 일어난 시대적 양식 변화와 도상 변화의 큰 흐름을 서술하였다. 우리나라는 인도와 중국의 영향을 끊임없이 받았으므로 인도와 중국의 불상을 이해하지 않으면 그 중에 어떤 점을 우리가 수용하였고 또 어떤 점이 독특한 것인지 가리기 어렵다. 그러므로 이 책은 매우 알기 쉬운 동양 불교 조각사의 성격을 띤다.

1. 석가모니의 생애와 불전도(佛傳圖)

석가모니는 지금으로부터 2,500년 전에 인도의 동북부 지방 샤카족의 왕자로 태어났다. 그의 이름은 고타마 싯다르타였다.

생애(生涯)의 여러 장면들은 부조(浮彫)로 나타나는데, 불상이 출현하기 전 마투라 지방에서는 부처의 형상이 없이 표현되고 있다. 즉 서기 1세기 이전에는 불상을 표현하지 않고, 스투파(탑묘) 문과 난간에 산개·좌석·발자국·보리수 등을 표현해 그곳에 석가모니가 계신 것처럼 상징하였다.

그러한 예를 우리는 기원전 1세기경에 만들어진 바르후트 탑의 장엄 조각과(도판 1, 2, 8) 서기 1세기경에 만들어진 산치 대탑의 장엄 조각에서(도판 3, 4, 5, 6, 7, 9) 살펴볼 수 있다. 말하자면 보리수(菩提樹)는 석가의 깨달음을, 바퀴(法輪)는 첫번째 설법(初轉法輪)을, 스투파는 석가의 열반(涅槃)을, 산개라든가 좌석이 있으면 그곳에 석가모니가 계시다는 것을 상징하고 있다.

석가모니 부처님은 성스럽고 신비스러운 존재이고, 또 모든 중생의 각기 다른 근기(根機)에 따라 모습을 다르게 나타내므로 부처를 일정한 모습으로 규정하려 하지 않았다. 이처럼 인도 중부 지방에서는 이미 기원전 2세기부터 예배 대상이 없는 부처의 생애를 표현한 불전도(佛傳圖)와 전생도(前生圖)를 제작하였다. 그러나 불상이 표현된 불전도는 마투라 지방과 간다라 지방에서 서기 2세기부터 만들어지기 시작하였다. 간다라 지방에서는 일찍이 석가모니의 생애를 충실히 표현하고 있다. 그러나 불상이 출현하자 빈자리에 석가의 생애에 따라 여러 가지 불상의 모습이 나타나게 된다.

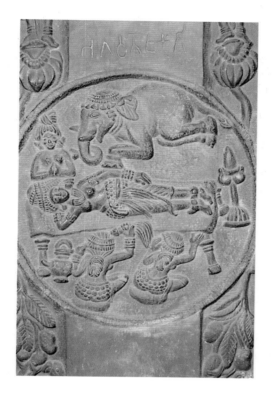

1. 마야 왕비의 꿈(석가의 잉태)

사암, 바르후트 탑의 난간, 기원전 1세기, 캘커타박물관. 카필라성에서 마야 왕비는 축제가 끝나자 잠이 들었다. 그때 흰코끼리(전생의 보살로 흰 빛깔의 코끼리는 석가를 가리킴)가 도솔천에서 내려와 마야 왕비가 누워 있는 침대 주위를 오른쪽으로 세 번 돈 다음, 왕비의 오른쪽 갈비를 헤치고 태(胎)에 들어갔다. 이러한 석가의 잉태를 나타낸 불전도는 석가모니의 탄생의 의미까지도 포함한다. 불상이 표현되지 않았던 시대의 불전도에는 실제로 석가의 탄생을 표현할 수 없었기 때문이다.

석가는 룸비니 동산에서 태어나자마자(도판 10) 곧 일곱 걸음을 걸으며 오른손은 하늘을 가리키고 왼손은 땅을 가리키면서 "천상천하 유아독존(天上天下 唯我獨尊)"이라 외쳤다고 한다. 이것은 물론 실제 있었던 일이 아니고 나중에 윤색된 설화적인 것이지만 불교가 강조한 인간의 존엄성을 상징적으로 웅변한 것이다. 이 형상은 훗날 탄생불(誕生佛)로 만들어진다.

싯다르타 태자는 농부가 쟁기로 밭을 일굴 때 흙에서 기어나온 벌레가 새에게 쪼아먹히고 그 새는 다시 독수리에 잡아먹히는 광경을 목격하고는 세상의 약육강식(弱肉强食)의 비참함과 무상함을 사유하

2. 삼십삼천 하강(三十三天下降) 바르후트 탑, 기원전 1세기. 삼십삼천에 이르는 사다리가 있고 중앙 옆에 꽃으로 장엄된 금강좌와 보리수가 있어서 정각을 이룬 석가가 삼십삼천에 계신 어머니를 위하여 설법하러 올라간 것을 알 수 있다. 그런데 사다리의 가장 윗부분 중앙에 아래로 향한 발바닥이 있고 가장 아랫부분에 역시 아래로 향한 발바닥이 있어 석가모니가 설법을 마치고 지상으로 내려온 것을 알 수 있다. 도상들의 표현 방법이 모두 편평하고 나열식이어서 오랜 양식을 보여주고 있다.(위 왼쪽)

3. 삼십삼천 하강 산치 대탑 북문 서쪽 기둥 북면, 서기 1세기. 바르후트 탑과 같은 내용을 전해주고 있으나 발바닥 대신 사다리의 위아래에 보리수를 두어 석가를 상징했다. 표현 방법이 구성적이고 입체적이어서 바르후트 것보다 훨씬 진전되어 있다.(위 오른쪽)

4. 석가의 출가(出家) 산치 대탑의 동문 중앙 평방의 바깥 부분. 성문을 나서서 출가하는 광경을 횡으로 긴 평방에 파노라마처럼 표현하였다. 사랑하는 칸타카라는 말을 타고 나가서 빈 말로 돌아오는 과정을 단계적으로 나타내었다. 말 위에는 다만 산개가 그 아래 석가가 계신 것을 암시하고 있으며 오른쪽 끝에는 말에서 내린 석가를 발자국으로 암시하고 있다. 그 앞에 발자국을 향해 예배하는 사람은 마부 찬타카이다. 발자국에는 법륜이 표시되어 있다. 석가가 말에서 내린 후 되돌아오는 말에는 산개가 없다. 평방 위 세 기둥에는 보리수와 법륜을 각각 표현하였는데 보리수 위에는 산개가 있어서 보리수 밑에서 정각을 이룬 석가를 나타내고 있다. 중앙의 아소카 석주 위의 법륜은 처음으로 설법하는 석가를 나타내고 있다. (위)

5. 산치 대탑 동문. 아래 평방 바깥 부분. 아소카왕이 보드가야의 대각사(大覺寺:석가가 정각을 이룬 곳에 세운 절)를 방문하는 장면이다. 중앙에 큰 보리수가 건물을 꿰뚫고 나와 있다. 이는 나무를 강조하기 위하여 다만 건물적 요소를 간단히 덧붙인 것에 불과하다. 보리수 밑에 석가가 앉았던 자리가 보인다. (아래)

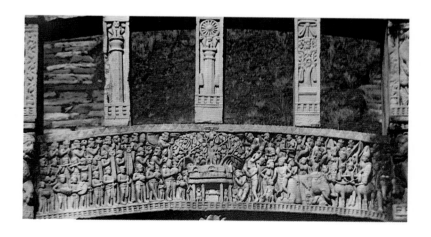

6. **산치 대탑 서쪽 기둥 남면** 사르나트의 법륜과 왕의 행렬.

7. **산치 대탑 서문 남쪽 기둥 서면** 보리수 밑에서 정각을 이룬 석가를 경배(敬拜)하고 있다.

고 고뇌한다. 또 그는 사람이 병들고 늙고 죽는 광경을 보며 인생의 고통과 무상함을 나의 존재 양식으로 인식한다. 그는 남을 측은히 여기는 마음이 있었으며 늘 명상에 잠기곤 하였다. 이러한 사람의 운명과 한계를 인식하고 그것을 극복하는 방법을 모색하며 깊이 사유하는 모습은 훗날 사유상(思惟像)으로 만들어진다.

그는 마침내 부귀영화의 세속적인 것을 모두 버리고 29세에 출가를 단행하여 고행(苦行)과 선정(禪定) 끝에 보드가야에서 35세에 정

8. 스투파를 예배함 바르후트 탑 난간. 스투파는 곧 열반에 든 석가를 상징한다.

9. 스투파를 예배함 산치 대탑 북문 서쪽.

각(正覺)을 성취한다. 그때 악의 무리가 그의 성도(成道)를 방해하면서 석가모니가 참으로 정각을 이루었다면 지신(地神)을 불러내어 증명해 보라고 요구한다. 이에 두 손을 무릎 위에 포개어 선정에 들어 있다가 오른손을 들어 땅을 가리키자 지신이 나타나 그의 정각을 증명한다. 이 모습은 훗날 항마촉지인(降魔觸地印)의 성도상(成道像)으로 만들어진다.(도판 11)

정각을 이룬 뒤 그는 다시 선정에 들어 깨달음의 희열을 느낀다.

10. 석가모니의 탄생 편암, 높이 67센티미터, 간다라, 미국 프리어갤러리. 룸비니 동산에서 마야 부인이 약쉬의 자세로 나무를 붙잡고 서 있으며 그 오른쪽 옆구리에서 석가모니가 탄생하고 있다.

이때의 모습이 훗날 선정인상(禪定印像)으로 만들어져 예배의 대상이 된다. 그 깨달음의 내용을 혼자 즐길 때 범천(梵天)이 여러 번 중생들을 위하여 설법하여 주기를 간청한다. 그러나 석가는 그 내용이 너무도 오묘하여 사람들이 잘못 이해할 것을 걱정하고 오랫동안 주저한 끝에 설법할 것을 결심한다. 그는 사르나트에서 최초의 설법을 단행하는데 이러한 모습이 훗날 설법상(說法像)으로 만들어진다.(도판 12, 14, 15)

그는 45년 동안 여러 지역을 다니며 설법으로 중생들을 교화하다가 80세에 이르러 구시나가라에서 열반에 든다. 그는 사라쌍수 아래에서 옆으로 누워 열반에 드는데 이 모습은 훗날 열반상(涅槃像)으로 만들어진다.(도판 13)

이와 같이 석가는 중요한 생애의 전환기를 여러 번 맞이하는데 가

11. 항마촉지인상 높이 67센티미터, 미국 프리어갤러리. 주변에서 마귀들이 석가모니를 공격하고 있으며 대좌에는 항복하는 무리들을 조각하였다. 왼손은 선정에 든 수인을 취하지 않고 옷자락을 쥔 일반적 자세를 보이고 있다. 왼손이 선정인을 취하는 것이 본래의 모습이다.

장 중요한 때인 탄생, 성도, 설법, 열반의 석가모니 생애의 중요한 네 과정을 조각하여 불전도를 형성하게 된다. 그러므로 우리는 석가모니의 생애를 잘 알아야 훗날 크게 유행하는 탄생불, 성도상, 설법상, 열반상 등의 의미를 알 수 있으며, 이 불전도 도상이 후에 다양하게 전개되는 여러 부처의 도상들의 기본을 이루고 있음을 알게 된다.

이러한 역사적 인물인 석가모니의 생애와 더불어, 인과율(因果律)의 법칙에 의하여 전생(前生)에 착한 일을 쌓아 놓으면 현생(現生)에 좋은 결과를 낳게 된다는 업보 사상(業報思想)이 성립되어 석가모니의 설화적인 전생담〔前生譚, 혹은 본생담(本生譚)〕이 만들어진다. 말하자면 석가도 전생에 여러 가지 모습으로 거듭 태어나 자기를 희생하는 여러 가지 자비행을 실천하였으므로 현세에 정각을 이루어 부처가 되었다는 것이다.

12. 초전법륜상　높이 67센티미터, 미국 프리어갤러리. 역시 전형적인 설법인은 아니어서 오른손
은 시무외인을 취하고 왼손은 옷자락을 쥐고 있다. 대좌에 사슴과 법륜이 있어서 사르나트에서의
첫번째 설법을 나타내고 있음을 알 수 있다. 석가모니 주변에 비구, 범천, 제석천, 보살 들이 모여
서 설법을 듣고 있다.

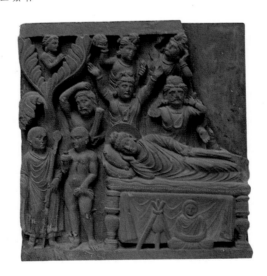

13. 열반상　높이 67센티미터, 미국 프리어갤러리. 열반에 든 석가모니 주변에서 제자들이 애통해
하고 있다.

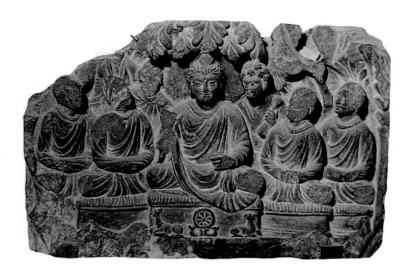

14. 초전법륜상(설법인상) 편암, 3세기, 페샤와르박물관. 중앙에 석가모니가 오른손을 들어 시무외인을 취하고 있으며 좌우에서 비구들이 설법을 듣고 있다. 대좌에 법륜을 표시하였으므로 초전법륜의 설법인상임을 알 수 있다. 석가모니 좌우에 범천과 제석천이 협시하고 있다. 법륜이 표시되어 있으며 일반적으로 사르나트에서의 초전법륜을 상징하는 것으로 인식하고 있다.

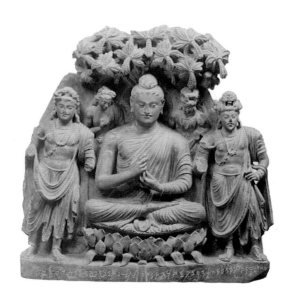

15. 설법인상 편암, 2세기, 높이 62센티미터, 사리바롤 출토, 끌로드마르또컬렉션, 브뤼셀. 석가모니 오존상(五尊像)이라 할 만한 도상으로 중앙에 설법인 석가상이 연꽃 위에 앉아 있고 좌우에 미륵보살과 관음보살이 서 있다. 그 뒤 사이로 범천과 제석천이 서 있으나 상반신만 보인다.

16. 루루 이야기 바르후
트 탑 난간, 사암, 기원전
1세기, 캘커타박물관.

전생담을 부조한 전생도(前生圖)는 간다라 지방에서는 만들어지지
않았고 마투라 지방에서 성행하였다. 스투파의 난간에 조각된 전생도
의 두 예를 들어 보겠다.

먼저 「숫사슴 루루 이야기」가 있다.(도판 16) 석가의 전생 이야기
에서는 석가가 소, 코끼리, 사슴, 원숭이 등으로 태어나 희생 정신으로
남을 돕는 착한 일을 하였으므로 보살(菩薩)이라 부른다.

큰 부자인 마하다나카는 재산을 탕진하여 절망 끝에 강물에 빠져 자살
하려 하였다. 그때 황금빛 나는 숫사슴 루루는 그를 구해 주며 황금색 사

슴이 여기 있다는 것을 남에게 절대로 알리지 말라고 하였다.

어느 날 왕비는 꿈에 설법하는 황금색 사슴을 보고는 왕에게 그 사슴을 이곳에 데려오지 않으면 목숨을 끊겠다고 하였다. 이에 왕은 황금색 사슴이 있는 곳을 알려 주는 자에게는 큰 상금을 주겠다는 말을 온 성안 사람들에게 알리도록 하였다. 상금에 눈이 어두워진 마하다나카는 왕에게 사슴이 있는 곳을 일러 주었다.

왕이 활을 쏘아 사슴을 쓰러뜨린 뒤 사로잡으려 하니 보살인 루루는 아름다운 음성으로 "내가 있는 곳을 누가 가르쳐 주었는가"라고 물었다. 그 사람 이름을 대자 사슴이 배신자를 책망하니, 왕은 배은망덕한 마하다나카를 죽이려 하였다. 그러나 사슴은 그의 용서를 빌며 약속한 상금을 그에게 주라고 하니 왕은 사슴의 덕에 크게 감복하였다. 그리고 사슴은 왕의 청에 응하여 왕비에게 설법하여 모든 중생에게 두려움을 벗어날 수 있는 은혜를 베풀었다.

배신자 마하다나카는 바로 석가의 고약한 사촌 동생인 데바닷타였고 왕은 아난다, 사슴은 바로 석가였다.

「위대한 원숭이 이야기」 내용은 이러하다.(도판 17, 18)

어느 날 왕은 향기롭고 먹음직스러운 망고 열매가 강물에 흘러내려 오는 것을 보았다. 왕은 열매의 맛에 홀리어 그 나무를 찾아 강물을 거슬러 올라갔다.

과연 거대한 망고나무를 발견하였으나 나무에는 수많은 원숭이가 열매를 따먹으며 살고 있었다. 이에 왕은 군사들로 하여금 활을 쏘아 원숭이들을 죽이라고 하였다. 공포에 질린 원숭이들은 보살인 원숭이에게 이 사

17. 위대한 원숭이 이야기 바르후트 탑의 난간. 물고기가 노는 강을 사이에 두고 두 나무가 있으며 그 두 나무를 큰 원숭이 왕이 붙잡아 연결하고 있다. 원숭이왕 위에 있는 원숭이가 바로 힘껏 내려앉아 고통을 주는 석가의 사촌 동생 데바닷타이다. 가운데에 그물로 떨어지려는 원숭이왕을 받으려는 장면이 있고 그 밑에 왕과 원숭이의 대화 장면이 있다. 이 모든 이야기를 한 화면에 표현하고 있어 흥미롭다.

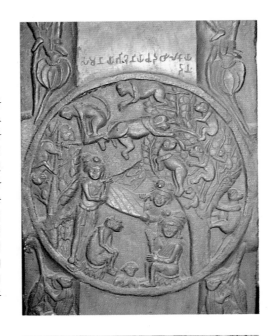

18. 위대한 원숭이 이야기 산치 대탑 서문. 남쪽 기둥 서면. 바르후트 탑의 표현에 비하여 화면이 훨씬 커졌고 이야기 내용이 입체적으로, 그리고 자유스러운 구성으로 표현되었다.

실을 알렸다. 보살인 큰 원숭이는 즉시 나무에 올라 강 건너 나무를 붙잡으며 "빨리 내 등을 타고 강을 건너 도망쳐라" 하고 소리쳤다. 수많은 원숭이가 그 등을 밟고 강을 건넜고 큰 원숭이는 말할 수 없는 고통을 참으며 기진맥진하여 나무에 매달려 있었다.

이 광경을 본 왕은 힘이 다하여 떨어지는 큰 원숭이에게 그물을 던져 살려냈다. 그리고 물었다. "위대한 원숭이여, 원숭이왕임에도 불구하고 어떻게 자기를 희생하여 모든 원숭이를 살립니까?" 이에 원숭이왕은 "나의 몸은 비록 고통스러우나 모든 원숭이를 구하였으니 나의 마음은 행복하기 그지없습니다" 하며 최후를 맞는다.

왕은 원숭이를 국왕의 장례 의식대로 화장하고 그 유골로 탑묘를 세우고 보살의 가르침대로 나라를 다스렸다. 왕은 아난다였고 원숭이왕은 석가였다.

이러한 전생담을 소재로 한 조각이나 그림은 인도나 중국에는 그 예가 많으나 우리나라에는 없다.

2. 석가모니의 가르침

고타마가 정각(正覺)을 이루었다는 것은 지혜의 눈을 떴음을 의미한다. 그의 눈에는 일체의 존재가 그 진상(眞相)을 드러내 보인 것이다. 그의 모든 의혹은 사라지고 모든 존재에서 연기(緣起)의 이치를 깨닫게 된 것이다. 깨달음의 사상적 내용이 연기의 법칙이자 관계(關係)의 법칙이다.

이것이 있음에 말미암아 저것이 있고,

이것이 생김에 말미암아 저것이 생긴다.

이것이 없음에 말미암아 저것이 없고,

이것이 멸함에 말미암아 저것이 멸한다.

이 존재론(存在論)과 생성론(生成論)은 불교 사상의 핵심을 이룬다. 모든 존재와 모든 현상에는 인과율의 법칙에 의하여 반드시 조건(條件) 혹은 원인(原因)이 있다는 것이다. 따라서 모든 존재와 현상은 서로 의존[상의성(相依性)]하며 관계를 맺고 있다. 말하자면 모든 것은 유기적(有機的) 연대관계(連帶關係)를 맺고 있기 때문에 어떠한 존재나 현상은 홀로 성립할 수 없다. 바로 이것이 공(空)의 의미이다. 하나의 존재나 현상은 여타의 모든 것과 밀접한 관계를 맺고 있기 때문에 '일즉일체(一卽一切) 일체즉일(一切卽一)'이라는 장대한 화엄사상(華嚴思想)이 성립한다. 개인과 개인과의 관계, 개인과 사회와의 관계, 사회와 국가와의 관계가 유기적이고 조화로운 상태에 있을 때 이 세계는 행복하고 이상적인 정토(淨土)의 세계가 된다. 모든 것에는 반드시 조건과 원인이 있으므로 우리가 노력하여 그 조건과 원인을 변화시키면 좋은 결과를 만들어 낼 수 있다. 이러한 변혁(變革)의 원리에 의하여 우리는 얼마든지 고통의 세계를 정토의 세계로 창조해 낼 수 있다.

이러한 사고(思考)의 원리에 의하여 인생의 조건과 고통은 극복될 수 있기 때문에 불교가 염세적인 성격을 가지고 있다는 것은 잘못된 인식이며 오히려 적극적, 긍정적, 개혁적인 성격을 띠고 있음을 알 수 있다.

악성(樂聖) 베토벤이 제9번 교향곡 제4악장 환희의 합창에서 '모든 인간은 형제'라고 노래한 것은 바로 연기의 법칙을 깨달은 뒤의 환희를 표현한 것이다.

이 연기사상이 법(法)이다. 그리고 석가모니가 최초로 설법할 때 연기사상은 네 가지 진리 '사제(四諦)'로 설명된다. 인생은 괴롭다〔고(苦)〕, 괴로움에는 원인이 있다〔집(集)〕, 그 원인은 갈애(渴愛)이므로 이를 제거하면 고통을 없앨 수 있다〔멸(滅)〕, 그 나쁜 원인을 없애는 실천의 여덟 가지 방법이 있다〔도(道)〕. 바로 이 팔정도(八正道)가 석가모니 가르침이다. 정견(正見), 정사(正思), 정어(正語), 정업(正業), 정명(正命), 정정진(正精進), 정념(正念), 정정(正定) 이것들이 해탈(解脫)에 이르는 길이다.

그 당시 여러 철인(哲人)들이 여러 가지 세계관과 인생관을 제시하였지만 석가모니 것이 보편적 진리(眞理)로 남게 되었다. 그리하여 이상의 기본 사상을 핵으로 삼아 위대한 승려들이 계속하여 재구성하고 재해석하여 거대한 철학 체계와 신앙 체계를 형성하게 된 것이다. 그런데 이 진리는 석가모니가 처음으로 깨달은 것이 아니다.

진리와 그 진리에 이르는 길은 태고(太古)부터 있어져 왔다. 석가모니는 그 길을 발견하고 가르쳐 주는 위대한 스승에 불과하다. 따라서 석가모니 이전에도 무수한 사람들이 이 진리를 깨달았으며 현재에도 무수한 사람들이 깨닫고 있으며 미래에도 무수한 사람들이 깨달을 것이다. 그렇기 때문에 불교에는 석가여래라는 예배의 대상이 한 분만 계신 것이 아니고 과거, 현재, 미래의 무수한 부처님이 출현하게 되는 것이다. 시간적으로 공간적으로 부처는 가득 차 있다. 이른바 삼세불(三世佛)은 시간적 개념이요, 사방불(四方佛)은 공간적 개

넘이다. 연등불(燃燈佛)·석가불(釋迦佛)·미륵불(彌勒佛)로 삼세불을 삼은 것은 그 세 부처로 상징한 것일 뿐 실제로 무량한 것이다. 사방불(四方佛)도 무수한 불국토가 있지만 네 개의 불국토로 상징하여 네 방위에 따라 네 부처님을 배치한 것뿐이다.

그러나 애초에 석가모니는 불상(佛像)이라는 예배 대상을 만드는 것을 경계하였다. 일찍이 박카리라는 한 비구는 중병을 앓고 죽음에 임하게 되자 석가모니에게 그의 얼굴을 우러러보면서 그의 발에 이마를 대도록 하여 주기를 간청한다. 이때 석가모니는 이렇게 말했다.

"그만두어라, 박카리여. 이 썩을 몸을 보아서 무엇하겠느냐. 박카리여, 법(法, 진리)을 보는 자는 나를 볼 것이요, 나를 보는 자는 법을 보리라."

이렇게 그는 자기를 가리키지 않고 늘 법(法)을 가리켰으므로 불상을 만들어 예배하는 것은 그의 뜻에 어긋나는 일임을 알 수 있다.

만년의 석가모니는 자주 이렇게 설했다고 한다.

"너희들은 자기를 의지처로 삼고 남을 의지처로 하지 말며, 또 법을 의지처로 삼고 남을 의지처로 하지 말라."

즉, 확고한 의지처란 자기 자신과 법임을 굳게 강조하고 있다.

무릇 모든 고등 종교가 그렇듯이 불교도 자유와 평등 사상에 입각하여 개인적 자아 실현과 사회적 개혁을 부르짖고 있다. 자기와 법을 등불로 삼아 의지처로 하라는 석가의 가르침은 인간의 내부에 잠재하여 있는 무한한 가능성에 대한 신뢰를 일깨워 주는 것이었다. 인간은 누구든 스스로 깨달을 수 있는 힘을 지니고 있음을 재확인시켰던 것이다. 말하자면 모든 인간은 불성(佛性)을 가지고 있다는 사상으로 자유와 평등을 실현할 수 있음을 제시하였다.

불교는 역사적으로 근본불교(根本佛敎)에서 부파불교(部派佛敎)로 그리고 다시 대승불교(大乘佛敎)로 변모하여 갔다. 대승불교에서는 교(敎), 선(禪), 밀(密) 등 여러 가지 태도가 공존하면서도 각각 사상 및 신앙 체계를 확립하여 갔다. 석가의 가르침을 핵(核)으로 하여 위대한 선각자들은 끊임없이 해석〔論〕하고 끊임없이 경전을 만들어 추가하여 불교를 발전시켰다. 각 시대마다 불교의 한계를 극복하여 갔으나 극복하되 버리지 않고, 그대로 늘 포용하여 종합하고 통합할 뿐만 아니라 다른 종교와 무속(巫俗) 등도 포용하여 거대한 사상 체계와 신앙 체계를 늘 새롭게 형성하여 갔다. 그리고 그러한 과정이 그대로 불교 미술에 반영되었다. 그런 가운데서도 인간은 최초의 법지향(法指向)을 소홀히 한 적이 없었다.

불교의 이러한 끊임없는 새로운 변모는 위대한 학승(學僧), 선승(禪僧) 그리고 민중들의 연구와 실천과 자각에 의하여 형성되었다. 그리고 그것은 지금도 새로운 시대에 맞게 새로이 형성되고 있으며 앞으로도 계속 발전하여 나갈 것이다. 인도의 용수(龍樹)·무착(無着), 중국의 혜능(慧能)·현장(玄奘), 한국의 원효(元曉)·지눌(知訥)·만해(萬海), 일본의 쿠카이(空海)·사이초(最澄) 등 수많은 위대한 사람들과 민중에 의해서 불교의 면모는 형성되었다.

각 시대에 각 민족에 의해 늘 변모하여 독자적 사상 및 신앙 형태가 형성되었으며 그런 까닭에 민족에 따른 독자적 도상과 예배 대상의 아름다움을 제시하게 된 것이다. 이러한 눈부신 전개와 변모는 인류의 지혜로 실현된 것이다. 그러므로 결국 네 자신과 법을 등불로 삼아 의지처로 하라는 석가의 가르침이 실현된 셈이다.

말하자면 석가는 '인류의 지혜'의 무한한 가능성을 믿었고 인류는

이를 실현하려고 노력하여 왔다. 그러면 왜 사람들은 그토록 수많은 불보살들을 끊임없이 예배의 대상으로 만들어 의지처로 삼았을까.

3. 지혜와 자비, 법계(法界)와 정토(淨土)

나는 불교의 여러 개념 가운데 가장 중요한 것은 지혜(智慧)와 자비(慈悲)라고 생각하여 왔다. 그것들은 바로 부처의 속성들이며 그 두 가지가 불신(佛身, 즉 보살상)으로 응화(應化)된 것이라 여겼다. 문수보살(文殊菩薩), 세지보살(勢至菩薩) 등 지혜의 구상화(具像化)와 관음보살(觀音菩薩), 보현보살(普賢菩薩) 등 자비와 그 실천의 구상화가 그렇게 해서 이루어졌다. 그러니 석가모니, 문수보살, 보현보살의 삼존불(三尊佛)이나 아미타불(阿彌陀佛), 관음보살, 세지보살의 삼존불은 각각 바로 지혜와 자비의 상징성을 총체적으로 나타내 보인 것이 된다. 그 지혜의 세계가 법계요, 자비의 세계가 정토이다. 지혜의 궁극이 해탈이요, 자비의 궁극이 구원이다.

그러니 불교는 두 가지 면을 가지고 있다고 할 수 있다. 그것은 철학적인 면과 신앙적인 면이다. 그 철학은 명상적, 사변적이며 자아 개발이며 내면의 탐구이다. 여기서는 반야(般若)라는 절대의 지혜를 가리키는 정각(正覺)이 중심 개념이 된다. 깨달아서 지혜를 얻으면 여래가 되므로 또 그것은 노력하면 누구에게나 가능한 일이므로 평등과 자유가 실현되는 이상적 세계인 법계라는 장엄세계가 드러난다. 인간의 운명은 인간 스스로 결정한다는 인간의 존엄성을 그렇게 함으로써 웅변적으로 강조하는 불교의 기본적이고 근본적인 성격이 이

정각과 법계에 잘 나타나 있다. 이것이 형상으로 나타난 것이 항마인상(降魔印像)이요, 지권인(智拳印)의 비로자나불(毘盧遮那佛)이다.

깨달으면 여래가 되므로 선승(禪僧)의 탑[부도(浮屠)]이 세워지고 예배 대상이 될 수 있게 된다. 그것은 석가만이 유일한 절대자라는 소승적 입장이 아니라 중생은 모두 불성(佛性)을 가지고 있으며 노력 여하에 따라 깨달을 수 있다는 대승적 입장이다. 그러므로 선종(禪宗)에 있어서 부도의 탄생은 불교의 대승적 입장을 가시적으로 나타낸 것이라 할 수 있다. 그리하여 깨달은 사람의 공덕의 장엄을 부도의 표면에 비유적으로 화려하게 장식함으로써 우리나라 부도 미술의 독특한 장르를 확립하기에 이른다.

이러한 개인적 맥락과 병행하여 대중과의 관계에서는 신앙적인 면이 전개되어 간다. 깨달음은 누구나 가능하지만 누구나 실현할 수 있는 것은 아니다. 깨달은 사람은 여래가 되고 법계를 보고 스스로 구원되지만 그렇지 않은 사람은 어떻게 되는가. 여기에 여래(如來)의 개념보다 보살(菩薩)의 개념이 더욱 강조되는 이유가 있다.

보살은 한 사람도 빠짐없이 모두 깨달음을 이루게 하여 구원하려는 서원(誓願)을 세운다. 여기에서는 '자비'가 중심 개념이 된다. 그 자비의 화신(化身)이 관음보살(觀音菩薩)이다. 신앙의 세계에서는 시대와 지역과 민족에 따라 많은 여래의 도상이 만들어진다. 정각의 측면에서 모든 중생이 여래가 될 수 있듯이 모든 중생의 다른 소망에 따라 무수한 도상(圖像)이 가능하게 된다. 그런 까닭에 신앙의 측면에서 강조되는 자비의 화신인 관음보살은 변화무쌍하게 되어 한없는 변화 관음(變化觀音)들의 모습이 나타나게 된다.

모든 중생은 관음에 의해 정토로 인도되며 그 완성된 세계가 아미

타불의 극락정토이다. 관음보살은 아미타불의 응신(應身)이다. 관음이 곧 아미타불이다. 이 경우에 중생은 절대자를 설정하고 그것에 의탁하여 내세에서의 영원히 행복한 삶을 갈구하게 된다. 여기서는 모든 중생이 깨닫는 것이 아니라 구원되어 극락세계에 태어나게 된다.

그렇다면 그 두 가지 입장은 대립적 관계인가. 나는 한동안 그 두 가지가 대립관계이며 관음과 아미타 신앙은 하나의 방편(方便)에 불과하다고 보았다. 그러나 지금은 정각(正覺)으로부터 신앙의 실천적(實踐的) 면이 나타나기 시작할 수 있다고 생각한다. 정각은 하나의 출발점에 불과하다. 이제 깨달은 사람은 비로소 팔정도(八正道), 육바라밀(六波羅密)을 실천하는 보살이 된다. 즉, 불교의 철학적인 면과 종교적인 면은 양면성을 보이는 것이 아니라, 대승사상의 전개에 있어서 계기적(繼起的) 관계를 보여 주는 것이라고 볼 수 있다.

그런 까닭에 항마촉지인 성도상(成道像)이 곧 아미타불이나 약사여래가 될 수 있는 것이다. 의상(義相)은 성도상을 만들고 중생들에게 석가여래라 하지 않고 아미타여래라고 하였다. 또 성도상은 의대왕(醫大王)인 약사여래라고도 불리워졌다. 말하자면 깨달은 석가는 신앙 실천의 세계에서는 무엇으로도 부를 수 있는 것이다.

의상이 낙산사(洛山寺)에 관음도량을 연 것도 그런 때문이다. 의상은 깨달은 뒤 실천에 힘쓰고 중생 교화에 헌신한 것이다. 그야말로 한 몸으로 상구보리(上救菩提) 하화중생(下化衆生)의 보살행(菩薩行)을 실현한 것이다.

원효(元曉)도 진리의 깊은 탐구에서 실천과 신앙의 세계로 뛰어들어 파계(破戒)하여 여인을 사랑하며 시장에서 아미타불을 염불하며 중생 교화에 힘썼다. 그것은 대변신(大變身)이다. 깨달음 자체가 대변

신이 아니라 깨달음에서 자비의 실천으로 방향을 바꾼 것이 대변신이다. 깨달음의 지혜에서 참된 자비심이 일어나고 실천행이 시작된다.

그런데 신앙의 세계에서 문제되는 것이 예배 대상인 부처의 모습이다. 불교는 고정된 관념을 끊임없이 깨는 늘 역동적이고 생성·변화하는 올바른 사고 방식을, 조건에 따라 달리 해석하는 자유로운 사고 방식을 일깨워 준다. 그런 까닭에 경전과 마찬가지로 무수한 도상이 창안되어 왔던 것이다. 우리나라에서도 다른 나라에서 볼 수 없는 독특한 도상이 끊임없이 창안되어 온 것도 그러한 불교의 독특한 경향에 말미암은 것이다.

말하자면 불상의 도상이 끊임없이 변화되고 창안되어 온 까닭은, 불교에는 절대적(絶對的) 고정 관념이 없기 때문이다. 늘 조건에 따라 변하는 상대적(相對的) 관념이 강조되는 까닭에 여러 종류의 부처 도상은 신앙의 세계에서는 상대적일 수밖에 없다. 이 경향이 극단에 이르면 부처의 구체적 모습은 아예 부정되어 버릴 수밖에 없는 경우도 가능하게 된다. 이런 맥락에서 보면 의궤(儀軌), 즉 일정하게 고정된 도상을 설정하는 것은 반불교적(反佛敎的) 행위라고 할 수 있다.

한국 불상의 도상은 의궤를 따르지 않는 경우가 많아 언뜻 보기에 혼란스러움을 준다. 수인(手印)과 지물(持物)이 의궤에 어긋나서 존명(尊名) 확인이 지극히 어렵다. 의궤를 충실히 따르는 일본과는 매우 대조적이다.

이것은 한국인이 의궤에 얼마나 무관심하였나를 보여 주는 것 같아서 혹 이러한 현상을 가지고 한국인이 소극적이고 철저하지 못하고 늘 원칙에 어긋나는 불성실한 마음을 가졌다고 지적할지 모른다.

그러나 뒤집어 생각해 보면 의궤에 얽매이지 않고 자유롭게 표현하여 새로운 도상을 창안함으로써 한국인은 본래 불교 도상 성립의 원리를 오히려 가장 충실히 실현하여 왔다고 해석해 볼 수 있다. 따라서 우리나라 불교 도상은 의궤라는 일정한 틀에 맞추어 규명하려 든다면 많은 경우, 실패하게 된다. 그러므로 도상의 여러 표현 형식들을 수집하고 그 현상들을 있는 그대로 살펴서 검토함으로써 한국인의 독특한 독창적 해석 과정을 추출하여 낼 수 있는 것이다.

마침내 우리는 궁극의 단계에 이른다. 즉 불상은 어떻게 표현하여야 하나, 불상은 어떠한 모습이어야 하나. 오늘날 우리가 처한 조건에서 불교를 새로이 해석하고 미술의 새로운 표현 방법을 추구하고 있는 까닭에, 우리는 새로운 모습의 불교 도상과 표현 양식을 시도해야 하는 역사적 소명을 절감해야 한다.

그것은 마치 늘 새롭게 인생이란 무엇인가를 되묻고 인생은 어떻게 살아야 가치 있는 것인가를 실천하려고 애쓰는 것과 똑같은 행위이다. 또 미술사라는 학문은 무엇인가, 또 미술사는 어떻게 해야 하는 것이 가장 좋은가 하는 물음도 마찬가지이다.

결국 불교 미술에서 철학과 신앙과 예술이 만나게 됨을 알 수 있다. 그 셋은 분리될 수 없을 만큼 긴밀한 관계를 맺고 있다. 그런데 불교 사상은 어떤 도그마를 내세우지 않는 보편적 사상이므로 불교라는 한정어(限定語)를 쓸 필요가 없다. 우리는 다만 편의상 불교 사상 혹은 불교 미술이란 용어를 쓸 뿐이다. 불교 미술 역시 자유로운 미술의 실험이 끊임없이 시도되어 왔던 것이다. 인간의 미적(美的) 충동은 불교적 소재를 빌어서 연면히 구상화되어 왔던 것이다.

그것은 조형언어(造形言語)로 표현된 보편적 진리를 지향하여 왔

으므로 불교의 철학과 신앙을 모르더라도 미술 작품을 통하여 종교적 숭고미(崇高美)와 예술적 조형미(造形美)를 동시에 체험할 수 있는 것이다.

불교 미술은 불교의 우주관, 세계관, 인생관의 산물이므로 그 예술적 표현 방법을 통하여 불교의 여러 면을 추체험(追體驗)할 수 있다.

4. 소승불교와 대승불교

기원전 1세기경부터 대승불교(大乘佛敎)가 점차 일어나기 시작하였다. 그것은 석가모니 불교의 원점으로 되돌아가려는 운동이었다. 이에 대하여 그 이전의 불교를 막연히 소승불교(小乘佛敎)라 하나 소승불교와 대승불교를 이렇게 도식적으로 구분하거나 대립시키는 것은 옳지 않다. 석가모니가 살았던 시대로부터 그가 열반에 든 뒤 100년경까지를 원시불교(原始佛敎) 혹은 근본불교(根本佛敎)라 한다. 그 후 기원전 1세기까지 부파불교(部派佛敎)라 하여 교단이 분열하여 불교가 형식적이고 사변적(思辨的)인 경향으로 흐르게 되는데 소승불교는 바로 이 부파불교를 지칭하는 것이다.

소승불교는 자기만의 해탈에 만족하는 것으로 출가 교단에 의하여 형성된 것이지만, 대승불교는 모든 중생의 구원을 궁극의 목표로 재가신도(在家信徒)에 의하여 형성된 것이다. 소승에서의 이상상(理想像)은 아라한(阿羅漢)이며 예배 대상의 부처님은 석가모니 한 분뿐이고 과거 여섯 분의 부처님(석가를 포함하여 과거칠불이라 함)과 미래에 출현한다는 미륵불(彌勒佛)이 있을 뿐이다. 보살이란 말도 소승

에서는 석가모니에게만 적용되어 전생에서의 석가모니의 대명사로 쓰였다.

그러나 대승에서는 자기뿐만 아니라 남을 위하는 이타행(利他行) 의 실천이 크게 강조되어 서원(誓願)의 결심이 부각되며 더불어 서원을 실천하는 보살의 새로운 개념이 등장하여 많은 보살이 출현하게 되었다. 또 대승에서는 구제의 개념과 정토 신앙이 새로이 정립되어 부처의 개념도 변하고 또 석가에 한하지 않고 여러 부처의 출현을 보게 된다.

석가모니는 이제 역사적 인물이 아니라 초역사적·초월적 존재로 변모하였고 미륵불도 현재 도솔천(兜率天)에서 때를 기다리는 보살에 그치는 것이 아니라 현실의 구제불로서의 적극적인 성격을 띠게 되었다.

또 정토 신앙이 크게 성행하여 자아 실현의 노력보다는 아미타불의 서원에만 의지하여 구원을 받으려고 했다. 말하자면 절대적이며 영원한 존재에 의지하여 구원을 받으려는 타력(他力) 신앙의 성격이 짙어졌다. 결국 출가자에게는 자력(自力) 신앙이, 재가자에게는 타력 신앙이 강조된 셈이다. 불교가 종교로 성립하기 위해서는 피할 수 없는 변모였다.

대승에서 서원의 실천이 강조되므로 부처가 되어 초월적인 존재가 되는 것을 보류하고 현세에 남아 육바라밀(六波羅蜜)을 행하는 보살들이 등장하게 된다. 그런데 그 보살들은 역사적 인물이 아니라 부처의 지혜, 자비 그리고 실천 등을 인격화(人格化)한 것이다. 즉 문수보살은 지혜의 화신이며, 관음보살은 자비의 화신이며, 보현보살은 실천의 화신이다.

이와 같이 대승에서는 보살이 강조되므로 보살상이 독립적으로 예배의 대상이 되며 또 한편 부처의 속성을 인격화한 것이므로 부처와 결합하여 아미타불·관음보살·세지보살의 아미타삼존(阿彌陀三尊)을 이루기도 하고 석가불과 약사불 등도 삼존 형식을 띠기도 한다.

그러므로 예배 대상으로서 불보살의 조각상이 만들어지게 된 것은 대승불교의 흥기와 밀접한 관계가 있다. 타력 신앙의 강조, 부처의 초월적·절대적 성격, 여러 불보살의 등장 등 불교의 변모에 따라 불보살의 체계도 새로이 정립되기에 이른다.

5. 삼신불(三身佛)

소승불교에서는 부처의 출현이 과거, 현재, 미래를 연결하는 시간적 연속성에서 성립되었다. 즉 여섯의 과거불에 이어 일곱 번째가 석가모니불이고 그 다음이 미래불인 미륵불이다. 그러나 대승불교에서는 시방세계(十方世界)에 많은 부처들이 동시에 존재하게 되자 삼신불이란 불신관이 성립하게 되었다.

법신불(法身佛)이란 진리 자체를 의미한다. 진리는 보편성을 지녀야 된다. 석가모니의 가르침은 보편성을 띤 진리이므로 온 누리를 비추는 태양빛처럼 모든 중생에게 혜택을 준다. 그러므로 진리 즉 법(法)이 곧 부처가 된다. 그것은 모든 중생이 불성(佛性)을 지닌다는 법의 보편성을 강조한 것이다. 따라서 법신불은 시작도 끝도 없으며 영구불멸한 부처를 의미한다.

『화엄경』에 설한 진리의 빛처럼 세계 어디에나 가득 찬 비로자나불

이나 『법화경』의 수명이 무한하고 영원한 부처 등은 모두 법신불을 지칭한다. 그러므로 법신불은 어떤 형상을 띨 수 없다. 그러나 8세기에 법신불도 지권인을 맺은 불상으로 형상화되어 예배의 대상이 된다.

보신불(報身佛)은 보살이었을 때 남을 위해 즉 중생을 위해 서원을 발하여 부처가 되리라는 수기(授記)를 받고 그 수행의 결과로 정각을 이룬 부처를 말한다. 그 대표적인 보신불이 아미타불이다.

아미타불은 보살이었을 때 마흔여덟 가지 서원[四十八大願]을 발하여 중생의 구원을 위하여 여러 수행을 쌓았으므로 부처가 되었다. 약사여래도 열두 가지 서원[十二大願]을 발하여 그 수행의 결과 부처가 되었다. 특히 이 보신불은 대승불교의 산물이므로 대승불교에서 가장 중요한 신앙의 대상이 되었다. 말하자면 보살의 실천을 강조한 것이므로 보신불의 공덕이 크게 부각되었다.

응신불(應身佛)은 인간들의 요구에 의하여 인간으로 태어나 중생들을 구원하는 부처를 말한다. 이처럼 교화의 대상에 따라 여러 가지 인간의 모습으로 화신(化身)하여 출현하므로 응신불 혹은 화신불이라 한다. 그 응신불이 바로 역사적 인물인 석가모니이다.

응신불에는 석가 이외에 미래에 출현하는 미륵불이 있다. 미륵보살은 지금 도솔천에 머물면서 미래에 석가 이후의 구원받지 못한 중생들을 구원하기 위하여 인간의 모습으로 이 세상에 태어나 수행 끝에 정각을 이룬다는 부처이다.

이러한 삼신불의 체계는 모든 부처를 포괄하는 불신관인데 나는 이들을 구별할 것이 아니라 '부처'라는 하나의 절대적 존재의 세 가지 면이라 생각한다. 즉 부처라는 새로운 대승적 개념에는 법신불, 보신불, 응신불의 성격이 복합적으로 내포되어 있다. 그러므로 모든 부

처는 동시에 법신불이며 보신불이며 응신불인 것이다.

한편 삼신불은 원래 한 몸이되 단계적으로 전개하였다고도 볼 수 있다. 보편적 진리(법신)가 이상적 예배 대상인 '보신불'로 구상화되고 그것이 다시 현실적인 부처 '응신불'로 구체화되는 예배 대상의 발전적 단계로 생각되는 것이다.

대승불교는 불교의 근본으로 돌아가자는 운동이므로 '법'을 지향하는 것이다. 그러나 대승불교는 새로이 신앙 체계를 정립하려 하므로 아이러니컬하게도 예배 대상을 설정하지 않으면 안 되었다. 말하자면 대승불교는 본질적으로 무신론적(無神論的)이면서 현상적으로는 유신론적(有神論的) 경향을 나타내고 있다. 그러므로 삼신불의 신앙 체계는 결국 진리를 지향하는 방편(方便)으로 이해하여야 한다.

일반적으로 불상이라고 할 때 그것은 여래상, 보살상, 천부상(天部像;사천왕상, 금강역사, 팔부중 등 인도 재래의 여러 하늘을 관장하였던 수호신들), 나한상, 고승상(高僧像) 등 불교의 인물상 일체를 가리킨다. 불(佛)과 여래(如來)는 같은 의미여서 이 글에서는 때에 따라 혼용하고 있음을 밝힌다.

6. 인도 불상의 출현과 양식 변화

인도에서 기원전 5세기부터 불교의 가르침이 전해져 왔으나 예배 대상인 불상이 만들어진 것은 서기 1세기경이었다. 그 사이의 예배 대상은 불사리(佛舍利)를 모신 불탑(佛塔)이었다. 불탑은 인도의 산치 대탑처럼 점차 규모가 커지고 조각물이 첨가되어 장엄한 모습을

띠어 갔으나 그것은 어디까지나 과거의 역사적 인물과 관련된 것이어서 종교적 예배 대상으로는 한계를 지닌 것이었다.(도판 19, 20)

불교가 대승불교로 변모되고 철학 체계에서 신앙 체계로 옮겨가게 되자 신인동일형(神人同一形)의 예배 대상이 강력히 요구되었다. 인간은 영원하고 절대적이고 이상적인 모습의 신적(神的) 존재를 갈망하였다. 나무의 정령(精靈)을 형상화하여 만든 풍요의 상징인 남성의 약샤(Yaksha)와 여성의 약쉬(Yakshi) 상들이 여전히 예배의 대상으로 만들어졌으나(도판 21, 22, 23, 24), 그것은 원시적인 성격을 띠고 있어서 인지가 점차 발달하고 종교적 열망을 지니게 된 사람들에게는 이미 예배의 대상이 될 수 없었다. 대승불교는 새로운 혁신적인 사상과 사고 방식을 인류에게 제시하였으므로 새로운 예배 대상을 예고한 셈이었다.

서기 1세기경 쿠샨시대에 인도의 서북부 지역인 간다라와 중부 지역인 마투라에서 거의 같은 시기에 전혀 다른 모습의 불상이 만들어졌다. 그 두 지역에서 만들어진 불상의 특징을 들면 다음과 같다.

간다라 불상은 그리스·로마 미술의 전통에 따라 그리스·로마인의 모습을 띤 신인동일형의 여러 신들의 자태와 같다. 마투라의 여래상은 인도인이나 그들의 예배 대상인 약샤와 흡사하고 보살상은 약쉬의 모습과 흡사하다.

즉 간다라 불상의 경우 머리카락은 곱슬머리에 얼굴의 윤곽이나 이목구비는 유럽인의 모습이고, 마투라 불상은 큰 우렁상투의 민머리에 얼굴은 인도인의 모습 그대로여서 얼굴만 보아도 구별이 가능하다. 간다라불의 얼굴 표정은 눈을 반쯤 감고 아래를 내려다보며 어딘가 우울하여 명상에 잠긴 듯하지만, 마투라불은 눈을 활짝 뜨고 자신

19. 산치 대탑　산치(Sanchi). 기원전 3세기~서기 1세기. 기원전 3세기에 분묘가 만들어졌다. 분묘가 점차 대형화되고 난간이 둘러지고 네 곳에 문이 세워지고 난간과 문에는 조각으로 장엄되어 현재의 모습으로 완성된 것은 서기 1세기경이었다.

감 있는 미소를 띠고 있다. 이런 점에서 볼 때 간다라불은 성격이 유약하여 우울할 때가 많고 늘 깊은 사유에 빠져 있는 싯다르타 태자 때의 모습을 충실히 따르고 있음을 알 수 있으며, 마투라불은 깨달은 다음에 맛보는 희열의 순간을 표현한 듯 매우 활달하고 생명감에 가득 차 있다.(도판 25, 26, 27, 28, 29)

　간다라불의 대의(大衣)는 양쪽 어깨를 모두 감싼 통견의(通肩衣)로 신체 전체가 두터운 옷에 가려져 있으며, 옷주름은 매우 사실적이어서 신체의 굴곡에 따라 번파식 옷주름[飜波式衣褶 ; 파도치듯이 큰 주름과 작은 주름이 번갈아 가며 연속되는 옷주름 형식]을 이루고 있다. 이에 비하여 마투라불은 오른쪽 어깨를 드러낸 편단우견(偏袒右

20. 산치 대탑 서쪽 문의 평방 바깥 부분

肩)의 착의법을 보여 주며 얇은 옷이 신체에 밀착되어 있어서 언뜻 나신(裸身)의 느낌을 줄 정도이며 왼쪽 어깨 부분에 추상적인 주름 이 몇 갈래 평행하여 있어서 옷을 입고 있음을 겨우 알 수 있다. 즉 건장하고 팽만감 있는 신체의 표현에 주력하고 있다. 이처럼 간다라 불은 온몸을 덮은 대의의 옷주름 표현에, 마투라불은 신체 표현에 각 각 힘을 기울이고 있음을 알 수 있다.

한편 이러한 옷과 신체 표현을 통하여 간다라불의 양식은 인도 서 북쪽 추운 지방의 풍토성을, 마투라불은 인도 중부의 더운 지방의 풍 토성을 반영하고 있음을 알 수 있다. 또 간다라불은 인간의 모습을 사실적(寫實的)으로 표현하고 있음에 비하여 마투라불은 이상적(理 想的)으로 표현하고 있는 대립적 양상을 보이고 있다.

불상의 주제(主題)를 보면, 간다라 지방에서는 유럽인의 합리적 사

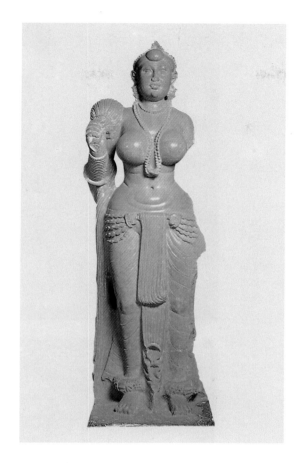

21. 약쉬 사암. 기원전 3~2세기. 높이 1미터 62.5센티미터. 파트나 출토. 파트나박물관. 페르시아의 영향으로 이와 같이 우수한 조각이 일찍이 만들어졌다.

고 방식에 기인한 듯 석가모니의 역사적 생애를 다루고 있으며, 마투라 지방에서는 인도 고유의 전생담의 내용을 표현한 것이 많다.

불상은 만든 재료도 달라 간다라에서는 그 지방에서만 나는 회청색(灰靑色)의 편암(片岩)을 쓰고 있어서 색감이 어둡고 차며 딱딱한 느낌을 주지만, 마투라 지방에서는 밝고 부드러운 그리고 살색에 가까운 사암(砂岩)을 쓰고 있어서 간다라불과 큰 대조를 보이고 있다. 이처럼 간다라불과 마투라불은 부처를 표현하려는 의도만 같을 뿐,

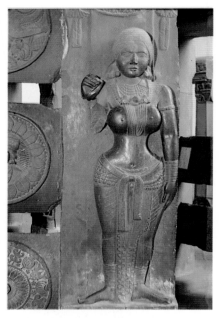

22. **천(天, Sri Devata)** 사암. 기원전 1세기. 높이 1미터 30센티미터. 바르후트 탑에서 옮김. 캘커타박물관. 이 시기의 약쉬도 대략 이와 같은 모습이었다. 인도인에 의하여 만들어진 조각이어서 추상적이고 경직된 양식을 보이고 있다.

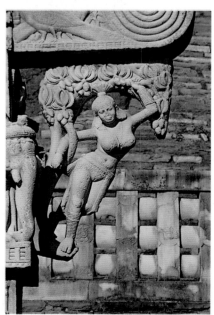

23. **약쉬** 서기 1세기. 산치 대탑 동쪽 문의 바깥 부분 조각. 바르후트 탑의 약쉬에 비하여 풍만하며 사실적이다.

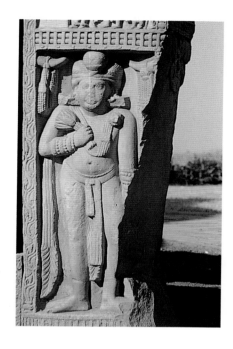

24. 약샤 산치 대탑. 서쪽 문기둥. 서
기 1세기.

도상과 양식 및 재료에 있어서 공통점이라고는 전혀 없다.

어떻게 다른 두 불상 양식이 같은 불교 신앙의 배경을 가진 같은
인도에서 동시에 출현하게 되었는지 지금도 완전히 풀리지 않는 수
수께끼로 남아 있다.

간다라불의 제작은 편암으로 만든 것이 서기 1세기에서 3세기에
걸친 짧은 기간에 성행하였고 그 후 5세기경까지는 스투코나 테라코
타로 만들어졌으나, 마투라불은 기원전 3세기부터의 약샤·약쉬상과
7세기까지의 굽타불과 연계되어 천년에 걸친 긴 기간 동안 마투라의
전통이 이어져 인도 고유의 것이 더 생명이 길었음을 알 수 있다.

이 두 지역의 불상은 3세기경에 교섭하여 서로 영향을 주게 된다.

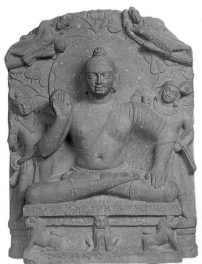

25. **여래삼존불** 서기 2세기, 카트라(마투라) 출토, 마투라박물관.

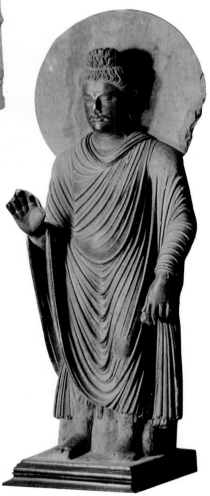

26. **여래입상** 서기 2세기, 높이 2미터 60센티미터, 간다라 지방 사리바롤 출토, 페샤와르박물관.

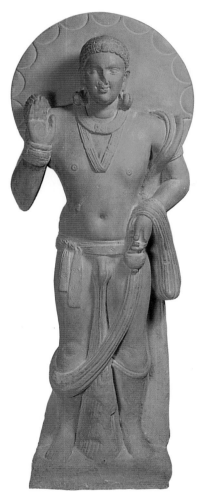

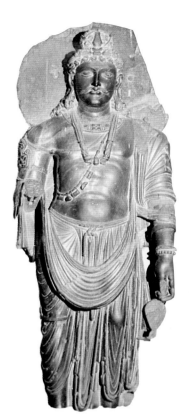

27. 미륵보살입상 서기 2세기, 높이 2미
터 8센티미터, 간다라, 탁티-이-바히 출토,
라호르박물관.

28. 미륵보살입상 서기 2세기, 아히차트
라 출토, 마투라.

29. 석가고행상 편암, 3
세기, 높이 84센티미터, 간
다라, 시크리 출토, 라호르
박물관. 간다라 지방에서
는 마투라 지방의 불상 양
식으로는 상상도 할 수 없
는 이러한 극도의 사실주
의적 양식의 불상이 다수
만들어졌다.

그리하여 편단우견의 착의법이 간다라불에 나타나기도 하고 통견의
착의법이 마투라불에 수용되기도 하지만 신체의 표현이나 옷주름 표
현의 원리는 변함이 없었다.(도판 30, 31)

　이 두 지역의 전혀 다른 형식과 양식이 서로 영향을 주는 과도기를
거쳐 굽타시대, 4~5세기에 두 양식이 조화를 이루는 이상적(理想的)
불상 양식이 탄생하게 된다.(도판 32, 33, 34) 굽타 불상의 이목구비는
마투라 양식이지만 머리카락은 두 지역의 것이 결합되어 나발(螺髮)
이 형성된다. 굽타 불상의 옷이 간다라식의 통견을 채택하되 얇은 천

30. 여래입상 서기 2세기, 쿠샨시대, 1미터 19센티미터, 페샤와르 출토, 간다라, 미국 클리블랜드박물관. 얇아진 옷을 통하여 신체의 풍만한 굴곡이 잘 드러나 있다.

으로 신체에 밀착시켜서 신체의 굴곡을 그대로 드러내고 옷주름도 추상적인 가는 융기대로 평행을 이루어 장식적 성격을 강하게 띠는 것은 쿠샨시대의 마투라 불상 양식을 그대로 따른 것이다. 신체는 건장하고 팽만감이 있으며 가는 옷주름만 없다면 나체라고 보아도 좋을 정도이다. 얼굴은 깊은 명상에 잠긴 듯 눈을 반쯤 감고 있다.

이처럼 굽타불의 양식은 정신성을 살려서 고요하고 양감(量感)이 있어서 생명력이 느껴지며 크기도 장대하다. 말하자면 굽타시대에는 간다라불 양식과 마투라불 양식을 교묘히 절충하여 가장 아름답고

31. 설법인여래좌상 편
암, 3~4세기, 높이 96센
티미터, 페샤와르 출토(?),
카라치국립박물관. 역시
마투라불의 편단우견과
풍만한 신체를 받아들여
간다라 불상 양식과 마투
라 불상 양식이 혼합된 양
상을 보인다.

이상적인 신상(神像)으로서의 불상을 탄생시켰다. 그러나 마투라불의
양식적 요소가 더 강하다. 그것은 고전 양식(古典樣式)이라는 모델이
되어 중국과 한국에 광범위한 영향을 끼쳤다.

 이렇듯 인도에 있어서의 불상 양식의 변화를 파악하고 있으면 중
국과 한국 불상 양식의 변화를 이해하는 데 큰 도움이 된다. 즉 간다
라 양식, 마투라 양식, 굽타 양식의 세 양식으로 중국과 한국 등 동아
시아는 물론 동남아시아 대부분의 불상 양식을 설명할 수 있다.

 인도에 있어서의 불상들은 기록들이 드물어서 그 조성 시기와 존

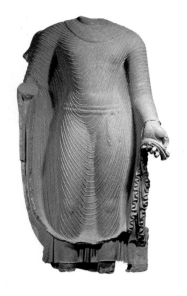

32. 여래입상 사암, 굽타시대, 5세기, 마투라 출토, 뉴델리국립박물관.(현재 대통령 관저에 기탁)

33. 여래입상 사암, 굽타시대, 5세기, 높이 1 미터 16센티미터, 마투라 출토, 마투라박물관.

명의 확인이 불가능하다. 그러나 대체로 처음에 석가모니를 가리키는 독립된 여래와 보살이 상당히 만들어졌다. 여래인 경우에는 일찍이 범천과 제석천을 양 옆에 둔 삼존 형식이 만들어졌다. 여래좌상으로 는 선정인 좌상(禪定印坐像)과 설법인 좌상(說法印坐像)이 다수 만 들어졌다. 미래불인 미륵보살도 상당히 만들어졌는데 입상(立像)인 경우에는 정병(淨瓶)을 들었으며 좌상인 경우에는 두 다리를 X자로

34. 설법인(초전법륜) 여래좌상 사암, 굽타시대, 5세기, 사르나트 출토, 사르나트고고박물관.

교차시킨 교각(交脚) 미륵보살이 있는데 역시 정병을 들었다.

대승불교의 흥기와 밀접한 관계가 있는 아미타여래도 만들어졌는데 2세기경 마투라 지방에서 대좌에 명문이 있는 예가 발견된 바 있어서 석가여래의 출현에 곧 잇달아 아미타여래상이 출현되었을 것이다. 아미타여래와 관련하여 관음보살도 일찍이 만들어졌다.

이처럼 구원과 내세 사상을 표방한 대승불교의 흥기는 처음부터 하나의 절대적 예배 대상이 아니라 거의 같은 시기에 여러 도상의 불보살들을 탄생시켰는데, 이러한 현상은 그 후에 끊임없이 만들어지는 다양한 불교 도상의 출현을 예고한 것이었으며 불교의 예배 대상을 조성하는 데 있어서 원리 없는 원리를 제시하게 된 것이다.

7. 중국 불상의 양식 변화

중국 한(漢)시대에 이미 불교의 교단이 성립되었으나 큰 불상이 예배의 대상으로 만들어지기 시작한 것은 4세기에 들어와서부터이다. 중국도 200년의 공백 기간이 있으니 중국인들이 불교를 이해하여 중국에 정착시키기까지 상당한 시일이 걸린 것은 우리나라의 사정과 마찬가지였다.

5호 16국(五胡十六國;316~386년)시대는 모방의 시대로 간다라 불상 양식, 마투라 불상 양식, 그 두 양식의 절충된 양식들이 서툴게 모방되어 함께 만들어진다.(도판 35, 36) 중국인들은 처음에 예배 대상으로의 불상을 어떻게 만들 것인가에 대해 꽤 고심을 한 것 같다. 한대의 높은 문화 수준에도 불구하고 이 낯선 불상을 훌륭히 조형화하

35. 금동불 선정인 좌상 후조, 건
무 4년(338), 높이 39.7센티미터, 샌
프란시스코 아시아박물관.

36. 금동불 선정인 좌상 4세기 전
반, 높이 32.9센티미터, 하버드대학
포그박물관.

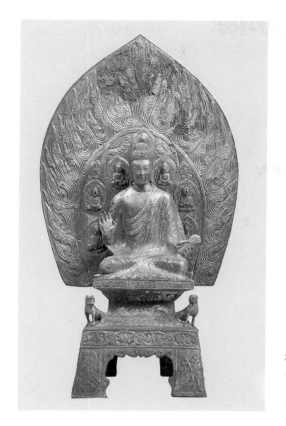

37. 금동 석가여래좌상 북
위시대. 477년. 불상 높이
15.3센티미터. 도쿄 닛다(新
田) 컬렉션.

는 데는 실패하고 있다. 이 시기에는 선정인 좌상(禪定印坐像)과 통
인(通印)의 여래입상(如來立像)이 주로 만들어졌다.

5세기 북위(北魏)시대에 이르러 왕이 곧 부처〔王卽佛〕라는 사상이
생겨나 불상은 완전히 중국화되어 대의(大衣)는 중국의 포복식(袍服
式)으로 바뀌었다.(도판 38) 이때는 매우 건장하고 우람한 둥근 맛이
있는 모습의 불상이 운강석굴(雲岡石窟)을 중심으로 다량으로 만들
어진다. 그러나 용문석굴(龍門石窟)에 이르러 6세기로 접어들면서 불
상의 얼굴과 몸은 길쭉해진다. 그런 길쭉한 몸매는 그 당시 금동불에

38. 석조 여래입상 운강석굴 제6동, 북위 486년.

39. 금동 불입상(부분) 북위시대, 6세기 전반, 높이 20센티미터, 뉴욕, 메트로폴리탄박물관.

도 그대로 나타나 있다.(도판 39)

이 북위시대의 가장 특징적인 것은 옷에서 뚜렷이 찾아볼 수 있다. 홀쭉한 몸매에 비하여 매우 두터운 옷이 몸을 감싸고 옷자락이 좌우로 힘차게 비현실적으로 뻗쳐서 마치 불상에 내재하여 있는 기(氣)가 옷을 통하여 표현된 듯하다. 이러한 기의 표현은 광배의 불꽃 무늬에서도 일어나고 있다.(도판 37) 이 시대에는 일반적인 불보살과 더불어 교각 미륵보살상(交脚彌勒菩薩像)과 사유상(思惟像)이 많이 만들어진다.

6세기 중엽 동·서위(東西魏)로 갈라지면서 북위 양식이 그대로 반영되었으나 점차 불상이 온화해지면서 우아한 모습을 띠게 된

다.(도판 40) 이러한 양식이 북제(北齊)시대에 정착되어 둥근 얼굴에 온화한 어린아이 같은 모습이 되며 몸은 풍만해져서 어깨, 가슴, 손 등이 둥근 맛을 띠며 옷은 몸에 밀착된다. 옷주름은 선각(線刻)으로 변한다. 이러한 양식 변화는 인도 굽타 양식의 영향이라고 생각된다. 말하자면 중국 불상은 북제주(北齊周) 이후에 인도 불상의 형식으로 복귀하는 양상을 보인다.(도판 41)

수(隋)시대에 이르면 그 전시대에 파괴되었던 수많은 불상들을 수

40. 석조 삼존불입상 동위, 535년, 전체 높이 1미터 79센티미터, 교토 후지이유리칸(藤井有隣館).

리하게 되는데 다양한 양식의 불상들을 수리하였던 결과인지는 모르나 여러 양식이 함께 나타난다. 즉 장대(壯大)한 것, 세장(細長)한 것, 땅딸한 것, 괴체적(塊體的)인 것 등 불상 양식이 매우 다양하다. 그러나 대체로 이 시대의 불상은 단순한 괴체를 이루어 추상적 형태를 보이며 세장한 모습과 양감이 큰 모습 두 가지가 주류를 이룬다.(도판 42, 43) 이러한 단순한 여래상에 비하여 보살상은 매우 복잡 화려하여 큰 대비를 이룬다. 옷은 신체에 밀착해 있고 선각으로 간략화하

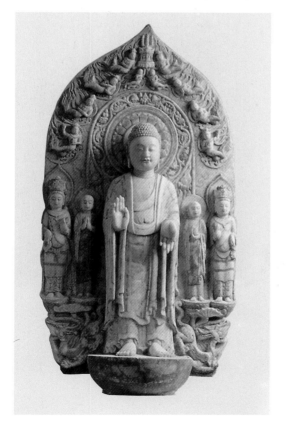

41. 석조 여래오존상 북제. 6세기 후반. 클리블랜드 박물관.

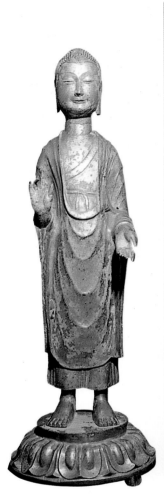
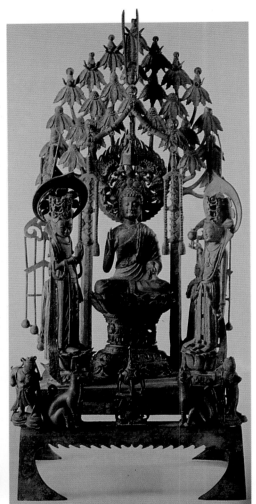

42. 금동 여래입상 수, 6세기 말~7세기 초, 하버드대학 포그박물관.(위 왼쪽)

43. 금동 아미타삼존불 수, 593년, 전체 높이 76.5센티미터, 미국 보스턴박물관.(위 오른쪽)

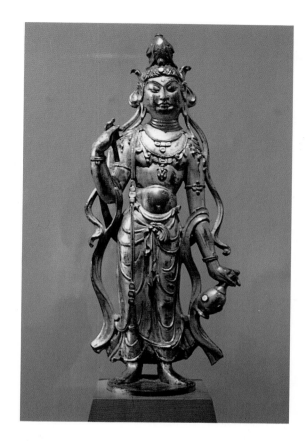

44. 금동 관음보살입상
당, 8세기 전반, 높이
34.8센티미터, 하버드대
학 포그박물관.

였다. 필자는 이 수나라의 불상에서 이루어진 추상적 형태를 주목하
고 싶다. 즉 이러한 단순한 추상성은 예배 대상으로서의 신(神)의 초
월적인 모습을 반영한 것이라고 보고 싶다. 그리고 이 시대의 불상에
나타난 미소는 그윽하고 내면적이어서 가장 매혹적이다. 이러한 미소
는 우리나라 백제 불상 미소와 서로 통하고 있다.

당(唐)시대에 이르면 신체는 풍만해지고 옷주름은 사실적으로 날
카롭게 돌기선으로 표현된다.(도판 44) 이때의 불상은 굽타 불상의

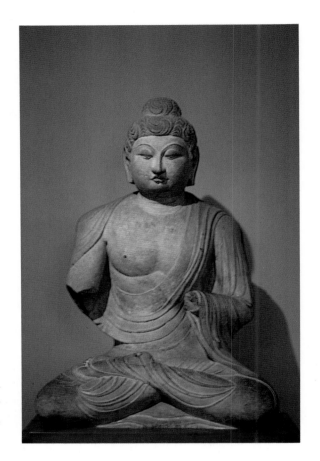

45. 석불좌상 사암,
당, 8세기 전반, 높이
1미터 8센티미터, 중
국 산서성 천룡산석굴
에서 옮겨 옴. 하버드
대학 포그박물관.

이상적 형태를 지향하고 있으나 얼굴 모습은 중국인의 모습을 띠고
옷주름은 사실적이 되어 중국 나름의 양식을 완성하여 최성기를 이
루게 된다. 이 시대 양식은 천룡산석굴(天龍山石窟)이 대표하고 있
다.(도판 45) 그러나 8세기 중엽을 고비로 중국 불상은 신성(神性)을
잃고 너무 인간적(人間的)이 되어 세속화의 길을 걷는다.

이처럼 중국불은 여러 번 형태의 변화를 보여 주고 있는데 이것이
인도의 영향인지 내재적 변화인지 그 변화의 이유를 확실히 알 수

없다. 결국 추상적 형태의 변화를 거쳐 당나라 시대에 사실적이 되지만 탄력 있는 힘과 정신성을 잃고 타락한 모습이 되고 만다.

여기서 간단하게 중국 불상의 도상 변화를 살펴보기로 한다. 5호 16국시대와 북위시대에는 선정인 좌상의 여래상과 통인의 여래입상이 압도적으로 성행하였다. 이들은 역사적 인물인 석가모니를 가리킨다. 이에 따라 태자였을 때의 사유상(思惟像)도 상당히 만들어졌다. 그런데 석가여래는 이미 열반에 든 과거불의 성격이 강하므로 미래의 구원자인 미륵보살에 대한 기대가 커졌고 이에 따라 미륵보살이 머물고 있는 도솔천, 즉 미륵정토에의 왕생을 열망하였다. 미륵보살이 56억 년 후에 이 지상에 다시 태어나 성불하여 모든 중생을 구원하여 준다고 하나 그것은 너무나 먼 미래였다. 이에 따라 미륵여래상보다는 교각 미륵보살상이 사유상과 삼존 형식을 이루어 성행하였다.

아미타여래를 한역(漢譯)으로 명명한 무량수여래상(無量壽如來像)도 약간 만들어졌다. 이 무량수불의 보처보살(補處菩薩;중생을 구제한 뒤 아미타불이 되는 첫째 보살)인 관음보살도 함께 유행하였다. 이러한 성향은 북제(北齊)·수(隋)에도 계속되나 이 시기에는 점차 사유상이 크게 성행하고 아미타삼존상이 성립된다.

당대(唐代)에는 석가상과 미륵상이 줄어들고 단독상의 아미타여래상과 관음보살상이 그리고 아미타·관음·세지의 아미타삼존상이 압도적으로 성행한다. 아미타불은 범명(梵名)을 그대로 음(音)으로 옮긴 것이다. 석가는 먼 과거의 것이요, 미륵은 먼 미래의 것이니 중생은 현재의 영원한 여래인 아미타불을 염원하였다. 또 석가나 미륵은 스스로 노력하여 자력(自力)으로 정각을 이루어야 되나, 아미타여래라는 절대적 존재의 타력(他力)에 의하면 누구든지 쉽게 구원을 받

으므로 불교는 대중성을 띠게 되며 아미타정토(극락정토)에의 왕생을 궁극적 목표로 삼게 되었다.

이러한 도상의 문제는 곧 신앙 체계의 문제이며, 이런 사정은 한국에서도 대체로 비슷한 경향을 띠고 그 신앙적 전개를 펼쳐 나갔다.

8. 여래(如來)의 도상(圖像)

석가모니가 남을 의지처로 삼지 말고 네 자신과 법에 의지하라고 누차 강조한 것을 보면 예배 대상을 만든다는 것은 그의 의도와는 매우 먼 것이었다. 오히려 그는 그러한 행위를 강력히 거부했다고 보아야 할 것이다. 그러나 지금까지 살핀 것처럼 대승불교의 흥기와 더불어 불상이 만들어진다. 그러면 불상을 어떤 모습으로 만들어야 하는가 하는 것이 문제가 된다.

우선 석가모니 개인의 모습을 불상의 모델로 삼아야 할 것이지만 그의 모습이 어떠한지 전혀 알 수 없는 일이다. 그런데 인도에서는 베다시대 이래로 위대한 이상적인 인간의 모습을 32상(相) 80종호(種好)라 하여 가장 중요한 서른두 가지 큰 특징과 여든 가지 작은 특징으로 설명하여 왔다. 진리로 이 세상을 다스리는 위대한 정치적 통치자를 전륜성왕(轉輪聖王)이라 하고, 세속을 떠나 고행 끝에 정각을 이루어 중생을 구제하는 종교적 구원자를 여래(如來)라고 하는데 그 두 모습은 모두 32상 80종호로 장엄되었다고 하였다.

그러니 불상을 만들 때 당연히 32상 80종호라는 규정에 따라 만들었어야 한다. 32상 80종호는 상(相)과 호(好)를 따서 그저 상호(相

好)라고 부르기도 한다. 그런데 실제로 그대로 만든다면 이상한 모습이 될 것이다. 그러므로 인간의 모습을 띠되 보통 인간과는 뚜렷이 다른 모습을 더하였으니 그것이 『조상경(造像經)』에 언급된 대로 나발(螺髮)과 백호(白毫)뿐이었다.

육계(肉髻)의 나발과 이마의 백호는 32상 가운데의 특징적 모습이다. 나발은 머리칼이 소라처럼 오른쪽으로 말려 올라가는 머리 형식이고, 백호는 부처의 두 눈 사이의 희고 빛나는 털이라 하나 수정을 감입하여 광명이 발하도록 하였다. 때때로 긴 귀와 손가락 사이의 물갈퀴를 들 수도 있다. 그러나 귀는 보통 인간처럼 짧은 경우도 있으며 손가락의 물갈퀴도 없는 경우가 많아 두 가지를 필수라고 볼 수는 없다.

불상을 보고 그것이 어떠한 여래인지는 수인(手印)으로 판별한다. 처음 석가여래상(釋迦如來像)이 만들어졌을 때는 그의 생애 가운데 큰 전환을 이룬 네 가지 사건, 즉 탄생(誕生), 정각(正覺), 설법(說法), 열반(涅槃)과 관련된 예배상이 성립되었으나 그 밖의 다른 모습들이 추가되었다. 그래서 대체로 예배 대상으로 만들어진 불상의 모습들은 두 손을 결가부좌한 발 위에 포개어 놓은 선정인 좌상(禪定印坐像), 선정인의 상태에서 오른손을 내려 땅을 가리키는 항마촉지인 좌상(降魔觸地印坐像), 두 손이 각각 엄지와 식지를 맺어 가슴 앞에 모둔 설법인 좌상(說法印坐像), 오른손은 들어 손바닥을 보이며 왼손은 내려 손바닥을 보인 시무외(施無畏)·여원인(與願印) 입상과 좌상 등이었다. 이 네 가지 수인을 맺은 기본적인 석가여래상들의 도상들은 그 후에 만들어진 아미타여래상에도 그대로 적용되었다.

그러나 탄생불과 열반상은 석가만이 역사적 인물이므로 석가여래

상에만 해당된다. 그런데 네 가지 수인이 석가(釋迦)와 아미타(阿彌陀)에 같이 적용된다면 존명 확인이 어렵게 되는데 그 경우는 명문(銘文)에 의하거나 좌우 협시보살의 도상으로 판별할 수밖에 없다. 예를 들면 협시보살이 관음(觀音)과 세지보살(勢至菩薩)의 도상이 확실하면 통인을 취한 여래나 설법인 여래상은 아미타여래(阿彌陀如來)가 된다. 경전에 명시된 이러한 삼존상의 도상은 아미타여래삼존상뿐이기 때문이다.

항마촉지인 여래좌상은 특히 우리나라에서 크게 유행하여 석가, 아미타, 약사여래(藥師如來) 모두가 취하게 되는데 약사여래인 경우에는 한 손에 약합(藥盒)을 받들고 있어 쉽게 알 수 있다. 그러나 아미타여래의 경우 명문에 명시되거나 좌우 협시보살로 본존이 추정되는 특별한 경우를 제외하고는 항마촉지인상을 석가여래로 보아야 한다.

시무외인, 여원인은 석가, 아미타, 약사, 미륵 등 모든 여래가 취할 수 있는 수인이어서 통인(通印)이라 불리운다. 그러므로 대중들의 가장 큰 소망인 온갖 두려움을 없애 주고 모든 소원을 들어주기를 약속하는 통인의 여래좌상과 입상이 가장 많이 만들어졌다.

비교적 늦게 성립되는 비로자나불(毘盧遮那佛)은 검지만을 곧추세우고 주먹 쥔 왼손의 그 검지를 오른손으로 쥔 지권인(智拳印)을 취하고 있다. 중국과 일본에서는 보살형(菩薩形)의 비로자나여래가 지권인을 취하고 있으나 우리나라에서는 여래상이 이 수인을 취하여 독특한 도상을 보여 주고 있다. 원래 지권인상은 좌상인데 우리나라에서는 입상으로도 만들어진다.

9. 보살(菩薩)의 도상

보살은 깨달음의 경지에 이르렀으나 여래가 되기를 보류하고 현세에 남아 모든 중생과 함께 성불(成佛)하기 위하여 비장한 각오로 실천행(實踐行)을 닦고 있는 존재이다. 말하자면 보살이란 위로는 깨달음을 구하고〔上救菩提〕아래로는 중생을 교화하는〔下化衆生〕매우 중요한 역할을 맡는 대승불교의 가장 중요한 개념이다.

그런데 그 보살을 간다라 지방에서 형상화했을 때 세속을 떠난 여래와는 다른 세속적 모습을 띠게 되었다. 머리에는 화려한 장식이나 보관(寶冠)을 썼고, 귀에는 귀걸이를 하고 목에는 갖가지 화려한 목걸이를, 손목과 팔에는 팔찌를 장식하였다. 또 천의(天衣)를 몸에 둘러 신체에 율동감을 주고 있다. 이러한 보살의 여러 장식들을 신체에서 제거하고 대의(大衣)를 입으면 여래의 모습이 되는 것이다.

간다라 지방에서 보살은 오히려 여래상보다 더욱 건장한 남성(男性)이었으며 이러한 형태는 그대로 지속되었다.

이에 비하여 마투라 지방에서 만들어진 보살상은 여래상과 마찬가지로 얇은 옷이 신체에 밀착되어 있어서 나체로 느껴지며 장식물도 간다라 보살상처럼 복잡 화려하지 않고 매우 간결하게 꾸몄다. 이곳에서도 처음에는 건장한 남성으로 만들었으나 트리방가〔삼곡(三曲)〕자세를 취한 여성상(女性像)으로 변화해 일찍이 인도에서 크게 유행한 풍요의 여신인 약쉬상과 구별할 수 없을 정도가 되었다. 굽타시대에 이르면 보살상은 간다라 지방에서처럼 복잡 화려한 장식으로 보살상을 장엄(莊嚴)하게 된다. 중국과 우리나라에서는 이러한 복잡 화려한 모습과 단순 간결한 모습이 함께 만들어진다.

그런데 필자의 생각으로는, 보살상의 이러한 복잡 화려한 모습을 세속적이라고 표현하기보다는 보살의 자비행 공덕을 기리기 위해 보살의 몸을 장엄한 것이라고 보아야 한다고 생각한다.

보살상의 존명(尊名)은 대체로 지물(持物)로 판별된다. 그러나 지물이 확정된 경우는 매우 드물고 또 다양하여 지물만 가지고는 판별하기 어려운 경우가 많다. 그러므로 우리나라의 보살상을 염두에 두면서 그 흐름을 살펴보기로 한다.

관음보살은 한 손에 연봉오리나 정병(淨瓶) 혹은 보주(寶珠)를 들거나 양손에 연봉과 정병을 둘 다 들기도 한다. 그러나 백제에서처럼 두 손으로 보주를 위아래에서 감싸 든 형식도 있다. 그런데 관음보살이라고 가장 확실하게 알 수 있는 표지는 보관에 표시된 화불(化佛)이다.

아미타삼존불인 경우 관음보살과 함께 세지보살이 협시하게 되는데 세지보살도 정병을 들기도 하고 보관에 정병을 조각하기도 한다. 문수보살(文殊菩薩)과 보현보살(普賢菩薩)은 석가모니불이나 비로자나불과 함께 삼존 형식을 취하게 된다. 이 두 보살의 경우는 지물보다는 대좌(臺座)를 보고 판별하게 된다. 즉 문수보살은 사자를 타고 보현보살은 코끼리를 탄다.

이상에 든 네 보살이 주로 만들어졌는데 삼국시대에는 사유보살상(思惟菩薩像)이 매우 유행하였다. 사유상은 원래 싯다르타 태자상을 지칭하였던 것인데 후에 미륵보살(彌勒菩薩)로 변했다는 설이 지금은 일반적으로 받아들여지고 있으나 아직 검토의 여지가 많다. 이 보살상은 지물은 없으나 오른손의 엄지와 검지 두 손가락을 펴서 약간 숙인 얼굴의 뺨에 살짝 대는 사유인(思惟印)을 취한다.

보살상은 단독상으로 만들어져 예배 대상이 되기도 하지만 석가, 아미타, 미륵, 약사, 비로자나불 등을 중심으로 양 옆에 시립하여 삼존상을 이루기도 한다. 어떤 경우든 의궤대로 표현되기도 하지만 삼존상을 이룰 경우 의궤에 따르지 않고 막연한 보살 형태로 표현하기도 한다.

보살상이 점차 여성(女性)의 모습으로 변해 가는 것은 가장 중요한 덕목인 자비심을 모성애(母性愛)에 견주어 여성적으로 구상화한 것으로 생각된다. 그러나 일찍이 인도에서 보살의 도상이 약쉬상과 같았으므로 풍요(豊饒)의 상징성을 함께 지니고 있음을 잊어서는 안 된다.

10. 도상 결합(結合)의 다양성

불교에서는 예배 대상이 매우 다양하고 시대에 따라 새로이 만들어져서 혼란스러울 정도이다. 그것은 어떤 의미를 지니는 것일까.

예배 대상은 하나의 독립된 불상인 독존(獨尊)일 수도 있고 불, 보살이 결합된 삼존불(三尊佛) 혹은 나한상을 추가하여 오존불(五尊佛) 등 집단을 이룰 수 있다.

우선 독존불로는 일찍이 인도에서 석가여래, 아미타여래가 등장하며 그 뒤에 약사여래, 미륵여래, 비로자나여래 등 여래상들이 나타난다. 독립된 보살로는 미륵보살과 관음보살이 처음 등장하며 그 뒤 문수보살, 보현보살 등이 등장한다.

불보살이 결합할 때만 존재하는 여래와 보살이 있는데 이들은 독존용 예배 대상이 되지 않았는데 그 이유는 알 수 없다. 예를 들면

세지보살, 노사나불이 그렇다. 세지보살은 아미타불의 협시보살로만 등장하며 노사나불은 보신불(報身佛)로서 삼신불에서만 나타난다.

여래가 천(天), 보살, 나한들과 결합하여 삼존불, 오존불, 삼세불(三世佛), 삼신불(三身佛), 사방불(四方佛) 등 여러 가지 복합 형식을 이루어 예배 대상이 된다. 그러면 왜 그러한 다양한 결합 상태가 일어나는 것일까.

석가여래삼존상은 범천(梵天)과 제석천(帝釋天)을 양 옆에 거느릴 때가 있다. 이것은 최초로 성립된 석가삼존불(釋迦三尊佛) 형식으로 석가여래가 처음 예배 대상으로 출현하였을 때 인도 재래의 최고의 신들을 포용하여 신불 융합(神佛融合)을 나타내 보인 것이다.(도판 25) 불상 출현 이전부터 예배의 대상이었던 우주의 원리를 형상화한 범천과, 태양신이며 혹은 풍요의 신인 제석천이 불상과 함께 결합함으로써 인도인들은 저항감 없이 또 낯선 느낌이 없이 불상을 예배할 수 있었을 것이다.

또 석가여래는 미륵보살과 관음보살을 협시로 삼는다.(도판 15) 석가는 이미 열반에 든 과거불이므로, 현재성을 지니고 이 세상에서 중생을 구제하려는 관음보살과 미래에 성불하여 중생을 구제할 미륵보살을 양 옆에 둠으로써 과거, 현재, 미래의 연속성을 지닌 일종의 삼세불의 성격을 지니는 것으로 해석해 볼 수 있다.

한편 석가삼존상은 이렇게도 해석해 볼 수 있다. 중생을 구제하는 데는 자비심(慈悲心)을 내는 것이 가장 중요하다. 그래서 부처의 마음을 대자대비(大慈大悲)라고 강조하기도 한다.

자(慈)는 어머니 같은 '사랑'을 뜻하며, 비(悲)는 '동정(同情)'을 뜻한다. 그 사랑[慈]을 형상화한 것이 미륵보살이기 때문에 미륵보살

을 자씨보살(慈氏菩薩)이라고도 한다. 동정〔悲〕을 형상화한 것이 관음보살이어서 관음보살을 대비관세음보살(大悲觀世音菩薩)이라고도 부른다. 그러므로 이 삼존불상은 석가모니가 중생을 구제하려고 낸 자비심, 즉 사랑과 동정(혹은 연민)을 각각 형상화하여 양 옆에 둔 것으로 해석하여 볼 수 있다.

아미타여래는 사랑을 상징하는 관음보살과 지혜를 상징하는 세지보살을 양 옆에 거느려 아미타삼존상을 구성한다. 그러나 세지보살의 성격이 애매하여 훨씬 후에 지옥의 모든 중생을 구제하겠다는 뚜렷한 성격을 지닌 지장보살(地藏菩薩)이 중요시되면서 세지보살은 사라지고 그 자리에 지장보살이 들어서게 된다. 미륵이나 약사여래도 삼존 형식을 이루나 이때 보살들의 이름은 알려져 있지 않다. 약사여래가 일광보살(日光菩薩)과 월광보살(月光菩薩)을 거느리는 것은 훨씬 후대의 일이다. 비로자나불은 지혜와 실천을 각각 형상화한 문수보살과 보현보살을 거느린다.

이처럼 여래는 보살을 양 옆에 두어 삼존불을 이루는데 두 보살의 도상을 보고 같은 도상을 취한 여러 가지 여래의 존명을 추론할 수 있다. 이러한 천(天)이나 보살들은 여래가 지닌 속성을 구상화한 것이다. 특히 여래가 지닌 자비심, 지혜, 실천 등의 관념적인 속성이 보살상으로 구현된 것이다.

오존불인 경우는 석가삼존불에 범천과 제석천이 추가되어 성립되기도 하고(도판 15), 석가의 십대 제자(十大弟子)를 상징하여 두 제자인 아난과 가섭만을 추가하여 성립되기도 한다. 여기에 금강역사(金剛力士)를 추가하여 칠존불(七尊佛)이 성립하기도 한다. 이처럼 석가여래는 복잡한 도상으로 전개되어 가지만 가장 중요한 것은 독

존불과 삼존불의 두 형식으로, 오늘날에 이르도록 가장 기본적이고도 근본적인 예배 대상으로 만들어지고 있다.

특히 삼존 형식은 삼성 원융(三聖圓融)을 나타낸 것이다. 예를 들면 지혜(문수보살)와 실천(보현보살)이 상즉상입(相卽相入)하여 하나의 상태가 된 것이 비로자나여래삼존상이다. 자(慈)와 비(悲)를 양옆에 형상화하여 석가의 자비심을 나타낸 석가삼존상도 삼성 원융의 원리라 할 수 있다.

그런데 아미타불이 아난과 가섭을 거느리기도 하고 석가모니가 문수와 보현보살을 거느리기도 하여 결합 상태가 고정되어 있지 않다. 이것은 무엇을 의미하는 것일까. 그것은 석가여래가 아미타여래와 같은 것이며, 또 석가여래가 비로자나불과 다르지 않음을 나타낸 것이다.

이러한 결합상(結合像)의 의미는 보살이 여래의 속성과 기능을 나타내 주기도 하지만 천, 나한, 금강역사, 팔부중들과 더불어 부처를 공양(供養)하는 의미, 그리고 불법을 수호(守護)하는 의미, 여래의 설법을 듣는 청법중생(聽法衆生)을 의미하는 등 복합적인 의미를 보여 주고 있는 것이다.

이러한 수많은 불상들은 흔히 조각과 회화의 중간적 표현인 부조(浮彫)로 표현된다. 그러나 이들을 독립된 조각들로 만들 경우에는 법당 안에 위계(位階)에 따라 배치한다. 불화(佛畵)는 비교적 자유롭게 구성되어 어느 특정한 불상 뒤에 후불탱(後佛幀)으로 걸리어 단독 조각상을 회화적으로 설명하는 기능을 지니게 된다.

이처럼 여래와 보살이 다양하게 결합하지만 여래들만 결합하기도 한다. 비로자나여래를 중심으로 좌우에 석가여래와 노사나불을 둔 것

을 삼신불이라 한다. 법신불(法身佛), 보신불(報身佛), 응신불(應身佛)이 결합된 삼신불은 일체 여래를 상징한 것이다.

또 과거, 현재, 미래의 일체의 여래를 상징한 삼세불이 있다. 그러나 이것이 예배 대상으로 구상화될 때 정광불(定光佛, 혹은 연등불), 석가불, 미륵불로 구성된다. 이러한 삼세불은 종적(從的)으로 시간적 연계선상에 둠으로써 구원(久遠)한 여래의 영원성(永遠性)을 상징한 것이다. 즉 연등불은 석가에게 수기(授記)를 주어 미래에 여래가 될 것을 예언하며 이러한 관계가 석가와 미륵 사이에도 일어나서 여래의 영원한 존속(存續) 상태를 보여 주고 있다. 이러한 삼세불은 삼천불(三千佛)로 표현되기도 한다.

한편 대승사상의 흥기와 더불어 무수한 여래가 동시에 출현하기에 이르는데 이에 따른 무수한 불국토(佛國土) 사상, 즉 정토 신앙과 결부되어 이들을 사방정토로 축약한 사방불이 성립하기에 이른다.

일찍이 굽타시대에 산치 대탑 사방에 네 불상을 배치하여 이러한 사방불을 확립한 이래 중국과 한국에서도 탑에 사방불을 표현하여 무수한 세계의 무수한 여래를 상징하였다. 삼세불이 종적(縱的)인 시간의 영속성에 입각하여 성립된 것이라면 사방불은 횡적(橫的)인 무수한 여래의 존재를 상징한 것이다. 이들은 여래의 존재를 시간적(時間的)으로 연속시키고 공간적(空間的)으로 확대하여 여래가 이 우주(宇宙)에 언제나 충만하여 있음을 웅변한 것이다.

우리는 이러한 여래의 시간적, 공간적 존재를 시방삼세제불(十方三世諸佛)이라 표현한다. 그런데 이 무수한 여래가 천, 보살, 나한과 자유로이 결합하는 현상에서 확인할 수 있듯이 '시방삼세제불은 모두 같은 것〔十方三世諸佛一切同〕'이라고 인식하게끔 우리를 유도하지

않는가.

실제로 모든 불상의 도상들, 선정인상이든 시무외·여원인의 통인상이든 항마촉지인상이든 설법인상이든 모든 여래상은 본질적으로 설법(說法)하는 상이다.

이러한 불상들의 결합상은 한 벽면을 장식하는 부조나 불화에서는 한 화면에 표현되지만 법당에서는 입체적으로 배치된다. 예를 들면 우리나라 황룡사(皇龍寺)의 금당에서는 석가삼존상을 중심으로 십대제자, 사천왕이 늘어서고 중문(中門)에는 금강역사가 배치된다. 이것은 전체적으로 보면 여래를 중심으로 법을 듣는 무리들을 공양이나 수호신의 역할을 겸하여 배치한 것이다.

시간이 지날수록 여래는 끊임없이 분화(分化)하여 한 절 안에 여러 법당이 공존하기에 이른다. 이러한 불상들의 배치는 역시 여래와 같은 예배 대상인 탑에도 적용되어 석탑의 기단과 탑신의 위계에 따라 사방불, 보살, 사천왕, 금강역사, 팔부중들이 자유자재로 결합하여 배치된다. 우리는 이러한 현상에서 불상을 모신 법당과 사리(석가의 몸, 법)를 모신 탑에서 지금까지 논의한 불상들의 결합상이 종합적으로 똑같이 표현되고 있는 한 원리를 확인해 볼 수 있다. 탑의 경우 공간적인 성격을 강하게 띠고 있을 뿐이다.

이러한 불보살의 여러 결합은 인도에서 몇 가지 유형으로 성립되었지만, 중국과 한국에 이르는 사이에 실로 다양하게 전개되어 늘 새로운 결합상을 보여 준다.

그것은 교리에 대한 새로운 해석을 내리고 있음을 보여 주는 것이며 또 대중들의 신앙 형태를 반영하여 주는 것이다. 말하자면 우리가 이론적인 불신관(佛身觀)의 여러 양태와 변화를 문헌으로 연구하여

실제의 불교 도상을 설명할 수도 있지만 역(逆)으로 실제의 도상들을 분석, 종합하여 그 시대마다의 불신관을 도출해 낼 수 있다.

불상이라는 예배 대상은 재가신자를 중심으로 한 불교의 개혁 운동으로 성립된 대승불교의 산물이므로 자연히 '구제'와 '정토'의 개념이 불상 제작에 반영되었을 것이다. 이러한 경향은 중국과 한국에서도 마찬가지여서 각 민족의 신앙 형태는 불교 도상에 반영되어 있다고 볼 수 있다.

이처럼 여래, 천, 보살, 나한들의 결합상은 시대에 따라 민족에 따라 근기에 따라 다양하게 변화하고 있다. 그러나 이러한 끊임없는 다양성과 추가와 변화는 불상의 결합상에만 한하지 않고 도상과 양식뿐만 아니라 경(經), 율(律), 논(論) 등의 불교 경전에서도 일어나고 있어서 불교 신앙 및 불교 미술의 원리라고 할 수 있다. 따라서 불교 미술에서 고정된 도상을 규정하는 의궤는 불교의 본질에는 위배된다고도 할 수 있다.

이러한 불보살의 결합은 교리와 신앙을 구체적으로 보여 주는 것이지만 한편 조형적 대비를 보여 주기 위하여 성립되기도 한 것이다. 즉 중앙의 여래는 장대한 남성이며 단순한 데 비하여 양 옆의 보살은 관능적인 여성이며 장식이 복잡 화려하다. 이러한 대비가 조화를 이루어 삼존불의 아름다움을 내보이는 것이다.

그런데 이렇듯 아름다운 불상의 여러 가지 결합상의 예배 대상의 앞에는 언제나 '나'가 존재한다는 것을 잊어서는 안 된다. 모든 여래는 설법상이요, 주변의 모든 천·보살·나한은 법을 듣는 무리들이며 '나'는 그 가운데 표현되어 있지 않으나 나도 청법중생 가운데 하나이다. 그러니 내가 예배하고 의지하는 부처님[곧 법(法)]은 석가의

마지막 가르침대로 내가 의지하여야 할, 나의 등불로 삼아야 할 바로 '나'이며 '나'의 미래의 자화상이다.

11. 불상 구성의 3대 요소

불상을 조성하는 데는 불상 자체가 가장 중요하겠지만 불상이 앉는 대좌와 불상 뒤의 광배, 즉 불상(佛像)과 대좌(臺座)와 광배(光背)가 모두 갖추어져 있어야 그 전체를 불상이라고 할 수 있다. 불상을 조성할 때 대좌와 광배를 갖추어야 불상의 전체적 상징이 드러나기 때문이다.

불상은 연꽃대좌에 앉아 있어서 불상이 연꽃으로부터 화생(化生)하는 형상이라 할 수 있다. 또 광배에는 연화화생(蓮華化生)의 여러 장면이 있어서 불상, 대좌, 광배를 갖춘 불상 전체는 말하자면 연화화생을 장엄하게 보여 주는 드라마라고 할 수 있다.

우선 광배에는 연화화생의 장면이 설명적으로 묘사되어 있다. 두광(頭光)의 중심에는 연꽃이 있으며 그 위에 있는 연꽃에서 보주(寶珠)가 탄생되는 연화 보주가 있다. 보주는 곧 태양이며 진리의 빛이며 정각을 이룬 여래라 할 수 있다. 그리고 또 광배에는 여래가 연꽃에서 탄생하는 화생의 모습이 있다. 좌우대칭으로 표현하기 위하여 화불(化佛)이 셋 혹은 다섯 혹은 일곱이 배치된다. 이와 같이 광배에는 연화에서 화생하는 보주, 여래, 인동, 나무 등이 있으며 가장자리는 현란하고 힘있는 불꽃 무늬가 있다.

그러면 왜 광배에는 연꽃과 인동문(忍冬文) 그리고 수목(樹木)이

불꽃 무늬와 함께 표현된 것일까.

원래 인도 쿠샨 왕조나 굽타 왕조의 광배는 그 윤곽 가장자리에 반원형(半圓形)들이 표시되어 태양을 상징하지만 안 부분에는 보상화문(寶相華文) 같은 풍요로운 덩굴 무늬가 두광의 연꽃을 중심으로 상당한 부분을 차지하고 있다. 이것은 무엇을 의미하는가. 인도인들은 나무를 풍요와 다산(多産)의 상징으로 삼고 있는데 그들은 일찍이 나무에 깃들여 있는 정령(精靈)을 약쉬라는 풍만한 여성의 모습으로 형상화하였다. 말하자면 약쉬상은 만물을 탄생시키는 풍요의 상징으로서 예배의 대상으로 삼기에 이르렀다. 그래서 새로운 예배상인 불상을 만들 때 그 전까지 기원하였던 풍요로운 삶의 상징을 두광의 주요한 도상으로 삼았던 것이다.

이러한 배경을 가진 인도의 광배는 중국에 와서 변형되는데, 처음에 덩굴 무늬가 없어지고 인도 광배의 가장자리에 가볍게 표시되던 빛의 상징이 점점 확대되어 힘차고 생명력 있는 불꽃 무늬로 바뀐다. 그러나 두광 중심의 연꽃만은 그대로 있다. 광배의 넓은 부분을 불꽃 무늬만으로 채웠던 것인데 곧 인도식 덩굴 무늬가 되살아나서 불꽃 무늬와 동등한 비중을 차지하게 된다. 결국 생명의 근원인 두광의 연꽃을 중심으로 여러 가지 연화화생(蓮華化生)의 장면이 표현된 것은 인도 재래의 풍요의 신에 대한 숭배와 맥을 같이하는 것이다.

이러한 광배 중앙의 연꽃에 맞추어 불상이 놓이게 되므로 연꽃과 부처가 하나를 이루는 관계에 놓이게 된다. 광배의 형태도 인도에서는 둥근 원이었던 것이 반원형으로 되며 다시 그 끝이 뾰족한 연꽃 잎의 형상으로 변한다. 말하자면 부분과 전체에서 광배는 연화화생의 모티프를 표현하려고 애쓰고 있다. 결국 연꽃이 모든 것의 탄생처(誕

生處)가 된다. 극락에 왕생(往生)하여 연꽃에서 거듭 태어나는 중생의 연화화생도 그렇게 해서 성립하는 것이다.

중심체인 불상은 반드시 연꽃 위에 단정히 서 있거나 앉아 있다. 그러니 전체적으로 보아 불상도 연화화생의 장면을 연출하고 있는 셈이다. 사자들이 표현되어 있는 대좌를 사자좌(獅子座)라고 하는데 이 경우에도 연화가 반드시 표현되어 있으므로 연화좌(蓮華座)의 큰 범주 안에 든다고 하겠다.

『관무량수경(觀無量壽經)』에 "여래 몸의 털구멍마다 빛이 나와 빛줄기 하나하나마다 끝에 연꽃이 있고 그 연꽃마다 화불이 있어 이를 둘러싼 대중들에게 설법한다"고 하였으니 불상, 광배, 대좌라는 불상 전체가 연화화생을 장엄하게 구상화하였다고 볼 수 있다. 이는 한마디로 '우주에 가득 찬 여래'라는 진리를 웅변하는 것이다.

인류가 계속하여 무수한 부처를 만들어 내고 있는 뜻은, 하나의 절대적 진리로부터 나오는 무량한 빛이 그대로 부처로 나타나 이 우주가 진리로 가득 차게 하고자 함이니, 이를 상징적으로 나타낸 것이 바로 연화화생의 원리에 의한 무수한 부처의 끊임없는 조성이다.

우리는 여기서 불교에도 창조(創造)의 개념이 없지는 않음을 알 수 있으니 그것은 바로 화생(化生)의 원리라 할 수 있다. 생명(生命)의 꽃인 연꽃을 통하여 여래, 보살, 비천, 보주, 인동문 따위가 탄생한다. 이러한 배경을 가지고 부처는 연기(緣起)의 원리에 의하여 삼라만상(森羅萬象)의 존재(存在)와 생성(生成)에 관하여 설법하게 되는 것이다. 창조의 주체는 여래이며 진리이며 마음이다. 그리하여 일체 모든 것은 마음이 만들 뿐[一切唯心造]이라는 불교적 창조의 개념을 엿볼 수 있게 된다.

12. 불상(佛像)과 불화(佛畵)

불교의 예배 대상은 주로 원각상(圓刻像)으로 조각된다. 그래야만 그것은 공간의 한 부분을 차지하여 예배 대상의 실재성(實在性)과 현실성(現實性)을 띠게 된다. 그것은 단독상(單獨像)의 성격을 띠게 마련이지만 한편 여래상의 양 옆에 보살상(菩薩像)을 두는 삼존 형식(三尊形式)도 일찍이 조성되었다.

삼존 형식의 경우 양 옆의 보살상은 중앙의 여래의 지혜나 자비를 형상화하여 여래의 속성을 설명하는 기능을 가지고 있다. 그리고 중앙의 여래를 중심으로 보살상 이외에 나한상, 사천왕상, 인왕상 등이 첨가되어 더욱 설명적이게 된다. 이 경우에는 모든 상들을 독립적으로 배치하기에 쉽지 않으므로 조각과 회화의 중간 상태인 부조(浮彫)로 처리하게 된다. 그러나 부조로 모든 것을 설명하기에는 한계가 있으므로 회화(繪畵)의 표현 방법을 빌어 자유롭게 설명하게 된다.

그리하여 우리나라 사찰에서 흔히 보듯 법당 안에는 독립적인 원각상의 예배 대상이 있고 그 뒤에는 후불탱(後佛幀)이라는 설명(說明)과 장엄(莊嚴)의 두 기능을 지닌 불화가 걸리게 된다.

예를 들어 석가삼존불상이 있으면 각각의 후불탱에 똑같은 모습의 석가, 아미타, 약사여래를, 그리고 그 주변에 관련된 여러 불상들을 배치하여 화려하게 그려서 직접적인 예배 대상의 원각상을 설명하고 장엄하고 있다. 비로자나삼신불의 경우도 마찬가지이다. 그러므로 우리는 때때로 이해하기 쉬운 후불탱의 도상이나 화기(畵記)를 보고 그 앞의 조각상의 존명을 확인해 볼 수 있다. 이러한 성격의 후불탱은 동양 삼국 가운데 우리나라에만 있다.

이러한 표현 방법을 보면 불상은 상징적이고 추상적이지만 불화는 설명적이고 사실적이다. 또 불상에서 불가능한 군상(群像)의 표현이 불화에서는 가능하여 불상 도상의 성격을 충분히 설명해 주고 있다. 따라서 예배 대상의 주체는 공간을 점유하는 실체적 표현의 삼차원적(三次元的) 조각이며, 불화는 그 보조적 역할을 한다고 할 수 있다. 즉 불상의 배경을 이루어 주체인 조각을 장엄하는 이차원적(二次元的) 회화라 할 수 있다.

삼국시대와 통일신라시대 그리고 고려시대에는 불상의 광배에 나타난 여러 도상이 불상의 상징을 설명하고 장엄하였으며 불화는 별도로 만들어져서 예배의 대상이 되었다고 생각된다.『삼국유사』에 보이듯 통일신라시대에 분황사의 천수천안관음보살(千手千眼觀音菩薩) 앞에서 기도를 했다는 기록이나, 현재 남아 있는 고려시대의 1미터 안팎의 그리 크지 않은 불화들을 보면 예배의 대상으로 불화를 조성하였음을 알 수 있다. 그러나 그 당시의 불상과 불화와의 관계를 파악할 수 있는 자료가 없기 때문에 양자의 상호관계를 확실히 알 수 없다. 그러나 한 가지 분명한 것은 고려시대까지는 광배(光背)가 일종의 후불탱 기능을 담당하였던 것만은 틀림없다.

조선시대에 들어와서 그러한 상황은 달라져서 불상에서 광배가 없어지고 그 대신 반드시 불화가 후불탱으로 불상 뒤에 배치된다. 불화는 벽면을 가득 채우는 장엄화(莊嚴畵)로 성격이 변하며 예배 대상으로서의 독립성(獨立性)이 상실된다. 조선 전기의 무위사(無爲寺)나 선암사(仙巖寺) 벽화의 예를 보면 불화 대신 벽화(壁畵)로 불상을 장엄하거나 설명하기도 하였으나 불화와 벽화는 재료상의 차가 있을 뿐 기능은 같은 것이었다.

다시 말하자면 불상과 불화는 각각 별개의 독립적 성격을 띠었던 것이 조선시대에 이르러 하나로 결합하여 한 세트를 이루며 주종관계(主從關係)를 이루게 된다. 그렇다고 결코 불화의 중요성이 축소된 것은 아니며 서로 보완적인 관계에 있다고 하겠다.

이러한 두 가지 관계가 결국에는 하나로 통합되어 조선 후기에 목각탱(木刻幀)이라는 새로운 장르가 출현하기에 이른다. 그것은 불상의 불화화(佛畵化)이며 불화의 불상화(佛像化)이다. 불상과 불화는 서로의 고유 기능을 필요로 했기 때문에 뗄 수 없는 관계를 맺게 되었고, 이 두 가지 기능을 함께 발휘할 수 있는 새로운 표현 방법이 나타나게 된 것이다.

13. 불상의 아름다움

인도에서 불상이 출현하고 변화하는 과정에서 조각품으로서의 아름다움을 느끼게 되는 것은, 서기 2세기경의 마투라 지방의 조각과 이 전통이 강하게 이어진 굽타 조각에서이다. 마투라 지역에서의 불상 출현 이후에도 계속적으로 만들어진 약쉬상들의 부드러운 표면 구조[살갗색에 가까운 부드러운 사암(砂岩) 재료에서 오는 따뜻한 느낌]와 풍만한 신체의 모델링은 참으로 아름답다. 최소한의 장신구로 몸을 장식하여 나체라 해도 좋을 여성 신체의 아름다움을 이상적으로 표현하고 있다. 이들 약쉬상들은 스투파[사리를 모신 탑]의 주변을 두른 난간과 네 개의 문에 부조로 표현되거나 원각(圓刻)으로 조각되었던 것이다.(도판 21, 23)

그러면 스투파에 왜 이러한 과감한 나체(裸體)의 여신(女神)을 조각한 것일까. 인간의 소망은 물론 깨달음에 있다. 하지만 실제로는 이 세상에서의 풍요로운 삶에 있다고 생각한다. 따라서 사람들이 스투파 앞에서 풍요롭고 행복한 삶을 열망하였기에, 종래 예배의 대상으로 삼아 왔던 풍요의 여신이며 나무의 정령인 약쉬상을 조각하여 스투파를 장엄한 것이 아닐까 한다.

인도에만 있고 기원전부터 만들어 왔던 약쉬상. 아름다운 나체의 여신상. 신체를 추상화하고 이상화하여 아름다움 그 자체를 구상화(具象化)한 약쉬상 ─ 그것은 그 후에 펼쳐지는 불교 조각의 영원한 원형(原型)이 되어 왔다.

그리하여 약쉬상과 함께 약쉬상과 구별하기 어려울 정도로 관능적이고 아름다운 보살상(菩薩像)이 만들어졌다. 간다라 지방에서는 근육이 발달한 건장한 남성(男性) 모습의 보살이 만들어졌다. 마투라 지역에서도 처음에는 남성적으로 표현하였지만 남성적 모습의 보살은 오래 계속되지 못하고 여성적(女性的) 모습으로 변하여 그것이 동아시아에서 풍미하게 된다.

이러한 여성적 표현은 보살에 한하지 않고 여래상(如來像)에서도 일어나고 있다. 우리는 굽타의 여래상을 보고 처음으로 아름답다고 말할 수 있다. 인도인은 가장 이상적(理想的)인 아름다움을 굽타 불상에서 실현하였다. 그것은 실로 비현실적(非現實的)인 조각상이다. 이상적인 신체 비례, 부드럽고 풍만한 표면 구조, 신체에 얇은 옷을 밀착시키고 율동적인 가느다란 융기대 옷주름으로 신체에 준 리듬, 옷에 전혀 방해를 받지 않고 그대로 드러낸 신체의 아름다운 곡선 ─ 우리는 이 건강한 남성의 모습에서 그 속에 내재된 여성의 아름다움

의 속성을 발견한다.(도판 32, 33)

굽타시대의 사르나트 지방에서 만들어진 불상은 신체에 밀착된 옷에 옷주름조차도 전혀 나타내지 않아 나체라 해도 과언이 아니며 여래상도 완전히 여성적으로 표현된다.(도판 34)

이렇게 신체의 아름다움을 나타내려 한 것, 그 신체를 여성적으로 표현하려 한 것이다. 이러한 인도의 경향은 인간의 예술적 창조의 정열에 불을 붙였고, 불교 사상과 불교 신앙이 퍼진 아시아 전역에 요원의 불길처럼 퍼져 갔다. 중국, 한국, 일본, 실론, 인도네시아, 버마, 태국 등 아시아 지역의 불상들이 모두 그렇게 지향해 갔던 것이다. 말하자면 인간의 아름다움을 표현하려는 보편적(普遍的) 예술(藝術) 충동은 조금도 변함없이 숭고한 종교 미술(宗敎美術)에서도 실현되어 왔다.

이렇게 종교와 예술, 숭고함과 아름다움은 불교 미술(佛敎美術)에서 만나 하나가 된다. 진리를 실현하는 종교와 아름다움을 실현하는 예술은 이렇게 융합(融合)된다. 세계에 여러 종교가 있건만 불교만큼 아름다움을 창조해 내는, 예술적 충동을 촉발시키는 종교는 없다. 그러한 바탕을 이미 인도인들은 처음부터 제시하였던 것이다. 그리고 그 미적 실현(美的實現)은 보편적인 것이므로, 불교의 합리적 사고 방식과 보편적 진리와 함께 서로 충돌하지 않고 전세계(全世界)로 퍼져 갔다. 이러한 아름다움(美)에 대한 추구는 조각뿐만 아니라 회화, 건축, 공예, 음악, 문학 등 전분야에서 실현되어 왔다. 동양 여러 국가들의 성립과 더불어 시작된 모든 불교 예술은 그야말로 여래(如來)의 공덕(功德)을 장엄(莊嚴)한 것이라 볼 수 있다.

'아름다워야 예배(禮拜)의 대상(對象)이 될 수 있다'라는 인도인의

아름다움에 대한 철학(哲學)은 그래서 오늘날까지 변함없이 실현되어 오고 있다. 그러나 그것이 어찌 인도인들만의 철학인가.

괴테는 전생애에 걸쳐 온 힘을 다하여 완성한 위대한 희곡 『파우스트』의 말미를 이러한 '신비의 합창'으로 끝내고 있다.

모든 무상한 것은
오직 영상(映像)에 지나지 않는다.
지상에서 힘이 미치지 못하는 것이
천상에서 이루어지며,
이루 형언할 수 없는 것이
여기서는 성취되었다.
영원한 여성적(女性的)인 것이
천상(天上)으로 우리를 인도한다.

14. 불상의 사실적(寫實的) 표현과 이상적(理想的) 표현

불상의 제작에는 32상(相) 80종호(種好) 가운데 특히 32상을 구현하도록 전제되어 있으므로 32상을 검토할 필요가 있다. 이러한 32상의 특징을 가능한 한 표현하려고 한 곳은 역시 마투라 지방에서였다. 쿠샨조의 마투라불과 굽타조의 마투라불은 다음과 같은 상호들을 표현해 내고 있다.

발바닥에는 수레바퀴가 있다.

소라 같은 머리칼이 오른쪽으로 돌아오르고 검푸른빛을 띠고 있다.

손가락과 발가락이 곱고 가늘다.

손발이 유연하고 생기가 넘친다.

손발의 물갈퀴가 큰 거위의 물갈퀴와 같다.

피부가 곱고 부드럽다.

몸이 곧고 바른 숭고한 자세를 취하고 있다.

전반신이 사자처럼 풍만하다.

두 어깨가 모두 둥글다.

양미간에 백호(白毫)가 부드럽고 가늘고 윤이 나는데 빛을 발산하기도 한다.

정수리에 육계(肉髻, 살상투)가 있는데 터번과 같다

가슴에 만(卍) 자가 있다

키가 보통 사람의 2배가 된다.

32상 가운데 이상의 것들은 실제로 조각하거나 그릴 때 표현할 수 있는 것들로 이들 특징들은 몇 가지를 제외하고는 대체로 중국과 한국에서도 표현되어 왔다.

이 가운데 손가락 및 발가락과 피부는 여성적(女性的)인 표현이요, 사자 같은 전반신과 곧고 큰 키는 건장하고 장대한 남성적(男性的)인 표현이고, 물갈퀴·백호·육계·소라 같은 머리칼과 만(卍) 자는 비현실적(非現實的)인 표현이다. 이 세 가지 상반된 특징들이 잘 조화된 불상을 볼 때 우리는 숭고미(崇高美)를 느낀다.

우리나라 불상 가운데 가늘고 생동감 있는 손가락과 발가락은, 비록 보살상이긴 하지만 등신대(等身大)의 금동 사유상(金銅思惟像)에

잘 표현되어 있다. 그리고 고려시대와 조선시대의 훌륭한 목조 불상의 손가락 역시 모두 그러하다. 이러한 세 가지가 가장 잘 조화를 이룬 불상은 통일신라시대의 석굴암 본존상이라 할 수 있다.

나는 굽타와 수(隋)시대의 불상들 앞에서 아름다운 형태(形態)와 깊은 정신성(精神性)이 조화를 이루어 인도와 중국 불상의 고전 양식(古典樣式)이 각각 완성되었음을 확인하곤 하였다. 이 시대의 불상들은 신체가 추상적(抽象的) 형태로 응결되는데, 그것은 종교적 정신성을 순수하게 표현하기 위해서는 불가피한 것임을 알 수 있다.

수나라 불상에서 느끼는 이러한 미적 형태와 종교적 정신성(숭고미)의 조화는 인도 굽타시대 불상의 조화미(調和美)와 같은 성질의 것이다. 한편 그 정신성을 얼굴에서도 느낄 수 있다. 굽타 불상의 명상적인 모습에서 내부로 깊이 침잠하는 마음의 상태를 알 수 있으며 수나라 불상에서는 천진난만하고 오묘한 미소에서 환희에 찬 마음의 상태를 느낄 수 있다.

흔히 수나라 불상을 과도기 양식(過渡期樣式)이라 한다. 그것은 미술 양식 변화의 궁극적 목표를 '사실적(寫實的) 표현의 완성'에 두고 하는 말이다. 그러나 과연 사실주의적 양식의 완성이 조형 미술(造形美術)의 참된 궁극의 목표일까.

모든 사람들이 사실적 표현에 성공하였다는 동서고금의 작품 앞에서 나는 오히려 매우 세속적(世俗的)인 느낌을 받는다. 나는 그러한 경향을 로마의 조각에서 느꼈고 또 9세기 이후의 인도와 중국의 조각에서 느꼈다. 그러나 그것은 오히려 통속적 혹은 비속하다는 표현이 더 적절할지 모르겠다. 거시적으로 보아 서양 미술의 목표가 사실주의(寫實主義)의 실현이라면 동양 미술의 목표는 이상주의(理想主

義)의 실현이라 할 수 있다.

그러나 어느 시대건 사실적인, 혹은 이상적인, 혹은 표현주의적인 경향이 함께 일어나고 있으니 하나의 경향으로 한 시대를 규정할 수는 없을 것이다. 한 예를 들면 경주 석굴암의 경우 불보살(佛菩薩)의 이상적 경향과 십대 제자(十大弟子)의 사실적 경향이 공존하고 있다.

얼굴이 현실의 인간 모습 그대로이고 신체의 굴곡이나 옷주름이 실제처럼 표현되었으면 사실적 표현에 성공하였다고 말할 수 있을지 모르나 정신성(精神性)이 결여될 수도 있다. 말하자면 형태는 실제와 같으나 생명력(生命力)을 살리지 못하면 사실적임에도 불구하고 매우 비속하게 된다. 즉 시대가 흐를수록 표현 기술은 발달하나, 정신성은 약해져 통속적이 된다.

그런데 형태는 비현실적이고 추상적이라 하더라도 거기에 생명력이 표현되어 있으면 '리얼하다', 즉 생생(生生)하여 '살아 있는 듯하다'라고 말할 수 있다. 이러한 리얼리즘을 실제 그대로의 사실주의와 달리 표현한다면 생명주의(生命主義)라고 불러도 좋을지 모르겠다. 그리고 이렇게 살아 있는 듯한 것은 '영원한 현재성(現在性)'을 띠며 아름답게 느껴진다. 즉 아름다움과 생명력은 하나를 이룬다. 생명력 속에 종교적 진리와 예술적 아름다움이 내재하면, 그 진리와 아름다움은 영원히 살아 그것이 진리와 예술의 절대적(絶對的) 존재 양식(存在樣式)이 된다. 위대한 인간과 위대한 시대는 작품에 생명을 불어넣을 수 있기 때문에 위대한 것이다. 이처럼 아름다움과 생명력은 정신성과 육체미(肉體美)의 조화에서 오는 것인데, 나는 그것을 인도의 굽타 불상과 중국의 수나라 불상과 한국의 삼국 말기 통일신라 전반기(前半期)의 불상에서 확인할 수 있었다.

당(唐)의 불상이 사실적임에도 불구하고 세속화된 것은 그만큼 정신적으로 타락하였음을 의미한다. 순수성과 숭고한 것에 대한 믿음이 결여되었음을 의미한다. 결국 종교 미술의 범주 안에서 사실주의가 실현되지만, 아이러니컬하게도 종교 미술로서의 생명은 끝나고 만 셈이다. 이러한 의미에서라면 우리는 종교 미술이 아닌 일반 미술에서도 종교적 분위기, 종교적 체험을 겪을 수 있다는 이야기가 된다. 종교 미술은 전통(傳統)의 의궤(儀軌)를 따라야 하므로 개인적 감정과 의도가 억제되어 개인 양식(個人樣式)은 존재하기 어렵다. 개인 양식이 전혀 불가능한 것은 아니나, 대체로 시대적 상황의 변화에 따른 시대 양식(時代樣式)이 존재할 뿐이다. 그러나 개인의 의도가 작용하지 않았다고 저급하다고 말할 수는 없다. 시대 양식과 개인 양식의 상호 작용과 그 전개의 문제는 실로 어려운 문제이다.

미감(美感)은 시대(時代)에 따라 늘 변한다. 그것은 각 시대에 따라 사람들의 안목이 변하고 있음을 의미한다. 그러니 미술사가는 그러한 객관적 사실을 밝히면 되는 것이지 결정적 평가를 내릴 성질의 것이 아니다. 예를 들면 조선 후기의 불상은 지금의 안목으로 보면 (아마도 무의식중에 평가의 기준을 삼국시대나 통일신라시대의 불상에 두고 있는지 모르지만) 그다지 아름답거나 숭고하지 못하다. 그러나 나는 많은 승려들이 그 불상(현재 우리나라 사찰에 있는 불상은 대개가 조선 후기의 것들이다)들을 가리키며 얼마나 원만한 상호인가 찬탄하는 것을 여러 번 들은 적이 있다. 그렇기 때문에 지금도 여전히 조성되고 있는 불상을 보면 조선시대 후기의 양식을 크게 벗어나지 못하며 기껏해야 통일신라 불상을 모방하는 한계를 극복하지 못한다.

우리는 현재(現在)에 살고 있다. 현재 우리의 안목(眼目)은 현대의

사회, 교육, 문화, 과학의 산물이므로 절대적(絶對的) 기준이 되지 못한다. 따라서 현재의 안목으로 파악한 과거의 미술 양식 변화의 파악은 상대적(相對的)인 것에 불과하다. 그러나 어쩔 수 없이 현재의 나의 안목에서 과거의 미술의 역사적 전개를 재정리하지 않으면 안 된다. 그런고로 미술사(美術史)는 계속하여 씌어졌고, 지금 씌어지고 있으며, 앞으로도 계속 씌어질 것은 자명한 일이다.

이렇게 상대적이고 불확실하고 변화무쌍한 가운데 가장 확실한 불변의 진리는 모든 시대의 모든 사람들은 각 시대마다 그 나름의 리얼리즘[生命感]을 실현하였다는 사실이다. 이때의 리얼리즘은 물론 상대적 의미가 아니라 절대적 의미이다. 이러한 미술 양식의 사실적 표현과 이상적 표현의 문제는 종교 미술에만 한하지 않고 일반 미술, 예를 들면 산수화 같은 전통 회화나 현대 미술의 각 장르에도 적용되는 보편적 원리라 할 수 있다.

조형 미술(造形美術)은 역사적으로 입체성(立體性)을 획득하려고 노력한다. 이차원적(二次元的)인 회화조차도 입체적 표현을 지향한다. 회화의 전개는 이차원에서 삼차원(三次元)으로 전개하는 과정이라 해도 과언이 아니다. 입체적 형태는 공간(空間)을 점유하므로 우리로 하여금 강한 실재성(實在性)을 느끼게 한다. 종교 미술(宗敎美術)이 강력하게 조각성(彫刻性)을 실현하려는 것도 신적(神的) 존재, 즉 정신적(精神的), 초월적(超越的) 존재의 실재성을 대중들에게 강력히 호소하기 때문이다.

이처럼 조형 미술은 대체로 생명력의 표현(리얼리즘), 이상적 표현, 추상적 표현, 입체적 표현을 끊임없이 지향한다. 그리하여 창조적 조형 미술을 자연과 더불어 이 세계에서 실재(實在)하는 존재(存在)로

만드는, 즉 하나의 관념(觀念)을 현실(現實)로 만드는 인간의 창조력(創造力)이 실현되는 것이다. 그런 의미에서 종교 및 종교 미술이 인류의 미술 활동에 끼친 영향은 절대적이라 할 수 있다. 그러므로 종교 및 종교 미술의 이해 없이는 예술 일반의 본질에 접근할 수 없다.

15. 화신(化身)의 원리

우리는 의로운 일을 생명을 무릅쓰고 해내는 사람을 '정의(正義)의 화신(化身)'이라 하고 자유를 실현한 사람을 '자유(自由)의 화신'이라고 한다. 그런데 이러한 화신의 개념을 교리적(敎理的)으로 가장 널리 사용한 사람들은 인도 사람들이었다. 그들은 시바를 창조와 파괴의 화신이라 하였고 약쉬를 풍요의 화신으로 구상화(具象化)하였다. 자비(慈悲)의 화신은 관음보살이요, 지혜(智慧)의 화신은 문수보살이요, 실천(實踐)의 화신은 보현보살이다.

이러한 '화(化)'의 개념은 제신(諸神)의 세계에서도 일어나며 현세의 세계에서도 일어나 갖가지 형태로 전개되어 나간다.

불교의 사천왕천, 범천, 제석천 같은 천(天)의 개념은 인간(人間)의 형상을 띠며 불교의 수호신(守護神)이 되는데 이러한 것을 화인(化人)이라 한다. 여래(如來)가 싯다르타 태자(太子)라는 인간의 모습으로 나타난 것도 화인이다. 그런데 인간의 모습을 띤 부처나 보살을 화불(化佛)이라 한다. 그러니 화인과 화불은 둘이 아니다.

이와 같이 일반적으로 추상적(抽象的)인 개념에 육체를 부여하여 인간의 형상을 갖추는 것을 'Incarnation(化身)'이라 한다. 이러한 종

교적 현상은 동양에만 있는 것이 아니고 그리스 신화에도 끊임없이 나타나는 동서고금의 것이다. 그런데 불교에서는 그러한 화신의 개념이 인간의 모습에만 한하지 않고 우주의 삼라만상으로 확대되는 특성이 있다.

종교에서 이러한 추상적 개념을 인간의 모습으로 나타낸 표현 원리는 인류 보편적인 것이어서 결국 우리나라에도 불교의 수용에 따라 널리 쓰이게 되어 사실 같은 설화(說話)를 많이 남기었다.

고려 때의 고승 일연(一然)에 의하여 씌어진 『삼국유사』를 보면 다음과 같이 화신에 얽힌 설화로 가득 차 있다.

자장(慈藏)은 643년 당(唐)에서 돌아와 처음으로 대국통(大國統)이 된 후 전국의 승니(僧尼)의 규율을 엄하게 다스려 신라의 불교계(佛教界)를 혁신하였다. 만년에 그는 석남원〔石南院:지금의 강원도 정암사(淨巖寺)〕을 짓고 문수보살이 내려오기를 기다렸다. 이때 늙은 거사(居士)가 삼태기에 죽은 강아지를 담아 메고 와서 자장을 만나려 하였으나 미친 사람으로 알고 만나지 않고 시자를 시켜 쫓아 버렸다. 거사가 "돌아가리다. 아상(我相)을 가진 자가 어찌 나를 볼 수 있겠는가?"라는 말을 마치고는 삼태기를 거꾸로 들고 터니 강아지가 변하여 사자좌(獅子座)가 되고 그 위에 올라앉아서 빛을 내고는 가버렸다. 자장이 듣고 빛을 찾아 고개에 올랐으나 이미 아득하여 따라가지 못하고 드디어 몸을 던져 죽으니, 화장(火葬)하여 유골을 돌구멍 속에 모셨다.

이것이 자장의 비장한 최후의 모습이었다. 그는 소망이었던 문수보살과의 만남을 이루지 못하자 스스로 목숨을 끊고 만 것이다.

여기서 문수보살은 거사의 모습으로 화인(化人)하였고 다시 보살의 모습으로 화보살(化菩薩)하였으며, 죽은 강아지는 사자좌로 화좌(化座)하였다.

또 진지왕(眞智王) 때 흥륜사(興輪寺)의 중 진자(眞慈)는 미륵불 앞에 나아가 발원하여 맹세하기를 "우리 미륵불께서 화랑(花郎)으로 화(化)하시어 이 세상에 나타나 항상 얼굴을 가까이 뵙고 받들게 하십시오" 하였다. 그러니 미륵불의 화인이 바로 미시랑(未尸郎)이란 화랑이었으며 그를 미륵선화(彌勒仙花)라 불렀다.

이런 유형의 이야기는 『삼국유사』에 수없이 있어서 여기 일일이 열거할 수 없다. 한 가지 더 덧붙여 보자. 「오대산오만진신(五臺山五萬眞身)」을 보면 신문왕(神文王)의 태자인 보천(寶川), 효명(孝明) 두 형제가 오대산에 각각 암자를 짓고 다섯 봉우리에 예하러 올라갔다. "…중앙의 대(臺)에는 비로자나불을 우두머리로 한 일만의 문수보살이 나타났다. …날마다 이른 아침에는 문수보살이 지금의 상원(上院)인 진여원(眞如院)에 이르러 36종(種)의 모양으로 변하여 나타났다. 어떤 때는 부처의 얼굴 모양으로 나타나고 어떤 때는 보주(寶珠) 모양이 되고…, 또 혹은 보탑(寶塔) 모양이 되고…, 혹은 금고(金鼓) 모양이 되고, 혹은 금종(金鐘) 모양으로도 되고…" 이와 같이 문수보살은 금강저(金剛杵), 길상초(吉祥草), 연꽃, 푸른 용, 흰 코끼리, 푸른 뱀 등 여러 모양으로 변신(變身)한다.

그러나 가장 유명한 원류적인 응신(應身)의 이야기는 『법화경(法華經)』「관세음보살보문품(觀世音菩薩普門品)」에 나온다. 무진의보살(無盡意菩薩)이

"세존님, 관세음보살이 어떻게 이 사바세계(娑婆世界)에서 놀며, 중

생을 위해 어떻게 설법하며, 방편(方便)의 힘은 그 일이 어떠합니까?"

하고 물으니 부처님이 대답한다.

"선남자야, 만일 어떤 국토 중생이 부처님의 몸을 따라 득도할 자에게는 관세음보살이 곧 부처님 몸을 나타내어 법을 설하며, 벽지불(辟支佛)의 몸을 따라 득도할 자에게는 곧 벽지불의 몸을 나타내어 법을 설하며…"

이와 같이 관음보살은 제석천, 장자(長者), 거사, 바라문, 비구, 비구니, 우바새, 우바이, 동남(童男), 동녀(童女), 건달바, 아수라 등 중생의 근기(根氣)에 따라 32종의 몸으로 나타내어 법을 설한다. 이와 같은 32응신은 『수능엄경(首楞嚴經)』의 「관음보살의 이근원통(耳根圓通)」에도 거의 그대로 나온다.

그런데 이러한 화신의 원리는 결국 부처에서 비롯되는 것이다. 『지장본원경(地藏本願經)』에서 부처는 한량없는 세계의 모든 화신인 지장보살의 이마를 어루만지시며 다음과 같이 말한다.

"…나 또한 몸을 천백 억이나 나누어서 널리 방편을 베푸노니… 중생이 각각 차별이 있으므로 몸을 나누어 제도하되 때로는 남자의 몸을 나타내고, 때로는 여자 몸을 나타내고, 때로는 용의 몸을 나타내고, 귀신도 되며 산과 숲, 내, 들, 강, 못, 샘, 우물로… 혹은 거사의 몸으로, 국왕이나 재상의 몸으로, 관속의 몸으로, 비구, 비구니… 보살 등의 몸으로 나타내어 제도하나니 단지 부처의 몸으로만 그 몸을 나타내는 것이 아니니라."

이렇게 말하면서 아직도 구제받지 못하고 악도(惡道)에 떨어져서 큰 고통을 받고 있는 모든 중생을 미륵불이 나타날 때까지 영원히

괴로움에서 벗어나게 할 것을 지장에게 수기(授記)를 주며 부촉한다. 이에 지장이 아뢴다.

"…제가 저의 분신(分身)으로 하여금 백천만 억 항하(恒河)세계에 두루하여 한 세계마다 백천만 억의 몸을 나타내고 한 몸마다 백천만 억 사람을 제도하여 삼보(三寶)께 귀의토록 하며 영원히 나고 죽는 고통을 떠나 열반의 즐거움을 얻게 하겠습니다."

우리는 이와 같이 부처를 비롯하여 문수보살, 관음보살, 지장보살 등 모든 불보살이 무량한 몸으로 현신하여 중생을 구제하는 화신(化身)의 방편(方便)을 확인할 수 있다. 그런데 우리는 이러한 화신의 원리가 인간(人間) 석가모니에서 전개되어 왔고 또 초월자(超越者) 석가모니로 수렴(收斂)됨을 알 수 있다.

싯다르타 태자가 정각(正覺)하여 부처가 되니 인간이 화불(化佛)이 된 것이요, 동시에 인간의 몸으로 중생을 구제하기 위해 남아 있으니 화인(化人)이 된 것이다. 그리하여 인간을 구제하기 위하여 인간의 모습으로 나타내었다는 응화신(應化身)의 개념이 석가모니에 응집되어 있음을 알 수 있다.

그것은 석가의 대승적(大乘的) 변모인 것이다. 그러니 아미타, 미륵, 약사 등 모든 부처와 문수, 관음, 지장 등 모든 보살은 석가여래의 분신임을 알 수 있다. 이러한 변화(變化), 화작(化作), 화현(化現)에서 '화(化)'의 원리가 극대화한 것이 비로자나불(毘盧遮那佛)이다. 비로자나불은 바로 온 누리에 가득 찬 것이며 온 누리 그 자체다.

이러한 화신의 원리 전개는 체계를 이루어 삼신 사상(三身思想)으로 성립되니 화신의 원리는 삼신 사상에서 상대적으로 드러난다고 하겠다. 삼신의 체계는 이미 근본불교(根本佛敎)에서 싹튼 것이지만

대승불교(大乘佛教)에서 크게 발전되었다.

여래의 참다운 몸이란, 육체적인 것이 아니라 지혜의 생명이며 진리의 생명을 의미하는 것이다. 말하자면 부처의 지혜에서 보면 존재(存在)는 실체적으로 생기거나 없어지는 것이 아니며〔不生不滅〕, 늘 있는 것도 아니며 아주 사라지는 것도 아니며〔不常不斷〕, 있음도 아니고 없음도 아닌〔非有非無〕 중도(中道)의 실상인 불이(不二)의 세계인 것이다.

그런데 정각을 이루어 지혜와 자비를 완성하여 32상 80종호의 거룩한 모습을 갖춘 모습이 보신(報身)이다. 예를 들어 48대원(大願)의 서원을 세우고 실천하여 그 과보로 부처가 된 아미타불이나 12대원을 실천한 약사여래 등이 보신이 된다. 그러므로 보신은 어떤 형태를 띨 수 있고 그것은 32상 80종호의 원만상(완전한 모습)으로 표현된다.

그 정각을 이룬 부처는 인간세(人間世)에 나타나 한량없는 중생을 구원하기 위하여 과거(過去), 현재(現在), 미래(未來)에 무한한 몸을 나타내는데 이를 화신이라 한다. 그것은 마치 저 하늘의 달은 하나이지만 천 개의 강에 비추어 무량한 달이 나타나는 것〔월인천강(月印千江)〕과 같다. 그리하여 과거에도 갠지스 강가의 모래처럼 무량한 부처가 계셨고, 현재도 그렇고 미래에도 그러할 것이라는, 부처의 몸이 삼세(三世)에 다함이 없고 시방(十方)에 한량없다는 사상이 생기게 되었다. 그러한 과거의 무량한 부처를 대표하는 것이 소위 과거칠불(過去七佛)이요, 미래의 무량한 부처를 대표하는 것이 미륵불(彌勒佛)이다.

그런데 현세(現世)에 인간의 몸으로 나툰 역사상의 부처가 석가모니불(釋迦牟尼佛)이다. 현세의 한량없는 중생, 모두 다른 근기를 지

닌 중생을 구원하기 위하여 나타난 것이다. 그러한 중생들에 따라 다시금 각기 다른 무량한 모습으로 나타나는 것이 석가인 응신불(應身佛)이다. 그리하여 석가를 백억화신(百億化身)이라 하지 않는가.

그러나 삼신불(三身佛)이니 삼세불(三世佛)이니 하는 불신의 무한한 전개는 석가를 희석화(稀石化)하는 과정이라 할 수 있다. 이러한 희석화 과정은 다음과 같이 계속되고 있다.

즉 정광여래(定光如來)라는 것이 있어 과거 구원(久遠)한 옛적에 출현하여, 석가모니에게 미래에 반드시 성불(成佛)하리라는 수기를 주었다고 한다. 그러니 정광여래는 수많은 여래의 원초적 존재 혹은 원불(原佛)이라 할 수 있다. 또 비로자나라는 절대적 진리를 나타내는 여래가 출현하게 되는데 석가가 비로자나불과 결합하여 노사나불과 함께 삼신불을 형성하게 된다.

그럼에도 불구하고 우리 민족은 석가(釋迦)로 회귀하려는 노력을 보여 수많은 성도상(成道像)을 만들어 예배하였다. 대승불교가 전개되면서 석가는 다시 모든 여래를 통합(統合)하여 비로자나불로 모습을 바꾼다. 비로자나불은 진리(眞理) 자체다. 보리수 아래에서 석가모니가 설법한 진리(화엄경)가 곧 비로자나이니 석가모니와 비로자나는 둘이 아니다. 사람의 모습으로 나타난 석가는 결국 진리 자체가 되어 온 누리를 비추게 되는데 다시 지권인(智拳印)을 취한 여래의 모습으로 구상화된다. 말하자면 비로자나는 또 하나의 석가의 화신이라 할 수 있다.

이러한 화신의 원리가 석가를 중심으로 화려하고 복잡하게 전개되어 나간다. 이런 의미에서 나는 석가모니불이 근본불(根本佛)이라 생각한다. 말하자면 대승불교의 과정은 석가를 부정(否定)하는 과정이

며 동시에 그러한 부정의 과정을 통하여 석가를 무한대(無限大)로 확대하여 가는 과정이라 할 수 있다.

불교 회화나 불교 조각은 이러한 화신의 원리를 어느 정도 반영하여 왔다. 그런데 불화에서는 그러한 화신의 원리가 쉽게 회화화(繪畵化)될 수 있어 일본 지은원(知恩院) 소장인 이자실(李自實)이 그린 「32응신도(應身圖)」 같은 그림이 가능하다. 그러나 조각에서는 그 원리를 표현하기가 쉽지 않다. 그래서 한 사찰 경내에 여러 전각을 지어 중심에 석가모니를 모신 대웅전(大雄殿)을 두고 주변에 여러 불보살을 각각 모신 전각(殿閣)들을 배치한 것이라 생각한다. 아미타불을 모신 극락전(極樂殿), 관음보살을 모신 관음전(觀音殿), 약사여래를 모신 약사전(藥師殿), 문수보살을 모신 문수전(文殊殿), 비로자나불을 모신 대적광전(大寂光殿) 등은 모두 화신의 원리에 의하여 파악되어야 한다.

결국 다즉일(多卽一), 일즉다(一卽多)의 연기(緣起)의 원리에 의하여 불보살이 전개되어 분리(分離)되기도 하고 통합(統合)되기도 한다. 그리하여 '삼세제불 일체동〔三世諸佛一切同〕', 즉 모든 여래가 하나라고 하지 않는가. 그러나 아이러니컬하게도 나는 그 동안 분리와 분별의 원칙에 의하여 존명(尊名)을 확인해 보려는 시행착오의 오랜 노력의 과정 끝에 '통합(統合)의 원칙'을 발견하게 된 것이며 이에 화신(化身)에 대한 일고(一考)를 쓰게 된 것이다.

제 2 부

우리나라 불교 조각의 흐름

고구려

백제

신라

통일신라

고구려

장천1호분 여래좌상 벽화

長川一號墳 如來坐像 壁畵

　　장천1호분은 통구(通溝)의 북부에 있는 장천고분군(長川古墳群) 중의 하나로 최대 규모의 부부 합장분(夫婦合葬墳)이다. 이 고분 내부의 사방 벽과 천장에는 그림이 가득히 그려져 있는데 벽에는 수렵도, 무용도 등 풍속화, 천장에는 사신도(四神圖) 외에 대부분의 공간에 연화문(蓮華文), 연화화생도(蓮華化生圖), 비천상(飛天像), 주악천인상(奏樂天人像), 불상, 보살이 그려져 있다. 또 전실(前室) 좌우벽에는 보살입상이 각각 4구, 전실 후벽에도 여래좌상 등의 불교적 주제로 가득 채워져 있다.

　　이 장천1호분의 축조 연대는 5세기 중엽으로 추정하고 있다. 5세기는 장수왕대(長壽王代:413~491년)로 부왕(父王) 광개토대왕(廣開土大王)의 대정복 사업을 계승하여 고구려가 극성기를 이루었던 때이므로 정치적으로 안정되어 있었으며 예술, 사상, 신앙에 있어서도 꽤 높은 수준에 달하였음에 틀림없다.

　　특히 전실 후벽의 천장에 그려진 불상은 비록 그림이지만 지금까지 알려진 가장 오래된 불상이라는 연가7년명(延嘉七年銘, 539년) 금동 여래입상에 비하면 무려 1세기나 앞선, 현재로서는 가장 오래된 고구려 불상의 모습이라 할 수 있다. 고분 안에 가득한 불교적 색채로 보아 당시 불교 신앙이 얼마나 일찍이 고구려인의 생활 깊숙이 퍼져

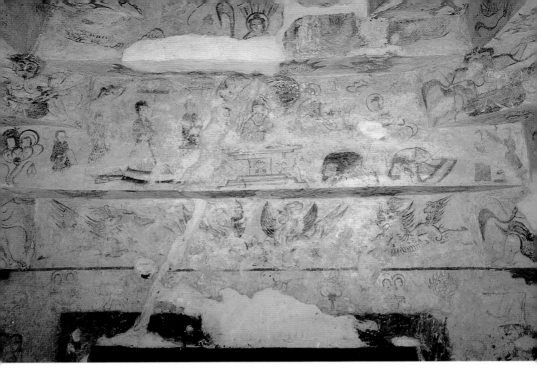

46. 장천1호분 전실 천장(위)

47. 후벽 천장부 남쪽 벽면(아래)

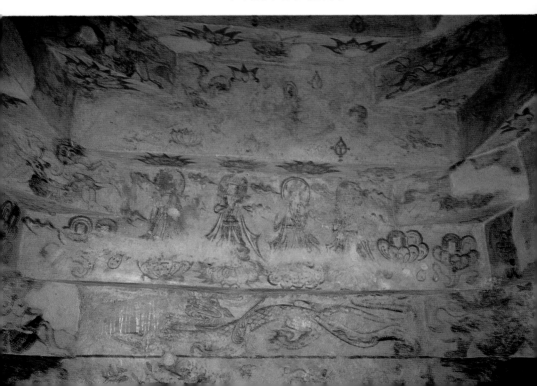

있었는가를 알 수 있다.

후벽 천장부 남쪽 벽의 쌍주작도(雙朱雀圖) 바로 위에 불좌상(佛坐像)이 그려져 있는데 주로 갈색과 적색으로 채색되고 묵선(墨線)으로 윤곽을 그렸다. 불상의 얼굴 모습은 확실치는 않으나 수염이 뚜렷이 보이며 통견의(通肩衣)에 옷주름은 붉은 이중선으로 표현하였다. 두 손은 선정인(禪定印)의 자세인 듯하며 양손을 소매 속에 넣은 것 같기도 한데 불명료하다. 광배에는 붉은 화염문(火焰文)이 그려져 있으며 광배 뒤 양 옆에 갈색 물체가 있는데 나무라고 생각되나 확실치 않다. 대좌는 사각형인데 하대부 양 옆에 사자(獅子)가 한 마리씩 걸터앉아 있고 입에서 운기(雲氣)가 뻗쳐 나오고 있다.

그림을 향하여 왼쪽에는 두 사람이 산개(傘蓋)를 받쳐들고 부처를 향하여 걸어가고 있으며 뒤에 두 시자가 따르고 있다. 다시 그 뒤에는 두 화생(化生) 인물의 얼굴이 그려진 고구려 특유의 연화화생상이 있다. 그림을 향하여 오른쪽에는 오체투지(五體投地)하는 남녀가 있으며 그 위에 부처를 향하여 내려오는 두 비천이 있다.

산개를 든 남녀, 오체투지하는 남녀는 모두 피장된 부부를 나타낸 것이다. 연화화생의 2인은 부부정토화생〔夫婦淨土化生(往生)〕을 상징한 것인데 중국에도 그 예가 없는 고구려 특유의 것이다.

연가7년명 금동 여래입상

延嘉七年銘 金銅如來立像

고구려는 고대 동북아시아에 있어서 인접한 중국 문화를 적극적으로 수용하는 동시에 정치적·군사적으로는 중국과 대등하게 저항했던 대국이었다. 이러한 강력한 힘은 백제와 신라 그리고 바다 건너 일본에까지 광범위하게 뻗치었다.

최초의 도읍이었던 만주 통구(通溝)에서는 아직 불교 유적이 확인된 바 없다. 하지만 427년에 평양(平壤)으로 천도(遷都)하기 전, 이미 소수림왕(小獸林王) 2년(372)에 불교를 공인하였으므로 사찰이 건립되었음에 틀림없다. 그때 전진왕(前秦王) 부견(符堅)이 고구려에 순도(順道)를 보내어 불상과 경문을 보냈다 하니 불법승(佛法僧) 삼보(三寶)가 전해진 셈이다. 그리고 순도는 서역승(西域僧)이라 하니 그 당시 북위에 끼친 서역 문화의 영향도 짐작해 볼 수 있다.

통구에는 곧 초문사[肖門寺, 성문사(省門寺)]와 이불란사(伊弗蘭寺)가 세워지고 393년에는 아홉 개의 절[九寺]이 건립되었다 한다. 그러나 그러한 불교 유적이 확인되지 않았으므로 어떤 성격의 것이었는지 알 수 없다. 하지만 5세기 통구 지방의 고분 벽화를 통하여 불교 문화의 수용 과정을 살펴볼 수 있다.

5세기 전반의 벽화에 불교적 요소가 나타나고 있는데 특히 5세기 중엽의 장천1호분 벽화에는 벽면 전체에 불상과 오체투지하는 신자

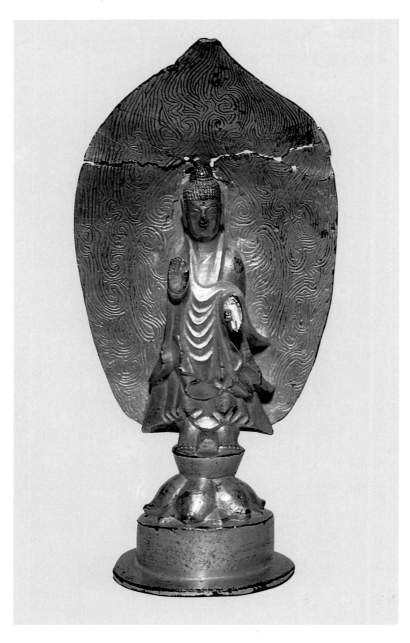

48. 연가7년명 금동 여래입상 국립중앙박물관 소장, 국보 119호, 전체 높이 16.2센티미터.

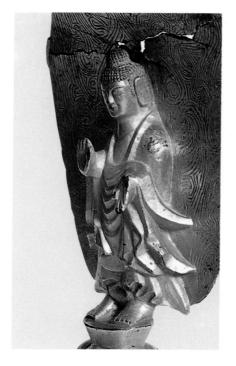
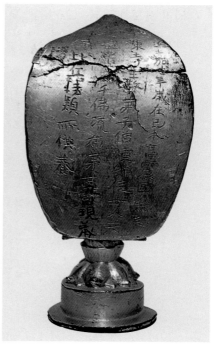

49. 연가7년명 금동 여래입상 측면　　　　50. 연가7년명 금동 여래입상의 배면

들, 여러 보살들, 연화화생상과 비천 그리고 여백을 장식한 연화문 등의 불교적 주제가 압도적이어서 곧 고구려 초기의 통구 지방에서 불교 문화가 융성했음을 짐작케 한다.

연가7년명 금동 여래입상은 고구려가 평양으로 천도한 뒤 약 100년이 지난 539년에 만들어졌다고 하는, 현재로는 우리나라에서 제작 연대가 확실한 가장 오래된 불상이다.

광배 뒷면의 명문(銘文)에 보이는 바와 같이 이 불상은 고구려의 수도 평양에 있는 동사(東寺)의 신도(信徒) 40인이 힘을 합해 만든 현겁천불(賢劫千佛) 가운데 스물아홉 번째의 불로서 천불(千佛)을

널리 유포하겠다는 고구려 불교의 야심을 웅변하고 있다. 명문은 다음과 같다.

延嘉七年歲在己未高麗國樂良/東寺主敬弟子僧演師徒卌人共/造賢劫千佛流布第廿九回現義/佛比丘法穎所供養

더욱이 이 불상은 신라 지역 깊숙한 곳인 경남(慶南) 의령(宜寧)에서 발견되어 고구려의 영향력이 광범위하였음을 알 수 있는 동시에 불상의 제작지를 밝힘에 있어 출토지보다 양식적 고찰이 더 중요함을 일깨우는 예이다.

북위 양식을 충실히 반영하여 광배무늬는 훼룡문(虺龍文)이 불꽃무늬로 변하는 과정에 있고, 가사는 중국의 포복식(袍服式)을 그대로 이어받아서 오른쪽 어깨에서 내려오는 옷자락이 왼쪽 팔에 걸쳐 흘러내리고 있다. 그러나 광배의 자유분방한 화염문의 구성, 볼륨은 강하되 과감히 면(面)을 자른 옷자락, 대좌에 새겨진 연화의 터질 듯한 양감 등 이 모든 것은 한국 불상의 신기원을 여는 자신만만한 출발인 것이다. 우리는 여기서 외래의 작품을 모방할 때 일어나는 경직된 선이나 양감은 전혀 찾아볼 수 없다.

계미명 금동 삼존불

癸未銘 金銅三尊佛

고구려 고분 벽화에는 일찍부터 불교적 요소가 나타나 있지만 예배 대상으로서의 불상 조각이 활발하게 조성되기 시작한 것은 6세기부터였다고 할 수 있다.

그러면 국가가 불교를 정식으로 공인한 이래 약 150년 동안은 어떠한 상황이었을까. 그 당시 불교는 처음에 궁중에서 받아들였으며 그것이 민간 신앙으로 정착되기까지는 상당한 기간이 걸렸을 것이다. 왜냐하면 고구려 고유 신앙과의 사이에 상당한 마찰과 갈등이 있었으리라 예상되기 때문이다. 연가7년명 불상이 저 멀리 경남 지방에서 발견되었다는 것은 이미 6세기에 불교가 전국으로 확산되었음을 의미한다.

이와 같이 불교가 일단 정착된 다음 곧 요원의 불길처럼 퍼져 나가는 문화 현상은 중국에서도 마찬가지였다. 후한(後漢) 초에 불교가 들어온 뒤 전국적으로 퍼진 것은 3세기 후반에 들어서였다. 그러므로 비록 기록이나 유적이 소략하더라도 불교 문화가 초기에 어떤 과정을 거쳐 수용되었는가 하는 것은 어느 나라나 흥미있는 문제라 생각된다.

계미명 금동 삼존불은 고구려에서 불교가 문화적 기반을 확고히 다졌던 6세기 중엽(563년)에 만들어진 것이다. 광배 뒷면에 '계미년

51. 계미명 금동 삼존불 서울 간송미술관 소장, 국보 72호, 전체 높이 17.5센티미터.

11월 1일 보화위망부조△인조(癸未年十一月一日寶華爲亡父趙△人造)'라는 짤막한 글이 음각되어 있다.

많은 학자들이 이 불상을 백제 것으로 보고 있으나 둥그런 육계, 팽팽하며 길쭉한 얼굴, 수직으로 올리고 내린 시무외인·여원인, 경직된 의습이지만 과장되게 좌우로 길게 뻗쳐 있으며 그 옷자락의 끝이 일정한 형태를 취하여 도식화된 점 등으로 미루어 동위(東魏) 초의 양식을 반영한 고구려불(高句麗佛)이라 생각된다. 양 협시는 정교하고 치밀한 맛은 없으나 강한 운동감 있는 천의의 흐름으로 감싸져 있다.

광배의 형식을 보면, 두광(頭光)과 신광(身光)에 인동당초문(忍冬唐草文), 밖의 여백에는 작은 원형의 문양(魚子文)이 가득 채워져 있다. 광배의 형태나 화염문·인동문·당초문·연화문 등의 문양은 평양 출토 영강7년명(永康七年銘) 광배와 같다.

대좌의 기본 구조는 연가7년명 불상과 같은 형식으로 세 겹의 연화가 중첩되었고 상단의 것만 양감이 강한 복판(覆瓣)으로 되어 있다. 도금의 찬란한 금색이 전면에 잘 남아 있다.

금동 일월식삼산관 사유상

金銅日月飾三山冠 思惟像

고구려, 백제, 신라 삼국은 같은 문화적 기반 위에 성립되었지만 풍토에 따라 각각 다른 지역적인 양식을 보여 주고 있다.

고구려의 미술 양식은 동북아 미술에 공통으로 나타나고 있는 웅혼(雄渾)과 약동감을 보여 준다. 그러나 그것은 선적(線的)으로 치우치지 않고 힘으로 충만된 양감(量感)과 자유분방함으로 능숙하게 표현되고 있다.

이에 비하여 백제의 미술 양식은 엄정(嚴正)하고 세련되며 온화하고 정적(靜的)이다. 우리는 그러한 미술 양식이 그 지역 산세의 나지막하고 부드러운 능선 그리고 온화한 기후 등과 같은 풍토성(風土性)과 깊은 연관을 맺고 있다고 생각한다.

다음으로 신라는 두 나라와는 달리 후진성에서 오는 경직된 선과 투박한 양감 등 치졸하고 둔중한 미술 양식을 보여 준다. 이러한 삼국 미술 양식의 특성들은 고정된 것이 아니고 하나의 경향일 따름이다.

그러므로 고구려의 영향을 강하게 받은 백제 미술도 어느 경우에는 '고구려 양식'이라 부를 수 있다. 따라서 '양식(樣式)'의 개념은 지역에만 얽매이지 않는 폭넓은 허용도를 지니고 있다.

금동 사유상(金銅思惟像)은 삼국시대에 크게 유행하였는데 여기 소개하는 이 불상은 보관(寶冠)이 일륜(日輪)과 삼일월(三日月)이

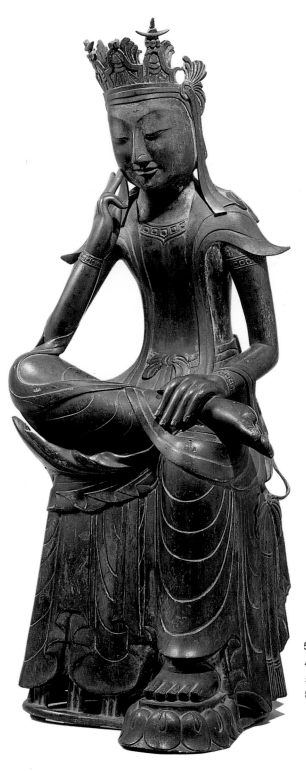

**52. 금동 일월식삼산관
사유상** 국립중앙박물관
소장, 국보 78호, 높이
83.2센티미터.

53. X-선 촬영한 금동 일월식삼산관 사유상의 측면　　**54. X-선 촬영한 금동 일월식삼산관 사유상의 정면**

결합된 특이한 형식이다. 이 복잡한 보관은 필자에 의해 처음으로 자
세히 분석된 뒤 '일월식보관 사유상(日月飾寶冠思惟像)'으로 불리게
되었다.

지금까지 이러한 자세의 불상은 '반가사유상(半跏思惟像)'이라고
불리어 왔지만 '반가(半跏)'라는 말은 입상이나 좌상과 마찬가지로
상의 자세를 지칭하는 것이므로 '사유반가상(思惟半跏像)'이라고 해
야 옳을 것이다. 그러나 '반가'라는 말이 사유상의 형식을 표현하는
데는 적절하지 않으므로 그저 '사유상(思惟像)'이라고 하는 것이 좋
겠다.

이 상(像)의 측면을 보면 탄력성 있는 신체의 전체적 곡선이 크게
강조되어 있고 정면에서 보면 허리를 가늘게 하였지만 과대한 머리

와 하체를 역시 탄력성 있게 연결시키고 있다. 천의(天衣)는 양 어깨와 대좌 하단에서 각각 들리어 예리하게 뻗쳐 있으나 신체의 흐름을 따라 매우 부드럽고 유연하게 밀착되어 있다. 양 무릎에 표현된 옷주름은 S자형과 U자형으로 또 뒷면의 의자 덮개도 S자형과 U자형으로 변화를 주었다. 신체의 유연하고 힘찬 동세(動勢)와 옷주름에서 반복되는 S자형과 U자형의 무늬가 구성적 조화를 이룬 것이 이 불상의 양식에 있어서 가장 큰 특징이라 할 수 있다.

이 불상은 백제 또는 신라의 것이라는 여러 설이 있으나 신체와 천의의 힘찬 기세, 고구려에서 특히 중국의 북위와 동위시대 양식의 불상이 크게 유행한 사실을 감안하고 또 고구려 고분 벽화의 사신도(四神圖) 양식과 흡사하여 필자는 고구려불이라 생각하고 있다. 주조 기술도 고도로 발달해서 높이 83센티미터의 대형 금동불이지만 두께가 겨우 2~4밀리미터에 지나지 않는다. 이처럼 훌륭한 기술이 아름답고 생명력 있는 양식을 가능케 한 것이다.

원오리 출토 소조 보살입상

元吾里出土 塑造菩薩立像

고구려는 북부여(北扶餘)에서 졸본부여(卒本扶餘)로, 다시 국내성 (통구)으로 수도를 옮겨 왔다. 이러한 남하 정책(南下政策)은 따뜻하 고 비옥한 영토를 확보하여 가는 과정에서 이루어졌는데 그 결과로 고구려는 정치적(政治的)으로 백제·신라와 적대관계에 있었으나 문 화적(文化的)으로는 강력한 영향을 끼쳤다.

결국 고구려는 장수왕 15년(427)에 수도를 평양으로 옮겼으며 백 제의 수도인 서울의 한산(漢山)을 점령하여 5세기 말에서 6세기 초 에 걸쳐 한강 유역을 장악하게 된다. 그렇다고 북방 정책을 소홀히 한 것은 아니었다. 이러한 일련의 남하 정책은 동북아에 전면적인 충 격파를 던졌을 뿐만 아니라 그 문화의 중심이 추운 만주 벌판에서 따 뜻한 남쪽으로 옮겨짐에 따라 고구려의 미술 양식도 변하게 되었다.

그러한 현상은 평안남도 원오리의 옛 절터에서 수습한 소조 보살 상과 여래상들에서 발견할 수 있다. 1937년 조사 때 불좌상 204편과 보살입상 108편이 출토되었다 하니 막대한 양이 조성되었음을 알 수 있다.

이처럼 보살입상이 독립된 예배 대상으로 많은 양이 조성된 것으 로 보아 이것이 관음보살(觀音菩薩)일 가능성이 크다. 여러 종류의 보살들이 있으나 독립된 예배 대상으로 가장 많이 조성된 것은 관음

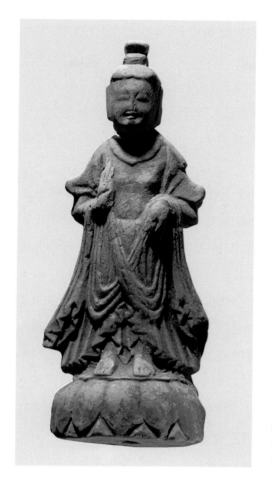

55. 원오리 출토 소조 보살입상
국립중앙박물관 소장, 높이 17센티미터.

보살이다. 이른 시기에 관음보살은 석가여래의 협시보살로 나타나다가 독립적 성격을 띠게 되는데, 그것은 관음이 석가여래의 자비심(慈悲心)이 형상화된 까닭이다. 보관(寶冠)에 화불(化佛)이 있는 관음의 도상(圖像)이 확정된 것은 삼국시대 말에 아미타 신앙이 성행하기 시작하고부터이며, 그 이전에는 일정한 도상의 규정이 없이 이 보살처럼 자유롭게 조성되었다.

손과 발은 가늘고 길어 북위(北魏) 양식이 역력하고 피건(被巾;천의가 양 어깨에서 돌출하여 양 옆으로 뻗친 부분)의 심한 반전, 천의끝과 군의(裙衣) 옷주름의 지그재그식 문양과 엄격한 좌우 대칭도 북위 양식이다. 그러나 전체적으로 고구려 양식의 가장 특징적인 면이라 할 수 있는 예리함과 힘찬 기세는 상당히 둔화되어 부드러워졌음을 알 수 있다.

특히 둥근 얼굴은 복스럽게 살이 붙었으며 매우 온화하여 백제 것으로 착각할 정도이다. 미소를 한껏 머금은 얼굴은 가장 아름다운 한국의 불상 가운데 하나라 할 만하다. 대좌도 강한 양감을 보이나 매우 부드러운 분위기가 감돈다.

이러한 보살입상과 함께 출토된 불좌상은 모두 선정인을 취하고 있는데 역시 온화한 느낌을 준다. 보살의 틀은 아직 발견되지 않았으나 불좌상의 니범(泥范;진흙으로 만든 틀)이 평양 토성리(土城里)에서 발견된 것으로 보아 아마도 이곳이 불상을 만들던 공방터가 아닌가 추측된다. 고구려가 한강 유역을 점령한 후 가장 안정되고 평화로운 시기였던 6세기 중엽에 만든 불상이라 생각된다.

여기서 우리는 미술 양식이 민족성에 의해서 결정되지만 풍토성이 보다 더 결정적 요인이 되고 있음을 알 수 있다. 즉 삼국시대 후반에 이르면 고구려 불상은 온화해지므로, 양식만 가지고는 백제 것인지 고구려불인지 확연히 구별짓기 어려운 경우가 많다. 그럴 경우에는 부분적으로, 즉 피건이나 좌우로 뻗친 옷자락이나 곧추선 연화 대좌 등 고구려 양식이 얼마만큼 살아 있나를 가려서 어느 나라에서 만들었는지 분류해 볼 수 있다.

금동 선정인 여래좌상

金銅禪定印如來坐像

일반적으로 고구려에서는 백제와 신라에 비하여 불교가 성행하지 않은 것으로 알려졌다. 그 이유로 7세기 초 도교(道敎)의 수용을 든다. 7세기경에 백제와 신라에서는 불교 미술의 절정기를 이루게 되어 석불과 석탑이 건립된 데 반하여, 고구려는 7세기에 들어서서 별로 이렇다 할 석조(石造) 불교 미술을 남기지 못하였다.

당(唐)이 천하를 통일하는 해에 고구려는 영류왕(榮留王)이 즉위하면서 당으로부터 도교를 수용한다. 영류왕은 도사(道士)에 명하여 천존상(天尊像)과 도법(道法)을 가지고 노자(老子)를 강의하게 하였다. 보장왕(寶藏王) 때는 연개소문(淵蓋蘇文)의 청에 의하여 당 태종(太宗)이 도사(道士)들을 보내 왔으며 노자(老子)의 『도덕경(道德經)』도 보내 주었다. 결국 불사(佛寺)들을 도관(道觀)으로 삼고 도사를 높여 유사(儒士) 위에 두게 하여 도교가 불교와 유교의 우위에 놓이게 되었다.

이처럼 도교가 성하자 보덕 화상(普德和尙)은 도교가 불교에 대치하여 국운(國運)을 위태롭게 할 것을 염려하여 여러 번 왕에게 간하였으나 그의 뜻이 받아들여지지 않자 전라북도 전주(全州)로 이주해 버렸다.

따라서 7세기에 들어서서 불교가 도교의 핍박으로 타격을 받은 것

은 분명하지만 그렇다고 불교가 후퇴는 했을망정 아주 소멸한 것은 아니었을 것이다. 그러나 6세기에 고구려는 백제나 신라에 비하여 북위(北魏)와 동위(東魏) 양식 계통의 불상을 많이 남겨 놓았는데 이것을 보아 도교의 압박이 있었다 하더라도 고구려 불교의 저력을 무시할 수는 없었을 것으로 생각된다. 흥미있는 점은 신라와 백제의 경우는 도교와 불교가 갈등 없이 습합(褶合)되었으나 고구려는 끝까지 대립적이었다는 점이다.

이 금동 여래좌상은 역시 6세기 중엽에 만들어진 것으로 한국이 중국으로부터 불교를 수용할 때 가장 많이 만들어졌던 선정인 좌상(禪定印坐像) 형식의 불상이다. 비록 9센티미터 높이의 작은 상이지만 매우 생동감이 있다.

머리를 깊이 숙여 명상을 하고 있으며 배에 댄 두 손은 비교적 큰 편이다. 상현좌(裳懸座)로 늘어진 옷자락은 자유분방하고 변화가 많아서 매우 화려한 느낌을 준다. 동그랗고 높은 육계와 동적(動的)인 상현좌는 고구려의 특징을 보여 주며 전체적으로 찬란한 도금이 잘 남아 있다. 이러한 선정인상은 고구려와 백제, 신라에서 다수 만들어졌지만 일본에서는 전혀 조성되지 않았다

56. 금동 선정인 여래좌상 남궁연 소장. 8.8센티미터.(옆면)

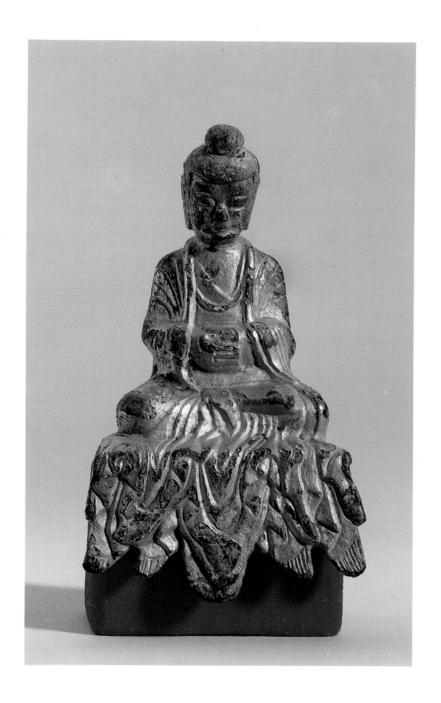

평양 평천리 출토 금동 사유상

平壤平川里出土 金銅思惟像

고구려에서는 어떠한 존상이 예배 대상으로 성행하였는지 조상기(造像記)가 매우 드물어서 확실히 알 수 없다. 그러나 연가7년명상, 영강7년명상, 건흥5년명상(建興五年銘像), 경4년명상(景四年銘像) 등 고구려불이라 생각되는 상에 '현겁천불(賢劫千佛)', '미륵존상(彌勒尊像)', '석가문상(釋迦文像)', '무량수상(無量壽像)' 등의 존명이 나타나 있어서 대강 짐작해 볼 수 있다.

고구려에서 6세기 초에 불상이 본격적으로 만들어지기 시작했을 때 북위시대에 일반적으로 성행하였던 석가상(釋迦像)과 미륵상(彌勒像)이 고구려에서도 크게 유행하였을 가능성이 크다.

인도에서 석가상이 만들어진 뒤 가장 먼저 만들어진 보살상은 미륵보살상(彌勒菩薩像)이었다. 그는 석가의 후계자로 지금 도솔천(兜率天)에 머물면서 때가 오기를 기다리고 있는 보살이다. 그는 먼 미래에 이 세상에 출현하여 용화수(龍華樹) 아래에서 성도(成道)하여 중생을 구제하는 임무를 띠고 있다.

그러므로 미륵은 석가의 연장(延長)이며 또 재림(再臨)이라 할 수 있다. 중국에서는 북위시대인 6세기 전반기에 과거의 석가와 현재와 미래의 미륵이 거의 대등하게 성행하였다.

일찍이 고구려와 백제는 왕실에서 먼저 불교를 수용하였다. 미륵이

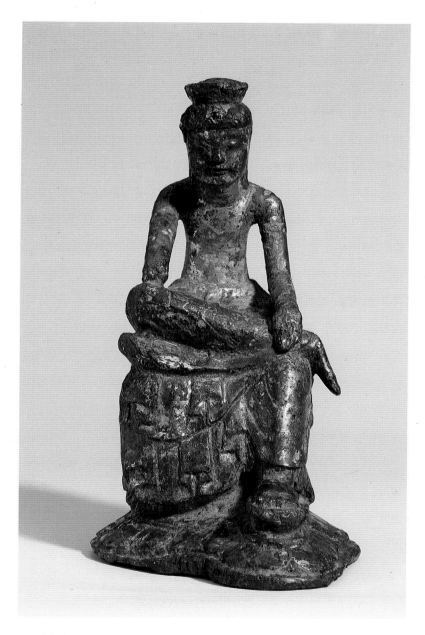

57. 평양 평천리 출토 금동 사유상 호암미술관 소장, 국보 118호, 17.5센티미터.

강생(降生)할 미래의 용화세계(龍華世界)는 현세를 전륜성왕(轉輪聖王)이 정법(正法)으로 다스릴 때 실현된다고 했기 때문에 왕실에서 미륵 신앙을 정치적 이념으로 활용할 수가 있었다. 이때 미륵은 현재의 보살형 그리고 미래의 여래형, 두 형식이 모두 만들어지는데 석가불의 통인(通印)이나 태자사유인(太子思惟印)이 차용되어 다른 여래상이나 사유상과는 뚜렷한 구별 없이 조성되었다.

이 불상은 출토지가 확실한 7세기 전반기의 유일한 고구려 사유상이라 하지만, 그 시대적 상황으로 미루어 7세기 초 이전에 백제나 신라의 경우처럼 고구려에서도 사유상이 성행하였을 가능성이 크다. 방형(方形)에 가까운 얼굴, 가늘고 긴 신체, 장식이 없는 상체, 도식화된 옷주름 등을 살펴보면 수(隋) 양식의 영향이 있었음을 알 수 있다. 대좌와 족좌가 별개가 아니고 합쳐져서 고안된 것은 이전에는 보지 못한 형식이다. 만일 출토지가 확실치 않았다면 백제불이라 짐작해 볼 수도 있었을 것이다. 이와 같이 고구려, 백제, 신라는 뚜렷한 양식적 차이를 보이기도 하지만 서로 영향을 주고받았기 때문에 공통된 요소들도 보인다는 점을 유념할 필요가 있다.

우리나라에서는 이러한 사유상이 모두 미륵보살인지는 아직 확인된 바가 없다. 이 형식은 석가보살과 미륵보살 두 형식에서 다 가능하기 때문이다.

금동 사유상

金銅思惟像

고구려가 장수왕 15년(427)에 통구에서 평양으로 수도를 옮긴 것은 영토 확장의 정치적 기초 작업을 완수하고 정치적 안정과 문화적 번영을 꾀하기 위한 것이었다. 그런데 이를 실현하기 위해서는 왕권의 중앙집권 강화가 이루어지지 않고는 불가능하였으므로 이를 위해서 불교의 사상과 신앙을 통치 이념으로 채택하였던 것이다.

불교는 아육왕(阿育王 : 아소카왕의 한역) 이래 이상적 통치자로서 전륜성왕, 곧 정법(正法)으로 인민을 다스리는 이상적 이념을 제시하였다.. 고구려의 장수왕, 백제의 무왕(武王), 신라의 진흥왕(眞興王) 등은 궁성을 능가하는 대사원(大寺院) 곧 정릉사(定陵寺), 미륵사(彌勒寺), 황룡사(皇龍寺) 등을 각각 조영함으로써 이상적인 강력한 왕권을 확립하려 했던 것이다. 그리하여 평양에는 개국 왕인 동명성왕(東明聖王)의 능(陵)도 옮겨지고 그 곁에 9천 평에 이르는 장대한 능사(陵寺)인 정릉사(定陵寺)가 건립된 뒤 금강사(金剛寺) 같은 대찰(大刹)이 계속 조영되었다.

지금까지 고구려의 사지(寺址)와 불상들은 주로 평양에서만 확인되고 있는데 이는 정치적 안정과 함께 불교 문화가 크게 번영하였음을 말해 주는 것이다. 특히 평양의 원오리(元吾里)와 토성리(土城里)에서는 소조불의 범(范, 틀)들이 발견되어 불상을 대량 제작하였음을

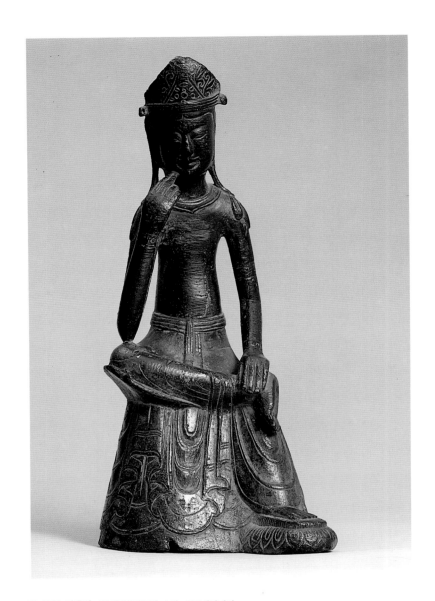

58. 금동 사유상 국립중앙박물관 소장. 20.9센티미터.

알 수 있다.

이러한 사정이 국립중앙박물관 소장 금동 사유상에 잘 반영되어 있다. 이 사유상은 신체가 전체적으로 세장(細長)한 점, 치마 옷주름의 힘차고 활달한 흐름과 크게 각진 융기선, 그리고 특히 군의(裙衣)가 밑으로 가면서 넓게 퍼진 것이라든지 의자 뒷면에 보이는 와권문(渦卷文) 등은 북위 이래 동위 양식을 보여 주고 있다. 보관에는 중앙 정상에 일월식(日月飾)을 두고 좌우에 인동문(忍冬文)을 선각하였고 팔찌에는 인동당초문(忍冬唐草文)을 선각하였다. 특히 넓고 두터운 층단식 옷주름을 이루는 포물선에 평행하여 선각을 돌린 것은 평양 토성리 출토 소조 불범(佛范)의 옷주름과 똑같다. 그리고 족좌도 연화가 세판(細瓣)인데 이러한 세판 형식은 6세기경 고구려의 것에서 많이 보인다.

그런데 흥미있는 것은 이 불상의 앞면과 뒷면에 U자형이 도식적으로 반복되고 있으며 옷자락 끝의 한 단위 끝마다 ⊔형으로 마무리를 짓고 있는데 이것은 일본 도리(止利) 양식에서만 발견되는 특징들이다. 이 사유상의 얼굴을 자세히 보면 코 밑에 수염이 보이고 있는데 이것은 우리나라 고대 불상 가운데 유일한 예이다.

금동 보살삼존상

金銅菩薩三尊像

이 불상처럼 보살을 본존(本尊)으로 삼고 그 좌우에 승상(僧像)을 둔 일광삼존불(日光三尊佛) 형식은 금동불로는 지금까지 유일한 예이다. 본존인 보살입상은 시무외·여원인의 통인을 취하고 있는데 여원인은 4, 5지(指)를 구부린 고식(古式)이다. 천의는 복부에서 교차하여 신체 좌우로 넓게 퍼졌으며 끝은 좌우로 힘있고 길게 뻗쳤다.

대좌는 앞면이 훨씬 양감이 강하며 선각한 연꽃잎은 길게 늘였고 그 끝은 날카로운데 고구려 고분 벽화에 흔히 보이는 연화문 양식이다. 전체 높이는 8.9센티미터이고 상의 높이가 4센티미터에 불과하지만 매우 정교하게 조각되었다. 광배의 화염문도 매우 섬세하고 정교하며 치밀한 선으로 율동적으로 표현되었다. 상과 광배, 대좌가 일주(一鑄)되었고 전면에는 도금이 잘 남아 있다.

이 불상은 강원도 춘천에서 발견되었다고 하며 6세기 중엽에 만들어진 것으로 추정한다. 이 지역은 5~6세기에 고구려 문화의 영향권에 포함되었던 곳이므로 고구려 양식으로 분류해 두고자 한다.

이 불상은 보살을 본존으로 한 특이한 형식으로 존명은 관음보살(觀音菩薩)임에 틀림이 없을 것이다. 그 당시 보살상의 예배 대상으로 미륵보살과 관음보살을 들 수 있는데 흔히 미륵보살은 교각(交脚) 형식이나 의상(椅像) 형식을 취하지만 관음보살은 도상이 일정

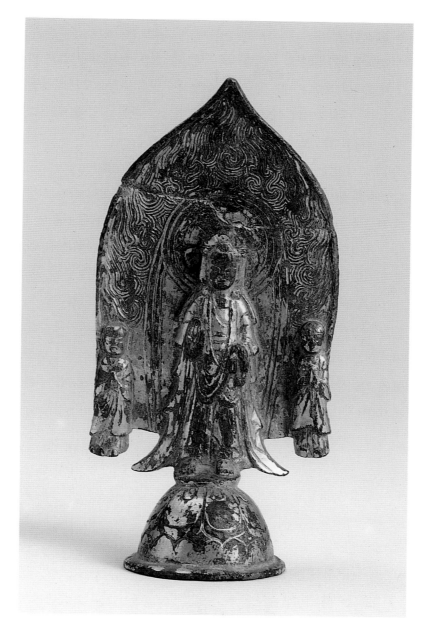

59. 금동 보살삼존상 호암미술관 소장, 국보 134호, 8.9센티미터.

치 않고 다양하다.

이미 알려진 것처럼 대승불교의 핵심은 보살사상(菩薩思想)이며 그 대표적인 것이 자비(慈悲)의 화신인 관음보살이므로 모든 중생을 구한다는 대승불교의 이념에 입각하여 일찍이 관음 신앙(觀音信仰)이 유행하였다고 보여진다.

비록 7세기에 들어서 의궤에 따라 보관에 화불(化佛)이 표시되는 도상의 관음이 만들어지기 시작하지만 그 이전에도 여러 가지 도상의 관음이 시도되었을 것이다. 우리나라에서는 이 불상처럼 관음상이 아무 지물도 없이 여래의 수인을 취하기도 하고 정병(淨瓶)만을 들고 있기도 하며 두 손으로 보주(寶珠)를 받들기도 한다.

일반적으로 보관에 화불이 조각되어 있어야 관음이라고 칭하고 또 관음 신앙의 유행이 그 도상의 확립과 연관되어 있다고 막연히 알고 있지만, 고구려가 불교를 처음 수용했던 당시부터 관음 신앙이 유행했을 가능성이 크다. 또 이러한 확정되지 않은 도상의 관음을 이른 시기의 아미타여래의 협시보살로 다루기도 하였다.

신묘명 금동 무량수삼존불
辛卯銘 金銅無量壽三尊佛

이 불상의 광배 뒷면에는 67자(字)의 긴 명문이 매우 단정하게 선
각되어 있다. 이 명문은 변화가 많은 자획으로 구성되어 있으며 전형
적인 중국의 육조풍(六朝風) 해서(楷書)로 음각되어 있다. 대강의 내
용은 다음과 같다.

경4년 신묘년에 비구와 선지식(善知識) 등 5인이 함께 무량수불 1구를
만들어 돌아가신 스승과 부모님이 여러 부처님들을 항상 만나 뵙기를 기
원하고 선지식 등은 미륵불 뵙기를 기원한다. 이처럼 바라건대 모두 함께
한 곳에 태어나 부처님 뵙고 법문(法門) 듣고저.

景四年在辛卯比丘道/須共諸善知識那婁/賤奴阿王阿堀五人/共造无量壽
像一軀/願亡師父母生生心中常/值諸佛善知識等値/遇彌勒所願如是/願共生
一處見佛聞法

이 명문엔 경4년이란 연호가 있지만 외자여서 연호에 의문의 여지
가 있다. 또 발원자 5명의 이름이 나열되어 있는 것은 당시 결사(結
社)의 한 형태를 보여 주는 것이라 생각된다. 그런데 무량수불(無量
壽佛)을 만들고 미륵불(彌勒佛) 뵙기를 기원한 사실은 당시 신앙의
내용을 살피는 데 중요한 실마리를 제공해 준다고 생각되나 좀더 연

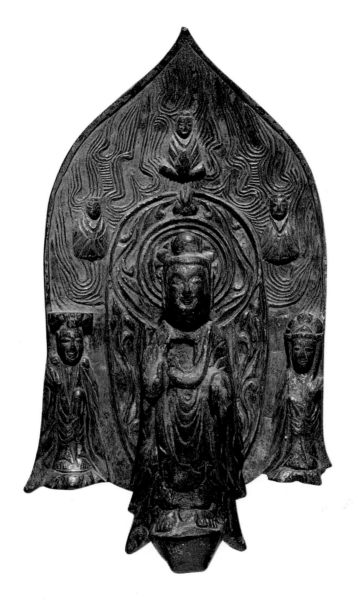

60. 신묘명 금동 무량수삼존불 호암미술관 소장, 국보 85호, 전체 높이 15.5센티미터, 본존 높이 11.5센티미터.

구가 필요하다.

이 명문은 지금까지 발견된 삼국시대 불상의 명문 가운데 가장 체계적이며 구체적인 여러 가지 내용을 가장 단정한 서체로 쓴 귀중한 예이다. 신묘년은 불상의 양식으로 미루어 571년이 틀림없다. 또 무량수불은 북위대에 일반적으로 불렸던 존명이며 수·당대엔 아미타불로 불렸으므로 이로 보아도 이 불상은 북위의 영향 아래 조성되었음을 알 수 있다.

이 명문에서 몇 가지 사실을 알 수 있다. 곧 6세기에 이미 고구려에는 아미타서방정토(阿彌陀西方淨土) 신앙이 널리 퍼졌다는 것과 조불 결사(造佛結社)의 구체적 예를 확인할 수 있다는 점이다.

이 불상은 황해도 용산군 화촌면에서 출토된 것이며 대좌만 없을 뿐 삼존, 광배, 장문의 명문을 갖추고 있어서 6세기 후반 고구려불의 매우 중요한 기준작이 될 만하다.

본존의 둥근 육계는 높고 크며, 얼굴은 길지만 살이 쪘다. 어깨는 좁고 수인은 통인이며 대의는 좌우대칭이어서 고식(古式)이지만 좌우로 뻗친 옷자락은 크게 둔화되고 부드러워져서 6세기 후반에 이미 고구려 초기의 양식에 큰 변화가 일어났음을 알 수 있다. 좌우 협시보살은 역시 수인과 천의가 고식인데 두 상은 보관 형식만 다를 뿐 도상적 차이는 없다. 두광의 보주인동문(寶珠忍冬文)과 신광의 인동당초문, 기하학적이며 추상화된 화염문과 연화화생 등 짜임새 있는 구성은 고구려 불상 광배 형식의 한 전형(典型)이라 할 수 있다.

양평 출토 금동 여래입상

楊平出土 金銅如來立像

이 불상은 매우 특이한 형식과 양식을 띠고 있다. 얼굴은 힘찬 양감이 느껴지는 달걀 모양의 타원체이며 턱을 들어 먼 앞을 응시하고 있다. 목은 얼굴 폭만큼 굵은 원통형이며 삼도는 없다. 귀도 엄청나게 길어서 얼굴 길이만큼 길다. 신체도 얼굴처럼 과감하게 긴 타원체로 변형시켰다. 그런 까닭에 어깨가 좁아졌고 하체도 오므라든 느낌을 준다. 통견의 옷 끝단도 하복부에 이르도록 타원형으로 길게 늘어졌으며 이에 평행하여 옷주름도 반타원형으로 표현되었다.

이처럼 신체 각부를 타원체로 단순화시키고 대의의 윤곽과 옷주름도 타원형으로 나타내어 같은 주제를 반복한 것은 뛰어난 예술적 의도가 적용된 것이었다고 보여진다. 이러한 예술적 변형과 엄청난 생명력의 표현은 30센티미터밖에 안 되는 작은 금동불을 고대(高大)한 느낌이 들도록 만들어 준다. 그러므로 이 불상은 아무리 확대하여도 부자연스러운 느낌을 주지 않는다.

이러한 단순화의 의도와 장대한 느낌은 수불(隋佛) 양식에서 때때로 감지된다. 그러나 이것은 그러한 수불의 경향을 더 극단으로까지 끌고 갔다.

도금은 앞뒷면 모두에 두껍게 잘 남아 있다. 뒷면에 약 15센티미터 길이의 감입 동판(嵌入銅版)이 보이므로 주조할 때 심(芯)을 사용하

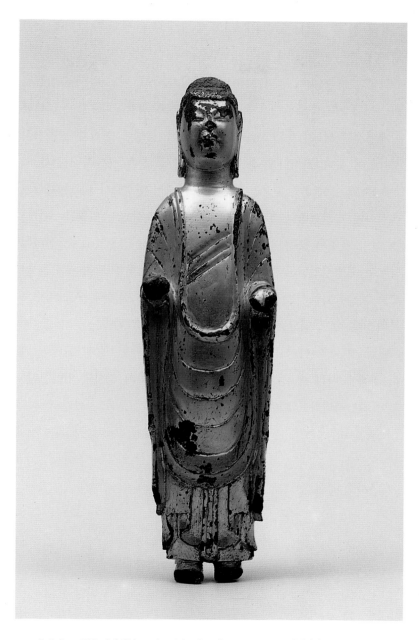

61. 양평 출토 금동 여래입상 국립중앙박물관 소장, 국보 186호, 30센티미터.

였음을 알 수 있다. 그러나 불상의 무게가 매우 무거운 것으로 보아 내부 공간은 그리 넓지 않은 듯하다.

그러면 이 기상이 넘치는 불상은 삼국 가운데 어느 나라의 작품일까. 이 불상의 출토지가 서울 근교인 경기도 양평군이므로 우리나라 학계에서는 6세기 중엽 이후 한강 유역을 점령한 신라와 관련지어 생각하여 왔다. 그러나 문화 현상은 항상 정치적·군사적 사건과 일치하는 것은 아니다. 문화의 영향력은 정치적 영향보다 더 강하고 지속적이며 광범위하다. 비록 경기도, 충청북도, 강원도 일부를 포함하는 한강 유역의 중부 지방이 원래 백제의 옛날 영토였고 또 신라의 영토로 확정되었다고 하나 백제는 고구려의 세력에 밀려 수도를 남으로 몇 차례 옮기는 형편이었고 또 이 지역은 신라의 수도 경주로부터 너무 멀어 영향력이 미치기 어려웠다고 생각된다.

결국 세 나라 사이 문화적 영향의 대세로 미루어 볼 때 고구려 남하 정책에 따라 이 지역은 강력한 고구려 문화의 영향권 안에 넣는 것이 타당하리라고 본다.

서울 삼양동 출토 금동 관음보살입상
서울 三陽洞出土 金銅觀音菩薩立像

한반도 중부 지방의 중심지인 서울에서 삼국시대의 중요한 불상들이 꽤 발견되는 것은 흥미있는 일이다. 뚝섬에서는 중국 5호 16국시대의 금동 선정인 좌상이, 성동구 흥국사(興國寺)에서는 신라 특유의 약사여래입상〔藥師如來立像;오른손에 약호(藥壺)를 든 삼곡 자세의 입상〕이, 서울의 서북쪽에서 약간 떨어진 벽제에서는 남궁연 소장의 금동 선정인 좌상이, 그리고 성북구 삼양동에서는 금동 관음보살입상 등이 출토되었다. 말하자면 중국, 고구려, 백제, 신라의 작품이 모두 발견되었으며 앞으로도 새로운 자료가 출토될 가능성은 많다.

실제로 이 지역은 처음 백제의 도읍지였으나 곧 고구려의 강력한 영향권에 포함되었으며 다시 신흥 신라가 점령하게 되었으나 결국엔 다시 세 나라의 격렬한 각축장이 되었다. 그러나 막강한 고구려의 영향권을 바탕으로 한 가운데 삼각 관계가 형성되어 갔다. 이 지역은 비록 정치적·군사적 각축장이었다 하더라도 문화적으로는 자유로이 상호 영향을 활발히 주고받았던 곳으로 생각된다. 더구나 이 지역은 평양·부여·경주로부터 각각 상당한 거리에 있었기에 늘 격렬한 대립 관계에 있던 것이 아니라 어느 나라의 영토라고 얼른 떠오르지 않을 정도로 정치적 완충 지대로 남겨지는 때가 많았다. 그런 까닭에 여러 나라의 문화 요소가 서로 유입된 독특한 성격의 문화적 공유 지

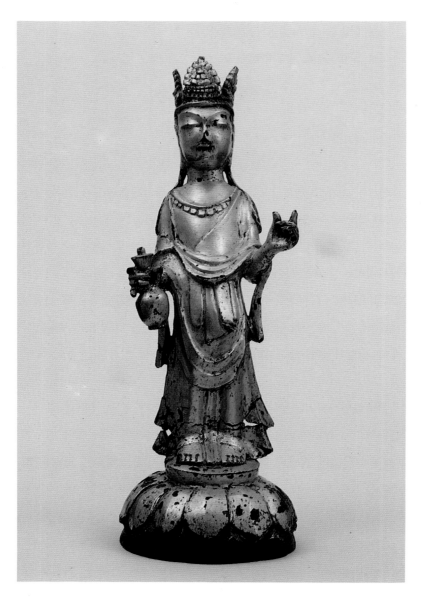

62. 서울 삼양동 출토 금동 관음보살입상 국립중앙박물관 소장. 국보 127호, 20.3센티미터.

대라 할 수 있다.

불상이 발견된 곳은 삼양동에 있는 약 200미터 높이의 산중턱 대지(臺地)로, 북한산의 동남쪽 산기슭이 되는 셈이다. 이곳에서는 고와(古瓦)도 출토되어 소규모의 사찰이 있었음을 알 수 있다.

얼굴은 팽만하며 이목구비는 추상적 형태로 또렷하고 예리한 각이 면을 이루어 입체적으로 표현되었다. 머리에는 삼면보관(三面寶冠)을 쓰고 중앙에는 화불(化佛)이 상징적으로 표시되었다. 오른손은 정병(淨甁)을 들었으며 왼손은 손가락 모양이 뭔가를 쥐었던 것처럼 보인다. 천의는 가슴과 복부에 이중으로 걸쳤으나 천의 자락 끝이 매우 짧아진 것이 특징이다. 옷주름은 전혀 표현되지 않아 단순화되었고 다리 표현도 추상적이다. 이러한 생략·단순화·추상화의 경향은 수(隋) 양식의 영향일 것이다. 대좌의 연판(蓮瓣)은 탄력이 있으며 역시 예리한 각으로 면적(面的) 처리를 하였다. 도금은 전면에 잘 남아 있다.

불확실했던 관음의 도상이 7세기 중엽에 이르면 이처럼 화불과 지물을 갖춘 독존(獨尊)의 관음보살로 등장하게 되는데 이는 이 지역에 본격적인 관음 신앙이 확립되었음을 의미한다.

중원 봉황리 햇골산 마애 불상군

中原鳳凰里 햇골山 磨崖佛像群

우리나라에서 언제부터 화강암(花崗岩)으로 불상을 조각하고 탑을 세웠는지는 매우 중요하다. 왜냐하면 중국, 한국, 일본 가운데 화강암으로 불상과 탑을 만든 나라는 한국뿐이기 때문이다.

화강암은 경도(硬度)가 높아서 조각하기 매우 힘들기 때문에 선호하지 않았던 재료였다. 중국인은 사암(砂岩)이나 석회암(石灰岩) 또는 나무를 주로 선택했으며 일본인은 특히 나무로 조각했다.

이 재료들은 칼로 일정한 양을 깎아 낼 수 있는 것들이다. 그러나 화강암은 강하고 굵은 입자로 되어 있기 때문에 정을 대고 망치로 쳐서 입자들을 떼어 내야 하는, 전혀 다른 방법과 도구를 써야 했다. 그러나 한국은 그러한 강도 높은 석재(石材)로 수많은 석불과 석탑을 만들었기 때문에 오랜 세월 동안 풍우와 잦은 전쟁에도 불구하고 거의가 다 남아 있을 수 있었다.

그런데 삼국 가운데 처음으로 화강암을 이용해 불상과 탑을 본격적으로 만들기 시작한 나라는 바로 백제였다. 그러나 이에 앞서 고구려에서 먼저 시도했으리라 생각되는 화강암 마애 불상이 있다.

충청북도 중원군 가금면 봉황리의 햇골산(충주시에서 동북쪽 약 12킬로미터. 현재는 충주시에 속함)에서 10여 년 전에 매우 중요한 마애 불상군이 발견되었다. 모두 8구의 불상과 한 마리의 사자로 구성된

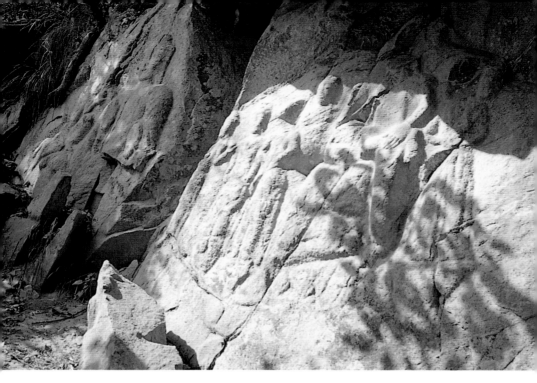

63. 중원 봉황리 햇골산 마애 불상군 전경 충청북도 유형문화재 제131호.(위)

64. 중원 봉황리 햇골산 마애 불상군 사유상과 보살 5구 부분.(아래)

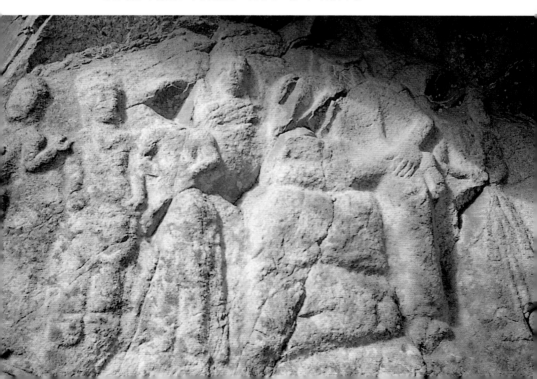

특이한 도상들이었다.

동남쪽 암벽 중앙에 크게 표현된 주존인 사유상을 두고 그것을 향하여 오른쪽에 보살입상 1구를, 왼쪽에 보살입상 4구를 각각 두었다. 왼쪽으로 약간의 사이를 두고 연이어 있는 암벽에 역시 주존으로 생각되는 여래좌상이 있고 왼쪽에 주존을 향하여 무릎을 꿇고 공양하는 인물이 있으며 그 사이에 사자가 있다. 이러한 전체의 구성은 무엇인가를 설명하는 이야기 형식으로 되어 있으며 자유로운 자세가 많아서 회화적(繪畵的)이다. 그러나 아직까지 어떤 내용인지는 밝혀지지 않고 있다. 그런데 경주 부근의 단석산 마애불이 이와 비슷한 복잡한 구성을 보이고 있어 두 유적의 대비가 매우 흥미롭다.

1미터 32센티미터의 실물 크기인 사유상의 얼굴은 파손되었고 세부 묘사는 자세하지 않으나 큰 대좌 위에 앉은 씩씩한 모습이 인상적이다. 좌우 보살상들의 얼굴은 모두 길며 신체도 날씬하며 길다. 손은 합장하거나 자연스럽게 내리거나 또는 두 손을 들어 사유상을 향하는 등 모두 다르다. 얼굴 모습도 모두 다르다. 한 보살은 사유상과 보살입상 사이에 상반신만 표현하여 입체적인 구도를 만들어 내고 있다. 사유상의 큰 연봉오리에서 줄기들이 파생되었는데 이들은 좌우의 보살들을 다시 고식의 거꾸로 된 원추형 연봉 대좌로 받치고 있다.

바로 옆 암벽의 여래좌상은 오똑하게 솟은 큰 육계, 매우 긴 귀, 왼쪽 손목에 걸쳐 흘러내린 고식 통견의(古式通肩衣), 그리고 융기한 굵은 옷주름 등의 특징을 띠고 있다. 북위 양식의 영향을 받은 고구려 양식적 요소가 뚜렷하다. 6세기 중엽의, 아마도 석불(石佛)로는 가장 이른 시기의 것이 아닌가 한다.

백
제

부여 신리 출토 금동제 선정인 좌상

扶餘新里出土 金銅製禪定印坐像

이 불상의 머리는 크고 넓적한 육계(肉髻)를 가진 소발(素髮)이다. 삼국시대 두발 형식에는 나발(螺髮)과 소발 두 가지가 있는데 소발이 압도적으로 많다.

얼굴은 신체에 비하여 크고 살찐 편이며 보통 선정인 좌상(禪定印坐像)이 그렇듯이 머리를 깊이 숙이지 않고 들어 정면을 보고 있다. 어깨는 좁으며 팔은 복부로 모아졌는데 수인의 형식이 명료하게 표현되지 않았다. 양 어깨에서 두 팔에 이르는 옷주름은 굵은 평행 융기 부분으로 투박하게 표현되었다. 가슴과 배에는 굴곡이 전혀 없이 밋밋하다.

결가부좌한 두 다리는 매우 굵은 층계식 융기부로 나타내었는데 옷주름을 너무 강조한 나머지 다리 같은 느낌이 전혀 들지 않는다. 대좌는 방형(方形)인데 또 한 단의 넓은 대좌에 끼웠던 것 같다.

이 선정인 좌상은 한국이 중국으로부터 불교를 수용했을 때 처음부터 받아들여 유행하였던 도상이었다. 중국의 경우도 인도와 중앙아시아로부터 불교를 받아들였던 4, 5세기의 5호 16국시대에 선정인 좌상이 크게 유행하였다.

바로 그러한 5호 16국시대의 금동 선정인 좌상이 서울의 뚝섬에서 발견되었다. 아마도 서울이 백제의 수도였던 시기에 해로(海路)를 통

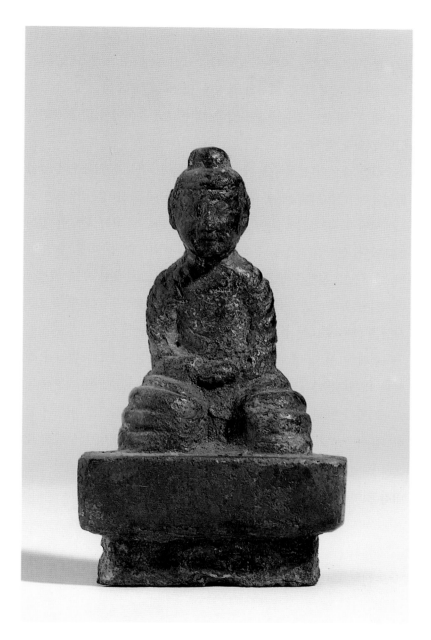

65. 부여 신리 출토 금동제 선정인 좌상 국립부여박물관 소장. 10.2센티미터.

하여 유입되었을 가능성이 크다. 이러한 선정인 좌상으로는 부여(扶餘) 군수리(軍守里) 폐사지 목탑지 밑에서 나온 활석(滑石)으로 된 것도 있다. 이와 같은 도상의 불상은 고구려의 원오리 출토 소조불 가운데 두 종류가 있는데 틀[范]에서 찍어 낸 것이어서 대량 생산하였던 것임을 알 수 있다.

그러면 중국이나 한국은 왜 이러한 선정인 좌상을 처음부터 받아들였을까. 선정(禪定)에 든다든가 삼매(三昧)에 드는 정신 상태는 인도에서만 볼 수 있는 일종의 명상을 통해 이르게 되는 특수한 정신 상태이다. 선정의 과정을 통하여 석가는 정각(正覺)을 이룰 수 있었다. 그러므로 선정은 불교의 가장 본질적이고도 중요한 수도 과정이라 할 수 있다. 그런 까닭에 두 나라가 그러한 도상을 각별히 선호한 사실은 매우 중요한 현상이라 하겠다.

그런데 이 신리 출토상은 비록 부여에서 발견되었으나 머리와 신체의 비례라든가 굵은 융기부로 표현된 옷주름 등이 매우 고식(古式)을 띤다. 또한 매우 거친 주조 기법(鑄造技法) 등으로 미루어 보아 꽤 이른 시기인 5세기 후반경 중국의 것을 모방하여 만들어진 것으로 보인다. 아마도 위례성(慰禮城, 서울)이나 웅진(熊津)에서 만들어진 것이 아닐까 생각된다.

부여 군수리 폐사지 출토 금동 보살입상

扶餘軍守里廢寺址出土 金銅菩薩立像

백제는 북부여에서 온 고구려 건국자 주몽(朱蒙)의 둘째아들 온조 (溫祚)가 지금의 서울 일원에 세운 나라이다. 말하자면 백제를 건국 한 주체 세력은 부여족 계통의 고구려 이민족이었다. 백제 왕실 스스 로가 그 성씨를 부여씨(扶餘氏)라 하였고 국호를 남부여(南扶餘)라 칭한 때도 있으며 사비성(泗沘城)은 오늘날 부여로 불리고 있다.

또 백제가 멸망한 뒤 일본으로 이주한 왕실의 후예 씨족인 왕인정 (王仁貞)이 백제의 태조를 도모왕(都慕王＝鄒牟＝朱蒙)이라 한 걸 보면 백제인은 자신들의 고향이 북부여(北扶餘)임을 잊지 않고 있었 던 것이 틀림없다. 이것은 백제인의 의식 구조를 근본적으로 지배하 는 기본적 성격이라 할 수 있다.

한편 백제가 처음 도읍을 정한 한강 하류 지역은 이미 그곳에 정착 한 중국 군현(郡縣)과 인접해 있었기에 일찍부터 백제는 특히 낙랑 군(樂浪郡)으로부터 강력한 영향을 받았을 것이다. 낙랑이 망하고 고 구려의 국력이 막강해지면서 백제는 그 세력에 밀려 475년 웅진(熊 津;지금의 공주)으로 천도했으며, 538년 다시 사비(泗沘;지금의 부여) 로 도읍을 옮기지 않으면 안 되었다. 웅진과 사비시대에 백제는 중국 남조(南朝)의 양(梁)과 밀접한 관계를 갖고 그 영향을 받아 불교가 크 게 성행하였다.

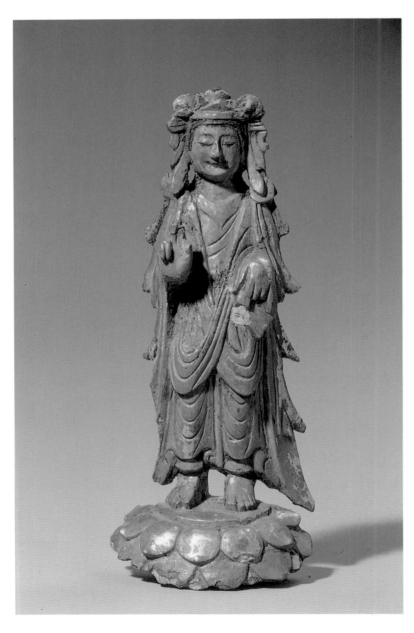

66. 부여 군수리 폐사지 출토 금동 보살입상 국립부여박물관 소장, 보물 330호, 높이 11.2센티
미터.

이처럼 백제를 중심으로 국제적 관계를 보면 백제는 부여족(扶餘族)이란 긍지를 끝까지 지니면서 북위·고구려의 영향과 낙랑의 영향 그리고 남조 양의 영향 등 다방면에서 복합적으로 문화를 수용하였는데 이것이 신라와 일본에 전파되었던 것이다.

그런데 한강 유역의 위례성과 금강 유역의 웅진에서는 백제 초기의 불상이 발견되지 않고 부여에서 고식 불상이 많이 발견되고 있다. 예산 화전리 사면석불(四面石佛)이나 청원 비중리 일광삼존석불(日光三尊石佛), 중원 봉황리 마애 불상군 등 초기 석불들이 있으나 모두 도읍지에서 멀리 떨어진 곳에 제작된 것이며 또한 제작 연대 추정이 매우 어렵다.

이 금동 보살입상은 부여 군수리 폐사지의 목탑지에서 출토되었으며 백제불 가운데 가장 오래된 것은 아니나, 상당히 이른 시기인 6세기 중엽에 만들어진 것으로 일광삼존불의 협시로 생각된다. 피건(被巾)과 천의(天衣) 자락이 우아한 곡선으로 아름답게 도식화(圖式化)되었으며 좌우 뻗침이 과장되어 있지 않다. 방형(方形)에 가까운 둥근 얼굴에 눈매, 코, 입이 매우 날카롭게 조각되었으며 앳된 미소가 입가에 가득하다. 북위·동위계의 영향을 받아 만들어진 것으로 예리하게 조각되었으나 전체적으로 특유의 온화함이 감도는 백제 초기 불상 가운데 가장 정교한 작품이다.

군수리 폐사지 출토 활석제 여래좌상

軍守里廢寺址出土 滑石製如來坐像

백제는 도읍을 한성(漢城)으로 하던 침류왕 원년(384), 동진(東晉)에서 온 고승 마라난타(摩羅難陀)로부터 불교를 전해 받는다. 그러나 고구려의 광개토대왕과 장수왕의 전례 없는 대정복(大征服) 사업에 밀려 475년 한성에서 웅진(공주)으로 수도를 옮긴다. 백제는 국내외의 불안을 극복하고 왕권 강화를 통한 정치적 안정을 꾀하기 위해 538년 다시 수도를 사비(부여)로 옮기고 국호를 남부여(南扶餘)라 하였다.

백제는 고구려와 신라와의 정치적·군사적 관계에서 보면 국세가 점점 위축되는 듯 보이나 사실 좋은 조건의 수도를 확보하면서 재기의 기회를 엿보는 한편, 6세기 초부터 양(梁), 왜(倭)와 밀접한 관계를 가지면서 새로운 국제 질서를 형성하고 있었다. 그것은 부여 천도 뒤 더욱 구체화되는데 천도한 해에 일본에 불교를 전해 주었다는 사실에서도 확인된다.

한편 541년 백제는 양에 모시박사(毛詩博士), 불서(佛書), 공장(工匠), 서사(書師)를 청하였고 577년에는 일본에 율사(律師), 선사(禪師), 조불공(造佛工), 조사공(造寺工) 등을 보냈다. 물론 백제는 고구려, 북조(北朝;북위·동위)와 문화적·정치적·외교적 관계를 유지하게 되고 주도적으로 형성한 양(梁)－백제(百濟)－왜(倭)의 새로운

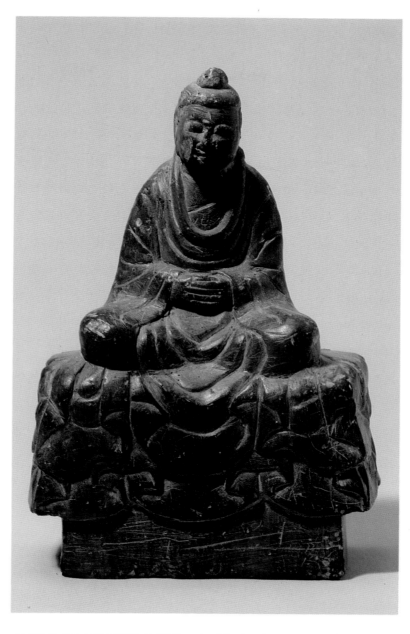

67. 군수리 폐사지 출토 활석제 여래좌상 국립중앙박물관 소장, 보물 329호, 높이 13.5센티미터.

문화적·정치적·외교적 관계는 동아시아의 세력 균형에 큰 변화를 주게 된다.

우리는 이렇듯 새 질서에 의한 새 문화적 징후를 이미 공주 무녕왕릉(武寧王陵)의 전축(塼築) 구조와 출토 유물에서 충분히 확인할 수 있다. 무덤 내부 전체를 장식한 연화문 벽돌〔塼〕이라든가 왕비 목침에 그려진 연화화생의 장면들은 그 당시 백제인의 내세 신앙에 불교가 얼마나 강력한 영향을 끼쳤는가를 말해 주고 있다. 그러나 안타깝게도 공주 지방에서는 그 도읍 시기의 불상이 발견되지 않고 있다.

군수리 폐사지 출토 활석제 여래좌상은 백제가 성왕대(聖王代 : 523~553년)에 부여로 천도하고 불교를 크게 일으켜 호국 대찰(護國大刹) 왕흥사(王興寺)를 짓는 등 정치적·문화적 전성기를 이루었던 6세기 후반기의 불상이다.

통통하게 살찐 얼굴에 잔잔한 미소, 통견의(通肩衣)에 간단한 음각 의습, 좌우대칭으로 부드럽게 흘러내린 상현좌(裳懸座) 등 전체적으로 예각(銳角)이 전혀 없는 둥근 맛에 정적인 분위기가 감도는 백제 전형(典型) 양식의 초기 불상이다. 앞서 다룬 고구려의 강한 기세와 예각이 있는 선정인불과는 전혀 다른 느낌을 준다.

예산 화전리 사면석불

禮山花田里 四面石佛

무녕왕릉(武寧王陵) 전축분(塼築墳)의 구조와 일부 출토품에서 남조(南朝)의 절대적인 영향을 감지할 수 있다. 그렇다면 웅진시대(475~538년)에 건립된 사찰이나 불상들도 남조의 영향을 받았으리라는 것은 의심의 여지가 없다. 또 웅진(공주)에서 사비로 도읍을 옮겼다 하여도 웅진에서의 미술 활동은 계속되었을 것이다. 그러나 고구려나 북조 불교 미술의 영향도 당시 동아시아 제국 사이에 활발히 이루어진 문화 교류의 대세로 보아 도외시해서는 안 될 것이다.

웅진시대의 불교 조각이 남아 있다면 남조 불상의 특징도 알 수 있을 뿐만 아니라 일본 초기 불상의 연구에도 적지 않은 도움이 될 것이다. 말하자면 웅진시대의 불교 미술이 동아시아 불교 미술의 전개에 있어서 관건이 되는 것이다. 그러나 애석하게도 웅진에서는 당시의 사원 유구(遺構)나 불상이 아직 발견되지 않고 있다.

그런데 1983년에 웅진시대의 불상 양식을 추측해 볼 수 있는 6세기 중엽 추정 불상이 공주에서 서북쪽으로 100여 리 떨어진 예산군 화전리에서 발견되었다. 그것은 활석(滑石) 바위의 사면에 새겨진, 아마도 석불 조각으로는 앞서 소개한 봉황리 마애불군 다음가는 이른 시기에 만들어진 것이 아닐까 한다.

이 유적을 사방불(四方佛)이라 부르는 경우도 있지만 사방불이 아

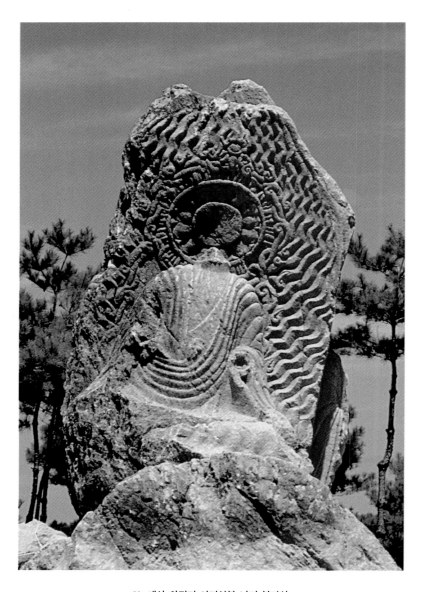

68. 예산 화전리 사면석불 남면 불좌상

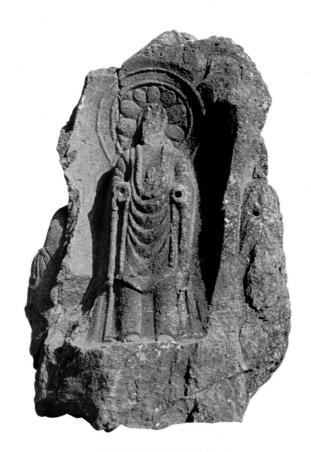

69. 예산 화전리 사면석불 동면 불입상

니라 사면불(四面佛)이라고 불러야 옳다고 생각한다. 사방불이란 삼
천대천세계(三千大千世界)의 축도(縮圖)로서 돌덩어리의 모양도 육
면체로 다듬고 사면에 새긴 불상의 크기가 같아야 하며 대개가 좌상
으로 표현된다.

그런데 화전리 것은 남면(南面)에 거신광배(擧身光背)를 갖춘 1미
터 30센티미터 가량의 등신대(等身大) 좌상을 높은 돋을새김으로 조

각하였고, 동면(東面)에는 역시 높이 약 1미터 70센티미터의 등신대 여래입상이 조각되었으며, 북면(北面)에는 높이 약 1미터 30센티미터 크기로 동면과 같은 도상의 불상이 조각되었다. 그런데 서면(西面)은 바위면이 매우 좁아 불과 약 1미터에 지나지 않은 소형(小形)의 여래입상이 조각되어 있으며 그나마 하반신은 파손되었다. 이들은 착의법이 모두 통견이며 수인은 시무외·여원인의 통인을 취하였으리라 생각된다.

활석은 물러서 조각하기는 쉽지만 이렇게 큰 활석바위를 찾기란 쉽지 않았을 것이다. 바로 이곳에 조각하기 좋은 활석이 있었기 때문에 불상을 조각하고 사원을 건립하였을 것이다. 이 활석바위는 사면을 고르게 다듬지 않은 자연석 그대로의 부정형으로 형식과 크기가 각각 다른 불상이 조각되었으나, 역시 중심되는 불상은 화려한 거신광을 갖춘 남면의 좌상이라 생각된다.

이들 불상 양식은 매우 두터운 층단으로 옷주름을 표현하였고 어깨가 좁은 편이며 전반적으로 예각이 없어 부드러운 느낌이다. 양식적으로 예각(銳角)이 없어서 남조의 불상 양식을 반영한 것이 아닌가 추측되며 기법도 매우 세련되어서 백제 문화의 높은 수준을 확인해 볼 수 있다. 사면의 얼굴은 모두 떨어져 나갔으나 다행히 흔적은 남아 있다. 그러나 파손과 마멸이 심하여 얼굴의 자세한 모습은 파악할 수 없다.

금동 삼산관 사유상

金銅三山冠思惟像

1

동양의 고대 불교 조각에서 가장 문제가 되는 작품 가운데 하나가 바로 금동 삼산관 사유상이다. 우선 이 상(像)이 백제작(百濟作)인가 신라작(新羅作)인가 하는 논란이 있다. 또한 이 상과 비슷한 목조상(木造像)이 일본 교토(京都) 고류지(廣隆寺)에 있는데 이 상이 우리나라에서 가져간 것인지 일본에서 제작한 것인지 논란이 있다. 이에 따라서 고류지에 있는 목조상은 결과적으로 백제의 영향을 받았는가 신라의 영향을 받았는가 하는 문제가 일어난다.

이 불상은 6~7세기 동양에 있어서 대표적인 불상 조각 가운데 하나이기 때문에 한일(韓日) 문화 교류사에 있어서 가장 큰 쟁점 가운데 하나로 등장하여 왔던 것이다. 그러나 일본에서는 다음과 같은 두 가지 점에서 고류지상을 신라불로 보는 견해가 지배적이다.

첫째, 아스카·하쿠호시대의 목각은 예외 없이 구스노키(녹나무)로 되어 있는데 이 고류지상만이 적송(赤松)으로 되어 있으며 이 적송은 한국에 많으므로 불상은 한국불이다.

둘째, 『일본서기(日本書記)』623년조에 보면 신라 사신이 불상 1구, 금탑, 사리 등을 가지고 왔는데 불상은 진사(秦寺:廣隆寺)에 안치하고 나머지는 사천왕사(四天王寺)에 안치하였다는 기록이 있다. 더욱

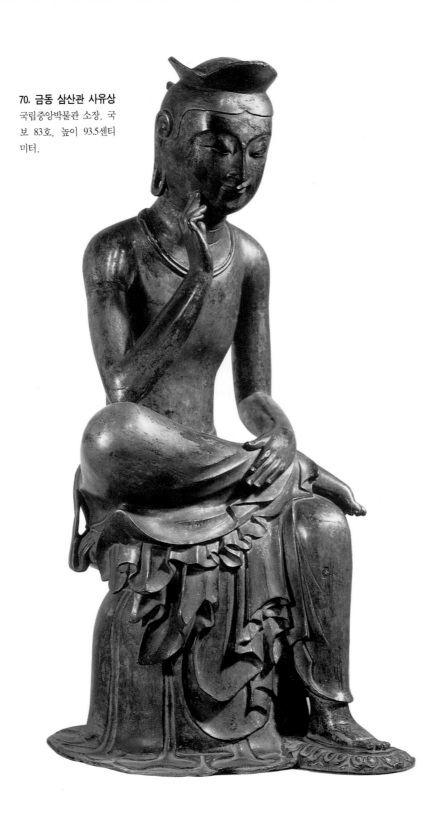

70. 금동 삼산관 사유상
국립중앙박물관 소장, 국
보 83호, 높이 93.5센티
미터.

이 고류지를 세운 진(秦)씨는 신라계 사람이다.

이처럼 실증적으로 재료를 조사하고 역사적 기록을 보면 고류지상은 신라불이 분명한 듯 보인다. 그리하여 고류지상과 똑같이 보이는 이 상도 신라불로 보려는 데 이의가 없었다. 분명히 고류지상은 일본 조각사상 재료나 도상, 양식에서 예외적인 것만은 틀림없다.

그런데 필자가 1975년 가을 처음으로 고류지를 방문했을 때 고류지상이 한국의 삼산관 사유상과 다른 점에 놀랐다. 물론 하나는 금동(金銅)이요, 하나는 적송(赤松)이라는 재료에서 오는 차이도 있었지만 가장 큰 차는 '대담한 생명력의 표출'과 '내적인 깊은 사유의 고요함'이었다. 금동 삼산관 사유상은 얼굴이나 옷주름 처리에서 면 처리가 대담하다. 발가락과 손가락에서 미묘하게 움직이는 듯한 생명감을 느낄 수 있다. 결국 금동 삼산관 사유상이 지니는 최대의 특징은 상 전체에 충만한 생명감에 있다. 차갑고 딱딱한 청동에 생명을 불어 넣은 것이다. 그런데 고류지상에서는 그러한 약동하는 대담성을 느낄 수 없었으며 매우 정적(靜的)이다.

금동 삼산관 사유상은 과연 신라작인가, 또 고류지상과 어떤 관계가 있는 것일까?

2

한국의 삼산관 사유상이 백제 것인가 신라 것인가에 따라 일본 고류지의 상도 어느 나라에서 온 것인지 이야기할 수밖에 없게 되었다.

『일본서기』의 기록과 고류지상이 일치한다고 믿어 버리면 문제는 없다. 그러면 역으로 추론하여 고류지상은 신라작이 되고 따라서 삼산관 사유상은 자동적으로 신라작이 되어 버린다.

그러나 미술사가는 기록(記錄)에서 출발하면 안 된다. 물론 역사적 기록이 중요하지 않은 것은 아니지만 미술사가는 먼저 문자언어(文字言語)보다 조형언어(造形言語)를 해독할 줄 알아야 한다.

한국의 삼산관 사유상은 자신감 넘치는 신체 모델링으로 만든 생명력이 충만한 조각이다. 동안(童顔)에 귀여운 손가락, 편평한 가슴에 가는 허리 등은 어린 소년의 모습이다. 신체는 조용히 명상에 잠긴 듯한 자세이고 치마는 매우 두텁고 미풍에 날리는 듯하지만 더없이 강한 율동감을 느끼게 한다. 이렇게 정(靜)과 동(動)이 조화를 이루어 생명감을 고조시키는 조각도 드물 것이다.

이에 비하여 고류지상은 삼산관 사유상만큼 동안이 아니며 청년 모습에 가까운 상이다. 얼굴은 밝은 미소라기보다 깊은 명상에 잠겨 있으며 치마는 차분히 내려져 있어 전체 분위기가 숭고한 적멸(寂滅)의 경지를 나타내는 듯하다. 이렇듯 이 두 상은 전체적으로 보았을 때 전혀 다르게 느껴진다.

그런데 불가사의하게도 세부적으로는 똑같은 부분이 너무도 많은 데 놀라게 된다. 우선 삼산관이 똑같으며 가슴과 허리의 처리, 무릎 밑 옷자락의 처리, 의자 양 옆으로 내린 장신구가 똑같다.

아마도 이 세계에 두 상만큼 같은 점과 다른 점이 공존하는 조각도

71. 목조 삼산관 사유상 일본 고류지 소장.(옆면)

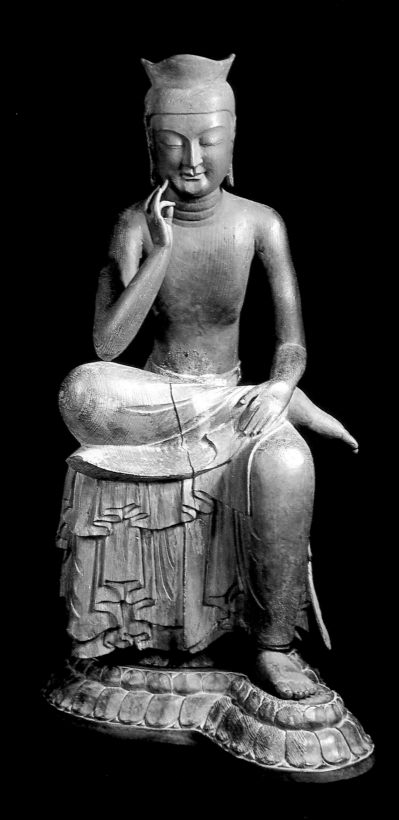

없을 것이다. 그러므로 두 상은 같은 점을 강조하면 같게 되고 다른 점을 강조하면 다른 상이 되어 버린다. 이와 같이 같으면서도 다른 양식과 형식의 문제는 한국이 중국의 미술을 수용할 때도, 일본이 한국의 미술을 수용할 때도 일어나는 하나의 보편적 문화 현상이다.

한국에서 중국불(中國佛)이 발견되는 예는 극히 드물다. 중국불과 몹시 닮았지만 중국 것이 아닌 불상이 많다. 일본도 마찬가지이다. 일본 학자들은 꽤 많은 아스카·나라시대의 금동불을 한국으로부터의 도래품(渡來品)으로 지적하지만 그러한 예는 역시 극히 드물다. 그 대개가 한국 양식을 띠고 있지만 일본작이다.

미술사에 있어서 시각의 차이란 매우 흥미있는 부분이다. 그렇게 미묘한 것은 한국인이 이들 불상을 보면 한국 불상과는 다른 인상을 받는데 일본인이 보면 한국 것이라 한다는 점이다. 그 대표적인 예가 바로 고류지상이다.

3

그러면 국립중앙박물관이 소장하고 있는 금동 삼산관 사유상을 제작한 나라는 고구려, 신라, 백제 가운데 어디일까. 이미 말한 바와 같이 이 불상은 한일 학자들 사이에서 신라작으로 그 의견이 굳어져 가고 있다. 그들은 『일본서기』의 기록과 미륵 신앙과 결합된 신라의 독특한 화랑제도를 결부시켜 이 불상을 '신라의 미륵보살사유상(彌勒菩薩思惟像)'으로 규정짓고 있다. 그런데 그들은 미술사가로서 마땅

히 해야 할 이 불상의 양식적(樣式的) 고찰은 거의 하지 않고 있다.

또 이 불상의 출토지(出土地)로 충청도설과 경주설 등이 있는데 이동이 가능한 크기의 금동불은 출토지만 가지고 제작지(製作地)를 결정할 수는 없다. 그 당시가 아닌 조선시대에도 이동이 가능하기 때문이다. 미술사학에 있어서 작품의 절대적 자료는 기록이나 출토지가 아니라 바로 작품 그 자체이다.

이 불상의 조형성(造形性)을 살펴보면 우선 얼굴과 신체의 표현이 마치 살아 있는 것같이 생생하여 생명감이 충만하다. 탄력 있는 얼굴의 모델링, 조소적(彫塑的) 구조를 가진 몸체, 어린아이의 것 같은 귀여운 손, 미묘하게 움직이는 손가락과 발가락 등 아마도 고대 불교 조각 가운데 이 불상만큼 생명감을 훌륭히 나타낸 것도 드물 것이다. 뿐만 아니라 치마를 두껍게 하여 상 전체에 안정감을 주었고 치마의 옷주름이 치밀하면서 자연스러우며 옷자락도 미풍에 움직이는 듯 생동감을 주었다.

이와 같이 사유상 형식의 복잡한 구조를 무리 없이 자연스럽게 조각한 것은 그리 쉬운 일이 아니다. 이 불상은 인체 표현에 있어 동양 조각사뿐만 아니라 세계 조각사에서도 중요하게 다루어야 할 작품이라 생각된다.

그러면 이 불상의 제작지(製作地)는 어디일까. 6세기를 전후로 하는 시기에 백제는 동북아시아에서 가장 세련되고 아름다운 예술을 꽃피운 나라 가운데 하나였다. 신흥 신라는 6세기 중엽 황룡사를 지을 때 백제로부터 거장(巨匠) 아비지(阿非知)와 소장(小匠) 200명을 청하여 지을 정도였으니 당시의 사정을 짐작하고도 남음이 있다. 6~7세기의 신라 불상들은 서투른 조각과 주조 기술로 대개가 거칠

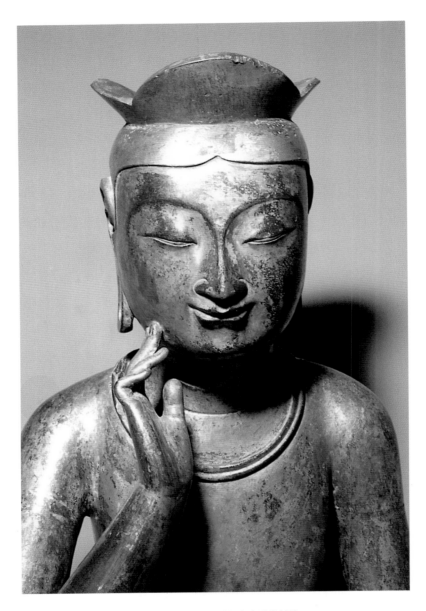

72. 금동 삼산관 사유상의 상체 부분

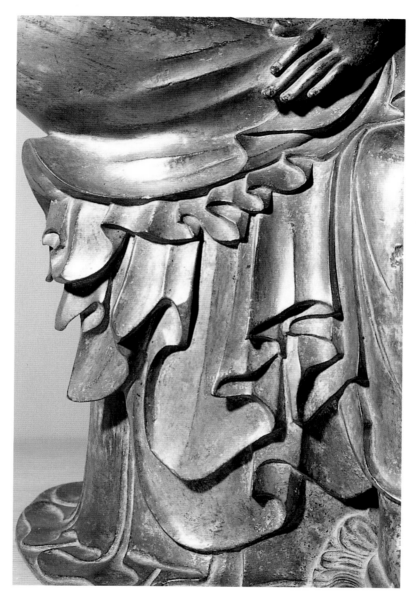

73. 금동 삼산관 사유상 하체 옷주름 부분

고 투박하고 불합리한 부분들이 많아서 편년상(編年上) 신라불 가운데 이 사유상과 비교할 수 있는 것은 드물다.

그런데 이와 형식이 똑같은 복원치 2미터 50센티미터의 통일신라기의 대형 석조 사유상이 경북 봉화군(奉化郡)에서 발견된 바 있다. 만일 신라에서 미륵(彌勒)－화랑(花郎)의 신앙이 주도적이었다면 그런 기념비적인 불상은 경주에 있었어야 한다. 그런데 그것이 경주에서 멀리 떨어진 변방에서 만들어졌다는 것은 오히려 백제와의 관계에서 규명되어야 하지 않을까 한다.

방형대좌 금동 사유상

方形臺座 金銅思惟像

어느 나라의 미술 형식이나 미술 양식은 선진의 영향을 받지만 곧 민족성(民族性)과 풍토성(風土性)에 의하여 변화된다. 일찍이 백제 미술이 동아시아에서 그 독창성을 인정받은 것은 백제인이 빠른 기간에 그들만의 독특한 양식을 확립하였기 때문이다.

그 예가 백제의 사유상이다. 중국에서는 사유상이 대개 어떤 주된 불상에 종속되거나 한 부분적인 존재이나, 백제에 와서는 그런 종속적인 관계에서 벗어나 독립적인 예배의 대상이 되었다. 따라서 사유상의 자세도 정면관(正面觀)을 취하게 되었다.

이 사유상은 바로 그러한 좋은 예라 할 수 있다. 깊이 숙여야 할 얼굴을 최대한으로 들어 예배자와 마주 대하고 있다. 이렇게 얼굴을 들게 되면 반가한 자세 전체에 큰 변화가 일어나게 된다. 곧 숙인 얼굴을 드니 굽었던 허리도 가능한 한 펴게 되고 오른쪽 무릎에 댄 팔길이도 길어져서 전체적으로 약간 불균형을 이루게 된다.

또 반가상의 경우 치마의 처리가 매우 복잡하고 어렵게 된다. 이러한 부자연스러운 자세와 치마 처리의 문제를 해결하기 위하여 백제인은 상 전체에 대담한 조형적 변형을 시도하였던 듯하다. 그러한 변형이 방형대좌 금동 사유상에서 극치를 이루고 있다.

우선 이 불상은 일반적인 형식과는 달리 사각(四角)의 넓고 높은

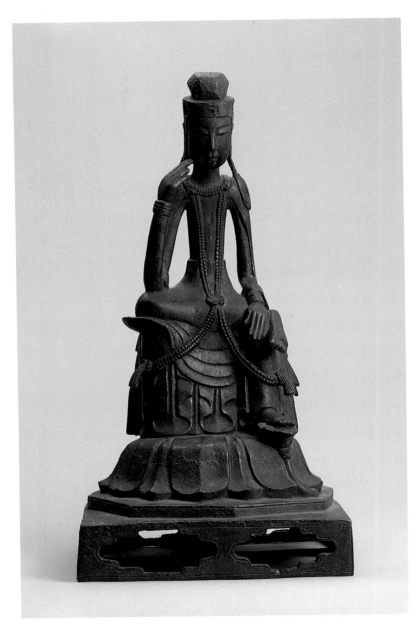

74. 방형대좌 금동 사유상 국립중앙박물관 소장, 보물 331호, 전체 높이 28.5센티미터.

대좌 위에 앉아 있다. 그런데 불상 자체는 대조적으로 신체가 가늘고 길다. 프랑스 화가 모딜리아니의 인물화에서처럼 가슴, 허리, 팔이 비현실적으로 가늘고 길게 극단적으로 변형되어 추상화되었고 치마의 옷주름도 생략과 도식화로 추상화하였다.

따라서 앉은 자세 전체가 해체를 통한 재구성이라는 고도의 예술성을 보여 주고 있다. 비록 신체가 세장하고 옷주름이 단순화되는 한편 장식적 요소가 많은 것이 중국 수대(隋代) 미술의 양식적 특징이라 하나 백제인은 그러한 특징을 과감히 사유상의 형식에 적용시켜 극단으로까지 끌어 가고 있다.

수대에는 이미 사유상이 소멸하여 수 양식의 사유상은 존재하지 않는다. 이러한 대좌와 상을 극단적인 대조를 이루게 하고 신체와 옷주름은 최대한으로 추상화시키면서 전체적으로 양식적 조화를 이루게 한 것은 조각가의 비범한 솜씨라 하겠다. 양 어깨에 걸친 천의는 신체의 흐름에 혼란을 일으키지 않도록 두 팔에 밀착하여 양팔과 하나가 되어 흐르다가 각각 팔목과 팔뚝을 휘돌아 역시 치마에 밀착하여 대좌에 이른다. 치마 전면의 추상적 형태와 옷주름 처리도 상의 균형을 위하여 조화롭게 재구성한 멋진 솜씨라 하겠다.

양산 출토 금동 사유상
梁山出土 金銅思惟像

　이 상은 신라 지역인 경상남도 양산에서 출토되었으므로 의심 없이 신라불로 분류되어 왔다. 그러나 필자는 이 불상을 여러 가지 조형적 특성들로 보아 백제불로 추정하려 한다. 금동불은 이동이 쉬우므로 그 출토지만 가지고는 제작국을 쉽게 단정할 수 없다. 백제에서는 방형대좌 금동 사유상처럼 의도적으로 형태를 변형시켜 추상적(抽象的) 양식을 띤 것과 양산 출토 금동 사유상같이 사실적(寫實的) 표현에 충실한 두 가지 양식이 거의 동시에 완성되었다고 보여진다. 그러나 어느 것이 먼저인가는 단언하기 어렵다.

　일반적으로 초기(初期)에 나타난 추상성과 후기(後期)에 나타나는 추상성은 다르다. 전자(前者)는 미숙과 생략으로 인한 것이고, 후자(後者)는 사실적 표현을 완전히 습득한 뒤 자유자재로 형태를 변형시켜 예술적 미감을 나타낸 추상성이다. 7세기 중엽 이래 대체로 이러한 추상적 경향과 사실적 경향의 두 양식이 병행하여 제작된 것으로 보인다.

　추상적 양식에서는 반가(半跏)의 자세가 정면관(正面觀)을 이루는데 비하여 사실적 양식에서는 머리를 상당히 앞으로 숙이고 동시에 옆으로 기울여 오른손 두 손가락 끝을 오른쪽 뺨에 살며시 대고 있다. 또 신체에 비하여 대좌는 매우 낮으며 연화족좌(蓮華足座)도 매

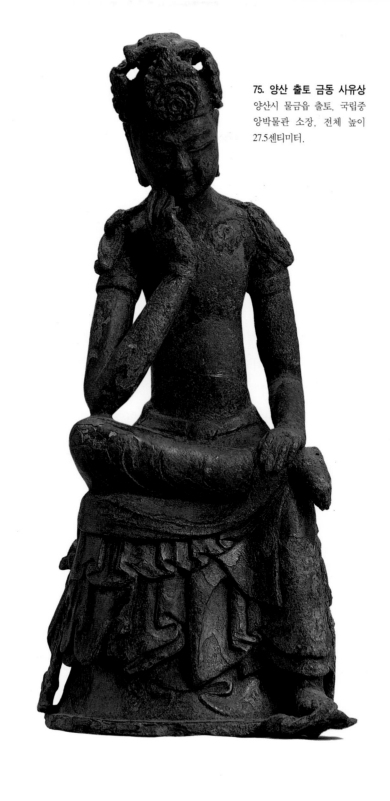

75. 양산 출토 금동 사유상
양산시 물금읍 출토, 국립중
앙박물관 소장, 전체 높이
27.5센티미터.

우 낮고 작다. 이러한 비례 감각은 백제 특유의 것이다.

신체는 전체적으로 긴 편이지만 살이 붙어서 상당한 양감을 느끼게 한다. 치마와 좌우 장식대(裝飾帶)는 대좌에서 분리되어서 이 상이 얼마나 사실적 표현에 충실하였는가를 알 수 있다. 추상적 양식에서는 이 부분이 한데 붙어서 도식적(圖式的)으로 처리된다. 여기서 주목되는 것은 치마의 이중 처리이다. 족좌에 내린 왼쪽 다리에 걸친 치마를 이중으로 나타내었으므로 치마를 이중으로 입은 것을 분명히 알 수 있다. 오른쪽 다리 밑에 내려져 접힌 치마 상단은 대개 짧고 촘촘히 접혀져 같은 옷주름의 형태가 반복되지만 하단의 것은 길고 넓은 옷자락 형태에 변화가 많고 그 구성이 절묘하다. 대좌에 덮인 천자락은 치마와 구별하기 위하여 추상적·도식적 형태를 일정하게 반복하였다.

이 상은 그 뛰어난 조형으로 인해 한국의 가장 아름다운 불상 가운데 하나로 손꼽힌다. 하지만 도금이 대부분 떨어져 나가 동록(銅綠)이 심하다.

금동제 사유상

金銅製思惟像

최근 필자는 초등학교 동창으로부터 그의 부친(父親)이 가보(家寶)처럼 간직하여 오던 불상을 감정해 주기를 부탁받았다. 처음 보는 순간 이렇게 아름다운 백제의 사유상이 아직까지 알려지지 않은 것에 놀라움을 금할 수 없었다.

이야기를 들어 보니 이 불상은 1948년경 일본이 공황에 허덕일 때 친구의 부친이 도쿄(東京)의 어느 일본인으로부터 집 두 채 값의 거금을 지불하고 입수하였다 한다.

그 당시 유명한 한국 미술품 소장가 오구라(小倉) 씨는 이 불상을 구입하려고 백방으로 노력하였으나 실패하였으며 한국인 소장가에게 인도되었다는 소식을 듣고 소스라치게 놀랐다고 한다. 그 뒤 오구라 씨는 친구의 부친에게 돈은 얼마든지 지불하겠으니 자신에게 넘겨줄 것을 간청하였으나 뜻을 이루지 못하였다. 무엇보다 나는 이 불상과의 인연으로 하여 38년 만에 나의 짝이었던 초등학교 친구를 만나게 된 것이다.

불상은 전면에 부분적으로 옻칠을 한 흔적이 여러 곳에 남아 있을 뿐 도금의 흔적은 없다. 그러나 이 불상은 표면 상태로 보아 출토품(出土品)이 아니며 전세품(傳世品)이 분명하다. 그러므로 언제 일본에 건너갔는지 모르겠으나 오랜 시간이 경과하는 동안 도금이 벗겨

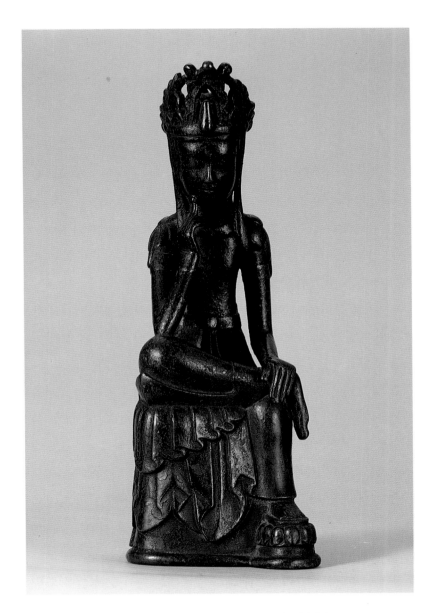

76. 금동제 사유상 개인 소장. 전체 높이 19.5센티미터, 대좌 높이 7센티미터.

졌을 가능성이 있다. 일본 어느 절의 비불(秘佛)이었을지도 모를 이 불상은 상한 곳이 전혀 없는 완전한 상태이다.

갸름한 얼굴 윤곽에 도톰한 뺨은 서산 마애 삼존불의 우협시 관음 보살과 같은 인상을 풍긴다. 깊고 은은한 미소를 머금은 이 불상은 신비하도록 아름답다. 가슴, 허리, 팔 등은 세장하고 나신(裸身)에 간 단한 장신구가 표시되었을 뿐이다. 이러한 단순한 나신에 비하여 치 마는 매우 추상적이고 도식적인 구성의 옷주름을 보여 준다.

이렇듯 세장한 신체, 단순한 장식, 추상적·도식적인 옷주름 등은 또 다른 수(隋) 양식의 특징이다. 중국에서는 수대에 이러한 사유상 이 거의 만들어지지 않았으므로 백제 후기에 유행한 사유상에 수 양 식이 전면적으로 반영된 것은 흥미있는 일이다. 여기에 백제 특유의 감각이 주조를 이루어 독특한 한국의 사유상 형식과 양식을 창출하 게 된 것이다.

이 사유상은 백제 사유상의 발전 단계에 있어서 마지막 단계의 것 으로, 금동 일월식 사유상, 금동 삼산관 사유상, 공주 출토 금동 사유 상(일본 도쿄국립박물관 소장), 금동 방형대좌 사유상 등의 특징이 모 두 나타나 있다. 이러한 백제의 마지막 단계의 불상들이 신라에 영향 을 주게 된다.

태안 백화산 마애 관음 삼존불
泰安 白華山磨崖觀音三尊佛

충남 태안군 태안읍 백화산(白華山) 정상 못미처 동쪽으로 향해 있는 큰 화강암 바위에 삼존불이 부조되어 있다. 중앙에는 1미터 80센티미터 높이의 보살입상이 있고, 좌우에는 2미터 50센티미터 정도의 여래입상이 협시하고 있는 특이한 도상의 삼존 형식이다. 지금까지 무릎 부분까지 매몰되어 있던 것을 1995년 발굴하여 마애 삼존불의 우람한 전모를 처음으로 볼 수 있게 되었다.

보살은 두 손을 위아래로 마주하여 보주(寶珠)를 받들고 있으며 꽤 높은 보관(寶冠)을 쓰고 있다. 이러한 형식의 보살은 중국 남북조시대의 남조에 몇 예가 있을 뿐이나 백제에는 금동불과 석불로 많이 남아 있다. 일본은 백제의 영향을 받아서인지 상당히 많은 같은 도상의 금동불의 예가 호류지(法隆寺)와 도쿄국립박물관 호류지 보물관에 있다. 그 가운데는 보관에 화불(化佛)이 표시되어 관음보살(觀音菩薩)로 확정되어 있는 것도 있어서 이와 같이 두 손으로 보주를 위아래로 마주잡아 받든 보살을 일반적으로 관음보살로 생각하고 있다.

중앙에 있는 보살의 오른쪽에는 우람한 체격의 여래입상이 서 있는데 얼굴과 신체의 양감이 매우 강하다. 소발(素髮)의 머리에는 매우 작은 육계(肉髻)가 볼록하여 특이하다. 딱 벌어진 두 어깨는 당당하며 통견(通肩)의 옷주름은 융기부로 나타내었다. 두 손은 모두 넷

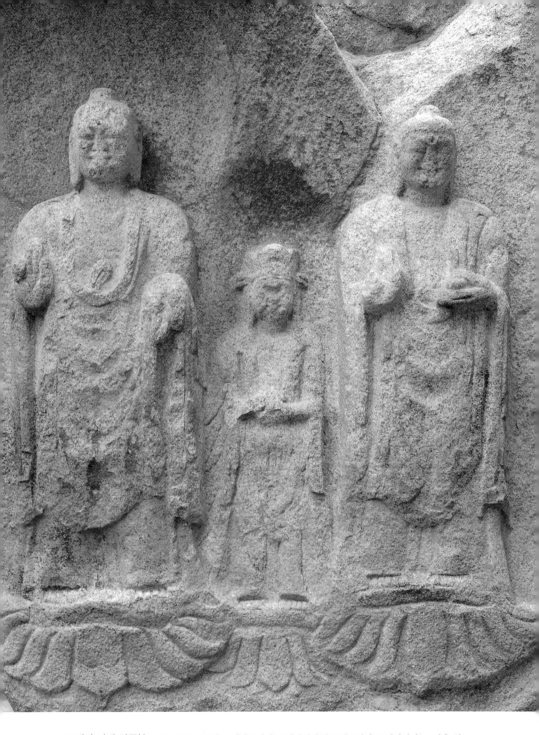

77. 태안 마애 삼존불 보물 432호, 중앙 보살상 1미터 80센티미터(총높이 2미터 21센티미터), 좌측 불상 2미터 50센티미터(총높이 3미터 3센티미터), 우측 불상 2미터 40센티미터(총높이 2미터 95센티미터).

째, 다섯째 손가락을 구부린 채 시무외·여원인의 통인을 취하고 있다. 존명은 아미타여래로 추정된다. 보살의 왼쪽에도 같은 양식의 여래입상이 서 있는데 오른손은 넷째, 다섯째 손가락을 구부린 시무외인이며 왼손은 가슴에서 둥그런 작은 합(盒)을 받들어 들고 있어 약사여래임을 알 수 있다. 삼국시대 석불로서는 유일한 약사여래이다. 이들은 모두 각각 보주형(寶珠形) 두광(頭光)을 갖추고 있다. 이들 불상은 수(隋) 양식을 반영하고 있어서 조성 연대를 7세기 전반으로 잡고자 한다.

이와 같이 관음을 본존으로 삼고 좌우에 아미타와 약사여래를 협시로 한 삼존 형식은 다른 나라에서는 볼 수 없다. 보살은 여래보다 더 크게 나타낼 수 없으나 이 태안 마애 삼존불은 삼존 형식의 중앙에 관음을 둠으로써 관음 신앙을 강조하고 있음을 알 수 있으며 그 양 옆에 우람한 체구의 아미타여래와 약사여래를 둔 것은 매우 대담한 배치라 할 수 있다.

그러면 여기서 왜 본존을 관음보살로 삼았을까. 우리는 이 불상이 있는 백화산(白華山)의 명칭에 주목할 필요가 있다. 원래 인도에서 관음보살이 머무는 산을 '포탈라카(補怛洛迦)'라 하는데, 그 뜻은 바로 흰 꽃이다. 즉 작고 흰 꽃(小白華)이 흐드러지게 핀 바닷가의 산에 관음보살이 머물고 있다는 내용이 『화엄경』에 자세히 묘사되어 있으니, 바로 이 백화산의 마애불 있는 장소가 화엄경에 의한 관음도량임을 알 수 있다. 그러니 이곳은 신라의 첫 관음도량인 낙산사(洛山寺)보다 더 이른 백제 최초의 관음도량인 셈이다. 이 불상이 자리잡고 있는 산에서 서쪽 바다를 바라보면 점점이 놓인 섬들과 나지막하고 부드러운 능선의 야산들은 한 폭의 그림처럼 아름답다.

서산 마애 삼존불
瑞山 磨崖三尊佛

충청남도 서산시 가야산 계곡에 우뚝 솟은 암석 동면에 삼존불이 조각되어 있다. 2미터 80센티미터 높이의 주존불입상(主尊佛立像)과 각각 1미터 70센티미터 높이의 우협시인 봉지보주 관음보살(捧持寶珠觀音菩薩)과 좌협시인 사유상(思惟像)이 백제의 높은 석조 기술을 과시한다.

가운데 여래입상은 좌우의 협시보살에 비하여 매우 크다. 대체로 여래의 눈은 반쯤 감아서 명상하는 모습이나 이 여래는 눈을 활짝 뜨고 있는데 다른 여래상에서는 볼 수 없는 눈 표현이다. 통통한 얼굴에 미소를 함빡 머금고 있다. 수인은 통인(通印)이며 시여원인(施與願印)을 한 왼손은 약지(藥指)와 새끼손가락을 꼬부리고 있다. 삼국시대에는 이러한 손 모양이 많은데 그 까닭은 알 수 없다. 가사의 옷주름은 세주름만으로 폭넓게 층단식으로 나타내어 자연스럽고 넉넉한 맛이 있다.

오른쪽의 관음보살은 보주(寶珠)를 두 손으로 마주잡고 있다. 천의가 양팔에 걸쳐 좌우로 흘러내리고 배 부분에서 한 가닥 지나는 것도 그 시대에 보기 드문 형식이다. 치마의 옷주름도 나타나지 않은 것으로 보아 이 서산 마애불에서는 불상을 되도록 단순하게 표현하려는 노력이 역력하다. 이 관음보살의 얼굴은 유달리 미소가 앳되고

아름다워 삼국시대 불상들 가운데 가장 매력적이다.

왼쪽의 사유상은 마애불로는 가장 훌륭한 것이다. 사유상은 그 특이한 자세의 복잡한 구조로 인하여 마애불로 평평하게 조각하기 매우 힘들다. 그러나 한눈에 어느 구석 이상한 점이 없이 능숙하게 표현하여 백제인의 솜씨를 유감없이 나타내고 있다.

광배는 두광(頭光)뿐인데 모두 보주형(寶珠形)이다. 두광과 대좌의 연꽃도 모두 단판(單瓣)으로 단순하다.

이 서산마애불에 이르면 초기의 생경한 느낌은 완전히 사라지고 생동감 있는 얼굴과 손의 양감이 느껴지며 부드러운 옷 표현에 얼굴 전체가 미소를 함박 머금고 있다. 이것은 다만 백제 석조 미술(石造美術)의 절정일 뿐만 아니라 한국 조각사의 대표적 작품이라 하겠다. 주존(主尊)은 동위(東魏)·북제(北齊)의 양식을, 봉지보주 보살은 수(隋) 양식을 띠고 있는데 7세기 중엽 백제 최후의 걸작이다.

일반적으로 삼존의 경우, 본존은 보수적인 옛 형식과 양식을 고집하는 데 비하여 양 협시보살은 새로운 형식과 양식을 취하고 있다. 이러한 삼존불의 도상은 백제의 독자적인 창안에 의해 만들어진 것으로 이것은 불교 신앙의 체계도 백제 나름으로 전개되어 갔음을 의미한다. 좌협시인 사유상을 미륵(彌勒)으로 보아 석가여래, 관음보살, 미륵보살의 삼존불로 해석하는 경우도 있다.

지금까지 꽤 많은 백제의 사유상을 소개하여 왔는데 이들은 모두 누구일까. 일본은 물론 한국에서도 사유상들을 단정적으로 미륵보살로 부르고 있는데 옳은 일일까. 한번 재검토할 필요를 느낀다.

우선 미륵보살로 부르는 유일한 증거로 오사카(大坂) 야추지(野中寺)에 있는 나라시대 사유상의 대좌에 '미륵보살'이라고 새겨진 명

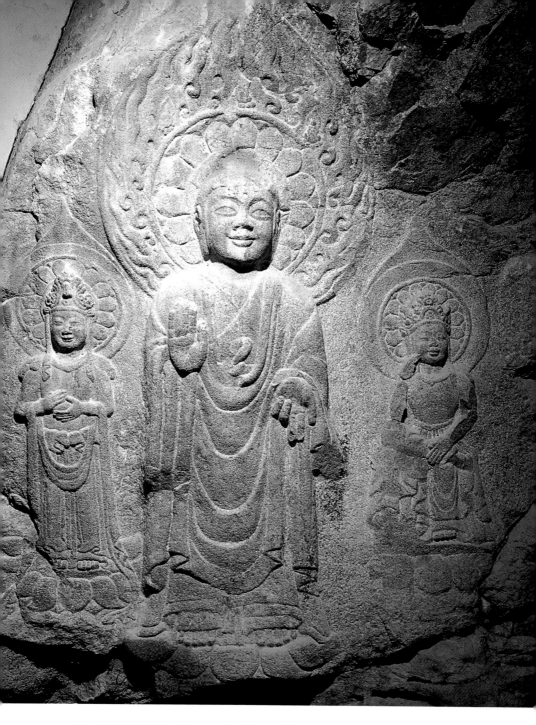

78. 서산 마애 삼존불 국보 84호, 주존불 높이 2미터 80센티미터, 봉지보주 관음보살 높이 1미터 70센티미터.

문을 들 수 있다. 그러나 이 한 예만 가지고 일본은 물론 한국의 사
유상들을 모두 미륵보살이라고 단정해 버릴 수는 없다.

또 교토 고류지의 사유상과 관련된 문헌 자료에 미륵보살이라 했
다 해서 지금도 그대로 부르고 있지만 그 기록들은 모두 헤이안(平
安)시대 이후의 것이다. 중국이나 한국엔 사유상을 미륵보살로 부를
수 있는 근거가 아직까지 없다.

이 사실은 매우 이상하고 또 중요한 현상이다. 어떤 보살이라고 명
확히 지칭하지 않은 이유가 있었음에 틀림없다. 그렇지 않고서는 중
국에서 그렇게 많은 사유상들의 대좌나 광배에 새겨진 명문 가운데
미륵이라고 새겨진 것이 한 예도 없다는 사실을 해명할 수 없다. 그
러나 단지 어떤 이유가 있으리라는 생각뿐이지 아직까지 해답을 찾
을 수 없는 수수께끼로 남아 있다.

중국에서는 북위 이래 사유상은 교각(交脚) 미륵보살의 협시로 나
타나기도 하지만 독립상(獨立像)으로도 만들어졌다. 독립상의 경우
명문을 살펴보면, 처음엔 '태자사유상(太子思惟像)'이라 하여 싯다르
타 태자 곧 석가여래가 보살이었을 때 출가 전 깊은 사유에 빠졌던
모습을 보여 주고 있다. 그 뒤 동위 이래의 명문엔 모두 '사유상(思惟
像)', '사유불(思惟佛)', '심유불(心惟佛)'로 되어 있다.

한국은 중국의 교각 미륵보살은 일체 받아들이지 않고 그것과 관
련이 있다고 생각되는 사유상을 크게 환영하여 독립적인 예배 대상
으로 삼았으며 그것이 곧 일본에 전해졌는데 이에 대한 교리적 해석
은 아직 충분하지 않다.

공주 출토 금동 관음보살입상

公州出土 金銅觀音菩薩立像

1971년 7월, 백제 제2의 수도 웅진(공주)에서 무녕왕릉의 신비가 밝혀졌다. 그것은 전설과도 같은 백제 문화의 실체가 처음이자 마지막으로 우리 앞에 경이롭고 현란한 모습으로 나타났던 것이다. 이로 인해 양(梁), 백제(百濟), 일본(日本) 세 나라의 문화적 국제 관계가 확연히 드러나게 되었다.

백제는 중국의 양시대(502~557년)에 해당하는 무녕왕(武寧王:治世 501~523년)과 성왕(聖王:治世 523~553년)대에 양과 밀접한 관계를 맺고 문화적 영향을 크게 받았다.

성왕은 538년 사비(부여)로 도읍을 다시 옮기고 국호를 남부여(南扶餘)라 하였다. 성왕은 541년 양에 사신을 보내어 『열반경(涅槃經)』 등의 경전 이외에도 모시박사(毛詩博士), 공장(工匠), 화사(畵師) 등을 청하여 왔다. 그리하여 백제의 문화는 양의 영향 아래 사비에서 화려하게 꽃피었던 것이다. 그러나 왕릉 묘제는 전축분 석실묘(塼築墳石室墓)로 변화하여 양의 영향이 사라졌다.

그러나 웅진시대에는 무녕왕릉에서 보이는 바와 같이 중국 남조(南朝)의 전축분 구조를 그대로 따랐으며 불교를 열광적으로 숭상하던 양 무제(梁武帝)시대의 신앙을 반영하듯 연화문(連華文) 벽돌로 능 내부 전면을 장엄(莊嚴)한 것도 그대로 따랐다.

무녕왕릉에서는 그것이 더 화려하게 전개되어 연도(羨道)와 현실
(玄室)의 벽면을 연화문 벽돌로 장엄하였을 뿐만 아니라, 왕과 왕비
의 옷을 장식하였으리라 추측되는 금제 연화문 장식이 500여 점 수
습되었다. 왕비의 두침(頭枕)과 족좌(足座)에는 연화화생과 연화문이
각각 화려하게 주칠(朱漆)로 그려졌고 금제(金製)로 장식되었다. 이
처럼 무녕왕릉은 바로 극락정토(極樂淨土)로 설계된 것이다. 고구려
에서 벽화로 표현했던 극락왕생의 염원을 백제는 5세기 전반에 양의
영향 아래 다른 방법으로 표현하게 된 것이다.

한편 백제는 대통(大通)이라는 양(梁)의 연호를 따서 웅진에 대통
사(大通寺)를 짓기도 하였지만 그 당시 불교 사원의 유적은 남아 있
지 않다. 기록상으로는 양의 장인들이 온 것이 성왕대이지만 이미 무
녕왕대에도 초빙되어 왔음에 틀림없다.

이와 같이 성립된 백제 문화는 일본에 전해져서 일본 고대 문화의
기초를 이루어 양, 백제, 일본의 문화적 친연성(親緣性)이 뚜렷하게
나타나게 되었다. 백제가 588년에 율사(律師), 사공(寺工), 노반박사
(鑪盤博士), 와박사(瓦博士), 화공(畵工) 등을 보냄으로써 일본 최초
의 사원인 아스카데라(飛鳥寺)가 건립된다.

이렇게 무녕왕릉에서 나타난 것처럼 양의 불교 문화를 전폭적으로
받아들인 웅진시대에는 이상하게도 불교 사원의 흔적이 남아 있지
않고 출토된 불상도 거의 없다.

1974년 공주시 의당면(儀堂面)에서 발견된 금동 관음보살입상은

79. 공주 출토 금동 관음보살입상 국립공주박물관 소장, 국보 247호, 전체 높이 25센티미터.(옆면)

가장 아름다운 백제 불상 가운데 하나이다. 미소를 띤 비교적 큰 얼굴은 풍만하고 삼면보관(三面寶冠)의 중앙 장식에는 완전한 화불(化佛)이 아닌, 화불을 암시하는 형태가 보인다. 오른손에는 연봉을 들었고 왼손에는 정병(淨瓶)을 들었다. 피건(被巾)과 교차하는 천의(天衣)는 고식(古式)이나 보발(寶髮)과 신체 앞뒤의 긴 장식 등에는 새로운 수(隋) 양식이 보인다.

수(隋)시대에 이르면 단순한 양식과 함께 장식이 풍부한 양식이 함께 유행한다. 보발이 어깨 위로 길게 드리워지는데 이 경우는 보발의 머릿결이 매우 사실적으로 표현되었다. 목걸이에서 긴 띠가 내려와 배 부분의 도깨비 장식을 통해 두 가닥으로 갈라진다. 이 두 가닥 끝부분의 두터운 장식도 수시대에 특히 유행하던 것이다.

정병을 들었다고 관음으로 단정할 수 없으나 역시 이렇게 독립적인 예배 대상으로 만든 것은 관음 이외에는 생각하기 어렵다. 관음은 이른 시기에는 지물(持物)이 없이도 표현하나 차츰 시대가 내려오면서 연꽃만을 들거나, 보주만을 들거나, 정병만을 들거나 이 경우처럼 연꽃과 정병을 함께 드는 등 다양한 도상들을 취한다. 대체로 보아 독립적인 예배 대상으로 보살을 조성하는 경우, 모두 관음보살이라 보아도 틀림없을 것이다.

이 불상은 관음의 도상이 아직 확립되기 전의 독립상이며 7세기 전반에 제작된 것으로 생각된다.

부여 규암면 출토 금동 관음보살입상

扶餘窺巖面出土 金銅觀音菩薩立像

　이 관음보살은 1907년 또 하나의 금동 관음입상과 함께 부여에서
발견되었다. 다른 하나의 불상은 일본 이치다 쓰기로(市田次郞) 소장
으로 알려져 있으나 도판으로만 볼 수 있을 뿐 한 번도 공개된 적이
없다.

　상의 높이가 26센티미터이므로 백제의 소금동불(小金銅佛)로는 지
금까지 가장 큰 것일 뿐만 아니라 삼면보관(三面寶冠)에 새겨진 뚜
렷한 화불(化佛), 정병을 쥐고 있는 점 그리고 흠 없는 훌륭한 기법
등 양식과 도상에 있어서 가장 완숙한 경지에 이른 걸작품이라 하겠
다. 그런데 이 상은 이치다 쓰기로가 소장한 것보다 오래된, 좀더 고
식(古式)을 띤 것이다. 수(隋) 양식을 반영하는 높은 계발(髻髮) 그
리고 길고 호리호리한 신체 등은 새로운 양식의 출현을 보여 주고
있다. 신체가 길게 변형되었으므로 어깨와 가슴은 좁고 다리는 길어
졌다. 가냘픈 신체에 비하여 크고 풍만한 얼굴에 그윽한 미소를 한껏
머금고 있어서 자비로운 얼굴 모습을 강조하고 있다.

　오른쪽 무릎은 보일 듯 말 듯 약간 앞으로 구부렸으며 상대적으로
왼쪽 허리 부분이 크게 강조되었다. 그러나 전체적으로 삼곡(三曲)
자세라기보다는 직립 자세에 가까우므로 삼존의 협시가 아니라 독립
상(獨立像)으로 만들어졌을 가능성이 크다.

80. 부여 규암면 출토 금동 관음보살입상 국립중앙박물관 소장, 국보 293호, 높이 21.1센티미터.

삼면보관의 중앙에는 세부 표현이 생략된 좌상의 화불이 간단하게 상징적으로 표현되어 있는데 아직 정병이나 연화를 지물로 삼지 않고 오른손으로 보주(寶珠)를 쥐고 있는 점 등은 관음의 도상이 확정되기 전의 양상을 보여 주고 있다. 왼손은 엄지와 검지로 천의(天衣) 자락을 날렵하게 쥐고 있는데, 천의는 등에서 양팔까지 붙어 내려오다가 허리 부분에서 약간 떨어져 길게 늘어져서 대좌(臺座) 양끝까지 내려왔다. 차분히 그리고 약간 율동적으로 내려온 천의는 경직된 긴 신체에 고요한 생동감을 주고 있다. 번잡함을 피하기 위하여 천의를 양 옆으로 내려뜨리고 연주문(連珠文) 장식을 신체 앞면에서 교차시켰다.

이 상에서 새로이 나타난 특징은 상완(上腕)과 전완(前腕)의 팔찌와 치마 옷주름을 모두 선각으로 표현한 점이다. 뒷면을 보면 천의가 등에서 바로 양 어깨로 불합리하게 아래로 늘어져 있으며 앞면에서와 똑같이 연주문 장식이 교차되고 있다. 치마의 옷주름도 음각선으로 간단히 처리하였다. 긴 신체에 비하여 연화문 대좌는 양감이 있고 넓어서 전체적으로 안정감이 있다.

이처럼 이 상의 조형을 자세히 살펴보면 매우 새로운 양식의 영향을 받았으며 전체와 부분에 있어서 의도적인 예술적 변형이 이루어지고 있음을 알 수 있다.

이 불상은 백제 불상들 가운데 과감한 변형과 생략이 이루어지고 있어서 정교함이 덜하지만, 소략함에서 오는 고졸(古拙)한 맛을 지닌 매우 세련된 조각품이다.

선산 출토 금동 관음보살입상
善山出土 金銅觀音菩薩立像

1976년 경북 구미시 선산읍 봉한동에서 출토된 이 금동 관음보살 입상(전체 높이 33센티미터)은 높이 40.3센티미터의 금동 여래입상, 높이 34센티미터의 또 다른 금동 관음보살입상과 함께 발견되었다. 사방 공사중 주먹돌이 쌓인 곳을 곡괭이로 헤쳐 내다가 곡괭이 끝에 걸려 나온 것이 바로 이 관음상이며 다시 더 헤쳐 보니 여래상과 또 하나의 관음상이 그 돌무더기 속에서 발견되었다. 상당히 큰 불상 3구가 왜 여기서 발견되었을까.

1900년경 윤(尹)씨라는 나무꾼이 5리 가량 떨어진 산골짜기에서 이 불상들을 습득하여 집에 가져온 지 얼마 안 되어 발병(發病)하였다. 무당이 새로 들어온 물건 때문에 그러니 버리라 하여 윤씨 부인이 치마폭에 싸서 땅에 묻고 돌을 쌓은 것이다. 우리나라에서는 대개 이러한 경우와 또 외침(外侵)이 잦아서 석함(石函) 같은 데 넣어 땅에 묻고 피난가는 경우가 많았다.

이 관음상은 이미 앞에서 살펴본 부여 규암면 출토 금동 관음보살 입상과 양식적으로 유사한 부분이 많다. 우선 통통한 얼굴에 한껏 머금은 미소, 보관에 있는 화불(化佛), 오른손으로 연봉오리를 손끝으로 쥐고 있는 모습, 왼손은 내려서 천의(天衣)를 쥐고 있는 모습(지금은 천의가 파손되어 있다. 도록이나 개설서에 손에 정병(淨瓶)을 쥔 복원

81. 선산 출토 금동 관음보살입상 국립중앙박물관 소장. 국보 183호. 전체 높이 33센티미터.

도면이 작성되어 있는데 그것은 틀린 것이다), 가늘고 긴 몸매, 신체 앞면에 밀착시킨 X자형 구슬 장식, 신체에 밀착하여 대좌 끝까지 흘러내린 천의의 흐름, 오른쪽 어깨만 노출시키고 왼쪽 어깨에서 오른쪽 허리로 걸친 상의, 뒷면에서도 구슬 장식이 교차한 점, 상과 대좌가 일주(一鑄)된 점 등 공통점이 너무도 많으나 다른 점 또한 많다.

형식에 있어서는 공통점이 많으나 양식에 있어서 이 관음상은 고졸한 맛이 전혀 없으며 주조 기법이 더욱 완벽하여 신체 표현이 매우 매끄럽다. 그리고 상하의 가장자리는 당초문(唐草文)으로 장식하고 허리를 매고 아래로 길게 늘어뜨린 두 장식띠가 왼쪽 다리에 밀착되어 다리를 휘감아 동세를 나타낸 점도 다르다. 이와 같은 두 불상의 공통점과 차이점으로 보아 백제 양식의 성격이 강한 통일신라 초의 조각이 아닌가 하는 생각을 금할 수 없다.

함께 발견된 또 하나의 관음상은 장식성(裝飾性)이 매우 강하여 복잡하며 신체와 분리시켰는데 이러한 경우는 우리나라 금동불에서는 보기 드문 예이다. 얼굴 모습과 복잡한 장식성, 주조 기법 등으로 보아 중국 수 말(隋末)에서 당 초(唐初)의 조각이 아닌가 한다. 왼손은 정병을 든 모습인데 정병은 일실(逸失)되었다. 여래상은 전형적인 통일신라 불상의 양식이나 신체에 비하여 매우 크고 둥근 얼굴, 강조된 층계식 옷주름 등으로 미루어 통일신라 7~8세기에 만들어진 것으로 생각된다.

통일신라 초에 이렇게 서로 다른 양식의 불상들을 삼존불로 모아 예배 대상으로 삼은 것은 흥미있는 일이다.

김제 출토 동제 압출불형
金堤出土 銅製押出佛型

1980년 김제시 성덕면 대목리(김제시에서 서북쪽 4킬로미터 지점)에 있는 백제시대 소규모 절터의 밭에서 여래삼존상(如來三尊像), 사유불삼존상(思惟佛三尊像), 화불(化佛) 2점 등 모두 4점의 동판 부조상(銅版浮彫像)들이 발견되었다. 이것들은 지금까지 보지 못하던 형태들로서 처음엔 예배 대상인 완성된 불상으로 알려져 왔다. 그러나 오랫동안 압출불(押出佛)에 관해 연구하여 왔고 또 실제로 틀을 만들어 압출불의 제작을 실험하여 온 일본 나라박물관의 미쓰모리(光森) 과장에 의하여 이들이 바로 한국에서 처음으로 발견된 압출불의 틀〔型〕임이 판명되었다.

이것들은 모두 0.6센티미터 내외의 두께를 가진 크고 작은 동판들로 뒷면에는 짧은 상다리 같은 것이 달려 있어서 동판을 바닥에 눕히도록 고안되어 있다. 따라서 이 동판들을 바닥에 놓고 그 위에 얇은 동판을 올려 놓은 뒤 압출불을 제작하였음에 틀림없다. 그런 까닭에 조법이 정교하지 않고 비교적 단순한 형태로 약간 거칠게 모델링되었다.

여래삼존상(7.3×7.8센티미터, 두께 0.7센티미터)은 삼존이 모두 좌상(坐像)으로 좌우 보살은 연화(蓮華)를 쥔 채 본존을 향하고 있다. 본존의 수인은 대의(大衣)에 가린 선정인(禪定印)이라 생각된다. 천

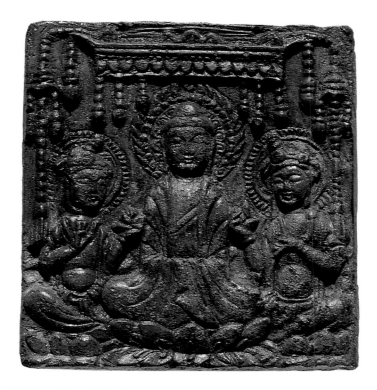

82. 김제 출토 동제 압출불형 여래삼존상 국립전주박물관 소장. 크기 7.3×7.8센티미터. 두께 0.7센티미터.

개(天蓋)는 간략화된 상장형(牀帳形) 형태로 백제의 것으로는 유일한 예라 매우 주목된다. 이것은 통일신라 초의 사리 용기(舍利用器)에 나타난 상장형 천개와 일본 호류지에 있는 상장형 천개의 원류가 아닐까 한다.

사유불삼존상(6.4×6.4센티미터, 두께 0.6센티미터)은 중앙에 사유불(思惟佛)이, 그 좌우에 승상(僧像)이 배치되었다. 본존인 사유불은 양 어깨에서 천의가 내려오는데 이것은 한국의 사유불에서는 처음 보는 것으로 수(隋)의 영향이라 생각된다. 무릎에 나선형 옷주름이 보이는

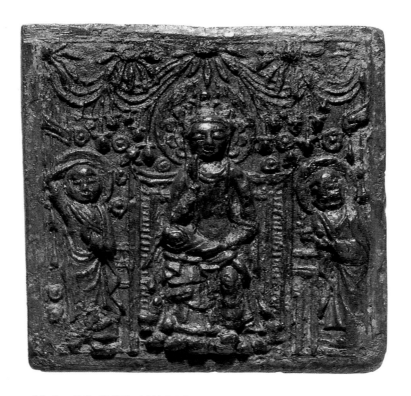

83. 김제 출토 동제 압출불형 사유불삼존상 국립전주박물관 소장, 크기 6.4×6.4센티미터, 두께 0.6센티미터.

것도 북위 이래 북제불(北齊佛)에서 흔히 보이던 형식이다. 오른쪽 승상은 두 손으로 향로(香爐)를 받들고 본존을 향하여 공양하고 있으며 왼쪽 승상은 한 손을 머리에 대고 있는 특이한 자세를 취하고 있다. 이 도상은 어떤 이야기를 전해 주려는 듯하나 그 내용은 알 수 없다. 본존 뒷면에 있는 의자 등받이 모양이라든가, 나뭇잎으로 된 장막(帳幕) 등이 이루는 전체적인 구도는 600년 전후에 만들어져 중국 보경사(寶慶寺)에 있었던 삼존불 석판(三尊佛石板)들을 연상케 한다.

사유상은 원래 미륵보살의 좌우 협시였으나 무슨 까닭인지 독립적인 예배 대상으로 조성되었다. 사유상은 보살상이므로 위계(位階)가 아래인 승상(僧像)으로 협시를 삼는다. 중국의 경우는 사유상이 북위(北魏)시대에 독립상의 마애불로 성행하다가 북제(北齊)시대와 수(隋)시대에 이르면 승상을 협시로 삼은 사유상 삼존불이 크게 유행한다. 그러나 존명(尊名)이 확실한 예는 아직 없다. 우리나라에도 사유상이 크게 유행하였으나 이처럼 승상을 협시로 삼은 삼존불은 이것이 유일한 예이다. 그런데 승상의 자세가 특이하여 각기 다른 모습을 띠고 있는데 이러한 도상은 일찍이 중국에도 없는 것이다. 아직 그 의미는 알 수 없으나 이러한 예만 보더라도 백제가 중국의 도상을 그대로 따르지 않고 그 나름의 도상을 창안한 높은 수준을 엿볼 수 있다.

이들 틀로 만들어 낸 압출불은 발견되지 않고 있으나 일본에서처럼 감실(龕室) 내벽을 장식한 것들이었으리라 생각된다. 그런데 흥미있는 것은 역시 최근에 정읍 신천리의 석조 여래입상 2구도 김제에서 그리 멀지 않은 남쪽에서 발견되었다는 사실이다. 이는 백제의 세력이 공주·부여 중심의 충청남도 지방에서 남쪽으로 내려가 익산·김제·정읍 등 전라북도 지방으로 확대되었음을 웅변하는 것이라 할 수 있다.

계유명 전씨 아미타불삼존 석상

癸酉銘全氏 阿彌陀佛三尊石像

백제 사회에 불교가 뿌리를 내리고 절과 불상을 만드는 활동이 활발히 이루어진 것은 6세기 초부터 7세기 중엽에 걸친 150년 동안의 일이다. 그런데 백제 승려들의 활동 상황은 우리나라 기록에서보다는 중국과 일본의 기록에서 구체적으로 찾아볼 수 있다.

겸익(謙益)은 성왕대(聖王代:526년)에 인도에서 귀국할 때 범본(梵本) 오부율(五部律)을 가져와 번역하여 백제의 율장(律藏)이 정비되었다. 발정(發正)은 6세기 초에 30년 간 중국에서 수학했는데 그가 귀국하는 길에 체험했던 관음(觀音)의 영험 설화가 전해지고 있다. 그런데 그 관음 신앙은 『묘법연화경(妙法蓮華經)』의 「관세음보살보문품(觀世音菩薩普門品)」에 설해진 내용이다. 현광(玄光:6세기 중엽~7세기 전반)은 공주 사람으로 중국 진(陳)에 가서 『묘법연화경』 「안락품(安樂品)」의 선적(禪的)인 입장에서 법화삼매(法華三昧)를 증득하고 돌아왔다. 곧 선종(禪宗)과 천태종(天台宗)은 서로 긴밀한 관계를 갖고 영향을 주고받았음을 알 수 있다.

혜현(惠現:570~627년)은 무왕대(武王代)에 활약한 승려로 항상 『법화경(法華經)』을 독송하였다고 한다. 『삼국사기(三國史記)』에 의하면 성왕대(541년)에 양(梁)으로부터 『열반경(涅槃經)』이 전래되어 크게 유행하였으며 그 경서(經書)에 밝히고 있는 계율 사상(戒律思

계유명 전씨 아미타불삼존 석상 전면

想)이 중시되었다.

이상의 법화삼매와 선(禪), 『법화경』의 관음 신앙, 법화의 계율 강조, 『열반경』의 대승적 계경(戒經)의 성격 등을 종합해 보면, 백제의 불교는 『법화경』을 중심으로 하여 선(禪)과 계율(戒律)로 전개되었음을 알 수 있다. 백제가 중국 강남(江南)의 『법화경』·『열반경』 중심의 불교를 받아들인 데 비하여, 신라는 강북(江北)의 화엄학(華嚴學)을 적극적으로 수용하였는데 이는 불교 수용에 있어서 백제와 신라의 흥미있는 대조를 보여 준다.

그러나 대중과의 관계에서 불상이 예배 대상으로 조성될 때는 석가와 미륵삼존, 관음보살 그리고 아미타삼존 등이 조성된다. 그러므로 학승(學僧)들 사이에서의 교학(教學)과 대중 신앙(大衆信仰)은 별개의 문제라고 할 수 있다. 불상을 연구함으로써 우리는 기록이 드문 대중의 신앙 체계를 복원해 볼 수 있다. 그러나 불상 자체에 명문이 없기 때문에 지금까지 존명을 확실히 알 수 있는 예는 거의 없었다. 여러 도상 가운데 관음(觀音)과 세지보살(勢至菩薩)이 협시한 아미타삼존불(阿彌陀三尊佛)은 가장 나중에, 곧 백제 말기에 나타나고 있다. 그러나 일찍이 일본의 『부상약기(扶桑略記)』에 '552년 백제 성왕이 아미타불과 관음·세지보살의 금동 삼존불을 보내 왔다'는 것과 또 유명한 선광사(善光寺) 일광삼존 아미타불(日光三尊阿彌陀佛)에 대한 연기 설화(緣起說話)가 있기는 하나 현존 작품이 없어 확인할 길이 없다.

84. 계유명 전씨 아미타불삼존 석상 전면　국립청주박물관 소장, 국보 106호, 높이 43센티미터, 폭 27.6센티미터, 두께 17센티미터.(옆면)

85. 계유명 전씨 아미타불삼존 석상 측면

여기에 소개하는 불비상(佛碑像)은 백제 말 통일신라 초기의 작이라고 할 수 있는 세 개의 비암사(碑岩寺) 불비상 가운데 하나이다. 이들은 충남 연기군 비암사에서 1960년에 발견되었다.

전면 중앙에는 아미타삼존불이 있고 양끝에 인왕상(仁王像)이 있으며 이들 사이사이에 4구의 나한상(羅漢像)이 모두 얼굴과 상체 일부만을 보이고 있다. 광배는 이중으로 되어 있어 내구(內區)에는 화불(化佛)과 화염문(火焰文), 외구(外區)에는 주악천인상(奏樂天人像)을 조각하였다. 본존 대좌 양쪽엔 사자(獅子)가 있다. 이들 모든 상과 광배에는 연주문(連珠文) 장식이 매우 많고 보살의 목걸이는 긴 영락(瓔珞) 장식으로 되어 있는 등 수(隋) 양식의 특색을 보이고 있다. 뒷면에는 천불(千佛)이 있으며 양 옆면엔 주악상이 있다.

네 면에 명문이 있는데 그 내용은 계유년(癸酉年:673)에 신라에 귀속한 50인이 국왕과 대신, 세상을 떠난 부모를 위하여 아미타상, 관음상, 대세지상을 만든다는 전(全)씨 일가의 발원문(發願文)이다.

신라와 백제의 관등명(官等名)이 함께 나타나고 있어서 통일신라 초 문무왕대에 백제의 유민(遺民)이 만든 것임을 알 수 있다. 통일신라 초에 당(唐)의 새로운 문물이 유입되는 한편 백제 옛 땅에서는 수대(隋代)의 옛 양식이 그대로 존속하고 있었음을 알 수 있다.

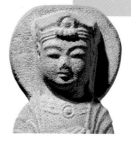

신
라

황룡사지 출토 금동 사유상 불두

皇龍寺址出土 金銅思惟像佛頭

우리는 지금까지 고구려와 백제의 불상들을 살펴보았다. 이제 신라의 불상들을 살필 차례가 되었는데, 이에 앞서 우리는 신라 문화에 대한 잘못된 선입견을 없앨 필요가 있다.

첫째는 대체로 과거 일본인 학자들에 의한 것으로, 통일신라가 찬란한 문화를 남겼으므로 신라시대에도 매우 우수한 걸작품이 많이 만들어졌으리란 생각이다. 그 한 예로 이미 앞서 다루었던 대형 금동 사유상(金銅思惟像) 2구가 모두 신라 것으로 취급되었으며 그러한 경향은 아직도 오늘날 학계에 적지 않은 영향을 미치고 있다.

또 다른 잘못된 선입견은 신라가 고구려와 백제에 비하여 매우 후진성을 면치 못했으며 보수적이란 것이다. 예를 들어 고구려와 백제는 이미 4세기 후반에 불교를 수용하였는데, 신라는 528년 이차돈(異次頓)의 순교(殉敎)를 거쳐서야 비로소 나라에서 불교를 공인한 것으로 알려져 있기 때문에 그런 생각을 갖게 된 것이다.

이 두 가지 선입견은 모두 잘못된 것이다. 앞으로 살펴보겠지만 신라의 불상들은 모두 그리 훌륭한 것도 아니고, 또 그리 후진성과 보수성을 띤 것도 아니었다.

고구려가 372년에, 백제가 384년에 불교를 처음 받아들인 것과 신라가 150년이나 늦게 불교를 공인한 것은 전혀 그 사정이 다른 것이

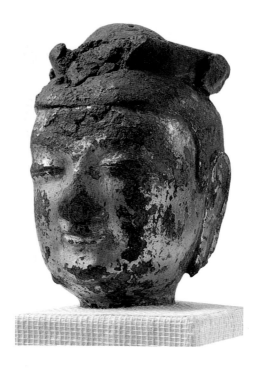

86. 황룡사지 출토 금동 사유상 불두 국립경주박물관 소장, 높이 8.3센티미터.

다. 고구려와 백제는 왕실에서 일단 불교를 받아들인 것이고 신라 왕
실은 이를 거부하다가 매우 늦게 받아들인 것뿐이다.

　문제는 민중(民衆)이다. 앞의 두 나라는 먼저 왕실에서 받아들인
뒤 민중으로 서서히 확대된 반면 신라는 민중 속에서 불교가 널리
전파된 뒤 그 대세에 밀려 왕실이 어쩔 수 없이 공인하게 된 것이다.
그러므로 민중의 입장에서 보면 세 나라가 별 차이 없이 불교를 받
아들인 셈이다.

　세 나라의 사정을 보면 수도(首都)의 확정, 왕권(王權)의 확립, 대
사원(大寺院)의 건립은 서로 밀접한 관계를 맺고 있는데 그러한 현

상이 고구려에서는 500년을 전후해서, 백제는 6세기 중엽에 각각 일어나고 있으며 신라도 거의 같은 시기, 즉 6세기 중엽에 흥륜사(興輪寺)와 황룡사(皇龍寺) 같은 대찰이 건립되었다.

황룡사는 신라 최대의 사찰로서 금동 장륙석가삼존불(丈六釋迦三尊佛)과 9층목탑 등이 553년부터 645년에 이르는 사이에 완성되었다. 6세기 중엽에 만들어졌다고 생각되는 불상이 바로 이 금동 사유상의 불두(佛頭)이다. 삼산관(三山冠)의 보관과 기다란 귀는 매우 오랜 형식이다. 삼산관의 양 옆에는 조그맣고 간단한 꽃무늬 장식이 있다. 명상에 잠긴 눈은 주조한 뒤 새김 방식으로 처리하였는데 바로 이러한 점이 신라불의 불완전성을 보여 주는 동시에 친밀감을 주는 특별한 면이기도 하다. 오른쪽 뺨에 손가락을 댄 자국이 남아 있어서 사유상이었음을 알 수 있다.

금동 이곡여래입상

金銅二曲如來立像

얼굴은 몸에 비하여 매우 크고 정방형(正方形)에 모를 죽인 형태의 통통한 모양이다. 명상에 잠긴 눈은 가늘게 떴으며 코는 크고 인중은 짧은데 입은 미소를 가득 머금고 있어서 동안(童顔)을 나타내려 한 흔적이 역력하다. 편단우견(偏袒右肩)에 드러난 좁은 어깨, 둥근 가슴, 통통하며 밋밋한 팔 등 어린아이 같은 신체의 모델링이 동안의 얼굴과 조화를 이루고 있다. 나발(螺髮)의 머리에 있는 육계(肉髻)는 큼직하여 구별을 할 수 없을 정도이다.

신체는 여래입상으로는 드물게 보이는 심한 이곡(二曲) 자세이다. 왼쪽 무릎은 눈에 보일 듯 말 듯 약간 구부린 데 반해 오른쪽 둔부는 심하게 내밀어서 전체적으로 심한 이곡 자세를 보이고 있다.

오른팔은 내려져 내민 궁둥이에 닿았는데 끝이 약간 뾰족한 연봉을 들고 있고, 왼손은 들어 손바닥을 곧추세워 시무외인(施無畏印)을 맺고 있는데 손가락이 떨어져 나간 상태로 보아 손가락 끝들을 약간 구부린 것을 알 수 있다. 오른발은 약간 들렸는데 그것은 오른쪽 둔부가 내밀렸기 때문이며 역시 그러한 자세로 인하여 두 다리 사이가 보통 여래의 직립상에 비하여 넓게 벌어졌다.

경직된 이중의 치마에 비하여 대의(大衣)의 옷자락은 바람에 약간 휘날리듯 율동감을 보여 주고 있으며 끝자락도 몸체가 들려서 반전

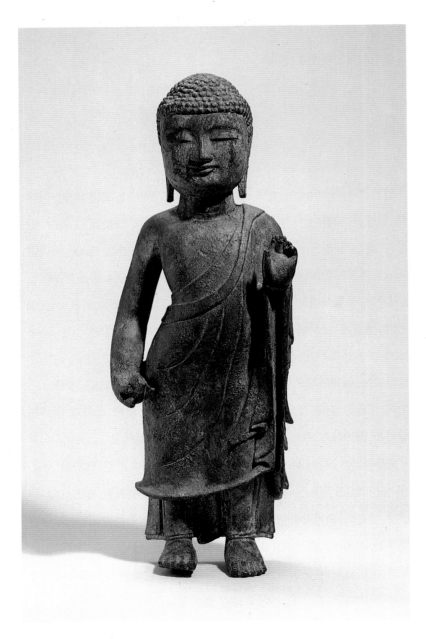

87. 금동 이곡여래입상 국립중앙박물관 소장, 높이 31센티미터.

하여 신체와 함께 상 전체가 강한 동세를 나타내고 있다. 신체에 밀착된 대의에는 옷주름을 선각으로 나타내었다.

이 불상은 옆면과 앞면도 정면과 마찬가지로 성실하게 표현되어 초기에 제작된 것으론 보기 드문 원각상(圓刻像)으로 만들어졌다. 흔히 뒷면에는 거신광(擧身光)을 부착하므로 생략이 심한 편인데 이 경우는 그렇지 않아서 두광(頭光)만 부착시켰었을 가능성이 크다.

이런 특이한 도상과 양식은 고구려나 백제는 물론 중국이나 일본 등 다른 나라에서도 보이지 않으며 다만 신라에서만 15구 가량 대량으로 만들어졌다. 그렇다면 이러한 도상은 어디에 기원(起源)을 둔 것이며 존명(尊名)은 무엇일까.

여래는 일반적으로 직립(直立)이 보통이며 삼곡(三曲) 자세는 보살이 취한다. 인도에서는 간다라의 여래상이 가벼운 삼곡 자세를 취하고 있으며 마투라불은 직립하고 있다. 굽타시대에 이르면 사르나트 지방의 여래상이 삼곡 자세를 취하게 되며 남인도와 실론에서 그러한 자세의 여래를 간혹 볼 수 있다. 그런 까닭에 삼곡 자세는 남인도의 영향으로 볼 수도 있지만 이토록 심한 삼곡에 반드시 오른손으로 연봉이나 보주(寶珠)를 든 예는 없다. 이러한 도상의 존명을 우리나라 학계에서는 약사여래(藥師如來)로 해석하는 경우도 있으나 손에 들고 있는 것이 약병(藥瓶)이라기보다는 연봉이나 보주이므로 약사여래로 단정하기는 어렵다.

북제(北齊)·주(周)의 신체적인 특징이 엿보여 600년 전후의 작품으로 추정된다.

숙수사지 출토 금동 이곡여래입상
宿水寺址出土 金銅二曲如來立像

이곡(二曲) 자세의 특이한 여래입상은 황룡사지 등 신라의 수도인 경주[그 당시 금성(金城)이라 불렸다]를 중심으로 집중적으로 발견되었으며 경북 영주의 숙수사지에서도 여럿 출토된 바 있다. 숙수사지의 것들도 경주에서 만든 것이라 생각된다.

숙수사지의 불상은 몸이 홀쭉하며 이곡의 자세가 심한 편으로 오른쪽 둔부가 훨씬 강하게 튀어나와서 극단적인 이곡 자세를 취하고 있다. 육계는 크고 넓적하며 둥그스름한 얼굴은 좀 긴 편이고 눈은 명상에 잠겨 있다. 목에 삼도(三道)는 없다. 편단우견에 옷주름은 전혀 보이지 않으며 대의(大衣)가 신체에 밀착되어 다리의 심한 굴곡이 확연히 드러난다. 오른손은 내려 둥근 보주(寶珠)를 쥐고 왼손은 시무외인(施無畏印)을 맺었다. 전체적으로 매우 단순한 반면에 심한 이곡 자세를 의도적으로 나타내었는데 그 까닭은 알 수 없다.

이 불상의 경우는 언뜻 보면 삼곡(三曲) 자세인 듯하나 자세히 보면 이곡 자세인 것을 알 수 있다. 여기서 삼곡과 이곡의 차이점을 언급하고자 한다. 일반적으로 삼곡 자세는 보살상에만 나타나며 여성적인 자태를 보여 주려는 의도에서 취하여진 것이다. 삼곡이란 하체(다리)와 상체와 얼굴이 구부러져 중심축이 세 번 꺾어지는 자세를 말한다. 이에 비해 이곡은 왼쪽 무릎에 무게 중심을 두고 약간 구부려

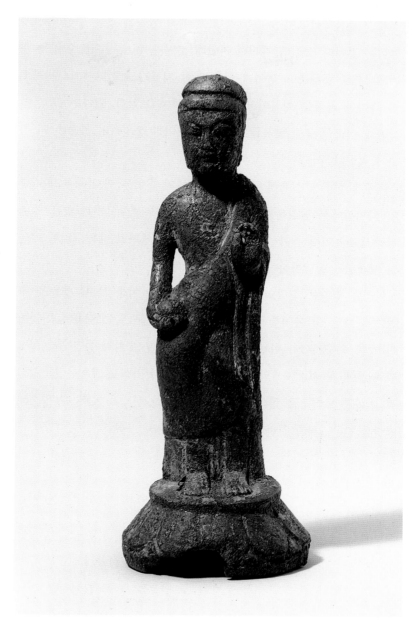

88. 숙수사지 출토 금동 이곡여래입상 국립중앙박물관 소장. 높이 16.7센티미터.

하체만 중심축이 꺾이는 듯 보이고 상체와 얼굴은 같은 중심 축선에 놓이는 것이다. 그런데 자세히 관찰해 보면 둔부가 옆으로 쏠렸을 뿐 전체적으로 중심축이 꺾이지 않은 직립 자세라 하겠다. 이러한 둔부의 특이한 굴곡을 이곡이라 일단 명명하여 보았다. 필자는 그 동안 삼곡과 이곡을 구별하지 않고 모두 삼곡이라 통칭하여 왔는데 이 기회에 확실히 구별하여 두고자 한다.

이렇게 심하게 신체에 굴곡을 준 자세의 전형은 인도 마투라 지방의 약쉬상에서 발견되며 그것은 굽타시대의 보살상에 영향을 주어 성당(盛唐) 이래 동아시아 지역에서 크게 유행하였으나, 그러한 자세의 여래상은 동남아시아에서만 약간 보일 뿐이다.

이러한 경향은 신라의 봉지보주(捧持寶珠) 여래입상에 영향을 주었는데 다만 이 특이한 여래상이 경주를 중심으로 오랫동안 만들어진 것은 수수께끼가 아닐 수 없다. 그것이 일정 기간 동안 만들어졌기 때문에 북제(北齊) 양식도 보이고 수(隋) 양식도 보이는 등 양식적 변화를 드러내고 있다. 이 불상은 홀쭉한 신체로 보아 수 양식의 영향을 받은 7세기 전반기 것으로 보인다.

숙수사지 출토 금동 여래입상

宿水寺址出土 金銅如來立像

인도에서 전륜성왕(轉輪聖王)이라는 이상적인 통치자 상을 스스로
실천한 왕은 아소카왕이었다. 우리나라에서 이러한 전륜성왕의 통치
이념을 적극적으로 실현하려 했던 왕들은 고구려나 백제의 왕들보다
도 신라의 왕들이었다. 이미 5세기 중엽부터 그들은 왕명(王名)에 자
비왕(慈悲王), 소지왕(炤知王), 지증왕(智證王) 등 불교 용어를 시호
(諡號)로 쓰기 시작하였다.

그리고 법흥왕대(法興王代:514~539년)에 이르러서는 왕실에서
공식적으로 불교를 받아들이게 되었으며 진흥왕(眞興王:540~578
년)은 정법(正法)으로 나라를 다스리려 했다. 진흥왕은 영토를 넓히
는 과정에서 늘 승려를 동반하고 다녔는데 함경북도에서 경상남도에
이르는 넓은 영역에 세운 네 개의 순수비(巡狩碑)에서 널리 불법(佛
法)을 펴려 한 그의 의지를 엿볼 수 있다. 그리하여 진흥왕은 흥륜사
(興輪寺)와 황룡사(皇龍寺) 등 최초의 대찰(大刹) 건립에 심혈을 기
울였다.

법흥왕과 진흥왕은 말년에 모두 출가하여 승려가 되었다. 그 이후
진지왕(眞智王)의 이름은 금륜(金輪)이라 하였고 진평왕(眞平王)의
이름은 백정(白淨:석가의 아버지 이름), 그의 아버지는 동륜(銅輪),
첫째 비(妃)는 마야부인(麻耶夫人:석가의 어머니 이름), 둘째 비는

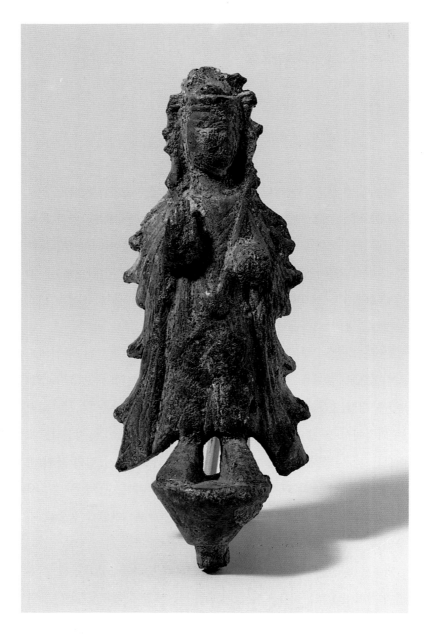

89. 숙수사지 출토 금동 여래입상 국립중앙박물관 소장, 높이 11.8센티미터.

승만부인〔僧滿夫人 : 석가 재세 당시 사위국 파사익왕의 딸로 『승만경 (勝鬘經)』을 설하였음. 원래는 勝鬘이지만 승만(僧滿)이라는 같은 음 의 한자를 사용한 것임〕 등으로 불러 신라 왕계를 석가의 가계(家系) 와 전륜성왕의 금륜(金輪), 동륜(銅輪), 철륜(鐵輪) 등 이상 국가의 실현자로 동일시하려 한 노력을 역력히 볼 수 있다. 곧 신라 왕들이 이상적(理想的)인 국가 건설에 얼마나 적극적이었고 정열적이었나를 알 수 있다.

그런데 이러한 정치적, 종교적인 적극성에 비하여 불상 조성 솜씨 는 그리 뛰어나지 않았던 것 같다. 1953년 경북 영주시 순흥면 숙수 사지에서 25구의 불상이 발견된 적이 있는데 그 가운데 11구가 신라 시대의 것이며 그 밖에는 통일신라 것들이다. 여기 소개하는 불상이 가장 고식을 띠고 있어 6세기 후반에 제작된 것으로 보인다.

비록 부분적으로 파손되고 녹이 슬어 있지만 이 불상을 통해 신라 조형 감각의 일면을 파악해 볼 수 있다. 삼면보관(三面寶冠)이나 어 깨까지 늘어진 보발(寶髮), 좌우로 뻗친 옷자락 그리고 X자형으로 교 차된 천의(天衣) 등은 부여 군수리 사지나 규암면 신리에서 출토된 백제시대 금동 보살입상들과 형식이 똑같다. 그러나 얼굴에 비하여 짧은 신체와 커다란 손과 발, 둔중한 옷자락 처리 등은 세련된 맛이 떨어지며 마치 백제 불상의 지방 양식(地方樣式) 같은 느낌이 든다.

이와 같이 비례(比例)의 변화, 신체의 괴체적(塊體的) 추상화, 옷주 름의 단순화(單純化) 등은 신라 초기부터 시작하여 상당히 오랫동안 지속되다가 통일신라가 시작되면서 일시에 사라져 버리고 만다.

안동 옥동 출토 금동 사유상

安東玉洞出土 金銅思惟像

한국에서는 6, 7세기에 걸쳐 사유상(思惟像)이 매우 성행하였다. 중국에서는 5, 6세기에 유행하였고 일본은 7세기에 유행하여 한(韓)·중(中)·일(日)의 연쇄적인 영향 관계를 파악해 볼 수 있다.

한국에서는 이미 살펴본 바와 같이 고구려와 백제에서 사유상이 유행하였는데 신라도 예외는 아니었다. 경주를 중심으로 하여 황룡사지 출토상(皇龍寺址出土像), 성건동 출토상(城建洞出土像) 같은 금동불(金銅佛)이 발견된 바 있으며 석상(石像)으로는 단석산 마애상(斷石山磨崖像), 송화산 원각상(松花山圓刻像) 등이 있다.

경주에서 멀리 떨어진 것으로는 안동 옥동 출토상(安東玉洞出土像), 금릉 출토상(金陵出土像) 같은 금동불이 있으며 통일신라 초에는 연기군 비암사 비상(燕岐郡碑岩寺碑像) 그리고 봉화 북지리에서 출토된 동양 최대의 원각 석상(圓刻石像: 복원 높이 약 2미터 50센티미터) 등이 있다. 이것으로 볼 때 사유상은 신라 전역에 널리 분포하였으며 삼국시대에 이어 통일신라 초 곧 7세기 후반에도 계속 조성되고 있음을 알 수 있다.

또한 신라에서는 처음으로 대형의 원각 석상이 만들어졌는데 송화산상(松花山像)과 봉화 북지리상(奉化北枝里像) 등이 그것이다. 그만큼 사유상이 예배 대상으로 확고하게 정착되어 갔음을 알 수 있는

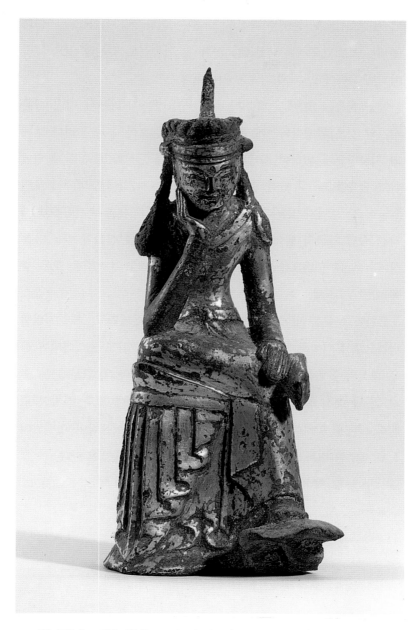

90. 안동 옥동 출토 금동 사유상 국립청주박물관 소장. 높이 13.6센티미터.

데 유감스럽게도 존명을 확실히 알 수는 없다. 태자석가상(太子釋迦像)일 수도 있고 미륵보살(彌勒菩薩)일 가능성도 있는데 앞으로 깊이 연구되어야 할 과제 가운데 하나이다.

안동 옥동(玉洞)에서 출토된 금동 사유상은 신라에서 가장 이른 시기의 것으로 생각되는데 우리가 지금까지 보아 온 고구려나 백제의 사유상들에 비하여 상당한 변형(變形)과 도식화(圖式化)가 일어나고 있음을 알 수 있다. 얼굴이 깊숙이 숙여져 있어서 앞에서 보면 얼굴이 잘 보이지 않는다. 흔히 오른손의 둘째와 셋째 손가락을 펴서 약간 숙인 얼굴의 뺨에 살짝 대는 것이 보통인데 신라의 안동 옥동 상에서는 그런 미묘한 손가락의 모습은 없어지고 손가락을 모두 뺨에 대어 손 전체로 턱을 괴고 있다.

오른쪽 무릎을 밑에서 힘있게 받쳐 올렸던 옷자락도 그저 평범한 받침으로 무의미하게 되어 버렸으며 치마의 옷주름도 도식화되어 같은 형식의 옷주름이 전후 측면에서 반복되고 있다. 족좌(足座)는 의자 밑부분에서 줄기가 나온 하엽좌(荷葉座)로 되어 있다. 신체의 모델링도 매우 약하여 상체는 편평하고 팔들은 파이프같이 뻣뻣하여 신체 세부의 변화가 없다. 전체적으로 고졸(古拙)한 맛이 있다.

경주 남산 삼화령 석조 보살입상

慶州南山三花嶺 石造菩薩立像

이 보살입상은 미륵삼존불(彌勒三尊佛)의 우협시(右脇侍)보살이
다. 본존인 미륵보살은 의자에 두 다리를 내리고 앉아 있는 모습을
하고 있는데 이는 일반적으로 미륵여래가 취하는 형식이다.(이에 비
하여 중국에서는 미륵보살은 의자에 앉되 두 다리를 X자로 교차시킨
교각 형식(交脚形式)이 일반적인데 우리나라는 이 도상을 받아들이지
않았다.)

이 미륵삼존불은 향가(鄕歌)를 잘 지었던 유명한 충담사(忠談師:
경덕왕대의 고승)가 중삼(重三:3월 3일)과 중구(重九:9월 9일)의 날
이면 차 공양을 하던 남산 삼화령의 미륵세존(彌勒世尊)이다.『삼국
유사』에는 선덕여왕대인 644년에 이 미륵불을 봉안하기 위하여 삼화
령에 생의사(生義寺)를 세웠다고 하는 기록이 남아 있어서 이 불상
의 제작 연대를 알 수 있다. 삼화령의 삼화(三花)는 3인의 화랑을 가
리키는 것이지만 누구인지는 확실히 알지 못한다. 신라시대에는 많은
승려가 국선(國仙)의 무리에 속해 있어서 함께 명승지를 유람하며
도(道)와 기예(技藝)를 닦았다. 이들은 범가(梵歌)보다는 향가(鄕歌)
에 능하였다고 한다.

월명사(月明師)도 그런 승려 가운데 한 사람으로 "오늘 여기에 산
화가(散花歌)를 불러 뿌린 꽃이여, 너는 곧은 마음의 명(命) 받아 미

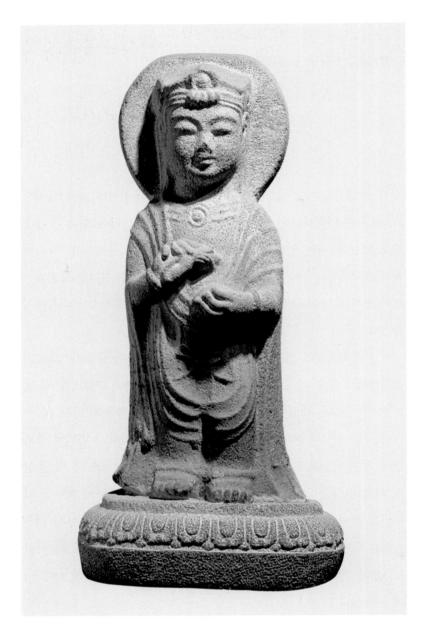

91. 경주 남산 삼화령 석조 보살입상 국립경주박물관 소장, 높이 98.5센티미터.

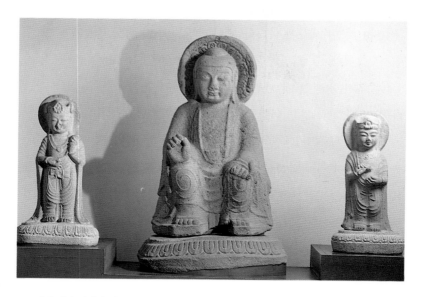

92. 경주 남산 삼화령 석조 미륵삼존불상 국립경주박물관 소장.

륵좌주(彌勒座主)를 모셔라"하는 유명한 「도솔가(兜率歌)」를 짓기
도 했다.

　일찍이 진흥왕 때(540~575년)에 양가(良家)의 남자 가운데에 덕
행(德行)이 있는 자를 뽑아 화랑(花郞)이라 하고 그 우두머리를 국
선(國仙)이라 하였는데 때로는 그 낭도(郞徒)가 3천 명에 이를 때도
있었다. 삼국을 통일할 때 결정적 역할을 한 유명한 김유신(金庾信)
장군도 15세에 화랑이 되었고 그 낭도를 용화향도(龍華香徒)라 하
였다.

　이상과 같이 화랑과 미륵 신앙은 매우 밀접한 관계였음을 알 수 있
는데『삼국유사』미시랑(未尸郞)의 이야기로 그 관계를 확실히 알 수
있다. 곧 진지왕 때(576~578년)에 흥륜사의 승려 진자(眞慈)가 항상
미륵상 앞에 나아가 발원하기를 "우리 미륵여래께서는 화랑으로 화

(化)하시어 이 세상에 나타나 제가 항상 가까이 뵙고 받들게 하여 주십시오" 했다. 그 기원이 간절하니 꿈에 중이 나타나 "네가 웅진(공주) 수원사(水源寺)에 가면 미륵선화(彌勒仙花)를 볼 수 있을 것이다"라고 했다. 진자는 한걸음을 내디딜 때마다 절을 하며 그 절을 찾아가 미소년을 만났지만 그가 미륵선화인지 알아차리지 못하고 결국 금성(경주)에 돌아와서야 그 미소년을 찾게 되었다. 그 소년의 이름은 미시랑이며 국선이 되었는데 미시(未尸)는 곧 미륵의 음과 글자 형태를 딴 것이다.

이와 같이 신라에서는 미소년의 무예 집단을 화랑이라 하고 미륵의 화신(化身)으로 보았다. 이렇게 볼 때 삼화령 미륵불은 화랑들이 자주 찾아 예배하던 곳이고 그 앳되고 아름다운 협시보살의 모습은 바로 화랑의 모습이라 생각된다. 신라에는 다른 나라에서 볼 수 없는 나이 어린 소년의 모습을 한 보살이 많으며 이 협시보살은 지금도 '아기부처'로 사랑받고 있다.

둥근 두광(頭光)만 있고 신체 뒷면도 조각하였으므로 삼국시대의 드문 원각상(圓刻像)이라 하겠다. 도톰한 얼굴에 앳된 미소로 아시아에서 가장 사랑스러운 보살상이다. 깜찍한 손에는 아직 피지 않은 연봉오리를 들었다. 천의(天衣)의 주름은 굵은 융기대로 표현하여 둥근 맛의 신체와 어울리는데 이것은 신라의 독특한 양식이다. 삼곡(三曲) 자세를 은근히 취했기에 왼무릎이 약간 나왔고 그래서 오른다리가 더 길어야 되는데 오히려 더 짧아서 신라 미술 특유의 불합리성(不合理性)에 우리로 하여금 미소를 짓게 한다. 미륵불의 보살상은 정해진 존명이 없으므로 무슨 보살인지 알 수 없다.

금동 사유상

金銅思惟像

　사유상의 도상은 현재 한국이나 일본에서는 거의 미륵보살(彌勒菩薩)로 확정되어 있는 상태이다. 그러나 필자는 아직 그렇게 확정지을 만한 뚜렷한 근거가 없음을 역설하여 왔다.

　일찍이 인도나 중국에서는 이러한 사유상이 태자사유상(太子思惟像) 곧 석가보살(釋迦菩薩)의 의미를 띠어 왔던 것인데 그 도상이 교각 미륵보살의 협시로 성행하다가 다시 독립상(獨立像)으로 예배 대상이 되었다. 그런데 그러한 도상의 변천 과정이 어디에 근거하였는지는 알려진 바 없다. 그러나 일본에서 사유상이 미륵보살로 정착되면서 그 영향으로 한국의 사유상도 미륵보살로 확정되어 버렸다.

　그러한 맥락에서 신라의 화랑(花郞)은 미륵(彌勒)의 화신(化身)이며 화랑의 무리는 미륵을 신봉하는 문무를 겸비한 무사 집단이므로 바로 사유상을 그들이 신봉하던 미륵보살과 결부시켜 버리게 되었다. 물론 이론적으로 석가여래(釋迦如來)와 미륵여래(彌勒如來)의 관계는 먼 훗날 미륵이 이 세상에 내려와 성불(成佛)하여 중생을 구제할 것이라는 의미에서 석가와 미륵은 평행을 이루므로 태자사유상이 미륵보살로 될 수도 있지만 아직까지 아무런 확실한 문헌 기록이나 명문은 발견되지 않고 있다.

　화랑도와 관계 깊은 유적으로는, 미륵삼존불이 있고 사유상도 있는

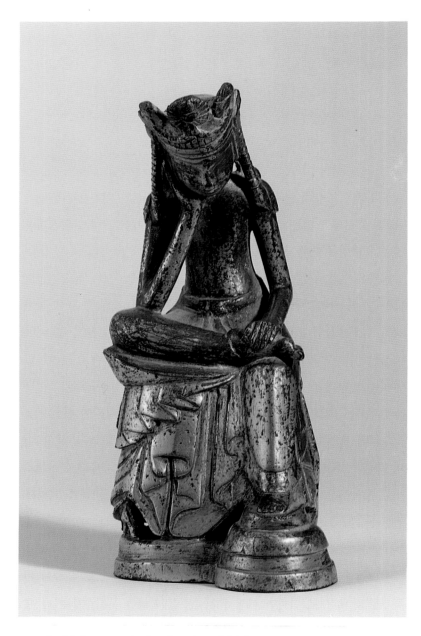

93. 금동 사유상 국립중앙박물관 소장, 높이 17.1센티미터.

경주 단석산 마애불군(斷石山磨崖佛群)이 있으며 또 앞에서 언급한 석조 미륵여래의상(彌勒如來椅像)이 있다. 그러므로 화랑도가 신봉한 것은 미륵여래일 가능성이 크다. 미륵이 화랑의 화신이란 것은 관념상(觀念上)의 것이지 실제로 불상으로 조성되어 나타났으리라고는 생각하기 어렵다. 또 고구려나 백제에는 화랑도가 없는데 거기서 발견되는 사유상을 어떻게 해석해야 하는가 하는 문제가 생긴다. 그러므로 이 문제는 앞으로 좀더 연구해야 할 과제로 남아 있다.

이 금동 사유상은 매우 신라적인 특성을 보여 준다. 머리에는 둥근 화판(花瓣)의 삼면보관(三面寶冠)을 썼으며 보발(寶髮)과 천관대(天冠帶)가 길게 아래로 늘어져 어깨에 닿고 있다.

얼굴은 너무 숙여 앞에서 얼굴을 볼 수 없으며 생각하고 있다기보다는 잠을 자는 듯한 모습이어서 웃음을 자아낸다. 턱을 괸 손도 일반적인 사유상처럼 둘째와 셋째 손가락 끝을 뺨에 살짝 댄 것이 아니고 아예 손바닥으로 오른쪽 뺨을 받치고 있다. 이렇게 손바닥으로 받친 것은 안동(安東) 옥동(玉洞) 금동 사유상에서도 보인다. 얼굴을 보이게끔 들어올리려면 오른쪽 팔이 길어지거나 왼쪽 무릎에 걸친 다리의 무릎을 높이 들어야 하는데 여기서는 그러한 작의(作意)가 보이지 않아 오히려 사실에 충실하였다는 느낌이 든다. 대좌를 감싸내린 옷주름은 매우 기하학적(幾何學的)이며 도식적(圖式的)으로 처리하여 흥미있는 구성을 보여 주고 있다. 신체나 팔, 다리의 모델링도 사실적이 아니고 다소 뻣뻣한 원통형(圓筒形)으로 처리하였다. 이러한 파격적인 자세와 도식적인 양식은 신라의 특성을 가장 잘 보여주는 대표적인 예라 하겠다.

금동 탄생불

金銅誕生佛

　석가는 태어나자마자 일곱 걸음을 걸은 뒤 오른손은 들어 하늘을 가리키고 왼손은 아래로 하여 땅을 가리키면서 큰 소리로 "천상천하 유아독존(天上天下唯我獨尊)"이라 말하고 부처가 되기 위해 이 세상에 태어난 것을 선언했다고 전해진다. 그때 사천왕(四天王)과 범천(梵天), 제석천(帝釋天)이 나타나 석가의 탄생을 축하했고 하늘에서는 용왕(龍王)이 따뜻한 물과 찬물로 된 두 종류의 청정한 물을 석가의 몸에 뿌리고, 천룡팔부(天龍八部)가 기악(器樂)을 연주하고 향을 피워 축복했다는 내용이 오래된 경전에 기록되어 있다. 이렇게 태어난 석가의 모습을 나타낸 것이 바로 석가탄생불(釋迦誕生佛)이다.

　그러나 이와 같은 이야기는 역사적 사실이 아니며 훨씬 뒤에 석가의 탄생을 신비적인 모습으로 윤색한 것이다. 여기서 "천상천하 유아독존"의 선언은 인간의 존엄성(尊嚴性)을 웅변한 것이라 생각된다.

　이러한 석가 탄생의 모습을 형상화하여 옷을 전혀 입지 않은 나신(裸身)의 모습으로 오른쪽 팔꿈치를 굽혀 손바닥을 앞으로 하고 왼손은 몸쪽으로 늘어뜨린 것이 4~5세기경 인도에서 비롯된 오랜 형식이며 이러한 도상은 6세기의 중국 북위대(北魏代)에도 보인다. 그러나 이들은 모두 돌에 조각한 부조(浮彫)로 나타나고 있으며 금동불(金銅佛)의 독립상(獨立像)으로는 아직 발견된 바 없다. 이와 병행

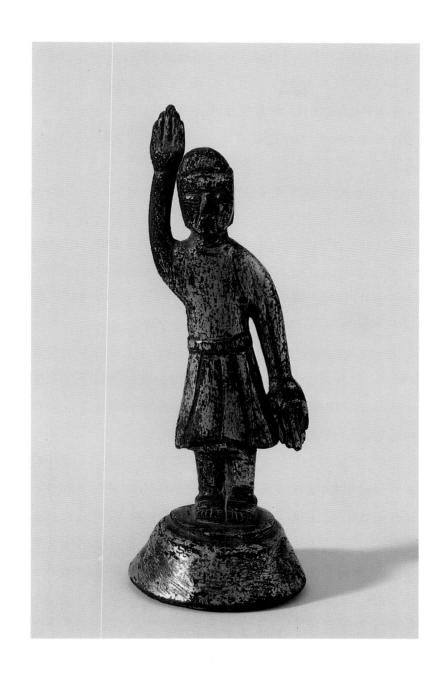

94. 금동 탄생불 경북대학교 박물관 소장, 높이 11센티미터.

하여 또 다른 형식 곧 두 팔을 다 내린 나신의 탄생불도 인도 쿠샨조나 중국 북위대에 석조각의 부조로 나타나고 있다. 이러한 형식의 금동불 독립상으로는 북위대에 한 점 있을 뿐이다. 오른손을 높이 들고 있는 또 하나의 탄생불 형식으로는 수대(隋代)의 금동불이 한 점 있을 뿐 그 이후 중국에서는 유행하지 않았다.

석가탄생불이 인도와 중국에서 드물게 나타나고 있는 데 반해 우리나라에서는 오른쪽 팔꿈치를 굽히고 있는 형식과 오른팔을 굽히지 않고 높이 들고 있는 형식의 탄생불 두 가지가 6~7세기의 삼국시대에 꽤 유행하였다. 그것은 통일신라와 고려시대에도 계속되어 상당한 예를 남기고 있다. 우리나라에서 성행한 탄생불은 일본에 영향을 주어 아스카 · 하쿠호 · 나라 · 헤이안시대에 많은 예를 남겼다.

삼국시대의 탄생불에는 전라(全裸)의 형태가 없으며 모두 상체만 나체이고 짧은 치마를 입었으며 머리는 소발(素髮)에 얼굴은 귀여운 어린아이의 풍모를 띠고 있다. 통일신라에 이르러 나발(螺髮)이 나타나며 얼굴은 어른스러워진다.

백제 것으로 출토지가 확실한 것은 부여 정림사지 출토상(定林寺址出土像)이 유일하며 호암미술관에 소장되어 있는 것도 같은 양식이어서 백제 것으로 생각되는데 신체와 치마가 꽤 사실적으로 표현되었으며 양감(量感)이 있다. 그 밖에 현존하는 상당량의 탄생불은 고신라(古新羅) 것으로 생각되는데 이것들은 경북대학교 박물관에 소장되어 있는 탄생불처럼 대체로 양감이 없으며 편평하여 정면관(正面冠) 위주로 만들어졌다. 또 높이 든 오른손과 내린 왼손은 추상적으로 도식화(圖式化)되었으며 어린이의 동심(童心)을 나타내는 듯 매우 해학적이어서 웃음을 자아낸다.

단석산 신선사 석굴 마애 군상

斷石山神仙寺石窟 磨崖群像

경북 경주시 건천읍 단석산 우징골(해발 327미터 산 정상 부근)에는 네 개의 거대한 암석이 동남북 삼면에 병립되어서 천연의 ㄷ자형 석실(石室)을 이루고 있으며 불상은 모두 10구가 부조되어 있다. 이 부근에 기와 조각이 많은 것으로 보아 ㄷ자형의 암석을 덮었던 기와 지붕이 있었음을 알 수 있다.

북암(北巖)은 두 개의 바위로 이루어져 있는데 한쪽 바위에는 높이 7미터의 미륵대불(彌勒大佛) 본존이 우람한 모습으로 부조되어 있다[서 있는 불상의 크기가 장륙(丈六:약 5미터)을 넘어서면 대불(大佛)이라 부른다]. 너무 거대한 크기라 그런지 조각 솜씨가 세련되지 못하며 수인(手印)은 시무외(施無畏)·여원인(與願印)의 통인을 취하고 있다. 특히 삼국시대에는 석가여래, 아미타여래, 미륵여래, 약사여래 등이 모두 시무외·여원인의 수인을 취하고 있어서 이러한 공통된 수인은 '통인(通印)'이라 불리고 있다.

옆에 있는 또 다른 북암의 하단 동쪽에는 본존을 향하여 무릎을 꿇고 병향로(柄香爐)와 나뭇가지를 각각 들고 공양하는 두 인물이 평면적으로 부조되어 있다. 하단 서쪽에는 작은 여래상이 부조되어 있다. 그 상단에는 사유상과 사유상을 향하여 손을 뻗친 여래 2구와 보살 1구가 병렬해 있다. 그러나 전체적으로 보면 이 공양상(供養像)과

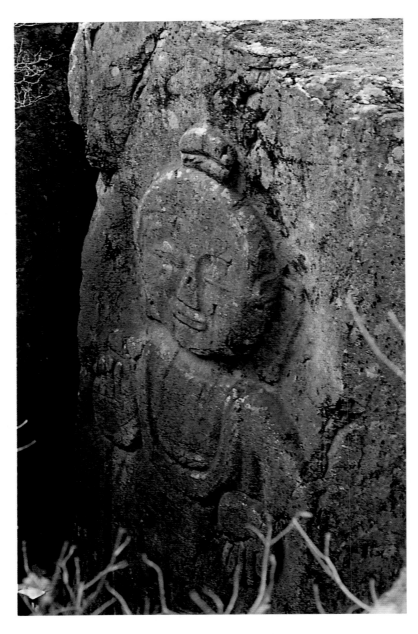

95. 단석산 신선사 석굴 본존 미륵대불 국보 199호, 높이 7미터.

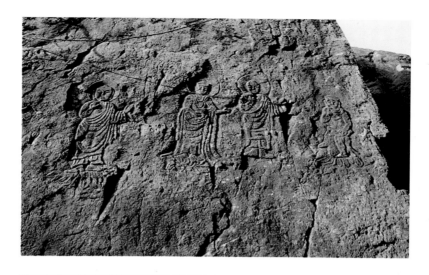

96. 단석산 신선사 북암 상단
여래와 보살상.(위)

97. 단석산 신선사 북암 하단
동쪽 공양 인물상.(왼쪽)

불보살상들 모두가 본존 대불을 향하여 배치되어 있다고 보아야 할 것이다.

동암(東巖)에는 높이 약 3미터의 보살입상이 오른손에 정병을 들고 있는 형태로, 남암(南巖)에는 약 2미터 높이의 보살입상이 각각 부조되어 있다. 그리고 남암의 보살상 오른쪽에는 20행에 각 행 19자씩 합계 380자로 된 긴 음각(陰刻) 명문이 있어서 이곳이 신선사(神仙寺)라는 것과 북암의 대불이 미륵여래이며 동·남암의 보살들이 협시하여 미륵삼존(彌勒三尊)을 이루고 있음을 알 수 있게 되었다.

무엇을 표현하려 한 의도는 확실하지만 어딘지 무질서한 상들의 배치와 미륵삼존을 비롯한 모든 불상들의 추상적이고도 미완성적인 조각은 고신라(古新羅)의 양식적 특성을 잘 보여 주고 있다.

이 신선사의 신선은 곧 미륵선화(彌勒仙花)를 가리키며 이 미륵선화는 화랑의 화신이므로 이 장소가 화랑들이 찾아와 미륵불을 신봉하던 호국 사찰(護國寺刹)임을 알 수 있다. 거대한 석실의 규모나 명문에 미륵불임이 명기되어 있으므로 이 불상을 통해 당시 미륵불의 도상을 확실히 알 수 있었던 점, 좀더 연구가 필요하겠으나 10구 불상들의 유기적인 관계, 화랑과 10구 상의 밀접한 관계 등으로 보아 7세기 전반, 삼국 통일을 염원하고 이 땅에 미륵정토(彌勒淨土)를 구현하려 했던 신라의 기념비적 유적이라 할 수 있다.

금동 관음보살입상

金銅觀音菩薩立像

삼국시대 말기에 아미타삼존불(阿彌陀三尊佛)이 유행하기 시작하면서 동시에 보관(寶冠)에 화불(化佛)이 조각된 관음보살(觀音菩薩)의 도상이 독립적으로 유행하였다. 이러한 관음보살의 도상은 고구려 것으로는 확인된 바 없으나 백제와 신라에 나타나기 시작하였다. 그러나 보관에 화불이 있고 왼손에 정병을 든 관음의 도상은 신라에서 처음으로 확립되었으며 이어 통일신라에서도 크게 유행하게 되었다.

이 금동 관음보살은 그러한 사정을 보여 주는 중요한 예로 신라 특유의 붉은색이 약간 감도는 도금(鍍金)이 전면에 잘 남아 있다. 얼굴은 약간 살이 쪘으나 갸름한 형태이며 목에 삼도(三道)가 있다. 천의(天衣)의 한 갈래는 가슴을 지나고 또 한 갈래는 무릎을 지나는데 무릎 부분에서 한 갈래의 천의가 교차하는 듯한 옛 형식을 띠고 있어서 비사실적인 면을 보이고 있다. 짧은 오른팔은 신체에 밀착되어 시무외인을 취하고 왼팔 역시 신체에 밀착하여 정병을 들고 있다. 상체는 짧고 하체는 매우 길어 신체가 전체적으로 세장(細長)한 느낌을 준다.

이러한 형식과 양식은 이미 백제 말기에도 나타난 수(隋) 양식을 반영하고 있다. 그러나 백제 말의 불상들이 어딘가 위축되는 듯한 쇠

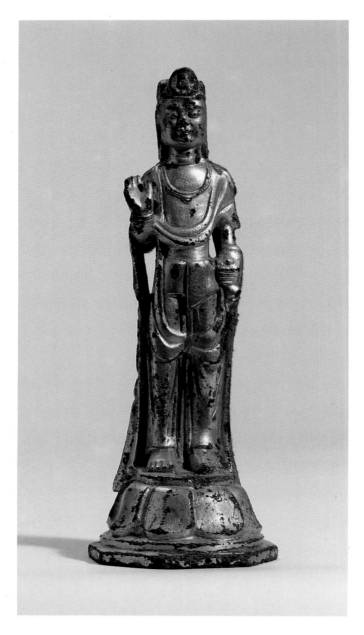

98. 금동 관음보살입상 국립중앙박물관 소장. 높이 14.1센티미터.

퇴의 양상을 보여 주고 있는 데 반하여, 신라 말의 이 금동불은 양감(量感)이 강해지면서 생명감을 띠게 되었다. 이것은 백제는 국토가 점차 위축되고 국력이 쇠퇴하여 가는 데 비하여 신라는 국토가 점차 확장되고 국력이 강성해 가는 정치 세력의 현상을 반영하는 것이라 생각된다.

신라는 삼국을 통일하기 위하여 중국과 활발한 외교 활동을 펴 왔기 때문에 불상에 있어서 수(隋)나라나 초당(初唐) 양식의 영향을 받았으리라 짐작되며 그러한 양식의 수용이 급속히 진전되었을 것이다. 신라는 고구려와 백제의 영향을 받아 불교 미술을 수용하였으므로 중국의 양식을 이차적으로 받아들인 셈이 되며 동시에 중국과 직접 접촉하였다. 이 과정에서 신라 후반기에는 북제(北齊), 북주(北周), 수 양식의 불상들이 공존하는 현상이 일어났다. 그러나 이 금동 관음보살에 이르러서는 신라 특유의 자유 분방하고 치졸하며 미완성적인 양식이 완전히 사라지고 새로운 형태의 고전적(古典的) 양식(樣式)이 태동하기 시작함을 엿볼 수 있다.

군위 삼존 석불

軍威三尊石佛

백제와 고구려는 각각 660년과 668년에 멸망하였으므로 이에 따라 조상(造像) 활동이 중지되었다. 다만 673년부터 689년 사이에 백제 유민(遺民)에 의해서 충남 연기군에 만들어진 한 무리의 비상(碑像)들이 있을 뿐이다. 그런데 이것들은 비록 통일 초에 만들어졌다고 하더라도 백제 유민들에 의하여 백제의 전통을 그대로 따른 것이므로 필자는 이들을 백제 양식의 영역에 넣어야 한다고 생각한다. 여기에 나타난 도상과 양식은 통일신라 초의 불상과 공통성을 찾기 어렵기 때문이다. 또한 한편, 백제의 유민들이 통일 초에도 백제 지역에서 조상 활동을 계속하였다는 증거가 확실하므로 백제의 장인(匠人)들이 신라에 유입되어 신라 지역에서 조상 활동을 계속하였음을 추측해 볼 수 있다.

이러한 점들을 염두에 두고 고찰해야 할 불상이 바로 경북 군위군 팔공산 기슭에 있는 석굴에 안치된 아미타삼존(阿彌陀三尊)이다. 이 석굴은 백제의 수도 부여와 신라의 수도 경주 사이에 위치하고 있으므로 조상 활동이 왕성하였던 두 중심지의 역학적 관계에서 고찰하여야 한다. 말하자면 비록 신라 문화권이지만 백제의 영향도 적지 않아서 백제 말기의 수(隋)·초당(初唐) 양식의 영향을 받으며 또 동시에 이에 못지않게 당과 활발한 외교 활동을 통하여 초당 양식을 적

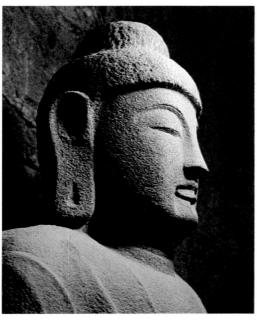

99. 군위 삼존 석불상(위)

**100. 본존 아미타여래좌상
얼굴** 상의 높이 2미터 18센
티미터, 대좌 높이 70센티미
터.(왼쪽)

101. 군위석굴 전경

극적으로 받아들였을 신라 말기의 상황도 도외시할 수 없다는 것이다.

삼존 석불은 지상에서 10미터 높이의 암벽에 있는 자연 동굴을 가공하고 확장하여 안치하였다. 석굴 높이는 4미터 25센티미터이며 본존 전체 높이는 2미터 88센티미터(상의 높이 2미터 18센티미터, 대좌 높이 70센티미터), 관음보살의 높이는 1미터 90센티미터, 세지보살의 높이는 1미터 80센티미터이다.

아미타여래좌상은 얼굴과 신체의 부분들을 추상적으로 선명하게 처리하였고 머리·상체·하체가 괴체적(塊體的)으로 구성되어 있다. 이와 더불어 높은 육계(肉髻)와 가는 융기부로 표현된 옷주름 등은 삼국시대 말기의 수와 초당의 양식을 반영하고 있다. 이와 같이 상현좌(裳懸座)와 좌상(座像)을 별석(別石)으로 구성하고 양팔에 걸친

대의(大衣)의 주름을 가느다란 융기선(隆起線)으로 표현한 것 등은 백제의 익산 연동리 석불좌상(益山蓮洞里石佛坐像)과 기본적으로 같은 틀을 보여 주고 있다. 수인은 전형적인 항마촉지인(降魔觸地印)이 아니며 왼손은 여원인(與願印)을 맺었고 오른손은 그저 무릎 위에 편히 얹어 놓은 상태이다. 뒷면 암벽에는 화염문(火焰文)의 광배가 음각되어 있다.

좌협시인 관음보살입상(觀音菩薩立像)은 삼면보관(三面寶冠)에 화불(化佛)이 있고 왼손으로 정병(淨瓶)을 쥐고 있으며, 우협시 세지보살입상(勢至菩薩立像)에는 보관에 보병(寶瓶)이 표시되어 있다. 양 협시는 옷주름이 얕은 층단으로 거칠게 표현되어 있고 배는 본존을 향하여 약간 내밀어 삼곡(三曲) 자세를 취하고 있다. 세 상 모두 뒷면을 조각하지 않아 미완성 상태이다.

이처럼 군위 삼존불은 백제·수·초당·신라의 양식들을 복합적으로 보여 주는 신라 말의 작품으로 생각된다.

사천왕사지 출토 채유 소조 사천왕상

四天王寺址出土 彩釉塑造四天王像

신라는 당(唐)의 도움을 받아 백제에 이어 고구려를 멸망시켰다. 그러나 신라는 당 세력을 축출하기 위하여 676년경까지 전국민적인 대당 항쟁을 계속하여야 했다. 결국 신라가 거의 20년 동안 계속된 오랜 전쟁을 끝내고 통일신라 문화의 새로운 면모를 구체적으로 나타내기 시작한 것은 680년 전후였다.

이제 삼국시대의 대내외적인 복잡한 문화 현상은 일소되고 당시의 성당(盛唐) 문물을 전폭적으로 수용하여 새로운 문화를 꽃피우게 되었다. 이때 만들어진 불보살의 조각은 남아 있는 것이 없으나, 679년경에 만들어진 사천왕사지 출토 채유 소조 사천왕상의 단편(斷片)들이 남아 있어 통일 초(統一初) 불교 미술의 실상을 알 수 있다.

통일이 되자 신라는 경주에 처음으로 호국 사찰(護國寺刹)을 세웠는데 그것은 낭산(狼山) 서쪽 기슭에 세운 사천왕사(四天王寺)였다. 그 자리는 당과 싸울 때 여러 번 영검(靈驗)을 보인 신유림(神遊林)이었으며 그곳에 통일을 기념하여 사천왕사를 건립하였던 것이다. 현재는 폐사(廢寺)되어 목조 쌍탑(木造雙塔)의 초석(礎石)들과 금당(金堂)·강당(講堂)의 초석만이 남아 있다. 이 목조탑의 외부에 장식하였던 채유 소조 사천왕상은 삼국시대의 조형과는 전혀 다른 새로운 양식의 미술이었다. 상반신(上半身)은 깨어져 없어지고 하반신(下

102. 사천왕사지 출토 채유 소조 사천왕상 국립중앙박물관 소장. 현재 높이 55센티미터.

半身)만 남은 단편들이 현재 국립경주박물관과 국립중앙박물관에 전시되어 있다.

이 커다란 진흙판(泥板)은 용과 연꽃 장식으로 연이어진 큰 테두리를 만들고 그 안은 약간 들어가게 하여 얕은 감실(龕室)을 마련하고 사천왕을 안치한 형식이다. 얼굴은 눈을 크게 부릅뜨고 큰 코에 콧수염이 있으며 이빨을 드러내며 호령하는 듯한 위압적인 분노의 모습이다. 투구와 갑옷의 장식들은 화려하기 짝이 없다. 다음 항(項)에 복원한 두 상(像)의 갑옷을 비교해 보면 갑옷의 형식과 장식들이 판이하게 다르다.

사천왕상(四天王像)은 전체적으로 반부조(半浮彫)이지만 얼굴, 가슴, 손, 무릎 등은 고부조(高浮彫)로 하여 강조하였다. 복식은 중국식

으로 흉갑(胸甲)에는 용문(龍文)이 표현되어 있고 허리 양쪽에는 복갑(服甲)을 둘러 조였다. 요갑(腰甲)은 찰갑(札甲)으로 되어 있다. 하체에는 치마만 입고 있는데 끝 가장자리는 인동당초문(忍冬唐草文)으로 화려하게 장식되었다. 다리는 부드러운 팔과는 달리 강인한 근육이 표현되었고 샌들을 신고 있다.

다른 또 하나의 천왕은 왼손을 활을 쥐어 세웠고 오른손으로 살을 날렵하게 잡게 했다. 모두 각각 두 마리의 악귀를 눌러 앉고 있는데 악귀의 자태도 각각 다르다. 이로 미루어 복원하지 못한 나머지 두 천왕도 복장과 악귀의 모습들도 모두 달랐으리라 생각한다. 흔히 사천왕의 네 상(像)들은 모습이 비슷한 것이 보통인데 여기서는 전혀 다른 모습을 보여 준다.

흔히 사천왕상은 입상이 많은데 이들 사천왕상은 드물게 보는 좌상이다. 통일신라 초기에는 좌상이든 입상이든 악귀가 두 마리 있는 것이 도상적 특징이다. 8세기 중엽부터는 대개 악귀가 한 마리다.

이 사천왕상의 복장은 화려하고 정교하고 사실적이어서 그 당시의 무복(武服)을 연구하는 데 더없이 귀중한 자료라 생각한다.

어느 구석 하나 흠잡을 데 없는 사천왕의 정확한 신체 모델링과 정교한 세부 무늬 그리고 악귀의 사실적 표현은 생동감(生動感)과 함께 현실감(現實感)을 준다. 이러한 조형 감각은 삼국시대에는 볼 수 없었던 완벽한 기법의 사실적(寫實的) 표현을 보여 주고 있다. 이 사천왕상 부조는 틀에서 뜬 것으로 표면은 갈색 유약(釉藥)이 입혀져 있다.

사천왕사지 출토 소조 사천왕상의 복원

四天王寺址出土 塑造四天王像 復元

필자는 1979년 사천왕사지(四天王寺址)에서 수습된 사천왕상의 파편(破片)들을 모두 조사하였다. 이들 파편들은 국립중앙박물관과 국립경주박물관을 비롯하여 각 대학 부속박물관, 개인 소장으로 흩어져 있었다. 이것들의 태토(胎土)와 유약의 색을 면밀히 살펴보니 60편에 달하는 파편들이 네 그룹으로 나누어짐을 알게 되었다. 따라서 이들은 종래 알려져 왔던 것처럼 팔부중상(八部衆像)이 아니라 사천왕상임을 확신하기에 이르렀다.

필자는 이들의 복원도(復元圖)를 작성하기 시작하였는데 이 단편들은 한 벌의 사천왕상이 여러 조각으로 깨어진 것이 아니라 최소한 7벌의 사천왕상 일습이 깨어진 것이므로 쉽사리 조합될 성질의 것이 아니었다. 따라서 대부분의 파편들은 중복되어 있었으므로 1밀리미터의 오차도 없는 면밀한 작도를 하지 않으면 파편들의 연결이 매우 어려웠다. 사천왕상 가운데 두 상은 거의 완벽한 복원이 가능하였으나 나머지 두 상은 파편의 양이 적어서 극히 부분적인 것밖에 복원되지 않았다.

두 상의 복원도 작성에는 6개월이 걸렸다. 물론 이 복원은 실물의 복원이 아니라 도면상(圖面上)의 복원일 수밖에 없었다. 그 복원 과정에서 얼굴과 상반신이 조금씩 이어져 가고 마침내 상 전체가 도면

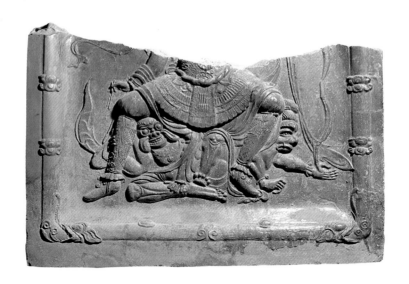

**103. 사천왕사지 출토 소조 사천
왕상 파편** 복원 전체 높이 86.2센
티미터, 전체 너비 69센티미터, 상
높이 59센티미터.

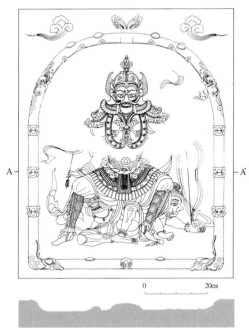

AA' 단면

**104. 사천왕사지 출토 소조 사천왕
상의 복원도**(실측 강우방)

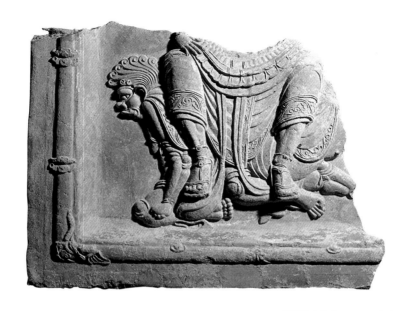

**105. 사천왕사지 출토 소조 사천
왕상 파편** 복원 전체 높이 86.2센
티미터, 전체 너비 69센티미터,
상 높이 59센티미터.

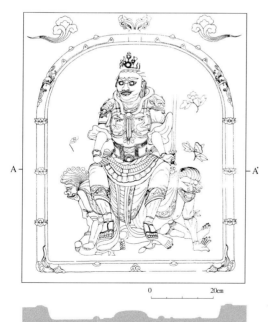

AA' 단면

**106. 사천왕사지 출토 소조 사천왕
상의 복원도**(실측 강우방)

으로 드러났을 때 그 감격의 순간은 평생 잊을 수 없는 것이었다. 이 사천왕상 복원도는 복원된 두 상 가운데 하나로 지국천(持國天)으로 추정되고 있다.

현재 통일신라 최초의 조각 작품으로 여겨지고 있는 이 사천왕상은 다행히도 그 작가가 알려져 있다. 『삼국유사』에는 양지(良志)라는 고승(高僧)의 행적이 비교적 자세히 기록되어 있는데 그는 여러 가지 기예(技藝)에 통달하여 신묘함이 비길 데 없었고 불상 조각가(佛像彫刻家)이자 서예가(書藝家)였으며 또 훌륭한 와공(瓦工)이었다. 기록에 의하면 영묘사(靈廟寺) 장륙삼존상(丈六三尊像), 천왕상(天王像), 전탑(塼塔)의 와당(瓦當), 천왕사 탑의 팔부신장(八部神將), 법림사(法林寺) 주존 삼존불과 좌우 금강신(金剛神) 등은 모두 그가 만들었다고 전한다. 여기 천왕사 탑의 팔부신장이 바로 사천왕사 사천왕상(四天王寺四天王像)을 가리키는 것이다.

이 기록에 의하여 지금까지 학계에서는 이 상들을 팔부신장상이라고 불러 왔었다. 그러나 필자의 복원 작업에 의하여 이 상들은 사천왕상으로 확인되었으며 『삼국유사』의 기록은 후대의 오기(誤記)였음을 알게 되었다. 아마도 사천왕사의 목조 쌍탑 초층 탑신(塔身)에 각각 사천왕상이 장식되어 모두 8상이 되므로 팔부중상(八部衆像)으로 오인되었다고 생각된다.

이와 같이 목조 탑신에 사천왕상이 장식된 형식은 그대로 석탑(石塔)으로 이어져 그 뒤 크게 유행하게 된 사천왕상 부조(浮彫) 석탑의 조형(祖形)이 되었다.

감은사 석탑 발견 금동 사천왕상

感恩寺石塔發見 金銅四天王像

사천왕사(四天王寺)가 당병(唐兵)을 물리친 기념으로 세워진 호국 사찰(護國寺刹)이라면, 감은사(感恩寺)는 왜(倭)의 침입을 방어하려는 의도에서 세워진 호국 사찰이다.

삼국 통일의 위업을 이룩한 문무왕(文武王)은 그의 유언에 따라 동해구(東海口)의 큰 바위섬에 장사 지내졌다. 곧 "나는 죽은 뒤에 나라를 지키는 용(龍)이 되리라"는 유언(遺言)에 따라 화장(火葬)한 뒤 왜의 침입이 끊임없었던 동해구(경주에 이르는 대종천 입구)의 큰 바위섬에 산골(散骨)하였던 것이다.

감은사는 동해에 임한 산기슭의 높은 지대에 지어졌는데 동쪽으로 문무왕의 수중릉(水中陵;산골한 곳)이 보인다. 말하자면 감은사는 문무왕의 명복을 빌기 위하여 신문왕(神文王) 2년(682)에 완공된 원찰(願刹)인 동시에 호국 사찰이었다. 감은사지 발굴 때 금당지(金堂址) 지하 유구(遺構)에서 다른 데서는 볼 수 없는 장대석(長大石)으로 구성된 통로(通路)가 확인되었다. 이 특이한 유구는 호국룡(護國龍)이 된 문무왕이 금당(金堂)에 출입하도록 설계된 것으로 추정되었다.

1959년 동서(東西) 쌍석탑 가운데 서탑(西塔)이 해체, 복원되었는데 3층 옥신석(屋身石)에서 금동제 사각 사리함(金銅製四角舍利函)이 발견되었다. 그 함의 네 면에는 얇게 주조한 반부조(半浮彫) 형태

107. 감은사 석탑 발견 금동 사리함 국립중앙박물관 소장. 금동 사리 외함 높이 28센티미터, 상 높이 18센티미터 내외.

108. 감은사 석탑 발견
사리 외함의 서방 광목천상

109. 감은사 석탑 발견
사리 외함의 북방 다문천상

의 사천왕상(四天王像)이 장식되어 있는데 정교하고 힘찬 조각 솜씨
는 매우 훌륭하여 사천왕사지 출토 소조 사천왕상에 필적할 만하다.

얼굴은 서역인(西域人) 모습의 분노상(忿怒像)이며 극히 정교한
갑옷을 입고 있다. 사천왕상은 모두 입상(立像)인데 심한 삼곡(三曲)
자세를 취하고 있다. 지국천(持國天, 동쪽)은 양(羊)을 딛고 장창(長
槍)을 들고 있으며 광목천(廣目天, 서쪽)은 해골(骸骨)이 장식된 단
창(短槍)을 든 힘찬 자세인데 다리의 아랫부분이 파손되었다. 증장천
(增長天, 남쪽)은 화염 보주(火焰寶珠)를 들고 있는데 역시 발목의
아랫부분이 파손되었다. 다문천(多聞天, 북쪽)은 보탑(寶塔)을 들고
있는데 악귀(惡鬼)가 두 손으로 다문천의 두 발을 받들고 있다. 이
사천왕상은 비록 부분적으로 흠실된 부분이 약간 있으나 우리나라에
서 현존하는 가장 오랜 사천왕상의 일습이어서 사천왕상 도상 연구
에 매우 중요하다.

이 사천왕상은 금동제(金銅製)이지만 사천왕사지 출토 소조(塑造)
사천왕상과 양식이 같아 생동감이 있고, 두 상의 제작 연대는 불과 2
년밖에 차가 나지 않으므로 아마도 양지(良志)가 만들었을 가능성이
크다.

월지 출토 금동 삼존불

月池出土 金銅三尊佛

신라는 삼국을 통일한 직후인 680년경, 신라의 왕성(王城)이었던 월성(月城)의 동쪽에 동궁(東宮, 태자궁)을 짓고 연못을 파서 왕궁을 확장하였다. 그 연못은 조선시대에 안압지(雁鴨池)로 불린 이래 오늘날까지도 안압지라 불리고 있으나 원래는 월지(月池)였다.

1977년에 오래된 연못을 정화하기 위하여 월지에서 물을 모두 빼내었는데 그때 뜻하지 않게 연못 바닥에서 와전(瓦塼)·토기·목조(木造)건물 부재(部材)·불상·목간(木簡) 등 통일신라시대의 유물이 다량 출토되었다. 대체로 고대(古代)의 유물은 고분(古墳)에서 출토되었거나 절터에서 출토되는데, 대개 금속 유물에 한정된다. 그런데 여기서 수습된 유물은 그 당시 실제로 사용하였던 일체의 것으로 통일기(統一期) 문화의 전모를 알 수 있어서 더없이 중요하다.

이 금동 삼존판불(三尊板佛)은 월지의 동쪽에 있는 언덕에서 발견되었다. 결가부좌한 본존은 소발(素髮)에 풍만한 얼굴을 하고 있으며 눈·코·입의 세부 조각이 예리하다. 수인은 엄지와 검지, 엄지와 중지를 각각 맺은 전형적인 설법인(說法印)이다. 당당한 체구에 옷주름은 질서 정연한 호선(弧線)을 반복한 번파식(飜波式) 옷주름이다. 대좌는 앙복련(仰伏蓮)으로 구성되어 있는데 이중연화문(二重蓮華文) 안에 인동문(忍冬文)이 배치된 복합문(複合文)이다.

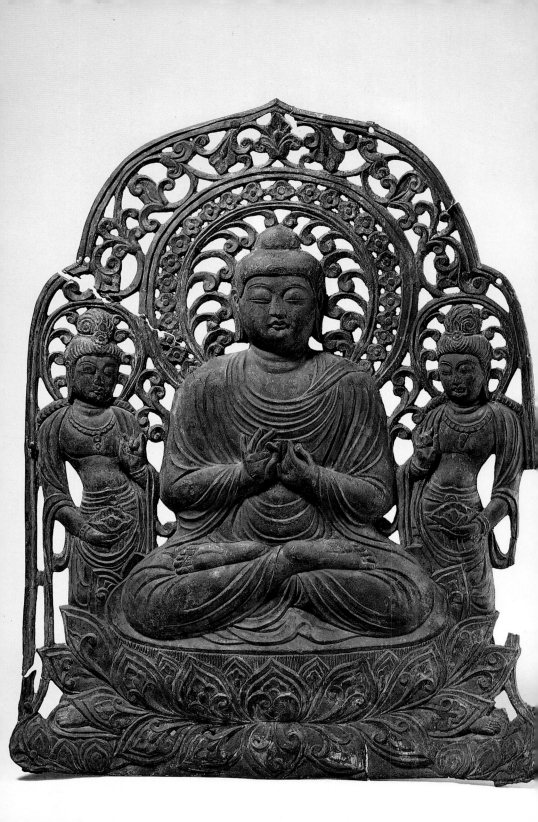

두 협시보살은 본존을 향하여 삼곡(三曲) 자세를 취하며 완전 대칭을 이루고 있다. 가슴은 불룩하고 허리는 급격히 가늘어져서 유연한 삼곡 자세를 취하였는데 매우 관능적이다. 광배는 지금까지 보지 못하던 특이한 형태로 삼존 각각에 두광(頭光)이 있으며 이들을 당초문(唐草文)이 감싸 안아 삼존 전체의 광배를 이루었다.

이러한 형식과 양식은 중국과 일본에도 있는 세 나라 공통의 이른바 국제적(國際的) 양식이라 한다. 그것은 인도의 굽타 양식이 확립된 후 동아시아와 동남아시아 전체에 파급된 결과였기 때문이다.

월지 출토 삼존불의 경우에는 중국화(中國化)된 굽타 양식을 보여준다. 그런데 본존의 신체는 풍만하나 옷주름은 간다라의 번파식(飜波式)이다. 이와 같이 굽타 양식과 간다라 양식이 결합한 예들은 통일신라 중엽까지 지속되는데 이는 우리나라 불상 양식의 특징이라할 만하다. 이러한 양식은 석불에서는 찾아볼 수는 없고 금동불과 철불에서는 흔히 볼 수 있다. 그 까닭은 재료에서 비롯되는 것으로 번파식 옷주름은 굵기와 높이의 미묘한 차이에서 만들어지기 때문에 화강암 재료로는 그러한 표현이 불가능하다. 그에 비하여 금동불의 원재료인 밀랍이나 철불의 원재료인 진흙으로는 자유롭게 미묘한 차이들로 이루어진 옷주름을 표현할 수 있다.

이 불상의 존명은 일찍이 필자가 아미타여래로 짐작한 바가 있으나 이 시기에는 아미타여래의 협시보살의 도상이 확정된 추세로 보

110. 월지 출토 금동 삼존불 국립경주박물관 소장, 전체 높이 27센티미터, 본존상 높이 16.5센티미터.(옆면)

아 아미타여래로 보기 어렵다고 지금은 생각된다. 이들 협시보살들은 보관에 보병이나 화불이 없을 뿐더러 지물(持物)도 똑같기 때문에 관음과 세지로 보기 어렵다. 아마도 석가여래 설법상이 아닐까 생각한다.

발굴 전에는 월지 주변에서 출토된 화려한 와전(瓦塼)들은 8세기에 만든 것으로 알려졌었는데 정화 작업 때 출토된 보상화문전(寶相華文塼) 가운데 '조로(調露) 2년'이라 새겨진 파편이 수습된 뒤 그 시기를 반세기 올려 잡게 되었다. 그리고 금동 삼존불의 광배와 대좌 문양의 조형성(造形性)이 조로2년명 보상화문전과 똑같아서 금동 삼존불의 제작 연대를 680년경으로 추정하기에 이르렀다.

이 금동 삼존불은 두께 2밀리미터의 얇은 판이지만 중국이나 일본의 압출불(壓出佛)과 달리 실랍법(失蠟法)에 의한 주조여서 대량 생산이 불가능하다.

일본에는 7~8세기에 걸쳐 수많은 압출불이 나타나고 있지만 우리나라에는 압출불이 발견된 예가 아직까지 한 점도 없다. 일본에서는 하쿠호시대에 압출불이 가장 유행하였는데 그 가운데 월지 금동 삼존불과 비교할 수 있는 예가 도쿄국립박물관에 2점 있다. 또 미에현(三重縣) 시켄 폐사지(夏見廢寺址) 출토 니조불(尼造佛)은 월지상과 동일한 양식을 보여 주고 있다.

특히 7세기 말에 그려진 일본 호류지 벽화 가운데 제6호 벽화인 아미타정토도(阿彌陀淨土圖)의 도상은 월지상과 같아서 흥미롭다. 그래서 같은 시기의 일본상들의 존명으로 미루어 월지상을 아미타삼존불(阿彌陀三尊佛)로 추정하는 의견도 있다.

황복사지 석탑 발견 금제 여래입상

皇福寺址石塔發見 金製如來立像

경주 구황동(九黃洞)에 있는 황복사지 3층석탑에서 신룡(神龍) 2년(706)의 명기(銘記)가 있는 금동 사리함(舍利函)이 발견되었다. 그 사리함 속에는 사리 용기(舍利容器)와 금동제 고배(高杯)와 은제 고배, 유리 구슬들과 함께 순금제 여래입상과 순금제 여래좌상이 납입(納入)되어 있었다. 1942년에 탑을 해체, 복원할 때 그 일에 참여했던 나카무라(中村春壽) 씨는 이들 유물이 경주박물관으로 운반되었을 때 갑자기 맑은 하늘이 어두워지고 구름이 몰려오더니 벼락이 치고 비가 쏟아져 공포에 떨었다고 필자에게 술회한 적이 있다.

금동 방형상자(方形箱子) 사리함의 뚜껑에 끌로 눌러 쓴 명기에 의하면 692년 효소왕(孝昭王)이 사리함을 넣어 이 석탑을 건립하였고 그 뒤 706년에 성덕왕(聖德王)이 다시 사리함 속에 아미타상(阿彌陀像)과 『무구정광다라니경(無垢淨光陀羅尼經)』 1권을 넣었다고 되어 있다. 이 금제 여래입상은 692년 석탑을 건립할 때 납입했던 불상이다.

한국의 사리 장엄구(舍利裝嚴具)를 통관(通觀)하여 볼 때 사리함 속에 사리 용기와 함께 불상을 납입한 최초의 예라 할 수 있다. 말하자면 이 황복사 석탑에는 불사리(佛舍利)와 『무구정광다라니경』이라는 법신사리(法身舍利)와 불상 등 예배 대상 일습이 모두 봉안되었

111. 황복사지 석탑 발견 금제 여래입상 국립중앙박물관 소장. 국보 80호, 전체 높이 14.4센티미터.

음을 알 수 있다.

금제 여래입상은 소발(素髮)에 은은하고 고졸(古拙)한 미소를 머금은 얼굴이며 목에는 삼도(三道)가 없다. 손은 큰 편이며 오른손은 들어 시무외인(施無畏印)을 취하고 왼손은 가사(袈裟) 자락을 쥐고 있다. 대의(大衣)의 옷주름은 넓은 층단으로 완만한 곡선을 짓고 있으며 옷자락은 하단에서 좌우로 약간 뻗쳐 있다. 대좌는 납작한 편이며 복판연화문(覆瓣蓮華文)에 넓은 12각으로 되어 있어서 안정감이 있다. 두광(頭光)은 화염문(火焰文)이 투조된 정교한 것으로 가장자리에 테두리가 없다.

이와 같이 이 불상은 얼굴 모습, 착의법(着衣法)과 옷주름 등이 고식(古式)을 보이고 있고 대좌와 광배도 고식이어서 통일 초에 삼국 말 양식의 불상이 계속 제작되었음을 알 수 있다. 앞에서 소개한 680년경의 월지 출토 금동 삼존불은 새로운 성당(盛唐) 양식을 반영하고 있으므로 7세기 말에 신(新)양식과 구(舊)양식이 병존하였음을 알 수 있다.

이 순금제 불상은 매우 얇고 두께가 1밀리미터도 되지 않아서 매우 치밀하고 정교한 실랍법(失蠟法) 기술의 극치를 보여 주고 있다.

삼국시대의 불상에는 이러한 두광(頭光)이 한 예도 남아 있지 않은데 특히 이 두광은 현존하는 일본 아스카시대의 많은 두광과 비교되는 좋은 예이다. 그러므로 이것은 삼국시대에 제작된 불상 두광의 양식을 어느 정도 반영하고 있다 해도 좋을 것이다.

황복사지 석탑 발견 금제 여래좌상
皇福寺址石塔發見 金製如來坐像

황복사지 3층석탑 2층 탑신(塔身)의 방형(方形) 사리구(舍利具)에서 나온 금동제 외함(外函) 뚜껑에 긴 명문이 있음은 이미 앞에서 언급하였다. 이를 자세히 살펴보면 신라 제31대 신문왕이 692년에 돌아가시자 아들 효소왕이 신문왕(神文王)을 위하여 3층석탑을 세웠음을 알 수 있다. 그 뒤 700년에 효소왕(孝昭王)이 돌아가시니 성덕왕(聖德王)이 706년에 신문왕을 위하여 이미 건립하였던 3층석탑에 불사리(佛舍利) 4립, 순금 아미타상(純金阿彌陀像) 6촌(寸) 1구(軀), 『대다라니경(大陀羅尼經)』 1권을 안치하여 신문왕, 신목왕후(神穆王后), 효소왕의 명복(冥福)을 비는 동시에 현왕(現王)과 왕후(王后)의 수복(壽福)과 범천, 제석, 사천왕의 위덕(威德)으로 천하태평(天下太平)을 축원하였다는 내용이다.

이러한 명문의 내용을 볼 때 크기는 일치하지 않으나 순금 아미타상 1구는 여기에 소개하는 순금제 여래좌상을 가리키는 것으로 보인다. 연화대좌(蓮華臺座) 위에 결가부좌한 여래상은 만면에 미소를 띠고 있다. 소발(素髮)에 큰 육계가 있고 목에는 삼도가 있으며 오른손은 들어서 바닥을 보여 시무외인을 나타내고 왼손은 무릎 위에 얹고 있다.

옷자락은 양 무릎을 거쳐 밑으로 흘러내려 상현좌(裳懸座)의 형식

112. 황복사지 석탑 발견 금제 여래좌상 국립중앙박물관 소장. 국보 79호. 전체 높이 121센티미터.

을 이루었는데 옷주름은 유려하게 흘렀으나 예각이 있다. 대좌를 덮은 치마는 유려한 곡선의 대의(大衣)와는 대조적으로 수직으로 강직하게 뻗어 내렸다. 광배는 연화(蓮華)를 중심으로 인동당초(忍冬唐草)와 그 주위에 화염문(火焰文)이 투조(透彫)되었는데 역시 예각이 있으며 곡선이 유려하다. 불상은 순금제(純金製)이나 광배와 대좌는 금동제(金銅製)이다.

8세기에 이르면 불상의 손은 작아지고 무릎도 다소 빈약해진다. 또한 이 불상에서 보이는 상현좌 형태는 성당대(盛唐代)에 유행하던 것이어서 이 불상은 형식과 양식에 있어서 성당의 영향을 받은 것임을 알 수 있다. 그러나 성당의 영향을 받되 풍만한 얼굴에 가득한 미소나 옷주름의 유려한 곡선, 정교한 광배 무늬 등은 통일신라 특유의 감각이라 할 수 있다.

통일신라시대에는 당 문화를 매우 빠르게 수용하였는데 706년에 납입한 『대다라니경』 1권(『무구정광대다라니경』을 가리킴)과 함께, 금동제 외함에는 『무구정광다라니경』에 의거한 99기의 소탑(小塔)을 점선으로 나타낸 것으로 보아 중국에서 704년에 한역(漢譯)된 『무구정광대다라니경』이 불과 2년 만에 통일신라에서도 성행하였음을 확인해 볼 수 있다.

이 불상은 이러한 추세에 힘입어 성당 양식(盛唐樣式)을 수용한 통일 초의 대표적 금제 불상이라 할 수 있다.

금동 약사여래입상

金銅藥師如來立像

나발(螺髮)의 머리를 제외하고 불상의 앞면은 물론 뒷면에도 도금이 손상 없이 그대로 남아 있다. 불상은 때때로 머리도 도금한 것이 있지만 원래는 도금하지 않는다. 그림으로 그릴 때는 의궤(儀軌)에 정해진 대로 머리를 군청색으로 칠하는데 금동불인 경우에는 도금하지 않아 자연히 동록(銅綠)이 생겨 군청색의 효과를 낸다.

얼굴은 유난히 크고 둥글고 귀도 유난히 길다. 어깨는 넓은 데 비하여 허리 이하는 대의(大衣)가 밀착되어 날씬한 편이다. 오른손은 내렸는데 섬섬옥수는 엄지와 중지를 살며시 맺었으며 왼손은 들어 약항아리를 받들고 있다.

대의는 편단우견(偏袒右肩)의 착의법을 보이고 있다. 언뜻 통견(通肩)인 듯 보이나 오른쪽 어깨와 가슴이 노출된 편단우견이며 별도로 오른쪽 어깨를 가리기 위하여 편삼(偏衫)을 걸쳤다. 이와 같이 별개의 편삼을 실제로 입은 것처럼 그 부분은 따로 주조하여 끼웠으며 뒤에서 고정하고 있다. 이 오른팔에 걸친 편삼의 가장자리는 지그재그로 접혀져 있으며 대의의 가슴 부분 가장자리도 지그재그로 접혀져 있어서 특이하다.

신체에 닿는 양 어깨 부분의 옷에는 굵은 음각선(陰刻線)으로 옷주름을 처리하였고 신체 앞면의 옷주름은 평행하는 날카로운 U자 모

113. 금동 약사여래입상 정면 보물 328호, 높이 29.6센티미터.

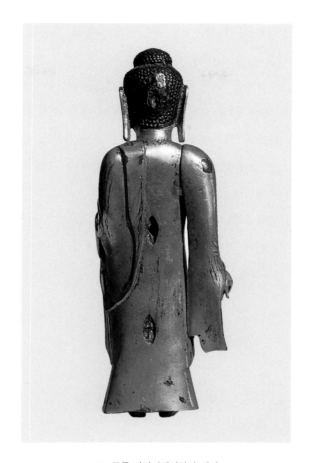

114. 금동 약사여래입상의 배면

양의 융기부(隆起部)로 표현하고 그 사이사이에 약간의 볼륨을 두어 옷주름에 생동감이 있다.

　뒷면에는 머리에 한 곳, 신체에 두 곳의 매우 조그만 구멍(주조할 때 생긴 것들)이 있을 뿐이며 뒷면에도 도금을 정성스럽게 하였으므로 원각상(圓刻像)으로 보아도 좋다. 흔히 뒷면은 광배로 가려지므로 구멍들도 크고 도금도 하지 않는 것이 보통이다. 이 금동불은 매우

단정하고 정성을 들인 작품으로 통일신라 금동불 가운데 가장 훌륭한 것이라 해도 좋을 것이다.

약사여래는 질병을 고쳐 주는 여래이므로 일찍이 삼국시대부터 예배의 대상이 되어 왔다. 그러나 삼국시대부터 통일 초에 이르는 시기에는 입상(立像)의 약사여래가 조성되었으나 통일신라 중엽 이후에는 항마촉지인(降魔觸地印)의 좌상(坐像) 형식이 크게 유행하였다. 이때에는 왼손바닥에 약항아리가 놓이게 된다.

얼굴이 신체에 비하여 큰 점, 옷주름에 남아 있는 초당(初唐) 양식, 뒷면도 정성스럽게 처리한 점 등으로 보아 7세기 말~8세기 초의 이른 시기의 금동불로 생각된다.

감산사 석조 미륵보살입상

甘山寺 石造彌勒菩薩立像

주형거신광배(舟形擧身光背)에 고부조(高浮彫)된 미륵보살은 하나의 돌로 되어 있고 대좌는 따로 만들어 결합하였다. 보관(寶冠)은 높고 화려하며 보관 위의 보계(寶髻)에 화불(化佛)이 있다. 귀에는 이식(耳飾)이 있고 목과 팔에는 각각 경식(頸飾), 완천(腕釧)이 있으며 영락대(瓔珞帶)가 길게 무릎까지 이르는 등 화려하게 불신(佛身)을 장엄하고 있다.

가슴에는 조백(條帛;가슴을 가로지르는 장식 띠)이 있으며 천의(天衣)는 양팔을 휘돌아 내려 신체 양쪽으로 화려하게 광배에 부조되어 있다. 치마는 인도 보살상의 '도티'처럼 양다리에 밀착하여 다리의 윤곽이 뚜렷하다. 하의의 옷주름은 전면에 층단식(層斷式)으로 되어 있으며 다리 사이는 지그재그로 도식적으로 처리하여 천의와 마찬가지로 옷주름에 강한 장식성(裝飾性)을 부여하였다. 얼굴은 풍만하고 역시 풍만한 신체는 삼곡 자세로 관능적이다. 광배는 두광(頭光)과 신광(身光)을 각각 3구로 띠를 둘러 표시하고 둘레에는 화염문(火焰文)을 돌렸다.

이와 같은 이 불상의 매우 화려하고 관능적인 여러 장식들은 통일기(統一期)의 일반적인 것이 아니어서 이국적(異國的) 정취가 강하게 풍긴다. 인도 굽타기 양식의 영향을 받은 것이라고 생각된다.

광배의 뒷면 전체에는 22행 381자의 명문(銘文)이 있어서 이 불상의 조상(造像) 연기(緣起)는 물론 그 당시의 사회 문화상을 연구하는 데 매우 중요한 자료를 제공하고 있다. 명문에 의하면, 개원(開元) 7년인 성덕왕(聖德王) 18년(719)에 왕의 기밀 사무를 취급하던 최고 행정 기구인 집사성(執事省)의 시랑(부총리 격)을 지내던 김지성(金志成)이 돌아가신 부모를 위하여 미륵상 1구와 아미타상 1구를 만들었는데 이 미륵보살은 어머니를 위하여 조성한 것이다.

김지성은 원래 자연을 좋아하여 노장자(老莊子)의 유유자적함을 사모하였으며 뜻은 불교를 중히 여겨 무착(無着)의 진리를 희구하여 드디어 67세에 벼슬을 버리고 전원으로 돌아가 『도덕경(道德經)』을 읽고 유가론(瑜伽論)을 깊이 연구하였다. 복직(復職)이 되어 몸은 관(官)에 있어서 세속에 물들었으나 초월한 마음은 아직 버리지 않았으니 김지성은 재산을 희사하여 감산사(甘山寺)를 세웠다. 감산사를 짓는 공덕(功德)은 국왕 이하 여러 친족 및 일체 중생을 제도케 하여 성불(成佛)하기를 기원(祈願)하는 것이라고 하였다.

이 불상은 제작 연대를 알 수 있는 통일기(統一期)의 가장 이른 석불(石佛)로 7세기 초 굽타 양식의 영향과 석조 기법(石造技法)의 완숙도를 확인해 볼 수 있다. 경북 경주시 외동읍 신계리에 있는 감산사지에서 1915년 서울로 옮겨 온 것이다.

115. 감산사 석조 미륵보살입상 국립중앙박물관 소장, 국보 81호, 불상 높이 1미터 83센티미터, 광배 높이 2미터 1센티미터, 대좌 높이 51센티미터.(옆면)

감산사 석조 아미타여래입상

甘山寺 石造阿彌陀如來立像

감산사 석조 아미타여래입상 역시 광배의 뒷면에 미륵보살의 것과 대동소이한 내용으로 21행 391자의 명문이 새겨져 있다. 명문에 의하면 "신라국(新羅國)은 부처님이 사시던 사위성(舍衛城)과 같고 극락(極樂)에 가깝다. 김지성(金志成)은 임금님을 받드는 상사(尙舍)가 되었고 집사성의 시랑이란 중임을 맡았다. 67세에 벼슬을 버리고 한적한 곳에 살면서 무착(無着)의 유가론(瑜伽論)을 탐독하고 『장자(莊子)』의 「소요편(逍遙篇)」을 읽어 부모와 임금의 사혜를 보답코자 하였지만 그것은 부처님의 힘과 삼보의 공덕과는 비교할 수 없어서 이 아미타여래(阿彌陀如來)를 조성한다"고 하였다.

그런데 명문 말미에는 성덕왕(聖德王) 19년(720)에 김지성이 세상을 떠나매 아미타상(阿彌陀像)을 만든다는 내용을 덧붙이고 있다. 이것으로 보아 719년에 김지성이 어머니를 위하여 미륵보살을, 아버지를 위하여 아미타여래를 조성하고자 하였으나 그 이듬해 김지성이 돌아가자 덧붙여 그의 명복을 함께 빌기 위하여 720년 이후에 이 아미타상을 만들었음을 알 수 있다.

116. 감산사 석조 아미타여래입상 국립중앙박물관 소장, 국보 82호, 신체 높이 1미터 74.5센티미터, 광배 높이 2미터 12센티미터, 대좌 높이 63센티미터. (옆면)

『삼국유사』에는 이 두 석불의 명문 요약이 실려 있으며 미륵보살은 감산사의 금당(金堂)에, 아미타여래는 감산사의 강당(講堂)에 각각 봉안하였음을 알 수 있다.

아미타상은 근엄하게 명상에 잠긴 듯한 얼굴을 하고 있으며 오른손은 들어 엄지와 검지를 맺어 설법인(說法印)을 취하였다. 신체 전체를 통견(通肩)의 대의로 밀착시켰는데 대의 전체에 신체의 굴곡에 따라 옷주름의 융기대가 평행하게 표현되었다. 이러한 양식은 역시 기본적으로 인도 굽타 양식의 영향을 받은 것임을 알 수 있다.

광배는 석조 미륵보살상의 광배보다 더 화려하다. 미륵보살은 복잡 화려하므로 광배를 단순하게 처리한 데 비해, 아미타여래상은 단순한 편이므로 광배를 대조적으로 화려하게 장식하였다. 두광(頭光)과 신광(身光)의 세 띠의 사이사이에는 여러 가지 화문(花文)을 조각하였고 그 둘레에는 화염문(火焰文)이 있다.

이 감산사 석불 2구는 720년을 전후하여 만들어진 기념비적(紀念碑的) 작품으로 사상적(思想的)으로나 양식적(樣式的)으로나 그 존재 의미가 매우 크다. 명문에 조각가의 이름이 없는 것이 매우 안타까우나 8세기 초에 화강암을 다루는 석조 기법이 고도로 발달하였음을 알 수 있다. 이러한 석조 기술을 바탕으로 8세기 중엽에 만들어진 석굴암 조각이 가능하게 된 것이다.

경주 남산 탑곡 마애 사면불
慶州南山塔谷 磨崖四面佛

남산(南山)은 남북으로 길게 놓여 있는데 동쪽을 동남산(東南山), 서쪽을 서남산(西南山)이라 부른다. 동남산의 탑곡(塔谷)에는 10미터가 넘는 거대한 암석(남북 길이 약 8미터, 동서 너비 약 4미터) 사면(四面)에 불상들을 새겼는데, 가장 높은 북면에 5미터 높이의 9층탑과 3미터 50센티미터 높이의 7층탑을 부조하고 그 사이에 천개(天蓋)를 머리에 둔 여래좌상을 배치하고 있다.

이들은 모두 평면적인 약부조(弱浮彫)라 기법상 시대가 9세기경으로 내려옴을 알 수 있다. 북면에 쌍탑(雙塔)이 있기 때문에 이 사면불(四面佛)이 있는 계곡을 탑곡(塔谷)이라 부른다. 남면에는 역시 평면 부조(浮彫)의 삼존불(三尊佛)이 있고 옆에 원각(圓刻)의 여래독립상(如來獨立像)이 있다. 동면에는 여래좌상(如來坐像)을 중심으로 보살 1구와 비천 7구가 자유롭게 배치되어 있다. 서면에는 여래좌상 좌우에 수목(樹木)이 있으며 그 위로 비천(飛天)이 날고 있다.

그 밖에 금강역사상도 있으며 곳곳에 승상(僧像)들이 네 곳에 있다. 이들이 신앙적으로 무엇을 나타내고 있는지는 불분명하다. 이 탑곡 사면불의 조각과 불상 배치는 네 면이 모두 달라서 흥미롭다. 평면 부조나 선적(線的)인 요소가 강하여 자유로운 배치와 더불어 회화적(繪畵的) 효과가 강하다.

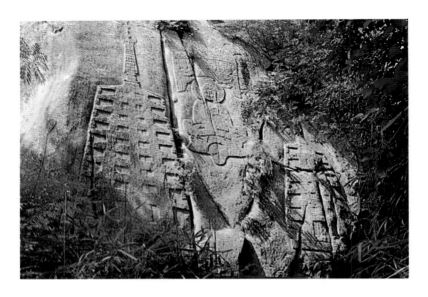

117. 경주 남산 탑곡 마애 사면불 북면(北面) 보물 201호.

남산에는 삼국시대부터 통일신라 말기까지 약 300년 동안 계속하
여 불상과 탑이 조성되었으므로 남산의 불상만 가지고도 신라 조각
사의 흐름을 엿볼 수 있다. 남산에는 106개소의 사지(寺址), 61기의
석탑, 78구의 석불상이 동서로 흐르는 35개의 모든 계곡에 자리잡고
있다. 우리나라의 산은 대개가 수려한 암봉(巖峰)으로 빼어난 모습을
하고 있다. 그런데 남산에서처럼 계곡마다 사원(寺院)을 짓고 원각상
(圓刻像) 또는 마애상(磨崖像)을 조상(造像)하여 하나의 산에 이렇
게 많은 불상이 밀집된 곳은 찾아볼 수 없다.

우리나라에는 인도의 아잔타석굴, 바미얀석굴, 중국의 돈황석굴(敦
煌石窟), 운강석굴(雲岡石窟), 용문석굴(龍門石窟) 같은 인간의 종교
적 정열이 집약된 석굴 사원(石窟寺院)이 없다. 그 이유는 그러한 석

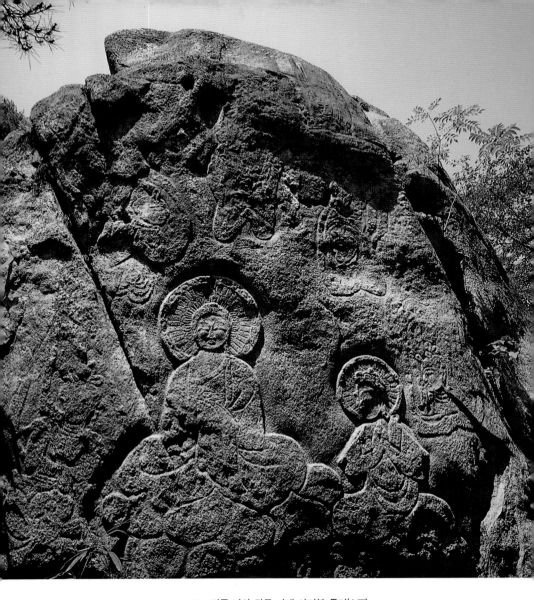

118. 경주 남산 탑곡 마애 사면불 동면(東面)

굴을 파내기에 쉬운 석회암(石灰岩)이나 사암(砂岩)이 없었던 것이다. 그러나 우리나라의 산에는 비록 다루기 어렵기는 하나 화강암이 산의 계곡마다 즐비하였기 때문에 신라의 서울 한복판에 있는 남산에 신라인의 종교적 정열이 지속적으로 실현되어 남산 전체를 불국토(佛國土)로 만들어 냈다.

이 탑곡 마애불은 거대한 암석 전면에 새겨져 있는데 이는 암석 신앙(岩石信仰)과 밀착되어 있다고 생각한다. 불교가 들어오기 훨씬 전부터 인류는 암석과 나무에 정령(精靈)이 깃들여 있다고 믿어 왔다. 특히 우리나라는 산마다 우뚝우뚝 솟은 화강암의 기암 괴석이 많아 암석 신앙이 지배적이었던 것 같다. 암석이 상징하는 견고함과 영원성 때문에 사람들은 그 앞에서 여러 가지 소망하는 바를 기원하였다. 지금도 바위 곳곳에 촛불을 켜 놓고 소망을 비는 곳은 헤아릴 수 없이 많다. 변치 않는 신앙 형태다. 바로 그러한 바위에 불교가 들어오면서 불상이 새겨지게 되었다. 말하자면 불교 이전의 암석 신앙과 불교가 자연스럽게 융합된 것이다.

이 탑곡 마애불 외에 불곡(佛谷) 감실 불상, 봉화곡(烽火谷) 칠불암(七佛庵) 마애불, 삼릉곡(三陵谷)의 마애불들과 선각불(線刻佛)들, 약수곡(藥水谷) 마애불 등은 모두 암석 신앙과 불교가 융합된 양상을 보여 준다고 하겠다.

지금 남산의 절터는 대부분 폐허화되었으며 중요한 석불들은 국립경주박물관과 국립중앙박물관으로 옮겨졌다. 그러나 아직 남산에는 계곡마다 불상과 불탑이 꽤 많이 남아 있으며 아름다운 자연과 어울려 우리에게 깊은 감명을 주고 있다.

남산 봉화곡 칠불암사지 불상

南山烽火谷 七佛庵寺址 佛像

　　동남산(東南山；남산의 동편)의 남쪽 끝에 있는 봉화곡(烽火谷)을 숨가쁘게 올라가면 그 골짜기 맨 끝 산등성이 못미처에 마애 삼존불 (磨崖三尊佛)이 있고 바로 앞의 암석 네 면에 사방불(四方佛)이 조각되어 있다. 이 불상들 7구의 존재로 인해 이 절터를 칠불암(七佛庵) 터라 부른다. 이 칠불암 뒤로 기암 절벽을 타고 오르면 맨 위에 독립된 커다란 암석이 자리해 있고 그 남쪽 면에 유희좌(遊戯坐)의 관음보살상이 구름 무늬 위에 화려하게 조각되어 있다. 이곳은 신선암(神仙庵)이라 불리운다.

　　칠불암의 마애 삼존불 중앙에는 항마촉지인(降魔觸地印)의 여래좌상이 있고 좌우의 협시보살은 입상이다. 오른쪽 보살은 정병을 들었고 왼쪽 보살은 연꽃을 들고 있다. 두 보살의 보관에는 화불(化佛)이 없어서 어떤 보살인지 알 수 없기 때문에 본존의 이름도 알 수 없으나 전형적인 항마촉지인의 수인으로 보아 석가모니불(釋迦牟尼佛)이 확실하다.

　　본존은 소발(素髪)에 크고 넓적한 육계(肉髻)가 특징적이다. 큰 얼굴은 미소가 없는 근엄한 모습이고 상반신(上半身)은 당당한 자세이다. 장식이 없는 단순한 보주형(寶珠形) 광배, 부드럽고 풍만한 신체 모델링, 뚜렷하게 융기된 옷주름, 하반신에 비하여 비교적 큰 상반신

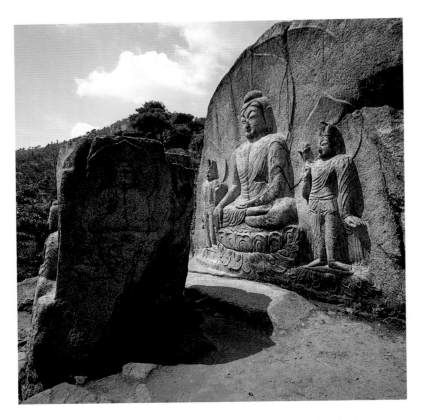

119. 경주 남산 봉화곡 칠불암사지의 삼존불 보물 200호. 본존 높이 2미터 66센티미터.

의 신체 비례, 단순하고 편평한 연화대좌 등은 통일신라 최성기(最盛期) 양식을 예고하는 8세기 초의 양식을 보여 준다.

마애불(磨崖佛)로 조각된 항마촉지인의 석가모니삼존불(釋迦牟尼三尊佛)로는 유일한 예이며 또 오른손의 손가락을 땅에 닿을 정도로 길게 내린 전형적인 항마촉지인상으로는 가장 이른 시기의 것이어서

120. 경주 남산 봉화곡 칠불암사지 전경(옆면)

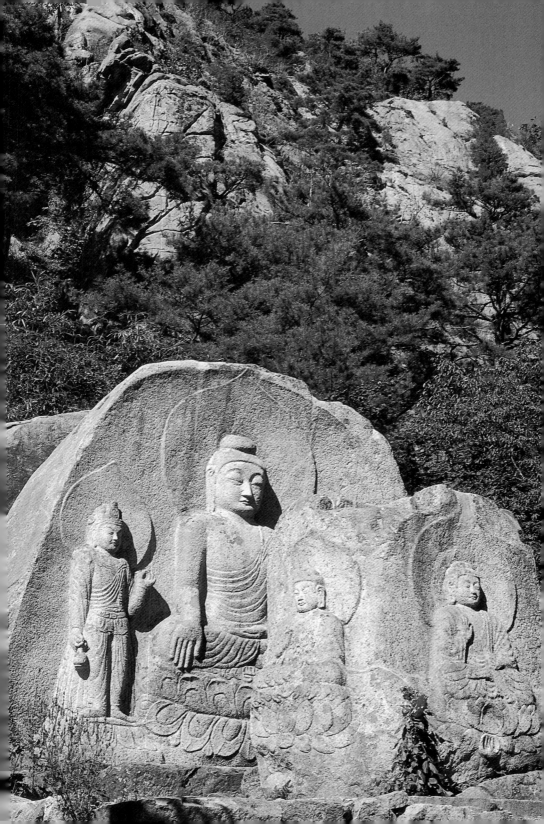

매우 중요하다.

이 마애 삼존불 바로 앞에 큰 암석 네 면을 다듬어 전형적인 사방불(四方佛)을 조각하였다. 사방불은 보주형 광배, 소발, 오른손의 엄지와 검지를 맺어 가슴에 든 수인, 통견의(通肩衣)에 융기된 옷주름, 앉은 자세, 연화대좌 등 네 불상의 도상이 크게 다르지 않다. 동쪽 면의 불상만이 왼손에 약호(藥壺)를 들고 있어 약사여래(藥師如來)임을 알 수 있다. 일반적으로 사방불은 남면에 석가여래(釋迦如來), 북면에 미륵여래(彌勒如來), 동면에 약사여래(藥師如來), 서면에 아미타여래(阿彌陀如來)를 각각 배치하였다고 알려져 있다. 이렇게 암석의 네 면을 곱게 다듬어 단정한 육면입방체(六面立方體)를 만들고 같은 크기의 네 불상을 조각한 사방불로는 가장 오랜 것이다. 이 사방불은 8세기 중엽 이후 성행한 석탑의 초층 탑신 네 면에 조각한 사방불 형식의 선구(先驅)라 할 수 있다.

신선암(神仙庵)의 관음보살좌상(觀音菩薩坐像)은 살찐 얼굴, 풍만한 몸, 치렁치렁 늘어진 천의 등 성당(盛唐) 양식의 영향이 뚜렷하여 칠불암 불상 양식보다는 뒤에 오는, 8세기 중엽의 작품이라 생각된다.

굴불사지 사면석불

掘佛寺址 四面石佛

『삼국유사』의 「사불산(四佛山)·굴불산(掘佛山)·만불산(萬佛山)」 조(條)에 다음과 같은 기록이 있다.

경덕왕(景德王)이 백률사(栢栗寺)에 행차하여 산 아래 이르렀을 때 땅 속에서 염불하는 소리가 들렸다. 사람을 시켜 파보니 큰 돌이 있는데 네 면에 사방불(四方佛)이 새겨져 있었다. 이로 인하여 절을 세우고 그 절 이름을 굴불사(掘佛寺)라 하였다.

경주시 북쪽에 나지막한 소금강산(小金剛山)이 있는데 그 남서쪽 기슭에 큰 바위가 있고 네 면에 여러 불보살들이 조각되어 있다. 『삼국유사』의 기록으로 이곳 절터가 굴불사이고 8세기 중엽 경덕왕 때 조각되었음을 확실히 알 수 있게 되었다. 기록에는 사방불이라 하였으나 남산 칠불암의 사방불과 같은 엄밀한 의미의 사방불이라 할 수 없으므로 사면불(四面佛)이라 해야 한다.

서쪽 면에는 중앙에 아미타여래를 두었는데 바위 위에 머리만 따로 만들어 올려 놓았고 몸은 그대로 바위 자체를 신체(神體)로 삼아 암석 면을 최소한으로 가공하여 매우 얕은 층단으로 옷주름을 표현 하였다. 우리나라에서는 통일신라 후반기부터 조선시대에 이르도록

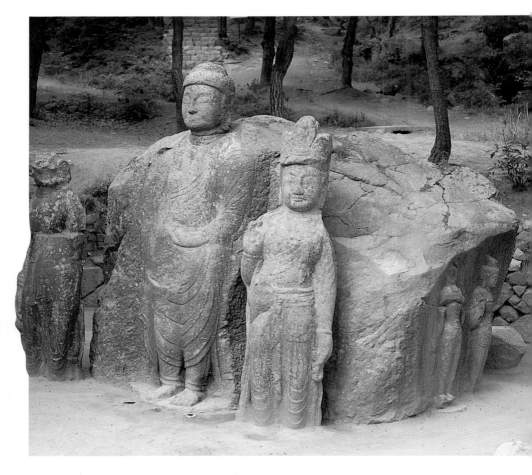

121. 굴불사지 사면석불 전경(全景) 보물 121호.

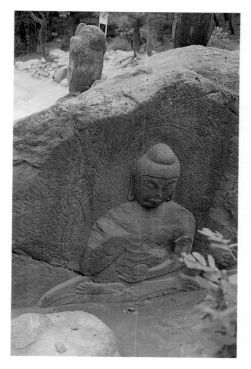

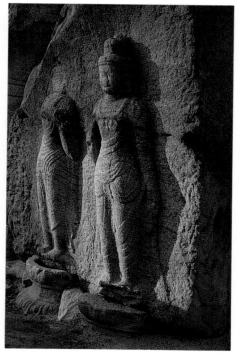

122. 동면(東面) 약사여래좌상 높이 2미터 6센티미터.

123. 서면(西面) 아미타여래입상 3미터 51센티미터, 관음보살입상 3미터 60센티미터.

이렇게 암석 신앙(岩石信仰)과 불교 신앙이 융합된 형식의 불상이 많은데 이 굴불사지의 아미타여래가 그 효시라 하겠다. 좌우에는 우람한 모습의 관음(觀音), 세지보살(勢至菩薩)을 원각상(圓刻像)으로 만들어 별도로 세웠다. 지금은 흙에 묻혀 있지만 두 보살상 발 밑에는 양감 있는 연꽃 무늬가 조각된 대좌가 있다.

동면에는 크고 웅경한 약사여래좌상(藥師如來坐像)이 조각되어 있다. 남면에는 세련된 솜씨로 훨씬 작은 크기의 삼존불(三尊佛, 석가삼존불?)이 조각되었다. 현재 오른쪽 협시보살 전체와 왼쪽 협시보살

의 머리가 탈락되어 있다. 북면에는 모델링이 풍부한 보살입상(菩薩立像)과 선각으로 표현한 팔이 여섯 달린 십일면관음보살(十一面觀音菩薩)이 있다.

이 네 면의 불보살상들은 모두 양식과 크기가 다르다. 서면과 동면의 조각은 크고 우람하고 조각 솜씨가 생경한 데 비하여 남면과 북면의 조각은 크기도 매우 작고 중국의 성당(盛唐) 양식을 반영하고 있다. 선각의 십일면관음상은 매우 거칠어서 선의 연결이 잘 되지 않을 정도이다. 이렇게 네 면의 불상들의 양식이 모두 다르다면 조각한 사람에 따라서 다른 양식을 띠게 된 것일까. 동, 서면은 분명히 양식적으로 시대가 앞서 보인다.

이 굴불사지 사방불은 일관된 계획 아래 조성된 한 시기의 것이라고 믿기 어렵다. 그러나 만일 한 시기에 조성되었다면 우리나라 불상 양식(樣式)의 편년(編年)이 걷잡을 수 없는 큰 혼란에 빠지고 말 것이다. 최근의 발굴 조사로 이 바위를 중심으로 정면 3칸, 측면 3칸의 고려시대 건물지가 있었음을 알 수 있었다.

금동 약사여래입상

金銅藥師如來立像

우리나라의 금동불은 일본뿐만 아니라 미국에도 상당히 많이 있다. 미국의 여러 박물관에 소장되고 있는 금동불 가운데 가장 완벽하고 아름다운 불상을 들라면 단연 보스턴박물관에 전시되어 있는 이 금동불(金銅佛)을 꼽을 수 있다.

이 금동불은 없어진 광배를 제외하고는 손상된 곳도 전혀 없으며 대좌도 그대로 간직하고 있고 완전히 남아 있어서 통일신라 당시의 금동불을 직접 대하는 듯하여 마음속에 기쁨이 일어난다.

풍만한 얼굴에 활달하게 뻗친 눈썹과 명상에 잠긴 굴곡진 눈은 전형적인 당(唐) 양식을 띠고 있다. 크고 둥근 육계는 소발(素髮)이며 도금이 되어 있지 않다. 나발(螺髮)이든 소발이든 머리에는 도금을 하지 않는 법이다. 오른손은 들어 설법인(說法印)을 취하고 왼손은 약호(藥壺)를 들고 있다. 약호에는 뚜껑이 있어 매우 사실적으로 표현되었다. 통견(通肩)의 상반신은 옷섶을 넓고 길게 열어 양 어깨에 층단식 옷주름이 있을 뿐이다.

하반신에는 유려한 옷주름이 층단식에 약간 융기되어 있는데 과장됨이 없이 극히 절제되어 있다. 대좌(臺座)는 안상(眼象)이 있는 기단부가 높은 편이며, 복련(覆蓮)과 앙련(仰蓮)의 연꽃잎마다 또한 기단부에는 조그만 둥근 꽃무늬가 조각되어, 대좌들 가운데서도 이것이

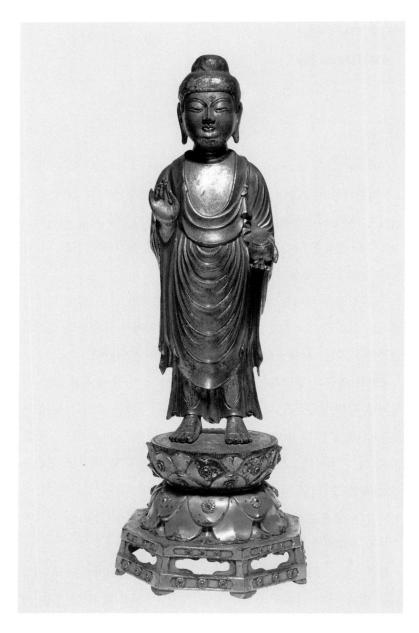

124. 금동 약사여래입상 전면(前面) 미국 보스턴박물관 소장, 전체 높이 36센티미터.

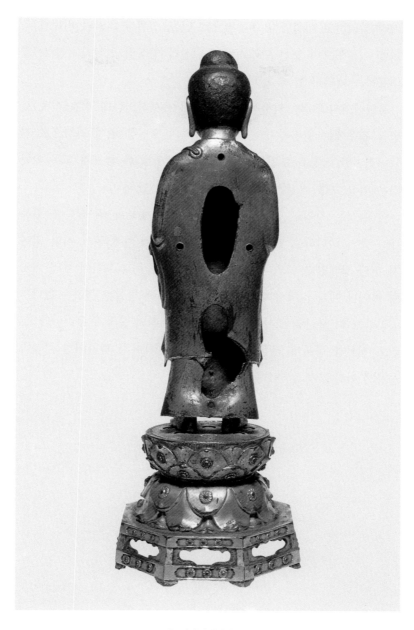

125. 금동 약사여래입상 배면(背面)

가장 화려하고 아름답다. 전체적으로 얼굴, 신체와 대좌의 비례가 조화를 이루었으며 또한 단정하여 통일신라 양식의 절정기(絶頂期)를 대표하는 예라고 할 수 있다.

통일신라시대에는 약사여래상이 크게 유행하였는데 석불(石佛)로 만들 경우에는 항마촉지인(降魔觸地印)의 수인을 취한 좌상으로 만들어졌지만, 금동불로 만들 경우에는 좌상(坐像)은 없으며 모두 이와 같은 입상(立像)에 설법인(說法印)을 취하고 있다.

이 불상은 강원도 금강산(金剛山) 유점사(楡岾寺)의 금동불 53불(佛) 중의 하나라고 전해지고 있으나 1916년에는 53불이 이미 없어져 버린 상태였다. 그러나 사진만 남은 53불들을 검토하여 보면 이처럼 빼어난 예가 없어서 다만 그렇게 전해질 뿐 확실한 근거는 없다.

필자는 이 불상을 조사하면서 이것은 8세기의 중국과 우리나라 그리고 일본을 통틀어 가장 안정된 마음의 상태에서 만들어진 아름다운 불상이라고 생각되었다.

금동 여래입상
金銅如來立像

일본 나가사키(長崎) 가이진진샤(海神神社)에 비불(秘佛)로 모셔졌던 통일신라의 금동 여래입상(金銅如來立像)은 일본에 있는 금동불들 가운데 걸작으로 손꼽히고 있다. 현재 일본에는 삼국시대부터 고려시대에 이르는 수많은 금동불이 있어 한국 불교 조각사를 다룸에 있어서 빼놓을 수 없는 명품(名品)들이 많다. 이들은 이미 삼국시대에 일본에 불교 문화를 전하여 줄 때 흘러들어간 것들을 비롯하여 사신(使臣)들이 오갈 때 들어간 것들도 허다하며 임진왜란 때 약탈된 것도 많다.

이 금동불은 일본에 있는 우리나라 통일신라시대의 금동불로는 가장 큰 규모에 속한다. 금동불은 대개 20센티미터 안팎의 소형(小形)인데 이것은 불상 높이만 40센티미터에 가깝다. 대좌까지 남아 있었다면 총높이는 60센티미터에 이르는 대형(大形)의 소금동불(小金銅佛)이라 하겠다. 이 정도 크기의 중형(中形)의 소금동불은 우리나라에도 드물다.

방형(方形)에 가까운 얼굴은 비교적 크며 나발(螺髮)의 둥근 육계는 크고 우뚝하여 두부가 신체에 비하여 상당한 비중을 차지하여 전체 불상이 작은 인상을 주기도 한다. 눈썹은 선각(線刻)으로 길며 위로 치켜 올라갔으며 명상에 잠긴 눈도 긴 편이다. 이렇게 긴 눈썹과

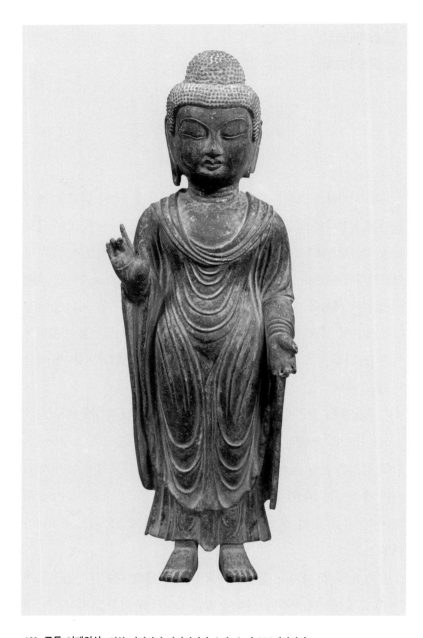

126. 금동 여래입상 일본 나가사키 가이진진샤 소장, 높이 38.2센티미터.

눈은 얼굴 형태가 방형에 가까워서 일어난 현상이다. 이에 비하여 어깨는 좁고 상반신이 짧아서 신체 비례가 어색한 것은 비교적 큰 이 불상에는 어울리지 않는 점이라 하겠다. 그러나 통견(通肩)에 전신을 덮은 옷에는 단순화한 융기대의 옷주름으로 신체의 양감(量感)을 강조하고 있어 우람한 느낌을 주고 있다. 유려하고 힘있게 조각된 옷주름은 신체 각 부분의 양감을 뚜렷이 노출시키면서 불상 전체에 리듬을 주고 있다.

오른손을 들어 엄지와 중지를 가까이 대고 있고 왼손은 내려 역시 같은 수인(手印)을 취하고 있다. 왼손은 손가락 끝이 파손되었으나 중지가 특히 돌출되어 엄지에 중지를 가깝게 댄 수인임을 알 수 있다. 이는 설법인(說法印)을 가리키고 있으나 어떤 여래인지 확인할 수 없다.

이 불상은 옆모습을 보아도 깊이가 있어서 측면관(側面觀)에도 소홀하지 않았음을 알 수 있다. 신체 곳곳에 도금이 남아 있어서 원래는 나발만 남기고 모두 도금하였던 것이 확실하다.

전 보원사지 발견 철불좌상

傳普願寺址發見 鐵佛坐像

삼국시대 이래 통일신라시대에도 청동제(靑銅製) 불상과 석제(石製) 불상이 제작되었다. 목조 불상은 기록도 없고 현존하는 예가 없어서 실제로 제작되지 않은 듯하다. 통일신라 중엽부터 새로운 재료인 철(鐵)로 불상이 제작되기 시작하였고 현재 신라 하대에 제작된 철제불(鐵製佛)이 상당수가 남아 있다. 철불은 고려시대에도 계속 성행하였는데 그 이유는 아마도 불상 제작에 필요한 동(銅)이 부족했기 때문으로 풀이된다.

전 보원사지 발견 철불(傳普願寺址發見鐵佛)은 충남 서산시(瑞山市) 운산면(雲山面)에서 서울로 옮겨 왔다는 일제 때의 기록이 있을 뿐인데 그 지역에는 백제, 통일신라, 고려에 걸친 유적 유물이 남아 있는 유명한 보원사지가 있어서 이 철불이 보원사지(普願寺址)에서 옮겨 왔을 가능성이 크다.

이 철불은 최근까지 고려시대 것으로 알려져 왔다. 그러나 이 철불상은 9세기의 통일신라 철불 양식과 그것을 계승한 고려의 철불 양식과 많은 차이를 보이고 있어서 필자는 통일신라 최성기(最盛期)인 8세기 중엽의 양식임을 논증하여 발표한 바 있다.

이 불상은 소발(素髮)에 얼굴은 풍만하며 눈과 눈썹이 매우 예리하다. 양 어깨와 가슴 그리고 다리의 양감이 풍만하며 자세가 당당하

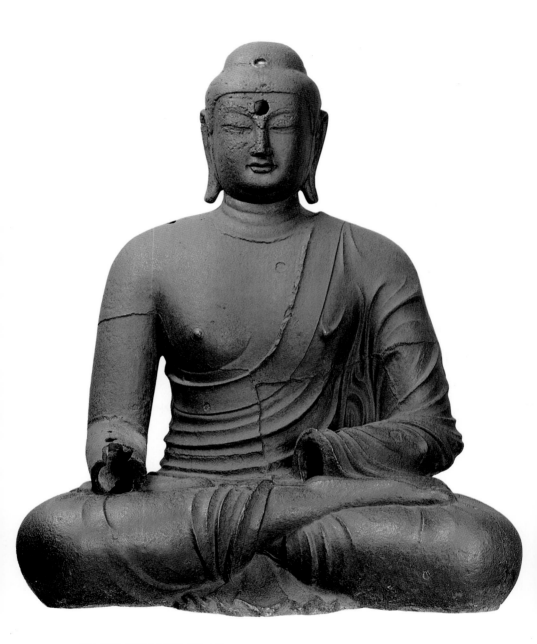

127. 전(傳) 보원사지 발견 철불좌상 국립중앙박물관 소장. 좌상 높이 1미터 50센티미터, 무릎 폭
1미터 18센티미터.

다. 편단우견에 항마촉지인좌상의 형식을 취하고 있으며 신체 각 부분이 쾌적한 비례를 보여 주고 있다. 생명감 넘치는 양감으로 충만한 신체에 밀착된 대의(大衣) 옷주름은 매우 힘차고 사실적이다. 복부, 팔, 발목, 대퇴부에 밀집된 옷주름은 번파식(飜波式)으로 나타내었다. 예각의 높은 물결을 이루는 두 개의 옷주름 사이에 낮은 물결이 평행으로 흐르는 번파식 옷주름 형식은 통일신라 초기에서 중엽까지 금동불에서 성행하였던 것이다.

이와 같이 이 철불은 신체 표현에 팽만감이 있고 생명력이 충만하며 사실적인 번파식 옷주름이 완벽하게 나타나 있다. 이러한 양식은 통일신라 최성기인 8세기 중엽에 보이는 것이기 때문에 이 철불은 그 시기에 제작되었다고 생각하지 않을 수 없다. 더구나 이 철불은 석굴암 본존(本尊, 750~760년경)의 양식보다 선행한다고 생각된다.

그러므로 이 불상은 한국에서 현존하는 가장 오래 된 철불일 뿐만 아니라 동양에서도 가장 오래된 기념비적인 철불이라고 할 수 있다. 중국의 철불로는 현재 12세기 송대(宋代)의 것을 비롯하여 원(元)·명대(明代)의 것이 있을 뿐이며 일본에서는 13세기 가마쿠라(鎌倉) 시대에 이르러 비로소 철불이 제작되기 시작하였다.

석굴암 1-개관

石窟庵 槪觀

통일신라시대에는 아미타여래(阿彌陀如來), 약사여래(藥師如來), 석가여래(釋迦如來) 등이 함께 조성되었으나 그 가운데에서도 통일신라 초기부터 말기에 이르도록 가장 많이 만들어진 불상은 항마촉지인(降魔觸地印)의 석가여래좌상(釋迦如來坐像)이었다.

물론 중국에서도 당대(唐代) 초기에 항마촉지인의 석가여래가 조성되었으나 크게 유행하지는 않았으며 일본에서도 거의 만들어지지 않았다. 그러므로 동북아시아에서 통일신라가 항마촉지인의 석가여래를 대량으로 만들어 예배 대상의 주류를 이룬 것은 특기할 만한 사실이라 하겠다. 그러한 도상의 불상은 고려와 조선에도 계속되어 우리나라의 불상 조각과 불상 신앙을 대변하게 되었다고 하여도 과언이 아니다.

항마촉지인상은 석가가 보리수 밑에서 정각(正覺)을 이루고 악마의 도전과 유혹을 완전히 물리쳤을 때의 모습이다. 따라서 중국이나 일본의 외침을 수없이 받아 왔던 한국이 그러한 현세이익적 기원에서 항마촉지인상을 만들었을 가능성도 많다고 생각된다.

한편 정각을 이룬 뒤 석가가 처음으로 그 정각의 내용을 설(說)한 『화엄경(華嚴經)』 역시 한국에서 삼국시대 이래 오늘날에 이르도록 가장 중요한 불경(佛經)으로 취급되었으므로 항마촉지인의 성도상이

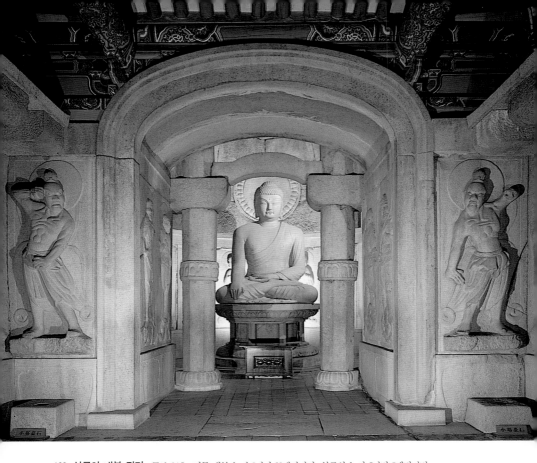

128. 석굴암 내부 전경 국보 24호. 건물 내부 높이 8미터 30센티미터, 본존상 높이 5미터 8센티미터.

끊임없이 만들어졌음을 교리적(教理的)으로 뒷받침해 주고 있다.

그러한 신앙적 맥락에서 8세기 중엽에 성도상(成道像)을 가장 크고 가장 아름답게 만들어 기념비적 존재로 부각시킨 것이 석굴암의 본존(本尊)이다. 석굴암에는 본존뿐만 아니라 주위 벽에 조각된 37구의 불상 조각도 잘 남아 있으며 석조 건물도 거의 원형 그대로 남아 있어 치밀한 기하학적(幾何學的) 설계와 뛰어난 건축 공법(建築工法)에 의하여 건립된 당시의 건축술(建築術)도 확인해 볼 수 있다. 통일신라시대의 건축과 조각이 함께 남아 그대로 보존되고 있는 예는 석굴암뿐이다.

경주 토함산(吐含山) 정상(頂上) 바로 밑에 동향(東向)하여 자리잡은 석굴암은 경덕왕(景德王) 10년(751)에 재상(宰相)을 지내고 은퇴한 김대성(金大城)이 전생(前生)의 부모를 위하여 세운 것이다. 그는 동시에 현세(現世)의 부모를 위하여 불국사(佛國寺)를 세웠다. 혜공왕(惠恭王) 10년(774) 김대성이 죽으니 나라에서 석굴암을 완성시켰다고 한다. 그러니 석굴암의 완성에는 30년 가까운 오랜 기간이 걸렸음을 알 수 있다.

세계 미술사상 가장 위대한 작품 가운데 하나인 석굴암의 건축과 조각이 수많은 외침(外侵)에도 불구하고 원형(原形) 그대로 남아 있는 것은 기적이라 할 수 있다.

석굴암 2 – 금강역사상

石窟庵 金剛力士像

한국의 고대(古代) 사원(寺院)들 가운데 그 원형(原形)을 지니고 있는 것은 석굴암밖에 없다. 그런 까닭에 일반적인 고대 사원에 어떠한 종류의 불보살상들이 어떻게 배치되었는지는 전혀 알 수 없다. 석굴암은 일반 사찰과는 달리 석굴(石窟)의 형태를 지니고 있는 석조 건물(石造建物)이지만 그 내부에 위계(位階)에 따라 체계적으로 배치된 불상들의 모습이 원형 그대로 남아 있다는 점에서 매우 중요하다.

전실(前室)의 좌우 벽에는 각각 4구씩 팔부중(八部衆)이 부조되어 있고 주실(主室)로 들어가는 입구 좌우에는 금강역사(金剛力士)가 부조되어 있다. 그리고 전실과 주실 사이에 있는 비도(扉道)의 좌우 벽에는 각각 2구의 사천왕상(四天王像)이, 그리고 주실로 들어가자마자 좌우에는 범천(梵天)과 제석천(帝釋天)이 부조되어 있다. 이들은 모두 불법(佛法)을 수호(守護)하는 천부상(天部像)들이지만 안으로 들어갈수록 위계적으로 중요한 천부상이 배치되었다. 범천과 제석천은 보살과 동등한 중요도를 띠며 주실에 배치되었다.

주실의 둥근 벽에는 좌우 벽에 보살이 부조되어 있다. 흔히 문수보살(文殊菩薩)과 보현보살(普賢菩薩)이라고 불리고 있지만 확실치 않다. 그리고 좌우 벽에 각각 5구씩 10구의 십대 제자(十大弟子)가 역

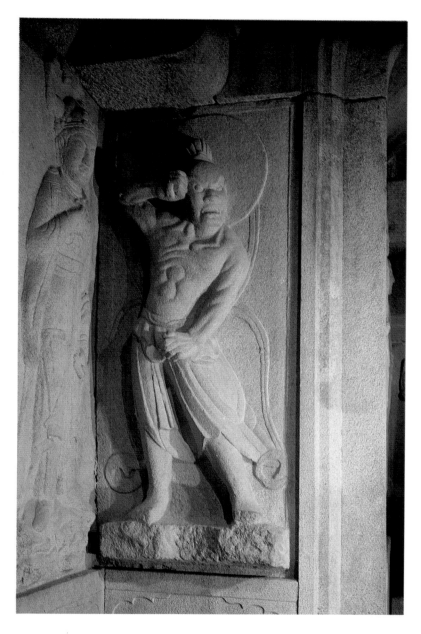

129. 석굴암 금강역사상 상 높이 2미터 12센티미터.

시 보살과 동격(同格)으로 배치되어 있다. 주실의 뒤쪽 중앙에는 십일면관음보살(十一面觀音菩薩)이 있는데 이 상(像)들은 모두 입상(立像)이다. 이들이 부조된 주실의 주벽 위에는 열 개의 감실(龕室)이 있고 그 안에 광배에 새긴 여러 자세의 보살좌상(菩薩坐像)이 부조되어 있다.(현재 2구 없음)

주실의 중앙에는 석가대불(釋迦大佛)이 앉아 있는데 대불을 중심으로 한, 위계에 따른 질서 정연한 불상들의 배치는 그 당시 불교 신앙의 단면을 보여 주고 있다. 전실 좌우의 팔부중은 신라 말과 고려에 걸친 후대의 것으로 생각된다.

금강역사상은 일찍이 신라시대에 분황사(芬皇寺)의 모전석탑(模塼石塔)이나 그 인근 구황동(九黃洞) 폐사지(廢寺址)의 모전석탑(模塼石塔) 사방 입구(四方入口)에 있는 석문(石門)에 부조된 이래, 통일기의 석탑에도 계속 나타나지만 법당 입구(法堂入口)에 조각된 예는 석굴암 것이 현존하는 유일의 것이다. 석굴암 입구 좌우의 금강역사상은 아형(阿形;입을 벌린 모양)과 음형(吽形;입을 다문 모양)의 한 쌍이다. 강인한 근육, 힘차게 휘날리는 치마와 천의 등은 매우 사실적으로 강렬하게 표현되었다. 그러나 우리나라 금강역사는 중국이나 일본의 금강역사처럼 근육이 과장되거나 눈초리와 자세가 위압적이지 않다.

석굴암 3 – 십일면관음보살상
石窟庵 十一面觀音菩薩像

석굴암의 주실(主室) 안에 들어가 중앙의 대불좌상(大佛坐像) 앞
에 서서 좌우를 둘러보면 주위 벽의 모든 부조상(浮彫像)들이 한눈에
들어온다. 그런데 중앙의 대불좌상에 가려 보이지 않는 상이 있으니
바로 십일면관음보살상(十一面觀音菩薩像)이다. 그러면 왜 신라인들
은 십일면관음보살을 앞에서 보이지 않도록 본존과 일직선상(一直線
上)에 배치한 것일까. 주실에 들어서서 오른쪽으로 돌아가면 천부(天
部)·보살(菩薩)·십대 제자(十大弟子)들을 거치다가 본존 바로 뒤
의 십일면관음보살 앞에서 그 아름다움에 발걸음을 멈추게 된다.

신라인들은 물론 다른 불상들도 정성을 다하여 조각하였지만 특히
십일면관음상에 더욱 정성을 기울였다. 오른손은 영락(瓔珞) 자락을
살짝 들었으며 왼손은 연화가 꽂힌 정병(淨瓶)을 들고 있다. 온몸을
천의(天衣)와 함께 복잡한 영락 장식이 화려하게 장엄하고 있다.

이렇듯이 관음은 다른 보살들보다 화려할 뿐만 아니라 부조(浮彫)
의 정도가 훨씬 강하다. 다른 상들을 반부조(半浮彫)라고 한다면 이
상은 고부조(高浮彫)라고 할 수 있다.

그렇다면 왜 십일면관음을 본존 바로 뒤에 숨기듯 배치하여 더욱
정성스레 조각하고 고부조로 그 존재를 강조하고 있는 것일까.

필자는 이 십일면관음상이야말로 부처의 자비심(慈悲心)을 형상화

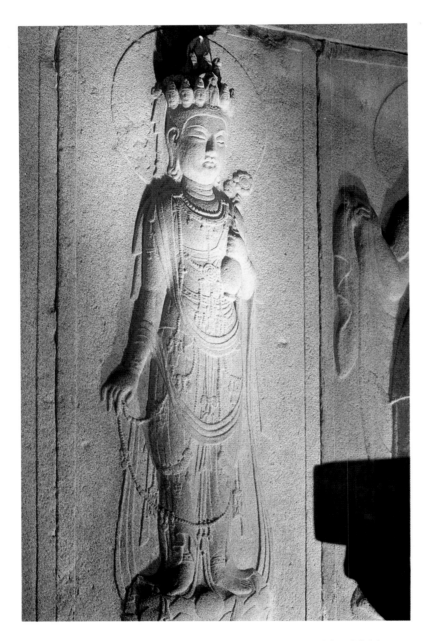

130. 석굴암 십일면관음보살상 전체 높이 2미터 44센티미터, 몸체 높이 2미터 20센티미터.

(形象化)한 것이기에 이처럼 독특한 배치와 고부조로 존재의 의미를 강조한 것이라고 생각한다. 관음보살은 자비의 화신(化身)이므로 모든 보살 가운데 가장 중요하며 흔히 아미타여래의 협시로 등장하지만 십일면관음이란 변화 관음(變化觀音)으로 성립하면서 독립적인 예배 대상이 된다. 십일면관음은 흔히 밀교상(密敎像)이라 하지만 필자는 성관음(聖觀音)의 성격을 극대화(極大化)한 것이라고 생각한다.

머리의 정상에는 원래 불면(佛面)이 있었던 듯하며 지금 광배가 있는 불상은 일본인들이 근거 없이 만들어 놓은 것이다. 한국의 시인(詩人)들은 이 십일면관음의 아름다운 자태에 감탄하여 많은 시(詩)를 남겼다.

일본에는 십일면관음을 비롯하여 천수천안십일면관음(千手千眼十一面觀音) 등 여러 가지 도상의 변화관음이 밀교상으로 크게 유행하였지만 통일신라시대에는 밀교상으로서의 관음은 유행하지 않았다. 통일신라시대의 십일면관음은 현재 3례에 불과한데 석굴암 십일면관음의 중요도로 보아 불화(佛畵)나 청동불(靑銅佛), 소조불(塑造佛)로서 수많은 십일면관음이 조성되었으리라 생각된다.

석굴암 4 – 본존 석가여래좌상

石窟庵 本尊 釋迦如來坐像

요네다 미요지(米田美代治)는 1942년까지 10년 간 조선총독부의 촉탁으로 있으면서 한국 고대 건축의 구성론적(構成論的) 연구에 몰두하였다. 그의 논문 가운데 가장 심혈을 기울인 것이 석굴암의 건축에 관한 것이었다. 석굴암에 대한 아무런 기록이 없는 상태에서 그는, 8세기 중엽 신라인들이 어떻게 석굴암을 설계하였는지에 대해 훌륭하게 복원했으며 그 과정에서 고도로 발달된 신라의 기하학(幾何學)을 끌어내기에 이르렀다.

석굴암 건축에 쓰인 모듈(기본 단위)은 12당척(唐尺)임을 발견하였으며 평면 기하학을 기초로 한 입체 기하학의 지식이 발휘되었음을 밝혔다. 건축 기사였던 요네다는 석굴암 건축에 큰 관심을 가졌으나 본존 불상의 크기를 당척으로 환산하여 놓았을 뿐 건축(建築)과 조각(彫刻)과의 관계를 규명하지는 못하였다. 그가 산출해 낸 본존의 크기는 앉은 상(像)의 높이가 당척으로 1장 1척 5촌, 어깨 폭이 6척 6촌, 무릎 폭이 8척 8촌이라는 것이었다.

필자는 만일 석굴암 건축에 그토록 치밀한 기하학이 응용되었다면 석굴암 본존의 크기도 무엇인가에 기초하여 결정되었을 것이며 이 본존의 크기에 의하여 석굴암 건축의 공간 구성이 결정되었으리라

131. 석굴암 본존 석가여래좌상 전체 높이 5미터 84센티미터, 신체 높이 3미터 45센티미터. (옆면)

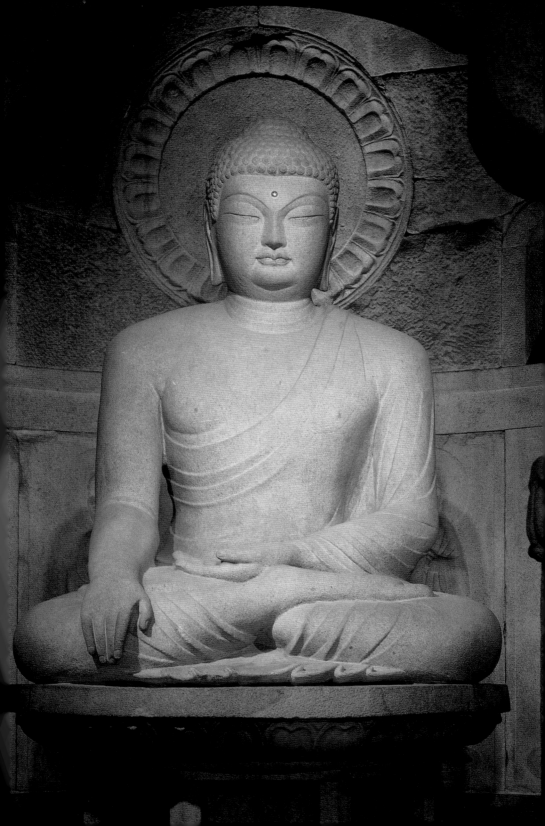

생각하였다. 석굴암 유적의 핵은 본존(本尊) 불상이기 때문이다. 필자는 머릿속에 그 수치를 기억해 두었고 어디에선가 그것을 발견하게 되리라는 확신을 지니고 있었는데 마침내 그것을 찾아내었다.

현장(玄奘:602~664년)의 『대당서역기(大唐西域記)』에서 그 수치를 발견했을 때의 기쁨은 이루 말할 수 없었다. 현장은 인도의 여러 성지를 순례하였는데 석가가 정각(正覺)을 이룬 보드가야의 대각사(大覺寺)에 봉안된 성도상(成道像)에 관하여 다음과 같은 기록을 남겼다.

　…정사(精舍) 안에는 불상(佛像)이 훌륭한 모습으로 발을 괴어 오른발을 위에 얹고 왼손을 발 위에 두었으며 오른손을 늘어뜨려 항마인의 상을 취하며 동(東)쪽을 향하여 앉아 있다. …상의 높이는 1장 1척 5촌에 양 무릎의 거리가 8척 8촌이며 양 어깨 폭은 6척 2촌이다.

인도 대각사의 성도상은 이처럼 불상의 향방(向方), 수인(手印), 상의 높이, 어깨 폭, 무릎 폭이 석굴암 본존과 정확히 일치하고 있다. 어깨에서 약간 차이가 나는 것은 어깨가 둥글어 재는 점을 정확히 잡지 못했기 때문이다.

이에 필자는 신라인이 현장의 기록을 기초로 하여 석가가 깨달음을 얻었을 때의 모습을 신라의 토함산(吐含山)에 재현(再現)하였음을 알게 되었다. 그리고 본존의 크기와 조화를 이루도록 건축의 기하학적 구성이 결정되었다는 것을 확신하게 되었다. 풍만한 신체, 당당한 자세, 간결하면서 힘있는 옷주름 등 굽타 양식을 반영한 본존의 완벽한 조각은 정각의 상징성과 함께 불교 문화권에서 가장 위대한

조각품들 가운데 하나라 하겠다. 이처럼 이 불상은 석가의 무상정등각(無上正等覺)의 상태를 예술적으로 완벽히 표현하고 있다. 아마도 이러한 깨달음을 성취하여 악마(내 밖의 악마가 아니고 내 안의 탐욕과 어리석음)를 극복한 항마촉지인상을 원각(圓刻)으로 조각한 것은 이 석굴암 본존이 가장 이른 것들 가운데 하나일 것이다. 그 이후 항마촉지인상은 통일신라를 지나 고려시대를 거쳐 조선시대 그리고 오늘날에 이르기까지 우리나라 불교 조각의 주류를 이루고 있으니 우리나라 사람들이 얼마나 정각을 중요하게 생각했는지 알 수 있다. 중국엔 이 도상이 그리 많지 않고 일본에는 전혀 없다.

아침해가 동해(東海)에서 떠오르며 어두움을 없애 주듯이 석가모니가 깨달음을 얻음으로써 중생의 어리석음을 여의게 한다는 위대한 상징성이 석굴암에 깃들어 있어서 본존이 동쪽으로 수평선을 바라보게끔 설계되었으나 지금은 건물이 가로막아 원형을 일그러뜨리고 있으니 안타깝다. 또 주실(主室) 입구 양쪽에 있는 8각 돌기둥 위에는 일본인들이 원래 없던 둥근 장대석(長大石)을 가로 건너질러 놓았다. 이 돌은 본존의 바로 눈높이에 있으므로 본존의 시야를 가리고 있으므로 동해에서 떠오르는 태양을 볼 수 없다.

그런데 1960년대 우리나라 학자들이 전면 해체하여 복원하였을 때 이 돌을 없애지 않고 다시 올려 놓았다. 그러니 본존의 시야를 돌로 가리고 다시 2중의 목조 건물로 밀폐하여 아침에 장엄하게 떠오르는 태양과 깨달음의 공덕으로 장엄된 석가여래가 상대(相對)하는 위대한 장면을 보는 감격을 잃게 되었다. 아무리 시간이 걸리고 비용이 들더라고 인류가 이루어 놓은 위대한 예술품의 하나인 석굴암을 원형 그대로 살리는 노력을 아끼지 말아야 할 것이다.

남산 삼릉곡 약사여래좌상

南山三陵谷 藥師如來坐像

남산 삼릉곡 정상 가까이에 있는 마애 대불 건너편에 있었던 불상으로 지금 서울 국립중앙박물관에 전시되어 있다. 석불은 남산은 물론이고 전국에 많이 있지만 이 불상처럼 불상과 광배와 대좌를 온전히 갖춘 채 남아 있는 불상은 그리 흔치 않다. 그리고 파손된 곳이 전혀 없다.

항마촉지인 약사여래좌상(降魔觸地印藥師如來坐像)으로 얼굴은 근엄하며 명상에 잠긴 모습이다. 풍만한 얼굴, 건장한 신체, 조심스럽게 표현된 층단적 옷주름 등은 통일신라 최성기(最盛期) 양식의 여운을 그런대로 잘 반영하고 있다. 정면에서 보면 불상의 무릎이 대좌를 벗어날 만큼 비교적 크게 조각하여 놓았으므로 전체적으로 불상이 우람한 느낌을 준다. 만일 대좌에 맞추어 작게 불상을 조각하였다면 크기가 작아져서 커다란 광배와 높고 안정된 대좌에 비하여 왜소한 모습이 되었을 것이다. 그러나 측면관을 보면 머리에 비하여 몸체가 작고 웅크린 자세로 그리 볼품이 없어서 통일신라 후반기에 다시 정면관 위주의 불상으로 되돌아갔음을 알 수 있다.

광배의 안쪽에는 화불(化佛)과 꽃무늬를 배치하고 가장자리에는 불꽃 무늬가 둘러져 있다. 대좌는 하대석(下臺石)에 쌍잎 연꽃 무늬를, 상대석(上臺石)에는 겹연꽃 무늬를 조각하여 통일신라 중엽의 전

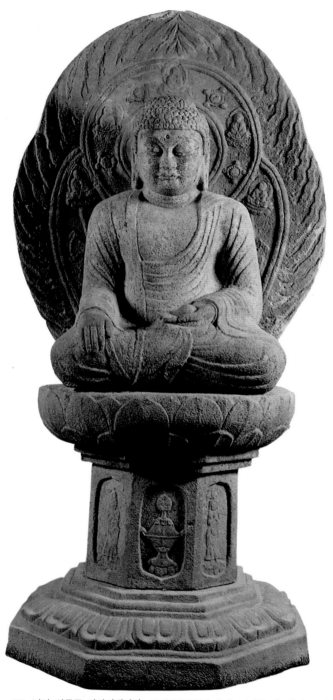

132. 남산 삼릉곡 약사여래좌상 국립중앙박물관 소장. 전체 높이 3미터 40센티미터. 상 높이 1미터 45센티미터.

형을 보이나 중대석(中臺石)이 특이하다. 즉 8각 중대석의 앞면과 뒷면에는 안상(眼象) 안에 향로(香爐)를 배치하고 그 밖에는 공양 천인상(供養天人像)을 배치하였다.

불상은 생기 없는 굳은 얼굴, 뭉툭한 손, 짧고 웅크린 자세 등 최성기를 지난 양식을 보여 주고 있으나, 광배와 대좌는 매우 정교하게 조각하여 장식성(裝飾性)을 띠고 있다. 이러한 현상은 통일신라 후반기의 불상에서 일반적으로 일어나고 있다. 그러나 전체적으로 광배와 불상과 대좌의 비례가 맞아서 안정감이 있으며, 전체 높이 3미터 40센티미터에 이르는 우람한 석상이어서 800년 전후의 기념비적 불상이라 할 만하다.

이러한 항마촉지인의 약사여래입상이 8세기 중엽 이래 크게 성행하였다. 일반적으로 약사여래상을 조성할 때, 항마촉지인의 약사여래좌상은 석상으로 만들었으며 입상의 약사여래상은 금동불로 만들었다. 이러한 현상은 석가여래상이나 아미타여래상도 마찬가지여서 재료가 불상의 도상을 결정하였음을 알 수 있다. 석상은 괴체적 양식에 적합하고 금동상은 사실적 표현에 적합하기 때문이다.

백률사 청동 여래입상

栢栗寺 靑銅如來立像

『삼국유사』에 의하면 경덕왕(景德王) 755년에 분황사(芬皇寺)의
청동 약사여래(靑銅藥師如來)가 만들어졌다. 그 무게는 30만 6천7백
근이며, 조각가는 본피부(本彼部:신라 6부 중의 하나) 출신의 강고내
말(强古乃末)이었다고 한다.

성덕대왕신종(聖德大王神鐘;에밀레종)이 12만 근이었으니 아마도
분황사 약사여래는 장륙상(丈六像;높이 약 5미터)이나 그 이상 크기
의 대불(大佛)이었을 것이다. 삼국시대와 통일신라시대에 수많은 금
동불이 만들어졌으나 금동불 조각가로는 이 강고내말이 이름이 알려
진 유일한 사람이다.

그런데 나는 경주 소금강산의 백률사(栢栗寺)에서 국립경주박물관
으로 옮겨 온 2미터 높이에 가까운 동상(銅像)을 볼 때마다 강고내말
의 이름과 그가 만든 분황사 약사여래상을 머리에 떠올리곤 하였다.

이 백률사 청동 여래입상은 지금 도금의 흔적이 전혀 남아 있질 않
고 아마도 조선시대에 칠해졌을 채색만 엷게 남아 있다. 처음 만들었
을 때는 도금했을 가능성이 매우 크다. 또 두 손은 따로 만들어 끼웠
었는데 지금은 없다. 그러므로 어떤 수인을 취했는지 알 수 없어서
아미타여래인지 약사여래인지 확인할 수 없다.

얼굴은 풍만하고 조용한 미소를 담고 있으며 9세기 이후 나타나는

굳은 얼굴의 흔적은 없다. 신체도 풍만하고 측면관에도 충실하여 역시 9세기 이후에 보이는 편평성이 일체 없다. 배가 불룩하고 발등도 통통하여 8세기 최성기의 사실적 경향이 뚜렷하다. 다만 대의(大衣) 앞면의 단순화된 단조로운 옷주름을 제외하고는 측면에 표현된 옷주름은 자연스럽다. 옷주름은 모두 날카로운 융기부로 한 주름 건너 가운데가 끊어진 주름이 반복되었다. 되도록 옷주름을 단순화하고 간략하게 표현하여 신체의 풍만함을 나타내려 한 것 같다.

이 불상은 얼굴에서부터 발에 이르기까지 온몸에 33개의 둥근 형지(型持:청동불을 만들 때 바깥틀과 안틀 사이의 공간을 유지하기 위하여 두 틀을 고정시켰던 것을 형지라 한다)들의 자리가 남아 있다. 이렇게 많은 형지들을 장치하여 주조했으므로 이렇게 큰 불상임에도 불구하고 두께가 고른 것이다.

통일신라시대에는 석불과 함께 큰 규모의 청동불(靑銅佛)도 꽤 주조했을 터인데, 지금 남아 있는 것은 입상으로 이 백률사상이 유일한 예이며 좌상으로는 불국사의 아미타여래좌상(阿彌陀如來坐像)과 비로자나불좌상(毘盧遮那佛坐像) 두 불상이 있을 뿐이다.

133. 백률사 청동 여래입상 국립경주박물관, 국보 28호, 높이 1미터 79센티미터. (옆면)

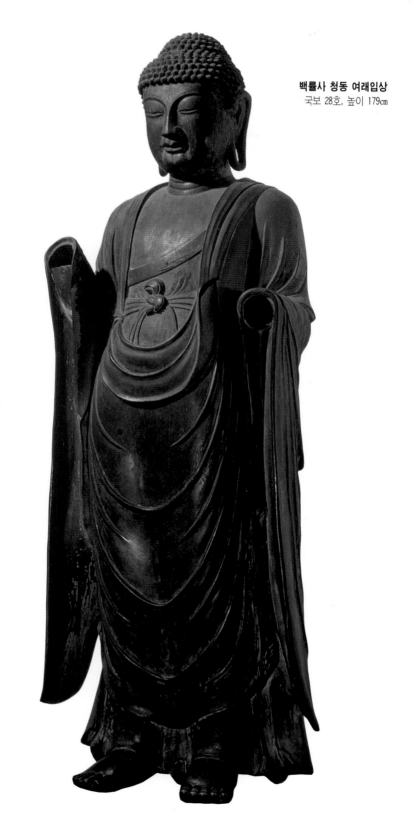

석남사 비로자나여래좌상

石南寺 毘盧遮那如來坐像

십여 년 전 당시 부산시립박물관장이었던 박경원 선생은 현재 경
남 산청군의 내원사(內院寺)에 봉안되어 있는 석조 비로자나여래(石
造毘盧遮那如來)와 부산시립박물관에서 구입한 영태(永泰)2년(766)
명 납석제(蠟石製) 사리함(舍利函)이 부합한다는 사실을 확인하였
다. 곧 석불대좌 중대석(中臺石)의 원공(圓孔)에 사리함이 납입되었
던 것이므로 비로자나여래가 766년에 조성되었음을 알게 되었다. 결
국 이 비로자나여래는 지권인(智拳印)을 취한 여래상(如來像)으로는
동양 불교 문화권에 현재 전하는 것 가운데 가장 오래된 것이어서
필자에게는 매우 충격적이었다.

일반적으로 한국의 비로자나 석불은 9세기 중엽부터 유행하기 시
작하였고 밀교(密敎)와 관계가 있다고 하는 것이 막연한 통념이었다.

중국과 일본에서는 9세기에 들어서 보관(寶冠)을 쓰고 보발(寶髮)
이 어깨에 드리우고 영락(瓔珞)과 천의(天衣)로 장식한 보살형(菩薩
形)으로 지권인을 취한 금강계(金剛界) 대일여래(大日如來)가 출현

134. 석남사 비로자나여래좌상 상 높이 1미터 3.5센티미터, 대좌 높이 63센티미터. (옆면)

하기 시작하였다.〔태장계(胎藏界) 대일여래는 법계정인(法界定印)을 취함.〕

사리함의 명문에 의하면 비로자나여래상은 원래 지리산 꼭대기에 가까운 대암벽 위 석남사지(石南寺址)에 있었음을 알 수 있다. 그러니 현재로서는 비록 여래형이지만 지권인을 취한 도상으로는 중국과 일본의 지권인상보다 훨씬 앞서는 것이다.

도상(圖像)이란 신앙(信仰)의 내용을 반영하고 있는 것이다. 그러니 한국 특유의 여래형 비로자나불(如來形毘盧遮那佛)은 우리나라만의 독자적인 신앙 내용을 웅변하고 있음을 알 수 있다. 일찍이 우리나라에서는 『화엄경(華嚴經)』을 중시하여 왔는데, 이 『화엄경』에서 법(法, 진리) 자체를 나타낸 형상 없는 비로자나불(毘盧遮那佛)을 형상화(形象化)하여 예배 대상으로 삼아 한국만의 독자적인 도상인 여래형 지권인 비로자나여래(如來形智拳印毘盧遮那如來)가 창안되었다고 필자는 생각하고 있다.

이 석남사 불상은 삼중 대좌(三重臺座)에 광배를 갖춘 통일신라기(統一新羅期)의 전형적(典型的)인 형식이다. 이 불상의 뒷면과 양 무릎의 밑부분은 현재의 내원사로 옮길 때 무게를 줄이기 위하여 깎아냈기 때문에 무릎이 낮아 보이고 신체가 두터워 보이지 않는다. 그러나 얼굴과 가슴을 보면 8세기 중엽의 풍만한 양식을 그대로 반영하고 있음을 알 수 있다. 착의(着衣)는 통견식(通肩式)이고 옷깃을 넓게 열었으며 엷은 대의(大衣)는 신체에 밀착되었고 대의 전면에 걸쳐 가느다란 옷주름의 융기대가 평행하고 촘촘히 있어서 기본적으로 굽타 양식을 따르고 있음을 알 수 있다.

도피안사 비로자나여래좌상

到彼岸寺 毘盧遮那如來坐像

일본에서도 8세기 중엽에 『화엄경(華嚴經)』과 『범망경(梵網經)』에 의한 비로자나불(毘盧遮那佛, 노사나불이라고도 한다)이 조성되었다. 도다이지(東大寺) 금동 노사나불(金銅盧舍那佛 : 747년)과 도쇼다이지(唐招提寺)의 건칠상(乾漆像) 등이 바로 그러한 예이다. 그러나 이들은 왼손을 무릎 위에 내리고 오른손은 들어 설법인(說法印)을 취하고 있다. 하지만 이러한 비로자나불은 그리 유행하지 않고 이를 더 발전시킨 밀교(密敎)의 대일여래(大日如來)가 크게 유행하였다. 이러한 일본의 추세에 비하여 한국에서는 8세기 중엽부터 항마촉지인상(降魔觸地印像)과 지권인상(智拳印像)이 고려시대를 거쳐 조선시대에 이르도록 주류를 이루고 있다. 중국이나 일본에서처럼 밀교의 보살형 대일여래(菩薩形大日如來)는 우리나라에서는 조성되지 않았다.

한국에서는 8세기 중엽부터 철불(鐵佛)이 만들어지기 시작하였는데 그 철불들 가운데 몸체에 명문이 있는 것이 상당량 있다. 그런데 이들이 모두 9세기에 몰려 있으므로 종래에 한국의 여래형 지권인 비로자나불(如來形智拳印毘盧遮那佛)이 9세기 중엽부터 유행하기 시작하였다고 잘못 생각하게 되었던 것이다.

보림사(寶林寺) 철조 비로자나여래(858년)를 비롯하여 도피안사(到彼岸寺) 철조 비로자나불(865년), 축서사(鷲捿寺) 철조 비로자나

135. 도피안사 비로자나여래좌상 국보 63호. 상 높이 91센티미터.

여래(869년) 등이 있어서 9세기에 크게 유행한 철조(鐵造) 비로자나 여래의 편년에 큰 도움을 주고 있다.

8세기 후반기부터 9세기에 걸쳐 크게 유행한 비로자나불은 선종 (禪宗)의 흥륭과 밀접한 관계가 있다. 신라 하대 대부분의 선사들은 화엄을 수학하여 신라 하대 선종의 성격과 전개에 큰 영향을 미쳤다. 결국 비로자나불은 화엄과 선의 밀접한 관계 위에 성립된 특유의 도 상을 띠고 예배 대상으로 형상화된 것이다. 이러한 선종 사찰(禪宗寺 刹)은 지방 호족(地方豪族)의 지지를 받아 수도를 벗어난 지방에 성 립하였으므로 비로자나불은 경주에서는 별로 조성되지 않고 강원도, 전라도 등 지방에서 많이 조성되었으므로 경주의 획일적인 중앙 양 식(中央樣式)보다는 다양한 지방 양식(地方樣式)을 띤다.

강원도 철원군 도피안사에 봉안된 철조 여래상의 뒷면에 100여 자 의 긴 명문(銘文)이 있다. 이 명문을 통하여 불상은 신라 경문왕(景 文王) 5년 그 지방의 신도(信徒) 1,500여 명이 결연(結緣)하여 조성 하였음을 알 수 있다. 얼굴은 갸름하며 머리는 나발인데 육계를 명확 히 표현하지 않았다. 통견의 대의 전체에는 층단으로 옷주름이 표현 되어 있어서 도식적(圖式的)인 성격이 강하다. 대좌도 철제(鐵製)이 다. 이 시대 이후에 조성된 상은 이상적인 양식이 사라지며 친밀감 있고 인간적인 모습을 띠고 있다.

제 3 부

삼국시대와 통일신라시대의
불교 조각론

제1장 삼국시대 불교 조각론

1. 머리말

우리에게 절실하게 필요한 것은 새로운 자료(資料)가 아니라 새로운 해석(解釋)이다.

이 글은 우리나라 고대 조각사(古代彫刻史)의 개론(槪論)을 시도한 것이 아니다. 필자는 지금까지 우리나라 미술사 연구의 현단계(現段階)에서는 불교 조각사의 개론이 불가능함을 역설하여 왔다. 미술사(美術史)의 서술(敍述)은 우선 작품들의 편년(編年)을 출발점으로 하지 않으면 안 된다. 그런데 그러한 편년을 위해서는 올바른 양식 파악이 요구된다. 그리고 그러한 올바른 양식(樣式) 파악을 위해서는 뛰어난 감식안(鑑識眼)을 지녀야 한다.

뛰어난 감식안을 지니려면 어느 정도 선천적인 능력과 함께 끊임없는 눈의 훈련이 필요하다. 그러나 그것만이 전부는 아니다. 눈으로 사물을 본다는 것은 사고(思考)와 밀접한 관계를 지니므로 올바른 사고력을 기르지 않으면 안 된다. 또 이러한 것은 실생활 체험(體驗)에서 다듬어지는 것이다. 그러한 결과로서 얻어지는 양식 파악에서 우리는 비로소 미술사학(美術史學)의 여러 가지 실험을 시작할 수 있는 것이다.

우리는 이때 여러 선학(先學)들이 실험한 것들 중 보편적으로 인정받는 학설에서 힘입은 바 크다. 또 우리는 지금까지 이루어진 중국 미술사, 일본 미술사 그리고 중앙아시아와 인도, 더 나아가 서양 미술사의 연구 업적에 힘입은 바 크다. 그러나 보편적으로 인정받은 미술학(美術學)이나 미술사학(美術史學)의 학문적(學問的) 진리(眞理)는

그리 많은 것이 아니다.

우리는 미술사학을 연구하기 위하여 여러 인접 학문의 도움을 받는다. 우선 역사적(歷史的) 사실이 떠오른다. 그러나 역사적 사건과 작품의 역사적 사실들, 심지어 작품에 직접 기록된 명문(銘文)까지도 미술사학 연구의 보조적(補助的) 수단에 지나지 않는다. 그 밖에 자연과학(自然科學), 철학(哲學), 종교(宗敎), 문학(文學), 음악(音樂) 등이 모두 도움이 된다. 왜냐하면 미술 작품은 생(生)의 총체적(總體的) 체험(體驗)의 산물(産物)이기 때문이다.

이러한 관점과 아울러 미술사 연구에 있어 몇 안 되는 보편적으로 인정받은 학설과 개인의 미적 체험에 의지하여, 우리는 매우 주관적(主觀的)이고 상대적(相對的)이며 불확실한 의견을 내세울 수밖에 없다. 그렇다고 해도 그것은 우리가 현재 당면한 운명이다.

그런 까닭에 우리가 역사적 사실에 너무 의존해서 미술사를 서술하여 나간다면 미술사학은 역사학(歷史學)의 한 분야가 되어 버리고 미술사학의 대상은 역사학에 있어 하나의 자료(資料) 역할밖에 하지 못한다.

그런데 지금까지 여러 미술사가들은 뚜렷한 방법론(方法論) 없이 한국 미술사의 개론(槪論)을 설정하려 했다. 여러 학자들의 연구 업적이나 일차원적 사실들의 나열은 미술사학과는 본질적으로 무관한 것이다. 미술사학에 있어서 여러 가지 실험적 작업이 이루어지고 오랜 기간이 흐른 뒤에 그 중 몇 가지가 보편적인 학설들로 인정을 받게 될 것인데 이것들이 충분히 축적이 된 뒤에야 개론이 가능하게 된다고 믿는다. 그러므로 미술사학 연구의 연륜이 짧고 더구나 방법론이 빈약한 지금, 개론은 어려울 뿐만 아니라 불가능하기까지 하다.

이 글에서 처음으로 필자는 지금까지 삼국시대와 통일신라시대의 불교 조각, 우리 민족 문화의 형성기와 확립기에 이룩된 조각품들을 연구한 바탕 위에서 몇 가지 학설들을 제시하여 보았다. 그리고 여러 가지 문제들을 제기하여 보았다. 올바른 문제 제기(問題提起)야말로 우리나라 미술사 연구의 가장 중요한 해답(解答)이 아닌가 싶다.

통일신라시대의 조각을 다룸에 있어서는 불교적 요소가 강한 왕릉 조각(王陵彫刻)을 함께 다루어야 마땅하다. 그러나 조각사(彫刻史)에 있어서 불상 조각(佛像彫刻)과 능묘 조각(陵墓彫刻)을 양대 흐름으로 파악하고 또 그 중요성을 강조한 것은 필자의 두 논문을 참조하는 것에서 그치기로 하고, 이 논고에서는 불상 조각만을 다루기로 하겠다.

이 논고에서 시도한 우리나라 고대 조각사의 개론은 필자의 연구 축적 위에 비교적 자유롭게 서술된 것이다. 또한 대부분 필자의 방법론에 따라 서술된 것이므로 그 서술의 일관성을 위하여 다른 연구가들의 업적을 일일이 비판하거나 열거할 수 없는 고충이 있었다.

이 책의 뒷부분에 실린 중요한 논문 목록(論文目錄)은 뚜렷한 문제 의식을 가지고 씌어진 것이거나 혹 논지가 빗나갔더라도 성실하게 시론(試論)한 논문들을 선택하여 작성한 것이다. 단순한 자료 소개의 글이나 자료를 나열하여 도판 설명을 위주로 한 글은 제외하였다. 말하자면 결과가 옳고 그름에 치우치지 않고 미술사(美術史)의 문제(問題)를 논증(論證)한 논문들을 중심으로 엮은 것이다.

2. 민족 문화 형성기의 미술

이 지구상에 인류의 역사가 태동(胎動)한 이래 한 나라가 이웃 나라들과 복잡한 관계를 맺으며 서서히 발전하여 민족 문화(民族文化)를 확립해 가는 과정을 살피는 것은 흥미있는 일이 아닐 수 없다. 한 국가가 형성되면서 사회 질서를 추구할 때 하나의 보편적(普遍的) 사상(思想)과 신앙(信仰)을 열망하지 않을 수 없었으니 우리 민족은 그것을 불교(佛敎)에서 구하였다. 그 당시 그것은 선택의 여지가 있었던 것이 아니었다.

불교는 당시 동아시아를 휩쓴 위대한 세계 사조(世界思潮)였다. 불교는 기본적으로 인간 자아 형성(自我形成)의 길을 제시한 것이었으나 정치적 통치 이념(統治理念)으로 변질되고 또다시 민중의 정토 신앙(淨土信仰)으로 변형되기도 하였다. 그러나 여러 복합적 요소(심지어 힌두교, 도교, 유교 등)를 포괄한 불교 철학이나 신앙은 인간 생활의 모든 분야에 스며들었으니 오늘날 우리가 다른 것과 구별하여 부르는 여러 사조(思潮) 중의 하나가 아니었다.

따라서 한 민족 문화의 형성에 절대적 영향을 끼치는, 그러한 시대 사조에 따라 형성된 문화도 불교적(佛敎的) 성격을 띠지 않을 수 없었으며 그것 역시 선택의 여지가 있는 것은 아니었다. 말하자면 오늘날 불교적이 아닌 것을 고대 문화(古代文化)에서 찾는다는 것은 거의 불가능하다.

국가가 안정되고 인지가 발달함에 따라 통치 방법과 개개인의 세계관(世界觀) 또는 인생관(人生觀)이 크게 문제되기 시작하였다. 정치와 종교의 관계는 대립관계일 수도 조화적(調和的) 관계일 수도

있으나 불교는 아소카왕 이래 종교적 법치주의(法治主義:종교적 진리로 나라를 다스림)로 조화적 관계를 제시한 것이어서 하나의 위대한 표본(標本)이 되어 왔다. 그러나 죽음의 문제와 내세(來世)의 문제는 인류 공통의 절박한 문제이므로 국가가 안정되고 왕권이 확립되면서 국가(國家)를 위한 것이든 개인(個人)을 위한 것이든 신성한 예배의 장소가 마련되고 따라서 예배 대상인 불상 조각(佛像彫刻)이 만들어지게 된다. 그러므로 어떤 이념(理念)을 지닌 민족 문화(民族文化)의 형성(形成) 과정에서 처음으로 등장하게 되는 사원 건축(寺院建築)과 불상 조각은 문화사적(文化史的)으로 매우 중요한 의미를 지니는 것이다.

이러한 불교 미술(佛敎美術)은 5, 6세기까지 만들어진 미술품(美術品)들과는 그 조형 의지(造形意志)가 전혀 다른 것이다. 선사시대(先史時代)의 청동기(靑銅器)나 암각화(岩刻畵) 그리고 삼국시대(三國時代)의 고분 벽화(古墳壁畵)와 고분 출토 공예품(工藝品)들에서 한국인, 더 나아가 인류 보편적인 조형(造形) 감각과 조형 능력을 가늠해 볼 수 있다. 기하학적(幾何學的) 추상 형태(抽象形態)에 뛰어난 감각을 가진 우리 민족은 종전과 다른 세계관과 인생관에 접하게 되면서 우리나라 문화사(文化史)에서 획기적인 막을 열게 된 것이다.

"자연(自然)이 인간(人間)을 지배한다"는 고대인(古代人)의 세계관은 "인간(人間)이 자연(自然)을 지배한다"는 정반대의 혁신적 세계 인식으로 서서히 대체되어 갔던 것이다.[1] 이는 사상(思想)과 신앙(信仰)에서 혁신적인 것이었을 뿐만 아니라 그로 인하여 산출된 예

1) 高翊晋, 『韓國古代佛敎思想史』, 동국대학교 출판부, 1989, pp.31~32.

술(藝術)에서도 일대 변화가 일어난 것은 당연한 일이다. 예배 대상인 신인 동일형(神人同一型)의 불상(佛像) 제작 과정에서 우리나라 사람은 인체 표현(人體表現)에도 훌륭한 능력을 발휘하여 많은 세계적 걸작들을 남겼다.

우리나라는 처음부터 고구려·백제·신라의 세 나라로 분립되어 형성되는 특이한 현상을 보였기에 각기 다른 민족 구성(民族構成), 다른 풍토성(風土性), 다른 지정학적(地政學的) 조건에서 불교 문화(佛敎文化)의 수용 방법(受容方法)도 각기 달랐다. 그러나 넓게 보면 같은 불교 문화권(佛敎文化圈)에 속한 것으로 문화의 동질성(同質性)은 꾀할 수 있었다. 이러한 삼국의 정립(鼎立)은 한국의 정치와 문화의 형성에 매우 활기찬 역동적 계기를 마련한 것이어서 한국 문화의 다양성(多樣性)에 크게 이바지하였다. 비록 삼국 사이에 피비린내 나는 전쟁이 끊이지 않았으나 그것도 하나의 민족 국가 형성과 민족 문화 성립의 과정에서 어느 나라에나 있는 피할 수 없는 것이었다. 오히려 삼국 사이의 역학적 관계에서 우리는 좀더 강인하고 훌륭한 민족성과 민족 문화를 형성하게 되었다고 보아야 할 것이다.

그런 까닭에 세 나라는 각기 독립적(獨立的)·고립적(孤立的)이 아니라 서로 유기적(有機的) 관계를 지니면서 발전하여 나갔다. 한 나라의 사건은 다른 나라에도 연쇄적으로 충격파를 던졌기 때문에 어떠한 문화 현상(文化現象)을 제대로 파악하기 위해서는 삼국간(三國間)의 관계(關係)에서 늘 살펴보아야 한다.

이러한 입장에서 고대 민족의 문화 형성 과정에서 나타나는 몇 가지 문화 현상과 이에 접근해 가는 근본적 문제들을 다루어 보려 한다. 특히 고구려와 백제의 경우는 기록이 거의 없는 상태에다 유구

(遺構)도 상당히 교란되었고 출토 유물도 드물어서 불교 미술의 대강을 잡기가 어렵다. 따라서 부득이 중국과의 대비 그리고 정치적 사건과의 연관 속에서 막연한 추론 이상의 것을 기대할 수는 없겠다. 그러나 다행히 신라의 경우는 기록도 풍부하고 유구도 보존되어 있는 것이 많고 출토 유물도 많은 편이어서 신라 것을 은연중 기준 삼아 추론하지 않을 수 없다.

3. 고대 국가의 전제 왕권 확립과 불교 사상

고구려의 남하 정책과 이에 따라 연이은 천도(遷都), 이와 연쇄 반응을 일으키며 연속된 백제의 천도는 강력하고 안정된 왕권 확립에 대한 의지와 관련이 있다. 그런데 왕권을 확립하기 위해서는 웅대한 궁성을 조영할 수 있는 훌륭한 자연적 입지 조건을 갖춘 도읍(都邑)을 확보해야 한다.

평양(平壤)과 부여(扶餘)는 각각 협착한 산골짜기의 야영 도시(野營都市)에서 탈피하여 넓은 평야에 자리잡은 새로운 면모를 갖춘 수도였다. 고구려와 백제는 그러한 도읍을 탐색하여 여러 번 천도를 감행한 데 비하여 신라는 처음 자리잡은 계림(鷄林)에서 한 번도 떠난 적이 없었다. 이러한 대비와 차이는 매우 중요한 것이어서 이후 일어나는 신라의 여러 가지 문화 현상을 이해하고 해석하는 데 큰 도움이 될 것이다.

고구려는 통구(通溝)에 도읍했을 때인 372년 불교를 받아들인 후 375년에 초문사[肖門寺, 성문사(省門寺)]와 이불란사(伊弗蘭寺)를 짓

도면 1. 정릉사 터 평면도(고구려)

고, 광개토왕(廣開土王) 때인 393년에 평양에 아홉의 사원을 지었다고 한다. 아직 그 유적이 확인되지 않아 규모를 알 수는 없지만 그리 큰 규모는 아니었을 것이다. 평양에 있어서의 사원(寺院) 건립도 그 당시의 사정으로 보아 사실이 아니고 평양을 중시하려는 후대의 관념적(觀念的) 기록(記錄)으로 보인다.

장수왕(長壽王)은 평양으로 천도하면서 동명성왕(東明聖王)의 능도 이전하고 그 옆에 웅대한 규모의 정릉사(定陵寺)를 건립하였다. 정릉사는 동서 223미터, 남북 132.80미터의 넓은 사역(寺域)에 중심곽이 동서 67미터, 남북 105미터 규모의 일탑 삼금당(一塔三金堂)을 갖춘 대사찰(大寺刹;약 9,100평)이었다. 이것은 지금까지 우리 눈앞에 현실로 나타난 고구려 최초의 웅대한 사원이다.(도면 1) 이러한 사원 제도는 백제와 신라에서는 찾아볼 수 없는 것이니 시조왕릉(始祖王陵) 옆에 대규모의 능사(陵寺)을 건립한 것은 왕권과 불교가 얼마나 밀착되어 있는가를 웅변하고 있다 하겠다. 5세기 전반기에 세워

도면 2. 미륵사 터 평면도(백제)

졌으리라고 보는 정릉사는 전체의 사역이 좌우로 넓을 뿐더러 좌우 비대칭(非對稱)의 과감한 가람 배치(伽藍配置)를 보이고 있다.

그 뒤 문자왕(文咨王) 7년(497)에 금강사(金剛寺:청암리 사지를 가리킴)를 짓게 되는데 지름 28미터에 이르는 거대한 팔각목탑(八角木塔)은 이 절의 규모를 짐작케 한다. 필자는 평양 천도에 앞서 시조왕(始祖王)인 동명성왕(東明聖王)의 능(陵)을 옮기는 동시에 정릉사를 지어 왕권의 절대성을 과시한 뒤, 왕권 확립의 기념비로서 신라 황룡사(皇龍寺)와 같은 성격을 지닌 호국 사찰(護國寺刹) 금강사(金剛寺)가 건립되었다고 생각한다. 고구려의 경우는 청암리 사지(青巖里寺址) 같은 전형적인 일탑 삼금당식(一塔三金堂式) 가람 배치와 비교하여야 할 것이나 전면 발굴에 의한 확실한 규모를 알 수 없으므로 부득이하게 전형에서 변형된 정릉사를 예로 들었다.

한편 백제는 한강 유역을 떠나 475년 웅진(熊津)으로 천도하고 527년 대통사(大通寺)를 짓는다. 대통사라는 절 이름이 보여 주는 것

처럼 백제는 양(梁)과 밀접한 관계를 맺고 있음을 알 수 있다. 또 538
년에 다시 부여(扶餘)로 천도하여 왕흥사(王興寺), 천왕사(天王寺),
정림사(定林寺), 금강사(金剛寺) 등을 지어 불교 미술의 전성기(全盛
期)를 맞이한다. 이 가운데 법왕(法王) 2년에 착공하여 무왕(武王)
35년(634)에 완성한 왕흥사(王興寺)는 절 이름에서 알 수 있듯이 왕
권 확립의 기념비로서 건립된 백제 최초의 거대한 사원이라 생각되
지만 안타깝게도 사지(寺址)가 크게 교란되어 구체적인 규모를 알
수 없다.

　백제는 성왕(聖王)과 무왕(武王) 시대에 왕권이 크게 확립되어 가
지만, 역시 전제 왕권을 공고히 확립하여 안정되고 강력한 국가로서
새 면모를 과시하려 했던 왕은 무왕이었다. 그 증거가 익산 미륵사
(彌勒寺)의 건립이다. 최근 십년 간의 발굴 조사에 의해 그 규모가
밝혀지고 있는 미륵사는 주곽(主廓)의 범위가 동서 178미터, 남북
182미터이고, 일탑 일금당식(一塔一金堂式) 단위 건물이 세 구역(약
9,800평)으로 병렬되어 있다.(도면 2) 이러한 특이한 구조로 인해 3원
병립식(三院竝立式) 가람(伽藍)이라 불린다.

　익산(益山)은 비좁은 부여와는 비교가 안 될 정도로 넓은 평야 지
대(平野地帶)이다. 부여는 아름다운 곳이지만 비좁은 편이어서 궁성
과 사원의 규모가 그리 크지 않았다. 넓은 익산의 웅장한 용화산(龍
華山) 밑에 건립된 웅대한 규모의 미륵사는 무왕이 고구려의 정릉사
나 금강사, 신라의 흥륜사나 황룡사와 어깨를 견주기 위하여 강력한
왕권을 바탕으로 건립한 호국 사찰이며 이곳에 장차 왕도(王都)를
정하려 했음이 확실하다.[2] 이미 보아 온 것처럼 이와 같은 대규모의
사원은 강력한 왕권이라는 배경이 없이는 불가능하기 때문이다.

도면 3. 황룡사 터 평면도(신라)

그러나 막강한 고구려와 무섭게 성장하는 신라의 틈바구니에서 그다지 웅지(雄志)를 펴지 못했던 백제는 익산에 대국의 면모를 과시할 수도를 정하여 도약의 날개를 펴려 했지만 곧 좌절되었다. 절정이 바로 파멸이었다.

신라는 고구려나 백제와는 다른 특수한 여건을 갖추고 있었다. 불안정하고 불운했던 백제보다 훨씬 안정된 분위기 속에 있던 신라는 일찍이 6세기 중엽에 흥륜사나 황룡사 같은 대찰을 건립하였다. 6~7세기에 걸쳐 지어진 황룡사 주곽의 범위는 동서 180미터, 남북 161미터(약 8,800평)인 역시 대규모의 사찰이었다.(도면 3)

2) 익산 천도의 문제는 이미 여러 선학이 언급하였으며 역사학자들도 천도할 계획이 있었음을 역사적 사실로 서술하고 있다.

黃壽永,「百濟 帝釋寺址의 研究」『百濟研究』4집, 충남대학교 백제연구소, pp.9~16 및 李基東,「貴族國家의 形成과 發展」『韓國史講論』(古代篇), 일조각, 1982, pp.181 참조. 그러나 필자는 특히 대찰(大刹)의 건립을 중시하여 그러한 관점에서 익산의 정치적 성격을 언급하려 하였다.

신라는 수도를 한 번도 옮기지 않았기 때문에 국력의 소모가 적었다. 그리하여 신라는 비록 고구려나 백제에 비하여 뒤떨어졌으나 이미 내물왕대(奈勿王代) 5세기에 들어서면서 후진성을 극복하기 시작하였다. 그 이후 자비(慈悲), 소지(炤知), 지증(智證) 등 왕의 시호에 불교 용어를 쓴 것을 보면 신라가 불교 수용에 더 적극적이어서 이를 바탕으로 서서히 그러나 튼튼하게 왕권을 펴 나가고 있음을 알 수 있다.[3]

필자가 이러한 왕권 확립 과정을 비교적 길게 서술하는 것은 두 가지 중요한 사실을 지적하기 위해서이다. 하나는 지금까지 언급한 것처럼 삼국이 평양, 부여(또는 익산), 경주에 각각 수도를 확정지으며 왕권을 확립하여 국가와 민족을 안정시키려 할 때 비로소 정릉사(定陵寺)나 미륵사(彌勒寺), 황룡사(皇龍寺) 같은 거국적인 기념비적 호국 사찰(護國寺刹)이 건립되기 시작하였다는 사실이다. 이 세 사찰은 모두 동서로 길다는 공통점을 지니고 있는데 그렇게 함으로써 정면에서 볼 때 사찰의 건물에 더 웅장한 느낌을 주는 효과를 낼 수 있었던 것이다. 수도의 확정, 왕권의 확립 그리고 대사원(大寺院) 건립은 전제 왕국(專制王國)을 완성하였음을 알리는 정치(政治)·사상(思想)·문화적(文化的) 통합 원리(統合原理)의 구체화(具體化)라 할 수 있다. 이때 불교는 아소카왕 이래 하나의 이상적(理想的) 국가(國家), 이상적 지배자의 현현(顯現)으로서 제시된 전륜성왕(轉輪聖王) 곧 정법(正法)으로 인민을 다스리려는 이상적 이념(理念)을 제시한 것이었고, 또 강력한 군주는 이를 실천하기 위하여 궁성의 규모를 능

3) 이 장(章)에서 열거한 여러 역사적 사실들에 대하여는 이기동의 앞 글을 참조하였다.

가하는 사원(寺院)들을 건립하였으며 왕들은 독실한 신자(信者)가 되거나 삭발하여 비구(比丘)가 되기도 하였다.

이처럼 대규모 사원이 건립되면서 장륙상(丈六像) 같은 대규모의 불상(佛像)이 조성되기 시작하였다. 그 거대한 불상은 왕권 확립과 이상 국가의 완성을 상징하는 것이었다. 금강사, 정릉사, 미륵사, 왕흥사, 흥륜사, 황룡사 등에는 불상의 크기도 커서 모두 장륙상(또는 장륙상보다 더 큰 대불)이 봉안되었을 것이다. 그것은 모든 국민의 예배 대상이었다.〔이에 비하여 소규모의 금동불이나 석불은 개인적인 소집단의 예배 대상이며 개인이나 소집단의 염원이 깃들여 있다. 그것은 이동(移動)이 매우 쉬우므로 불교 전파에 절대적 역할을 담당했으며 또 그런 목적으로 조성되었을 것이다.〕

그런데 수도의 확정과 왕권의 확립에 따라 대사원(大寺院)이 건립되기 위한 또 하나의 전제는 불교가 대중(大衆)에게 널리 신봉되어야 한다는 것이었다. 말하자면 왕과 귀족은 불교가 대중 사이에 정착하기까지 기다리지 않으면 안 되었다. 민간에 퍼진 뒤에야 왕실의 주도 아래 건립된 대사원이 가능한 것이다. 민중(民衆)의 호응 없이는 그러한 끊임없는 대사원 건축의 대역사(大役事)는 불가능하였을 것이다.

대중 사이에 불교가 널리 신봉되었다는 것은 또한 민중의 지적 능력이 매우 높아졌음을 의미한다. 민족 문화 형성기에 우리 민족은 처음으로 지혜(智慧)를 강조하는 불교의 가르침에 눈을 뜨게 되고 합리적 사고 방식을 터득하게 되었기 때문이다. 필자는 이렇듯 민중의 전체적 개명(開明)에는 상당한 세월이 필요했으리라 생각한다. 불교를 접한 뒤 백년이 지난 4세기 후반에야 대사원이 건립되기 시작하

는데 이는 대중의 불교 수용과 더 밀접한 관련이 있다. 우리는 이 소리 없는 대중(大衆)의 개화 과정(開化過程)을 도외시하고 너무 왕과 귀족의 불교 수용 태도에만 몰두해 왔다.

지금까지 알려진 삼국시대의 불상 광배에 새겨진 명문(銘文)을 살펴보면 금동불 조성을 발원한 사람의 신분은 알 수 없지만 대체로 서민적(庶民的) 분위기를 감득할 수는 있다. 연가7년명(延嘉七年銘)이나 계미명(癸未銘) 그리고 신유명(辛酉銘) 불상은 모두 돌아가신 아버지나 어머니 또는 부모를 위해 만든 것이며 정지원명(鄭智遠銘) 불상은 죽은 처를 위해 만든 것이다. 우리는 이들 명문에서 중국에서처럼 왕이나 국가를 위해서가 아니라 부모나 처의 영원한 불법(佛法)으로의 귀의(歸依)를 염원하는 소박한 뜻이 담겨져 있음을 알 수 있다. 또 우리는 여기서 서민인 듯한 사람들의 이름을 만날 수 있는데 이러한 짧고 소박한 명문의 분위기에서 불교가 얼마나 대중들 사이에 널리 퍼졌는가를 알 수 있다.

불교 미술(佛敎美術)은 물론 왕실(王室)이 주도했지만 대중(大衆)의 호응 없이는 그 성립이 불가능하였다. 전제 왕권(專制王權)의 확립과 민족적(民族的) 개안(開眼)이 불교 미술로 형상화(形象化)된 것이다. 곧 엘리트들의 계획과 민중의 신앙과 행동이 불교 사상 아래 대조화(大調和)를 이룬 것이다. 5~6세기에 접어들면서 이를 기반으로 민족 문화는 왕권 확립이라는 정치의 안정과 불교에 힘입은 사상적·신앙적 안정 속에서 확립되어 가시화(可視化)된다.

이러한 왕권 확립에 모델이 된 군주(君主)는 아소카왕이었다. 불교 수용의 과정에서 수많은 아소카 관계 전설(傳說)이 중국과 한국의 역사에 스며 있다는 사실은 매우 중요하다. 아소카왕은 인류 역사상

가장 위대한 이상적 정치자의 이미지를 남긴 제왕(帝王)이었다. 그는 신화적(神話的)인 전륜성왕의 관념을 구현했으며 불교를 통치 이념으로서 전폭적으로 받아들여 오늘날의 불교가 있게 한 성왕(聖王)으로, 이후 고대 중국과 고대 한국 통치자들의 이상상(理想像)이 되어 왔다.

고구려의 장수왕(長壽王)도 전륜성왕의 이상을 실현하려 했던 왕으로 생각된다. 또 백제의 성왕(聖王)은 그 이름이 가리키는 것처럼 중국 양(梁)의 불교 문화를 적극적으로 받아들이고 다시 일본에 백제의 문물을 전하여 동서 문화의 중심지를 이루어 냈다.

그러나 전륜성왕의 이념을 가장 적극적으로 실현하려 했던 사람은 신라의 왕(王)들이었다. 이미 5세기 중엽부터 왕의 이름에 불교 용어가 쓰여져 왔지만 불교를 왕실에 끌어들인 왕은 법흥왕(法興王)으로 그 뒤 불교 문화가 신라 땅에 뿌리내리기 시작하였다. 그 가운데서 정법(正法)으로 나라를 다스리려 했던 왕은 진흥왕(眞興王)이었다. 그는 영토를 넓히는 과정에서 늘 승려를 동반하였으며 널리 불법을 펴려 했던 의지를 순수비(巡狩碑)에서 엿볼 수 있다. 진흥왕은 재세(在世) 기간 동안 흥륜사(興輪寺)와 황룡사(皇龍寺)의 완성에 온 힘을 기울였다.

법흥왕과 진흥왕은 모두 출가하여 승려가 되었으며 그 이후 진지왕(眞智王)의 이름은 금륜(金輪)이라 하고 진평왕(眞平王)의 이름은 백정(白淨), 그의 아버지는 동륜(東輪), 첫째 비(妃)는 마야부인, 둘째 비는 승만부인(僧滿夫人) 등으로 불리었다. 신라 왕계(新羅王系)를 석가(釋迦) 및 전륜성왕과 동일시한 이러한 일련의 일들은 신라 왕들이 이상적 국가의 실현에 얼마나 적극적이고 정열적이었는가를 보

여 준다.[4]

한편 귀족을 주축으로 형성된 화랑도(花郞徒)는 미륵(彌勒)의 화신(化身)으로 추앙되어 미륵 신앙과 밀착되어 있었다. 그리하여 신라는 6세기에 들어서면서 일시에 후진을 극복하는 저력을 다졌던 것이다.

4. 중원(中原) 지방의 문제

경기도, 충청북도, 강원도 일부를 포함하는 한강 유역의 중부(中部) 지방은 고구려, 백제, 신라의 끊임없는 각축장이 되어 왔다. 일반적으로 학계에서는 이 지역의 정치적·군사적 사건과 관련지어서 중원고구려비(中原高句麗碑)의 존재로 초기에는 고구려의 세력권에, 그 뒤 6세기 중엽에는 신라의 세력권에 있었던 것으로 보고 이를 미술사에 연관시켜 왔다. 그러나 문화 현상이 반드시 정치적·군사적 사건과 일치하는 것은 아니다. 문화(文化)의 영향력(影響力)은 정치적·군사적 영향력보다 더 강하고 지속적이고 광범위하다. 문화는 어떠한 정치적·군사적 벽이라도 뚫을 수 있다. 우리는 이 문제를 거시적으로 살펴볼 필요가 있다.

서울 지방은 원래 백제의 첫 도읍지였다. 백제는 4세기 전반에 도읍을 하북 위례성(慰禮城)에서 하남 위례성으로 옮기고 문주왕(文周王) 원년(元年, 475) 웅진(熊津)으로 다시 옮긴다. 4세기 전반의 천도

4) 高翊晋, 앞글, pp.45~48.

는 고구려의 미천왕(美川王)이 낙랑(樂浪)과 대방(帶方)을 멸망시키고 영토를 확장하자 이에 영향을 받아 이루어졌을 가능성이 많으며, 다시 웅진으로 도읍을 옮긴 것은 고구려 장수왕(長壽王)의 평양(平壤) 천도(427년) 이후 남방을 더욱 확보하려는 그의 강력한 정치적·군사적 추진력에 밀린 것임은 널리 알려진 사실이다. 백제는 다시 성왕(聖王) 16년(538)에 사비(泗沘)로 천도한다. 6세기 전반은 고구려로서는 왕위 계승을 둘러싼 정치적으로 불안했던 시기여서 일시적으로 영토가 위축되기도 했으나 6세기 후반에는 수(隋)의 침략을 물리칠 만큼 다시 강성해졌다.

이와 같이 중국의 수(隋)·당(唐)은 점차 거대한 통일 제국으로 팽창해 갔고 고구려는 이에 맞서 중국에 대항하는 한편 남쪽으로 수도를 옮겨 영토를 확장해 갔으며 이러한 충격파의 연쇄 작용으로 백제의 계속적인 천도가 불가피하게 되었다. 말하자면 대세로 볼 때 고구려는 끊임없이 남쪽으로 확대하려는 추세였으며 백제는 이 세력에 끊임없이 쫓겨 위축되어 가는 경향이 강했다. 비록 신라가 점점 강성해져서 6세기 중엽에 한강 유역을 점령했다고는 하나 문화의 중심지인 경주로부터는 너무 먼 거리에 있었다.

그러므로 필자는 정치적·군사적으로는 중부 지방에 끊임없는 각국의 출입이 있었으나 문화적으로는 고구려의 남하 정책(南下政策)에 편승하여 고구려의 문화가 점차적으로 남쪽으로 확산되어 갔다고 생각한다. 우리는 영주(榮州) 지방의 순흥(順興)에서 발견된 고구려계의 석실 고분(石室古墳) 2기의 벽화에서도 고구려 문화의 영향이 신라 영토에 얼마나 깊숙이 침투했는가를 알 수 있다.[5]

중국에서부터 고구려로, 고구려에서 다시 백제, 신라로 연쇄적으로

이어진 정치적·군사적 충격파는 신라의 강세로 역회전되었으나 문화의 흐름은 늘 북(北)에서 남(南)으로 흘렀다. 신라 최초의 승통(僧統)이 고구려의 혜량(惠亮)이었으며 비록 도교(道教)에 밀리기는 했지만 열반종(涅槃宗)의 고승 보덕(普德)은 완산주(전주)에 안주했다. 경남 의령(宜寧)에서 현존하는 고구려 최초의 연가7년명 불상(延嘉七年銘佛像)이 발견된 것은 고구려의 불교가 얼마나 남쪽 깊숙이까지 영향을 미쳤는가를 잘 보여 준다.(도판 48)

그 영향은 바다를 건너 일본에까지 미쳐 혜자(慧慈)는 일본 성덕태자(聖德太子)의 스승이 되었으며 혜관(慧灌)은 백제승 관륵(觀勒)에 이어 제2의 승정(僧正)이 되었는데 이들은 모두 고구려의 삼론종(三論宗)을 일본에 전하였다.

이와 같이 고구려의 문화는 백제, 신라, 일본에 폭넓게 확산되었다. 이러한 추세로 볼 때 5세기의 중원고구려비(中原高句麗碑)가 강력히 암시하는 바와 같이 고구려 문화가 일단 정착하였으며 비록 군사적 출입이 있었다고는 하나 신라가 통일하기 전까지는 고구려 문화권에 포함시키는 것이 합리적이라고 생각한다.

이를 정리하여 보면 첫째, 고구려의 남하 정책은 강력하고 지속적이어서 중부 지방은 5세기에서 6세기에 걸쳐 그 세력권에 들었기 때문에 일찍이 문화적 정착이 이루어졌다. 둘째, 백제는 늘 고구려에 위축되어 남(南)으로 남으로 수도를 옮기었으며, 신라가 점차 강성해져서 중부를 장악하였으나 수도인 금성(金城)과 너무 멀리 떨어져 그

5) 秦弘燮, 「三國時代 高句麗 美術이 百濟·新羅에 끼친 影響」『三國時代의 美術文化』, 동화출판공사, 1976, pp.282~302 및 『順興邑內里 壁畵古墳』, 문화재관리국 문화재연구소, 1986.

문화적 영향권 밖에 있었다. 셋째, 고구려는 7세기에 들어서 도교의 심한 박해로 고승 및 많은 불교도가 남쪽으로 이주하였을 가능성이 많아 이로 인하여 오히려 고구려의 문화가 남쪽으로 확산되는 계기가 되었으며 넷째, 일반적으로 유이민(流移民)의 이동과 문화의 전파는 북쪽에서 남쪽으로 전개된 것이 우리나라의 중요한 문화적 현상이며 대세였다. 다섯째, 고구려가 세계 최대 강국인 중국의 수·당과 대항하는 사이에 백제와 신라는 고구려를 방파제로 삼아 국력을 길렀음을 상기해야 하며 중국, 고구려, 백제, 신라 등 국제간의 역학적 관계를 살펴보면 고구려가 문화적으로도 한반도에서 주역을 담당하였음을 알 수 있다. 그 뒤 7세기에 들어서면서 고구려의 불교가 도교의 압박으로 타격을 입은 것은 분명하지만 후퇴하였을 뿐 소멸한 것은 아니었다.

일찍이 고구려는 5세기 고분 벽화에서 보다시피 불교적 요소가 두드러지게 나타나기 시작하여 마침내 5세기 중엽에는 통구 장천1호분(通溝長川一號墳)에서처럼(도판 46, 47), 여래좌상과 이를 오체투지(五體投地)하여 예배하는 피장자(被葬者) 부부, 또 두 사람의 연화화생(蓮華化生)으로 부부의 정토왕생(淨土往生)을 상징하는 고구려의 독특한 불화(佛畵)가 탄생하기 시작하였다.[6] 이를 통해서 고구려가 다른 나라보다 훨씬 일찍이 그리고 더 광범위하게 문화적 영향력을 과시하였음을 알 수 있다.

이러한 필자의 입장은 백제가 공주(公州)로 천도하기까지 5세기에 이르는 이 지역의 고고학적 자료가 뒷받침하여 준다. 백제의 건국 세

6) 全虎兒, 「5세기 高句麗 古墳壁畵에 나타난 佛敎的 來世觀」『韓國史論』 21, 1989, pp.15~17.

력은 고구려의 이주민이었다. 최근의 발굴 조사에 의하면 서울 석촌동(石村洞) 고분 형식 가운데 고구려식 적석총(積石塚)이 많다든가 서울 구의동(九義洞)에서 나온 고구려식 토기(土器) 그리고 몽촌토성(蒙村土城)에서 출토된 고구려 양식의 구의동 유형(類型) 토기 등은 한강 유역의 문화적 성격을 뚜렷하게 보여 준다.[7]

 그런 까닭에 춘천 출토 금동 보살삼존상은 동위 양식(東魏樣式)을 반영하고 서울 지방에서 출토된 삼양동(三陽洞) 출토 금동 관음보살상(도판 62)이나 경기도 양평(楊平) 출토 금동 여래입상(도판 61) 그리고 횡성군(橫城郡) 출토 금동 여래입상 등은 기본적으로 수(隋) 양식을 띤 불상으로 600년 전후에 제작된 것으로 생각되는데, 이때 신라가 이 지역을 점령하였다고 하더라도 고구려 양식이라고 규정함이 좋을 듯하다. 또 중원 지방의 가금면 마애 사유상과 불보살군(도판 63, 64), 비중리(飛中里)의 일광삼존 석상과 불입상 등도 고구려 양식으로 다루는 것이 좋을 것이다. 가금면(可金面) 봉황리(鳳凰里) 햇골산 마애불과 비중리 석불은 북위 내지 동위 양식을 띤 고식(古式)이다. 이들의 힘찬 조형과 고식 요소들은 물론 백제나 신라에도 초기에 보이는 것이지만 지금까지 살펴온 것처럼 고구려 문화권 안에 두면서 양식적 파악을 시도해 보고 싶다. 그런데 여기서 고구려 양식이라 해서 반드시 고구려제(高句麗製)라는 말이 아니라는 것에 유의할 필요가 있다. 여기에는 고구려 문화가 백제와 신라에 강력한 영향을 주었다는 암시가 내포되어 있는 것이다.

7) 金元龍 外, 『蒙村土城』, 東南地區發窟 報告書, 서울대학교 박물관, 1988, pp.197~198.

5. 불상 출토지(出土地)의 문제

우리는 일반적으로 금동불(金銅佛)의 출토지(出土地)를 절대시하여 불상 제작국을 정하거나 그 나라 미술 양식의 기준작(基準作)으로 결정하여 버리는 경향이 있다. 이미 언급한 것처럼 작은 금동불은 문화의 전파 경로를 따라 이동이 쉬운 것이므로 비록 출토지가 확실하다 하더라도 신중을 기하여야 한다.

만일 경남 의령(宜寧)에서 출토된 연가7년명 금동 여래입상(도판 48)에 명문(銘文)이 없었다면 신라 작품으로 결정지었을 가능성이 많다. 옷의 괴체적 처리, 상 전체의 단순화 그리고 광배의 추상적 화문과 화염문의 자유 분방한 선 처리 등은 이 상의 특징인 동시에 신라의 미적 감성의 특성들 가운데 하나이기도 하기 때문이다. 그러므로 우리는 미술사 연구에 있어서 가장 중요한 양식적 분석에만 치우쳐서도 얼마나 많은 과오를 범할지 모른다는 사실을 절감할 수 있다. 명문이 없는 경우 우리는 양식적 파악에 기댈 수밖에 없지만 제작국을 어느 누구도 단정적으로 말할 수 없다. 그러나 삼국 미술 양식 변화의 대세(大勢)에서 삼국 양식의 분류 가능성은 있다.

예를 들면 선산(善山) 출토 금동불 3구는 모두 신라작(新羅作)으로 발표되어 왔다. 3구가 어떤 경로로 한 세트가 되었는지는 알 수 없으나 모두 국적이 다른 듯하다. 여래는 통일신라 것이고, 오른손으로 연봉을 든 보살상(도판 81)은 부여군 규암면(窺嚴面)에서 출토된 것과 같은 형식이 더 진전된 백제 양식이며, 장식이 풍부한 또 하나의 보살상은 중국에서 만든 것일 가능성이 많다. 이처럼 표현 방법과 제작 기법이 모두 다른데 이를 출토지(出土地)로 미루어 신라작으로

할 경우에는 두 가지 잘못을 범하게 된다. 하나는 소금동불(小金銅佛)의 이동성(移動性)을 전혀 감안하지 못한다는 것이고, 다른 하나는 그 결과 고대 우리나라 불교 미술의 양식 규명에 큰 혼란을 일으키게 된다는 점이다.

필자는 이 기회에 양산(梁山)에서 출토된 금동 사유상(金銅思惟像)도 백제 것일 가능성에 대한 의견을 제시하고자 한다.(도판 75) 이 사유상은 너무 심하게 부식되어 세부가 상했지만 자세히 보면 우리나라 사유상들 가운데 가장 훌륭하고 매우 세련된 작품이라 할 수 있다. 이 양산 출토 사유상의 조형성 곧 옷주름의 동적(動的)인 표현, 치마와 좌우 내림 허리 장식을 대좌에서 분리시킨 점, 얼굴과 손의 사실적 표현 등은 금동 삼산관 사유상(金銅三山冠思惟像, 도판 70)과 가장 가깝다.

물론 이러한 불상을 신라라고 못 만들 리 없지만 대세로 볼 때 백제의 조형 능력이 아니고는 불가능하리라는 생각이 든다. 이것은 백제 것은 모두 훌륭하고 신라 것은 모두 서툴고 투박하다는 이야기가 결코 아니다. 예를 들어 부여 출토 정지원명 금동 삼존불(鄭智遠銘金銅三尊佛)은 그 서툴고 조잡한 만듦새가 일반 백제 것과는 매우 다르다. 신라 지역에서 나왔다면 그것은 도리 없이 신라 양식이다. 아마도 평민의 발원으로 만들어진 민중적 작품이어서 서민적 맛이 생긴 것이라 생각된다.

따라서 우리가 삼국의 모든 불상 조각 양식을 분명히 분류할 수는 없다 하더라도 양식적 특성의 경향만은 있는 것이 분명하므로 그러한 경향을 강하게 띤 것은 어디에 갖다 놓아도 분별이 가능하다. 즉 우리는 삼국 양식의 특성을 파악하여 거칠게나마 분류해 볼 수 있다.

한편 삼국간의 활발한 문화 교류로 분명한 양식적 분류가 어려울 때도 있다는 사실을 잊어서는 안 된다. 왜냐하면 삼국 공통인 우리나라 특유의 조형 감각을 삼국 모두가 지니고 있음을 결코 지나쳐서는 안 되기 때문이다.

지금까지 다룬 필자의 관점을 뒷받침하는 것이 비암사의 비상(碑像)들이다.(도판 84) 그것들은 비록 통일신라 때 만들어진 것이나 백제 유민이 만든 백제 양식으로 분류해야 한다.

6. 화강암(花崗岩) 석불(石佛)의 창안과 확산

소형(小形)의 금동불(金銅佛)과 소조불(塑造佛), 납석불(蠟石佛)은 이동이 가능한 데 비해 석불(石佛)은 이동이 불가능하므로 양식(樣式) 파악의 절대적 기준이 된다. 그런데 석불은 언제부터 만들어졌을까. 이 문제는 아직 진지하게 다루어 본 적이 없다. 이 문제를 중요시하는 것은 우리나라가 처음으로 화강암(花崗岩)을 불상 제작의 재료로 선택하고 그 조각 기법을 개발했다고 생각되기 때문이다.

당시 우리나라는 고도의 금속 기술(金屬技術)이 독자적으로 발달해 있었으므로 그 바탕 위에 중국으로부터 금동 제품인 불상의 실랍법(失蠟法)이나 소조 기법(塑造技法)을 쉽게 배워 왔을 것이다. 그 밖에 소규모의 납석제(蠟石製) 불상도 돌이 무르고 작은 크기여서 조각하기에 큰 어려움은 없었을 것이다.

그러나 화강암은 사정이 다르다. 그것은 중국에서 전혀 쓰지 않는 재료이며 따라서 중국 석불의 재료로 쓰였던 석회암(石灰岩)이나 사

암(砂岩)과는 그 강도에 큰 차이가 있어서 조각 기법의 측면에서 볼 때 전혀 다르다. 따라서 조각할 때 쓰이던 도구도 다를 수밖에 없다. 화강암은 정을 석면에 수직으로 대고 굵은 입자를 조그만 조각으로 쪼아 내지 않으면 안 된다. 표면 처리에 쓰이는 도구도 다르다. 말하자면 재료에 따라 도구가 달라진다.[8]

그렇다면 우리나라 사람들은 그 기술을 어디서 배웠을까. 우리에게 석불을 만드는 데 주어진 돌은 거의 화강암뿐이었다. 만일 우리의 바위산이 중국의 것처럼 석회암이나 사암이었더라면 우리도 수많은 석굴(石窟)을 굴착했을 것이다. 그런데 화강암은 굴착이 매우 어려우므로 이른 시기부터 석굴 조성의 열정을 마애불(磨崖佛)로 태울 수밖에 없었다. 주저하며 화강암을 불상 조성의 재료로 선택하고 그 기법을 개발하는 데는 상당히 오랜 시간이 필요했을 것이다. 중국에 비하여 또 불교 수용 시기에 비하여 우리나라에서 화강암불이 비교적 늦게 조성된 것도 그러한 이유에서였을 것이다.

백제 것의 태안 마애불(泰安磨崖佛, 도판 77), 서산 마애불(도판 78) 등은 형식은 고식(古式)이지만 수(隋) 양식을 크게 반영한 600년 대 초의 화강암불이며 백제 지역 최남단의 정읍(井邑)에 있는 석조 여래입상 2구는 마애불이 아닌 원각불(圓刻佛)로서 7세기 중엽경에 제작된 것으로 생각된다.

예산(禮山)에 있는 백제 최고(最古)의 대형 석불인 납석제 사면불(蠟石製四面佛)은 북위(北魏)-동위(東魏)의 양식을 반영한 고식이다.(도판 68, 69) 화강암을 능숙하게 다룰 수 있기 전에는 무른 납석

8) 姜友邦, 「慶州南山論」『慶州南山』, 열화당, 1988, pp.194~195.

을 재료로 선택할 수밖에 없었을 것이다. 비록 납석이 조각하기는 매우 쉬우나 석질이 부스러지기 쉽고 결이 많으며 큰 규모의 바위가 없기 때문에 소규모의 작은 납석불만이 조성되었다. 그러므로 납석제불로 규모가 큰 것은 현재로는 예산 사면불(禮山四面佛)이 있을 뿐이며 더 이상 조성되지 않았다. 예산의 납석불이 만들어진 뒤 새로운 기법과 새로운 도구를 필요로 하는 화강암불이 곧 이어 출현하게 된 것이다.

그런데 문제는 중원 지방(中原地方)의 화강암 석불들이다. 비중리 삼존불(飛中里三尊佛)은 일광삼존불(日光三尊佛) 형식이나 도상과 형식 면에서 가장 오랜 것이며 가금면 마애불(可金面磨崖佛)도 여러 불보살로 복잡하게 구성된 서술적인 구성을 보인 고식이다.(도판 63, 64) 곧 백제의 중심 지역에 있는 것들보다 한 단계 오랜 것이다.

필자는 앞서 백제(百濟)의 구심력(求心力)이 작용하지 않는 이 지역을 남하하여 확산해 가는 고구려(高句麗)의 문화권(文化圈) 속에 넣은 바 있다. 가금면 마애불 조각의 억센 느낌, 길쭉하고 뻣뻣한 신체 표현 등에서 고구려 양식을 감지할 수 있으며 비중리의 조각에서도 사자좌(獅子座)나 착의(着衣) 형식과 옷주름에서 상당히 고식임을 알 수 있다. 이것은 전반적으로 백제 석불에서 느껴지는 것과 매우 다르다.

필자가 이들을 고구려 문화권에 두고 싶은 이유는 또 있다. 만일 이것이 백제 화강암불의 초기 단계 것이라면 공주(公州) 지방이나 부여(扶餘) 지방에서 시도되었어야 했을 것이다. 비록 중원이 공주나 부여에서 멀리 떨어져 있지 않지만 백제와 중국 특히 양(梁)과의 밀접한 관계 그리고 고구려 세력에 계속 밀려 수도가 결국 익산(益山)

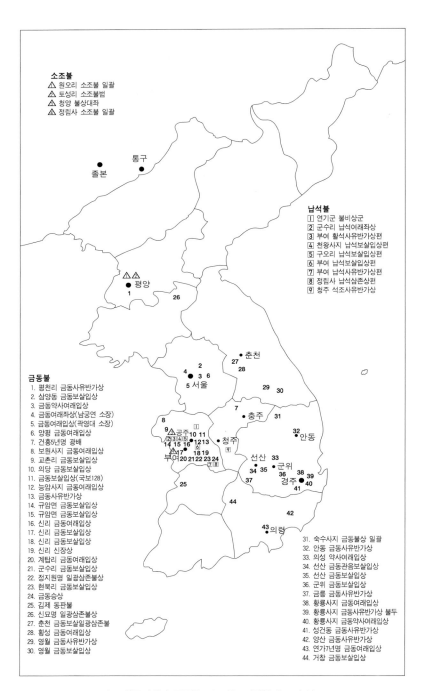

소조불
△ 원오리 소조불 일괄
△ 토성리 소조불범
△ 청양 불상대좌
△ 정림사 소조불 일괄

통구

졸본

납석불
1 연기군 불비상군
2 군수리 납석여래좌상
3 부여 활석사유반가상편
4 천왕사지 납석보살입상편
5 구오리 납석보살입상편
6 부여 납석보살입상편
7 부여 납석사유반가상편
8 정림사 납석삼존상편
9 청주 석조사유반가상

평양
1

26

춘천
27
28

금동불
1. 평천리 금동사유반가상
2. 삼양동 금동보살입상
3. 금동약사여래입상
4. 금동여래좌상(남궁연 소장)
5. 금동여래입상(곽영대 소장)
6. 양평 금동여래입상
7. 건흥5년명 광배
8. 보원사지 금동여래입상
9. 교촌리 금동보살입상
10. 의당 금동보살입상
11. 금동보살입상(국보128)
12. 능암사지 금동여래입상
13. 금동사유반가상
14. 규암면 금동보살입상
15. 규암면 금동보살입상
16. 신리 금동여래입상
17. 신리 금동보살입상
18. 신리 금동보살입상
19. 신리 신장상
20. 계탑리 금동여래입상
21. 군수리 금동보살입상
22. 정지원명 일광삼존불상
23. 현북리 금동보살입상
24. 금동승상
25. 김제 동판불
26. 신묘명 일광삼존불상
27. 춘천 금동보살일광삼존불
28. 횡성 금동여래입상
29. 영월 금동사유반가상
30. 영월 금동보살입상

2
4 3 6
5 서울

29 30

7
충주 31

32 안동

8
9 공주 10 11
2 3 4 5 6 12 13 청주
14 15 16 9
17 18 19
부여 20 21 22 23 24
7 8

선산 33
군위
34 35 36 38 39
37 경주 40
41

25

44

42

43 의령

31. 숙수사지 금동불상 일괄
32. 안동 금동사유반가상
33. 의성 약사여래입상
34. 선산 금동관음보살입상
35. 선산 금동보살입상
36. 군위 금동보살입상
37. 금릉 금동사유반가상
38. 황룡사지 금동여래입상
39. 황룡사지 금동사유반가상 불두
40. 황룡사지 금동약사여래입상
41. 성건동 금동사유반가상
42. 양산 금동사유반가상
43. 연가7년명 금동여래입상
44. 거창 금동보살입상

도면 4. 삼국시대의 금동불·소조불·납석불 출토지 분포도

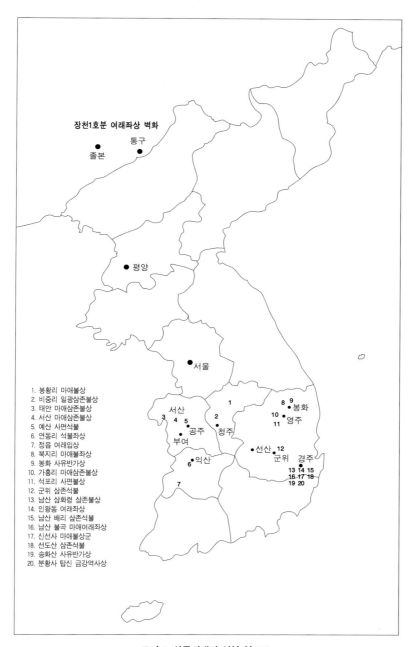

장천1호분 여래좌상 벽화

● 통구
졸본

● 평양

● 서울

1. 봉황리 마애불상
2. 비중리 일광삼존불상
3. 태안 마애삼존불상
4. 서산 마애삼존불상
5. 예산 사면석불
6. 연동리 석불좌상
7. 정읍 여래입상
8. 북지리 마애불좌상
9. 봉화 사유반가상
10. 가흥리 마애삼존불상
11. 석포리 사면불상
12. 군위 삼존석불
13. 남산 삼화령 삼존불상
14. 인왕동 여래좌상
15. 남산 배리 삼존석불
16. 남산 불곡 마애여래좌상
17. 신선사 마애불상군
18. 선도산 삼존석불
19. 송화산 사유반가상
20. 분황사 탑신 금강역사상

서산
3 ● 4 5
● 공주
부여

1

2 ● 청주

8 ● 9 봉화
10 ● 영주
11

● 선산 12
군위 경주
13 14 15
16 17 18
19 20

6 ●익산

7

도면 5. 삼국시대의 석불 분포도

에까지 이르렀음을 감안할 때 백제 문화의 구심력에서 점점 멀어져 갔음을 알 수 있다. 이들 석불의 재료가 화강암이라는 사실을 염두에 둘 때 이러한 생각이 점점 굳어져 간다. 따라서 필자는 먼저 고구려 문화권인 중원 지방에서 화강암 불상이 조성되기 시작하였고 뒤이어 백제에서 화강암 불상의 조각 기법이 완성되었으리라는 또 하나의 가능성을 배제할 수 없다.〔예로서 햇골산, 단석산의 불상군(佛像群)을 들 수 있다.〕

이에 비하여 신라의 화강암불은 경주에 밀집되어 있고 수도 많다. 이른바 삼화령 삼존원각불(三花嶺三尊圓刻佛, 도판 91), 인왕동 여래 좌상(仁旺洞如來坐像), 송화산 석조 사유상(松花山石造思惟像), 배리 삼존 석불(拜里三尊石佛), 분황사 석탑 인왕상(芬皇寺石塔仁王像) 등은 모두 경주의 중심 지역에 있으며 다만 단석산 마애 불상군(斷石山磨崖佛像群, 도판 95, 96, 97)이 떨어져 있을 뿐이다.

흔히 신라의 후진성을 들어 이들을 매우 늦게 7세기 중엽 또는 이들 중 배리 것을 통일신라기로 편년하는 경우도 있지만 필자는 오히려 이들이 이미 언급한 것처럼 수도를 한 번도 옮기지 않은 축적된 국력으로 6세기 후반 신라가 그 후진성을 짧은 시간에 극복하였음을 입증하는 것이라고 보고 싶다. 그래서 일찍이 필자는 선도산 삼존대불(仙桃山三尊大佛)도 7세기 중엽에 조영되었음을 시론한 바 있다.[9]

필자는 군위 삼존 석불(軍威三尊石佛, 도판 99, 100)도 7세기 중엽으로 끌어올리고 싶다. 그렇듯 전형적인 수(隋) 양식이 당(唐)의 새로운 문화 사조(文化思潮)가 물밀듯 밀려오는 7세기 중엽 이후엔 불

9) 姜友邦,「仙桃山 阿彌陀三尊大佛論」『美術資料』 21호, 1977, pp.1~15.

가능하기 때문이다. 제작 연대를 흔히 7세기 후반으로 보는 것은 신라가 후진국이라는 고정 관념에 빠져 있기 때문이기도 하다. 백제를 훨씬 능가하는 신라 석불의 수량에서도 신라의 적극적인 불교 수용을 재확인해 볼 수 있다.

비록 고구려와 백제 왕실(王室)에서 불교를 일찍이 받아들였다고는 하나 불교가 대중(大衆)에 널리 퍼지기까지는 상당한 세월이 걸렸을 것이다. 그 증거는 이미 살펴본 것처럼 본격적인 조상(造像) 활동이 6세기에 비로소 시작된 것으로도 알 수 있다. 신라는 반대로 대중에 먼저 퍼지고 왕실이 나중에 받아들이는 역현상을 보여서 결국은 불교의 대중화(大衆化)란 견지에서 보면 삼국이 별 차이가 없는 것이다. 곧 신라의 불교 수용은 약간 늦었는지는 모르나 훨씬 더 적극적이었다. 왕명(王名)에 불교 용어를 쓴 것이라든지 어느 나라보다도 훨씬 많은 승려가 인도 순례를 감행한 것이라든지 하는 점은 신라 문화의 남다른 성격을 말해 주는 것이다.

우리는 이 사실을 불상의 분포 상황에서도 알 수 있다.(도면 4) 신라 지역에서 금동불(金銅佛)은 수도였던 경주에 밀집되어 있지 않고 거창, 의령, 양산, 선산, 영주, 안동, 금릉, 의성 등 경상남·북도(慶尙南北道)에 널리 분산되어 있는데 이는 신라에서 불교가 왕실에서보다 민간(民間)에 널리 퍼져 있었음을 의미한다. 대조적으로 백제 금동제 불상은 부여에 밀집되어 있다.

그런데 석불(石佛)의 분포는 그 반대여서 백제는 널리 분산되어 있는 데 반해 신라는 경주에 집중되어 있다. 그것은 신라가 비록 늦긴 했지만 중앙 집권이 훨씬 강력했고 또 신라의 중앙 집권이 다른 나라에 비해 훨씬 강했던 6세기 후반기에 석불이 조성되기 시작한

사실과 관련이 있다.

끝으로 익산 연동리 석불좌상(益山蓮洞里石佛坐像)과 군위 삼존 석불(軍威三尊石佛)에 대하여 언급하겠다. 익산 연동리 석불은 백제 최대(最大)의 석불인 동시에 백제 현존 유일의, 별개의 광배를 갖춘 대형 원각불(圓刻佛)이다. 신체의 괴체적(塊體的) 처리와 둥근 융기 부의 옷주름 등은 수(隋) 양식과 초당(初唐) 양식을 반영하고 있다. 백제 말기에는 금동불에도 수나 초당 양식을 띠는 것이 더러 있는데 백제가 신라와는 달리 일찍이 중국의 수 또는 초당 양식을 수용했음을 알 수 있다.[10]

그러므로 이러한 7세기 전반의 최대 석불이 익산(益山)에 있는 것도 주목해 볼 만하다. 그것은 백제가 익산을 수도로 정하려 했던 당시의 정치 추세와 무관하지 않을 것이다. 마애 조각(磨崖彫刻)은 회화(繪畵)와 조각(彫刻)의 중간에 위치하는 것이어서 원각과는 그 조각 수법이 매우 다르다. 원각(圓刻)의 불상은 마애불과는 차원이 다른 기법이어서 조각 기술이 상당히 발달하지 않고는 어려운 것이며 조각의 계획에서 완성에 이르는 과정까지 비교할 수 없을 정도로 노동력이 훨씬 더 드는 것이다.

이 연동리 석불과 비교할 수 있는 신라 석불로는 군위 삼존 석불을 들 수 있다.(도판 99, 100) 불보살상들을 암벽 높은 곳에 위치한 석굴까지 운반하려면 그 높이까지 흙을 쌓지 않으면 안 된다. 우리는 여

10) 연동리 석불에 대해서는 대서수야(大西修也)의 역작이 있다. 「百濟の石佛坐像—益山郡蓮洞里 石造如來坐像をめぐて」『佛敎藝術』 107號, 1976, pp.27~41. 그는 이 글 도면 8에서 세밀한 관찰력으로 옷주름의 단면을 제시하였는데, 필자의 관찰로는 제3의 옷주름 형식은 초당(初唐)에서도 발견할 수 있었다. 중국의 각 시대에 따른 대체적인 변화는 분명히 있지만 언제나 공식처럼 대입할 수는 없다.

기서 신라인이 얼마나 중국의 것과 같은 석굴 사원을 열망하였는지 알 수 있다.

이 군위 삼존불의 본존은 우선 크기나 넓은 사각 대좌에 상현좌(裳懸座)를 나타낸 것, 신체의 괴체적 처리 그리고 둥근 융기부의 옷주름 등에서 연동리 석불과 공통점이 매우 많다. 어떤 점에서는 연동리 것보다 수(隋) 양식에 더 가깝다. 필자는 이 군위불을 경주 중심의 신라와 관련시켜서 7세기 후반으로 편년하는 일반적 통설(通說)과는 달리 백제의 영향을 받은 고신라(古新羅) 7세기 전반기 작품으로 생각하고 싶다. 우리 학계에서 통설처럼 되어 있는 7세기 후반기에 편년을 두는 것은 그 당시 서로 교류가 왕성하였던 국제적 분위기를 염두에 둘 때 납득하기 어렵다. 이미 7세기 중엽부터 우리나라는 밀려오는 성당(盛唐) 문물을 전폭적으로 수용하여 어느 경우에는 중국 것보다 더 훌륭한 미술품을 창출해 내기도 하였던 것이다.

7. 소금동불(小金銅佛)의 역할

예배 대상(禮拜對象)으로서 20센티미터 내외의 조그만 금동불이 무한히 제작 가능했던 것은 불교의 두드러진 현상이다. 더구나 같은 모양이 아니고 끊임없이 여러 가지 다른 도상이 만들어져 온 것도 불교에만 있는 현상이다.

소금동불(小金銅佛)이라 하였지만 진흙으로 만들어 말렸거나 구워서 금박을 입힌 소조불(塑造佛) 또는 테라코타불, 납석(蠟石) 같은 석재를 조각하여 그대로 두거나 금박을 입힌 석불(石佛) 또는 금박

을 입힌 철불(鐵佛) 등 모두가 일단은 외형적으로 금동불과 다를 바 없으므로, 근본적인 문제는 동이나 돌 등 재료에 있는 것이 아니라 소형(小型)이라는 크기에 있다. 소형의 예배상이므로 아주 조그만 축소형 전각(殿閣)에 봉안되며 이것은 이동이 매우 쉽다는 특성을 지니고 있고 또 그러한 목적으로 만들어진 것이다.

이들이 불교 신앙의 전파에 어떠한 중요한 역할을 하였는지 살펴보자. 불교가 어느 나라에 전래될 때는 반드시 불법승(佛法僧) 삼보(三寶)가 전해지는데 이는 국가 사이에 국교(國交)가 맺어질 때 사신(使臣)의 파견에 따라 반드시 동반되었다. 그러므로 불교가 정치적·외교적 사건과 뗄 수 없는 밀접한 관계에 있었음을 알 수 있다.

실제로 전진(前秦)과 고구려, 양(梁)과 백제, 양과 신라, 백제와 일본의 관계에서 보듯이 늘 사신과 승려는 동행하였다. 그때 외국 사절을 통하여 처음 대하게 되는 매우 낯선 이국적 모습의 신앙 대상을 지배층인 왕과 귀족들은 어떻게 보았고 어떤 생각을 가졌을까. 이후 그들이 불교 사상을 이해하고 신앙으로 지니기까지는 상당한 시일이 걸렸을 것이다.

흥미있는 현상은 북조(北朝)나 남조(南朝)의 불상이 처음 이 땅에 전해진 이래 그것들을 그대로 모방한 불상이 거의 없다는 사실이다. 대체로 그러한 경우 치졸한 솜씨의 모작(模作)이 만들어지게 마련이다. 그 일반적 경향을 중국의 초기 불상, 예를 들면 하버드대학교 포그미술관이 소장하고 있는 4세기에 만들어진 간다라풍(風)의 선정인 여래좌상(禪定印如來坐像)이나 샌프란시스코 아시아미술관이 소장하고 있는 후조(後趙, 338년)의 선정인 좌상(禪定印坐像) 등과 같은 서툰 모델링의 불상에서 볼 수 있다.

그러나 우리의 경우는 기록상으로 불교가 전래되고 나서 150년 가량의 침묵 후에 돌연 우리나라 미술 양식을 띤 불상이 나타난다. 연가7년명 금동불(도판 48, 49, 50)이나 군수리 사지 출토 납석제 여래좌상(도판 67) 같은 경우, 그리고 또 많은 사유반가상들에서는 이미 처음부터 한국적(韓國的) 조형 양식(造形樣式)을 짙게 나타내고 있다. 그것은 불교의 토착화(土着化)가 완전히 이루어진 후에 불상들이 만들어졌음을 말해 준다. 그대로 모방한 복제(複製)의 흔적은 거의 없고 한국적 조형 의지(造形意志)에 의해 자신 있는 변형과 창안이 처음부터 시도되고 있다. 그러한 사정은 나중에 설명할 도상의 창안에서도 증명된다.

그러므로 이러한 한국적 양식의 불상이 성립되면 그때는 이미 그것들이 낯선 것이 아니다. 우리의 얼굴과 표정을 닮은 낯익은 신상(神像)이 된다. 이러한 소형 불상들은 불교가 대중 속으로 광범위하게 전파되는 데 결정적 역할을 담당하게 된다.

다량 생산(多量生産)과 용이한 이동성(移動性)은 소형 불상이 지니는 대중 전파(大衆傳播)의 최대 기능들이다. 그 대표적 예가 경남 의령(宜寧)에서 발견된, 천불(千佛) 가운데 하나인 고구려 연가7년명 여래입상이다. 그 당시 평양(平壤)에서 의령까지 이동하여 간 것은 놀라운 사실이 아닐 수 없다. 또 그것이 천불 가운데 하나였으니 천불을 모두 조성하였는지는 알 수 없으나 천불을 만들어 불교를 세상에 널리 유포하겠다는 간절한 염원을 읽어 볼 수 있다. 그런데 바로 이러한 용이한 이동성으로 인하여 우리는 출토지(出土地)만 가지고 국적(國籍)을 단정할 수 없는 어려움을 겪게 된다.

이러한 소형불은 불교 전파에 결정적 역할을 맡았지만 개인 또는

소집단의 예배 대상에 지나지 않는다. 장륙불(丈六佛) 같은 5미터 크기의 큰 불상들을 대찰(大刹)에 봉안하는 대중의 예배 대상이 출현하기까지는 국가의 정치적 안정과 불교의 대중화를 기다리지 않으면 안 되었다.

또한 소형불은 미술 양식(美術樣式)의 전파(傳播)에 결정적 역할을 담당한다. 중국의 북위(北魏) 이래 동위(東魏), 북제(北齊), 수(隋), 당(唐)의 여러 양식 변화가 그대로 우리나라에 반영되어 있는데 그 당시 우리나라의 장인(匠人)이 중국에 가서 살피고 배워 온 것도 아닐 것이고 중국으로부터 장인이 와서 만든 것도 아니었다. 결국 중국에서 온 소형 불상을 확대하여 만들어 내는 경우가 많았을 것이다. 화본(畵本)을 생각해 볼 수도 있으나 이차원적(二次元的) 화면(畵面)과 선(線)을 삼차원적(三次元的) 조형(造形)의 모델링으로 바꾼다는 것은 거의 불가능하다. 그러나 화본으로도 어느 정도의 형식이나 옷의 표현 등은 참작해 볼 수 있으므로 전혀 도외시할 수는 없을 것이다.

소형 불상의 용이한 이동성은 양식 전파를 가능케 하였으므로 삼국 사이의 양식을 고찰하는 데 있어서 이 점을 유의할 필요가 있으며 석불의 조성에서도 소형 불상의 역할이 컸으리라 짐작된다.

8. 양식(樣式)의 문제

지금까지 여러 문제를 다루면서 동시에 불상 양식의 문제도 틈틈이 언급하여 왔다. 이 장에서는 정치적·군사적 문제와 관련된 국토

(國土)와의 관계, 출토지(出土地)와의 관계, 소형 불상(小形佛像)의 역할과의 관계 등 근본적인 문제들을 기초로 하여 필자가 그 동안 추출해 내려고 노력한 고구려(高句麗), 백제(百濟), 신라(新羅) 삼국 불상의 양식적(樣式的) 특징(特徵)들에 대하여 언급하고자 한다.

그런데 불교 조각에서 보이는 삼국 사이의 차이점을 규명할 수 있는 근거는 다른 여러 분야 곧 고분 구조(古墳構造), 회화(고분 벽화), 서예[금석문(金石文)], 금속 공예(金屬工藝)와 와전 공예(瓦塼工藝) 등에서처럼 삼국의 양식이 뚜렷이 다른 사실에 있다.

고구려 미술 양식은 고분 벽화나 글씨 그리고 불교 조각에서 보다시피 당당한 모양새, 풍부한 양감(量感), 힘찬 기세, 약동감(躍動感) 등 여러 특성을 지니며 선진 중국의 영향을 어느 나라보다 일찍 받아들여 정교(精巧)하게 표현되었다는 점에 있다. 우리는 그런 예들을 고분 벽화의 사신도(四神圖)나 광개토대왕의 비문(碑文), 금동관(金銅冠), 연가7년명 금동 여래입상(延嘉七年銘金銅如來立像) 등에서 확인해 볼 수 있다. 필자는 이러한 대세에서 금동 일월식 삼산관 사유상(金銅日月式三山冠思惟像)을 고구려 양식이라고 논한 바 있다.[11]

백제와 신라는 모두 고구려의 영향을 받았으나 각각 제 나름의 양식을 상당히 뚜렷하게 확립하고 있다. 무엇보다 백제 미술은 공예적(工藝的) 엄정성(嚴整性)과 정치성(精緻性)을 그 특징으로 들 수 있다. 그것은 중국 문화의 충실한 번역에서 가능했으며 거기서 한걸음 더 나아가 중국적 조형을 넘어선 세련화(洗練化)가 이루어졌다. 백제 문화는 반도(半島)에서 결국 절정을 이루어 신라와 일본에 결정적인

11) 姜友邦, 「金銅日月飾三山冠思惟像攷」 『미술자료』 30·31호, 1982.

영향을 미쳤다.

백제의 전축분(塼築墳) 구조에서 보이는 중국 문화의 충실한 옮김, 정림사탑(定林寺塔)이나 미륵사탑(彌勒寺塔)에서처럼 석탑의 형식을 처음으로 창출한 백제 석탑의 균제미(均齊美)와 결구미(結構美)는 신라의 적석총이나 석실분의 단순한 축적과 대비되고 신라 석탑의 괴체적 구조와 대비된다.

또 서산 마애불(瑞山磨崖佛, 도판 78)과 배리 삼존불(拜里三尊佛)을 대비하여 보아도 전자는 활짝 열린 세련미를 보이고 후자는 응축된 원시적(原始的) 조형성(造形性)이 뚜렷하다. 소금동불(小金銅佛)에서도 부여 군수리(軍守里) 사지 출토 일괄 불상이나 부여 규암면(窺巖面) 신리 일괄 불상이나 용현리(龍見里) 출토 금동 여래입상처럼 아무리 소형이라도 구석구석 정교하게 조각하여 전체적 조형에서 정채(精彩)를 띠고 있다.

이에 비하여 신라의 소금동불은 전체를 매스(mass, 塊體)로 처리한 추상적(抽象的) 조형성(造形性)이 강하다. 능숙한 장인이 아닌 아마추어가 만든 듯한 것이 많아서 토속화(土俗化)와 단순화[單純化 ; 여기서 단순화란 생략(省略)이 많다는 의미이다] 경향이 뚜렷하며 엄정한 비례에서 이탈하여 자유로운 구성을 서슴지 않는다. 이러한 조형성이 단석산 신선사 마애 대불이나 선도산 대불에 이르면 그로테스크한 양상을 보여 주게 된다.

또 무녕왕릉 지석(武寧王陵誌石)이나 사택지적비(砂宅智積碑)에 나타나는 백제의 우아한 서법(書法)과 웅대한 광개토대왕비의 서법, 야취(野趣)에 찬 신라의 남산 신성비(南山新城碑)나 진흥왕 순수비(眞興王巡狩碑)의 서법 대비에서도 뚜렷한 차가 있다. 백제의 산수문

전(山水文塼)이나 귀면전(鬼面塼)에 이르면 고구려나 신라에서 볼 수 없는 우아하고 세련된 와전 공예(瓦塼工藝)의 극치를 이룬다.

이처럼 신라의 조형성은 치졸함, 토속성, 유머, 모순되는 요소들의 공존, 둔중함, 괴체적 처리, 미완성도 등을 그 특질로 삼고 있으며 이러한 특징들은 고구려나 백제에서는 거의 찾아보기 힘들다.

이에 반해 백제의 조형성은 완전한 구성미, 세련미, 개방성, 정채를 그 특질로 삼는다. 고신라는 통일기에 이르러 이러한 여러 속성들을 불식하고 급격히 새로운 조형성을 보여 준다. 완벽한 통일성, 예리함, 완전성, 정교함 등을 보여 주는데 필자는 이러한 조형적 급변은 자체 내에서 이루어진 것이 아니라 고구려와 백제의 멸망 뒤 고구려와 백제의 장인들이 신라에 흡수되어 이루어진 것이라 생각된다.[12]

그러나 이상의 다른 특징들은 결국 한 민족 문화라는 동질성의 범주 안에서 나타나는 차별상이므로 공통점도 지나쳐서는 안 된다. 즉 고구려 조각에서도 원오리 출토상(元吾里出土像, 도판 55)처럼 부드럽고 온화한 느낌을 주는 것이 있으며 백제 조각에서도 정림사지 출토 소조 삼존불(定林寺址出土塑造三尊佛)처럼 날카롭고 힘찬 느낌을 주는 것이 있다. 이러한 양식의 구별을 시도하는 것은 삼국간 조형 감각의 대세만은 어느 정도 파악할 수 있기 때문이다.

이러한 시도를 하는 이유는 우리 민족 문화의 다양성(多樣性)을 추구하는 것도 하나의 미술사적 임무이기 때문이다. 다양성이란 지역과 민족 구성에 기인하는 것이지만 예술은 그런 조건에 따라 다르게 표현될 수밖에 없으며 또 마땅히 그래야만 하는 예술적 가치로서의

12) 姜友邦, 「金銅三山冠思惟像攷」 『미술자료』 제22호, 1978, pp.23~24.

다양성이다. 또 그러한 다양성은 우리나라 역사에 있어서 끈질기게 계승되고 있다. 우리는 여기서 예술 양식의 성립에 민족성(民族性)보다 풍토성(風土性)이 얼마나 더 결정적인 역할을 하는가를 잘 알 수 있다.

9. 도상(圖像)과 신앙(信仰)

도상(圖像)은 대중(大衆)의 신앙(信仰)과 관련이 있다. 그러므로 어느 특정한 형식(形式)의 도상은 특정한 신앙 형태(信仰形態)를 반영한다. 우리나라의 경우 특히 석불들에서 특이한 구성의 도상이 많이 창안되었다. 7세기에 들어서면서부터 다른 나라에서 볼 수 없는 독특한 도상이 성립되기 시작했는데 이것은 이미 그때부터 우리나라 독자의 신앙 형태가 확립되었음을 의미한다.

통인(通印)의 본존과 좌협시 사유상과 우협시 봉지보주(捧持寶珠) 보살(관음)과 결합된 서산 마애 삼존불(瑞山磨崖三尊佛, 도판 78), 봉지보주 보살을 본존처럼 중앙에 세우고 우협시 아미타불(?), 좌협시 약사여래를 둔 태안 마애 삼존불(泰安磨崖三尊佛, 도판 77), 중앙에 큰 반가사유상을 두고 좌우에 작은 크기의 불보살들을 자유롭게 배치한 가금면(可金面)의 햇골산 마애 불보살군(磨崖佛菩薩群, 도판 63, 64), 여래와 보살을 같은 크기로 나란히 배열한 납석제 불보살 병립상(蠟石製佛菩薩竝立像), 미륵대불삼존상(彌勒大佛三尊像) 외에 사유반가상과 여래입상 등 불보살이 나열된 단석산 마애불군(斷石山磨崖佛群, 도판 95, 96, 97) 그리고 특히 백제에서만 크게 유행했던

봉지보주 관음상(捧持寶珠觀音像), 또 신라 지역에서만 발견되는 삼곡(三曲) 자세의 여래입상, 삼국 공통으로 크게 유행한 우리나라 특유의 허리띠 장식을 한 사유상(思惟像) 등은 모두 우리 나름대로 불교를 해석한 것을 웅변으로 보여 주는 것으로 이것은 4세기에 불교가 수용된 이래 6세기에 이미 예배 대상으로 불상들이 조성되기 시작한 때부터 나타나는 뚜렷한 현상이다.[13]

이러한 도상들은 다른 나라에서는 전혀 찾아볼 수 없으므로 다른 나라의 도상 해석에 힘입어 이해하려 하면 안 되며 우리나라 자체에서 그 실마리를 풀어야 하지만 아직 그 연구는 미진한 단계에 있다. 이 중요한 문제는 미술사가(美術史家)와 불교학 연구가(佛敎學研究家)들의 공동 연구에 기대할 수밖에 없으며 기본적인 자료는 미술사가들이 연구하여 제시해야 할 입장에 서 있다.

우리나라에서는 중국과 마찬가지로 초기에는 선정인 좌상(禪定印坐像)이 유행하였다. 동서(東西)에서 처음에 왜 그러한 도상이 유행하였는지는 연구된 바 없다. 고구려의 원오리 소조불(元吾里塑造佛) 두 종류[크기가 다르며 하나는 범(틀)만 남았음]와 남궁연(南宮鍊) 씨 소장상, 백제의 부여 출토상(扶餘出土像) 그리고 신라 남산 불곡 석굴상(南山佛谷石窟像) 등이 그 예들이다. 이 선정인(禪定印)은 물론 선정에 든 석가여래를 의미한다. 중국은 4~5세기에 유행하였지만 우리나라에서는 6~7세기에 유행하였다.

중국은 6세기 전반기에 석가(釋迦)와 미륵(彌勒)이 크게 유행하였다. 여전히 선정인이 계속되었지만 여원인(與願印), 시무외인(施無畏

13) 金理那, 「三國時代의 捧持寶珠形菩薩立像研究」『미술자료』 37호, 1985, pp.1~41.

印)의 석가상(釋迦像)이 많이 조성되었다. 미륵은 교각 형식(交脚形式)의 보살과 의자에 앉은 여래가 유행하였는데 교각 미륵보살이 특히 성행하였다. 우리나라의 경우도 6세기 후반기와 7세기 전반기에 석가상과 미륵상이 병행하여 유행하였는데 미륵의 경우 교각상이 한 점도 발견된 적이 없다는 것은 매우 흥미로운 현상이 아닐 수 없다. 따라서 우리나라는 중국의 신앙 형태에 따른 도상을 취사 선택하였음을 알 수 있다. 의자형(椅子形)의 미륵불은 경주 남산 삼화령불(三花嶺佛)이 유일한 예이다.

그런데 문제는 사유상(思惟像)이다. 지금 우리나라와 일본에서는 사유상이 미륵보살(彌勒菩薩)로 확정지어져 있지만 우리나라가 일본의 도상 해석을 따를 필요는 없으며 중국의 도상 해석을 참작해야 한다. 그럴 경우 사유상이 곧 석가(釋迦)라는 등식은 전혀 성립될 기미가 없다. 만일 그러한 등식을 가정하고 해석하려 든다면 모든 불교의 도상 해석이 그렇듯이 전혀 불가능한 것은 아니다. 그러나 그것은 미술사학의 방법론으로는 옳지 않다.

우리나라 삼국시대의 불상은 6세기에서 7세기 중엽에 이르는 동안 시간상으로는 중국과 계기적(繼起的)으로 일어나고 있다. 중국 6세기 전반기의 미륵과 석가 그리고 약간의 무량수불(無量壽佛;北魏代의 아미타불)은 6세기 후반기에 우리나라에 그대로 반영되고 중국에서 7세기 후반기에 유행한 아미타(阿彌陀)와 관음(觀音)은 점차 중국과 시간차가 줄어들어서 곧바로 우리나라에 수용, 유행하게 된다.

그러나 이러한 추론은 용문석굴(龍門石窟)의 조상(彫像)을 중심으로 한 즈카모토(塚本善隆)의 연구를 근거로 한 것이어서 완전한 것이라고 할 수 없다.[14] 더욱이 용문석굴은 6세기 전반기와 7세기 후반

기에는 동·서위(東西魏) 분열로 인하여 조상 활동이 융성하지 않았으므로 더욱 신빙성이 희박해진다. 그러나 그 대세의 일단만은 파악해 볼 수 있다. 그러므로 우리의 불교 미술을 연구하기 위해서는 일본의 연구 결과만을 따를 것이 아니다. 우리나라 학자들이 직접 중국 불교 미술을 전반적으로 새로이 연구할 필요가 있다.

이와 같은 중국과의 계기적(繼機的)·평행적(平行的) 관계는 7세기에 들어오면 양상이 달라진다. 그 달라진 양상은 중국에서 볼 수 없는 여러 형식, 여러 구성의 도상들의 출현에서 확인해 볼 수 있다.

그 가운데 가장 중요한 도상이 사유상이다. 사유상은 이미 중국에서 거의 소멸해 버렸지만 600년 전후에 우리나라에서는 가장 중요한 도상으로 크게 유행하게 된다. 아직 확실히 밝혀진 바는 없지만 우리의 독자적인 신앙의 배경 아래 유행한 것만은 틀림없다. 가금면 햇골산 마애불, 서산 마애불, 김제 출토 동판불(銅版佛), 비암사 비상(碑像), 단석산 마애불 등 우리의 독자적인 도상의 구성에서 사유상이 반드시 중요한 구성 요소로 등장하여 보살과 여래들을 주변에 거느리는 중심 역할을 맡고 있다.

신라에는 다른 나라에는 없었던 독특한 화랑 제도(花郞制度)가 있었고 화랑은 미륵(彌勒)의 화신(化身)이라 하여 미륵정토 신앙(彌勒淨土信仰)과 전륜성왕 사상(轉輪聖王思想)이 팽배해 있었다.[15] 그러나 화랑과 미륵의 밀접한 관계는 공주(公州) 수원사(水原寺) 설화에서처럼 그 기원을 백제에서 구한 것은 매우 중요한 사실이다. 이러한 정치적·신앙적 배경과 그 당시에 크게 유행한 사유상을 결부시킨다

14) 塚本善隆, 『支那佛敎史硏究』, 東京:弘文堂書房, 1944, pp.371~382.
15) 高翊晋, 앞글, p.36, 43.

는 것은 매우 자연스러운 일이며 또 가능한 일이기도 하다.

　그러나 사유상이 원래 태자상(太子像)으로 출발했음을 잊어서는
안 되며 아마도 초기의 것은, 그리고 때때로 그 이후에도 석가상(釋
迦像)으로 해석되어도 좋은 예가 더러 있으리라 생각된다. 또 단석산
미륵삼존상(彌勒三尊像)에서 보는 것처럼 통인(通印)의 여래입상 가
운데 미륵여래로 예배되었던 것도 상당수 있으리라 생각된다.

　또한 7세기에 들어서면서부터는 석가뿐만 아니라 미륵여래(彌勒如
來)나 아미타여래(阿彌陀如來)도 시무외인(施無畏印)과 여원인(與願
印)을 맺게 되어 이러한 수인을 통인(通印)이라 불렀다. 그런데 그러
한 현상은 특히 신라에서 두드러지는 것 같다. 단석산의 미륵대불(彌
勒大佛)은 통인을 맺고 있으며 선도산의 아미타대불(阿彌陀大佛)도
통인을 맺고 있다. 군위 삼존 석불(軍威三尊石佛)의 본존(本尊)은 석
가의 항마촉지인(降魔觸地印)을 맺고 있으나 협시는 관음(觀音), 세
지(勢至)가 분명하여 본존이 아미타(阿彌陀)임을 알 수 있다.

　이처럼 신라는 일찍부터 시무외·여원인 그리고 항마촉지인이 모
든 여래를 회통(會通)하여 두루 쓰이는 경향을 보였으니 원래 석가
의 수인이었던 것이 다른 도상에도 두루 쓰이는 통인의 성격을 가지
게 된 것은 분명히 신라적 특성이라 할 수 있다. 이러한 성격은 통일
신라기에 더욱 강해져 항마촉지인상이나 지권인 비로자나불(智拳印
毘盧遮那佛)이 모든 여래를 회통하여 우리나라 불교 도상의 특성을
이루는 동시에 우리의 독자적인 신앙 형태를 확립하게 된다.

10. 맺음말

우리 민족 문화의 여명기(黎明期)에도 높은 미의식(美意識)의 산물들이 없는 것은 아니나 현재에 이르기까지 문화의 연속적인 전개 과정에 있어서 모든 가능성의 태동(胎動)은 역시 민족 문화의 형성기인 삼국시대(三國時代)에 이루어졌다고 할 수 있다. 그러므로 삼국시대의 미술을 철저히 그리고 근본적으로 연구하는 것은 한국 미술사 연구의 가장 중요한 기초가 된다.

지금까지 삼국시대 불교 조각의 여러 문제를 거시적으로 다루어 동양 조각사(東洋彫刻史)에서의 위치와 특성을 드러내 보려 하였다. 또 고구려, 백제, 신라, 삼국 각각의 특성(特性)을 도출하면서도 동질성(同質性)을 강조하기도 하였다.

우선 고대 국가(古代國家)의 전제 왕권(專制王權)의 확립과 불교 사상(佛敎思想)의 밀접한 관계를 언급하여 왕실(王室)에서의 불교 수용만을 강조한 일반적 태도를 지양하여 대중(大衆)의 불교 수용과의 상관 관계를 살폈다. 그 양측의 조화(調和)로운 관계가 가시화(可視化)된 것이 정릉사(定陵寺), 미륵사(彌勒寺), 황룡사(皇龍寺) 등 삼국 각각의 수도에 건립된 왕성을 능가하는 대규모의 사찰(寺刹)이었음을 제시하였다. 그렇게 함으로써 세속적(世俗的) 그리고 정신적(精神的) 지배자는 이상 군주(理想君主)인 전륜성왕(轉輪聖王)의 성격을 띠었으며 긍정적인 의미의 전제 왕권을 비로소 확립하게 되는 것이다. 이러한 관점에서 고구려(高句麗)와 신라(新羅)의 불교 수용(佛敎受容)을 재조명(再照明)하였으며 백제사(百濟史)에 있어서 익산(益山)의 위치를 정립하려 했다.

다음, 고구려와 백제가 끊임없이 남(南)쪽으로 천도(遷都)한 사실과 그 역학적(力學的) 상관관계(相關關係)를 중시하여 한반도에서 고구려의 주도적(主導的) 역할을 강조하였으며 6세기에 이르기까지 고구려의 강력한 문화적(文化的) 영향력(影響力)이 경기도, 강원도, 충청북도 등 우리나라의 중원 지역(中原地域)에 뻗쳤고 7세기에도 계속 잠재하였음을 제시하였다. 그리하여 삼국 사이의 정치적·군사적 점령 시기와 관련하여 불교 조각을 다루어 왔던 우리 학계의 일반적 경향인 역사학적(歷史學的) 방법론(方法論)을 지양(止揚)하려 하였다. 따라서 중원 지방의 봉황리 석불(鳳凰里石佛), 비중리 석불(飛中里石佛) 등 석불과 이 지역 출토의 소금동불(小金銅佛)을 고구려 양식의 범주 안에 넣었다.

그리고 석불(石佛), 즉 화강암벽(花崗岩壁)에 조각한 마애불(磨崖佛)과 화강암 원각불(圓刻佛)의 성립, 석불의 특성을 언급하였다. 화강암이란 재료는 동아시아에서는 선호하지 않는 다루기 어려운 석재(石材)이지만 우리나라에서는 그 석질의 효과와 조각 기법을 개발하여 수많은 작품을 남겼다. 석탑과 마찬가지로 석불은 백제에서 많이 만들어졌으나 신라도 그에 못지않게 남겼다. 석불과 소형불의 분포도(分布圖)를 작성하여 그것이 보여 주는 문화 현상도 살펴보았다.

그 다음 소금동불(小金銅佛)은 이동(移動)이 쉬우며 소집단(小集團)의 예배 대상으로 불교 및 미술 양식(美術樣式)의 전파(傳播)에 결정적 역할을 하였음을 언급하였다. 그러므로 모든 소형 불상의 출토지(出土地)를 원초적으로 믿고 절대적 신뢰를 두어 양식 고찰의 기준을 삼는 태도를 지양하려 했다. 사실 선산(善山), 양산(梁山) 등지에서 발견된 고구려나 백제의 불상을 신라불(新羅佛)로 다루었기

때문에 신라의 양식 규명에 커다란 저해 요소가 되어 왔다.

또한 중부 지방(中部地方)의 문화 성격, 출토지(出土地)의 문제, 소금동불(小金銅佛)의 역할 등을 기초로 하여 고구려, 백제, 신라 불상의 양식적 특성들을 대체적으로 파악하려 했다. 삼국의 미술 양식은 크게 보아 동질성(同質性)을 지니고 있으나 민족성(民族性)과 풍토성(風土性)에 의하여 각각 독특한 양식을 확립하여 민족 문화(民族文化)의 다양성(多樣性)에 큰 기여를 하였던 것이다. 고구려의 미술 양식은 힘차고, 백제는 부드러우며, 신라는 유머러스하다.

끝으로 도상(圖像)과 신앙(信仰)의 문제를 다루었다. 독특한 도상의 창안(創案)은 불교(佛敎)의 독자적(獨自的) 해석(解釋)을 의미한다. 삼국 공통으로 크게 유행한 사유상(思惟像), 특히 백제에서 크게 유행한 봉지보주 관음상(捧持寶珠觀音像), 신라에서만 보이는 삼곡(三曲) 자세의 여래입상(如來立像) 등은 그 좋은 예이다. 그러나 7세기에 널리 만들어지기 시작하는 봉황리 마애불(鳳凰里磨崖佛), 서산 마애불(瑞山磨崖佛), 단석산 신선사 마애불(斷石山神仙寺磨崖佛) 등 화강암벽의 마애불에 나타난 독특한 불상의 배열(配列)과 구성(構成)에 주목하였다. 그리고 여원인(與願印), 시무외인(施無畏印)의 통인(通印)이 여러 불상을 회통(會通)하는 수인으로 등장하고 있음을 지적하였다.

이 논문에서 거시적(巨視的)으로 다루어진 여러 문제들은 대부분 미시적(微視的) 고찰을 토대로 가능하였던 것이다. 작품을 중심으로 한 다각적(多角的)이고 통합적(統合的) 해석(解釋)은 앞으로 우리나라 미술사학(美術史學)의 가장 중요한 방법론(方法論)이 될 것이라 믿는다.

제2장
통일신라시대 불교 조각론

1. 서언 – 방법론(方法論)의 기본 입장

불교 조각 작품들의 편년(編年)은 불교 미술사 연구의 출발점이 된다. 가능한 한 무리 없는 편년을 출발점으로 하여 양식사(樣式史)를 시도하고 이를 기초로 당시의 미술 활동을 파악하고 더 나아가 도상을 검토하여 교리사(敎理史)를 펴 나가 그 당시 신앙 체계(信仰體系)를 복원(復元)해 볼 수 있다.

그러한 무리 없는 편년이란 처음부터 확고히 정립되는 것이 아니라 새로운 자료의 출현과 외국 조각 양식 변화의 수용을 계속하여 밝혀 냄으로써 항상 편년 체계를 수정할 여지를 남기고 있다. 또 제작 연대(製作年代)를 알 수 있는 불상이 얼마 되지 않으므로 먼저 인도와 중앙아시아 및 중국 사이에서 일어나고 있는 국제적(國際的) 관계에서 양식의 변천을 파악한 뒤 이를 근거로 우리나라 작품의 편년을 시도하는 것이 보통이다.

출발점에 따라 결과도 다르게 나타나게 되므로 '편년(編年)은 미술사 연구(美術史硏究)의 출발점(出發點)이자 궁극의 목표(目標)가 된다'고 하는 필자의 시점은 이미 여러 난제(難題)와 모순을 안고 있음을 알 수 있다.

편년에 있어서 가장 기초적인 작업은 제작 연대를 알 수 있는 작품들을 우선 연대순(年代順)으로 놓고 검토해 보는 일이다. 그런데 우리가 연구 대상(硏究對象)으로 삼는 것은 바로 극히 일부에 지나지 않는 현존하는 작품들일 뿐이다. 그러나 남아 있지 않더라도 존명(尊名)만이라도 기록으로 남아 있는 불상들은 도상(圖像)과 신앙(信仰)의 연구에 매우 중요한 기본 자료를 제공해 준다.

그 다음으로 관계 기록은 전혀 없으나 빼놓을 수 없는 중요한 현존 조각 작품들이 있다. 우리는 이들을 이미 문헌 기록이나 명문에 의해서 확인되는 현존 작품을 기초로 하여 설정된, 극히 미흡하고 불완전한 편년의 체계에 삽입해야 할 입장에 있다. 그나마 절대적 기준이 되지 못하기 때문에 그것도 쉬운 일이 아니다. 왜냐하면 신양식(新樣式) 및 신도상(新圖像)의 출현으로 어느 정도의 양식사적(樣式史的) 전개(展開)를 가늠해 볼 수는 있으나 구양식(舊樣式)과 구도상(舊圖像)들도 일정 기간 동안은 함께 지속되었을 것이기 때문이다.

　더 나아가 통일신라 전반기에 걸친 불상 조각의 편년을 시도해 보겠지만, 이러한 작업을 아무리 치밀하게 한다 하여도 결국 어느 경우든 편년은 항상 잠정적(暫定的)인 것일 수밖에 없게 된다. 완벽한 조각사(彫刻史) 혹은 만족할 만한 조각사는 영원히 불가능하다. 우리는 남아 있는 지극히 일부에 지나지 않는, 더구나 기록이나 명문(銘文)이 없는 조각품들의 양식을 분석하고 파악하여 조각사를 엮어 나가야 하기 때문이다. 그런데 우리는 시작부터 난관에 부딪치게 된다. 통일 초(統一初)에 서라벌 평지에 세워진 거대한 국찰(國刹)들 가운데 남아 있는 본존상(本尊像)은 하나도 없기 때문이다. 기껏 우리가 손꼽을 수 있는 것은 아직도 문제가 되고 있는 군위 삼존불(軍威三尊佛)이나 선도산 삼존불(仙桃山三尊佛) 등에 불과하다. 양식적 특징이 가장 잘 나타나 있는 주존(主尊)으로서 금동불(金銅佛)이나 소조불(塑造佛)은 한 점도 남아 있지 않다.

　더구나 우리가 의지하고 있는 문헌〔주로 『삼국유사』나 「금석문(金石文)」이 되겠지만〕의 소략함과 불확실성도 우리에게 적지 않은 한계를 안겨 준다. 그것들은 대부분 그 당시의 기록이 아니며 유적·유물의

작가 및 신앙과 사상적 배경도 거의 알 수 없는 상태에 있다. 예를 들면 세계적인 걸작인 석굴암만 해도 『삼국유사』의 「탑상편(塔像篇)」에서 다루지 않고 효행(孝行)의 예들을 든 「효선편(孝善篇)」에서 다루고 있을 뿐이다. 그러므로 우리는 문헌 기록에 무조건 의지하기 전에 먼저 의문의 가능성이 있는 것은 검증할 필요가 있다. 우리는 일반적으로 이러한 한계점을 자각하기에 앞서 안이한 방법으로 조각사를 명료하게 서술하려는 경향을 띠어 왔다.

만일 미술사학(美術史學)이 작품의 변화 과정을 구명하여 작품의 편년(編年)을 시도하고 이를 기반으로 하여 여러 관점으로부터의 해석이 비로소 가능하다면, 한 미술사학자의 논문들도 방법론에 있어서 단계적 발전과 필연적 변화 과정을 보여 주는 일관성을 가져야 한다.

2. 통일신라 조각 양식의 성립

그러면 한국 조각사(韓國彫刻史)를 엮어 나가는 데 유념해 두어야 할 몇 가지 근본적 문제점들을 구체적으로 다루어 보겠다.

우선 우리는 통일신라(統一新羅) 조각(彫刻)의 성립 연대(成立年代)를 언제부터 잡아야 할 것인지 검토해 보아야 한다. 비록 백제가 660년에, 이어서 고구려가 668년에 망했으나 신라는 계속하여 백제·고구려의 부흥 운동에 대응해야 했으며 한편 당(唐) 세력의 축출을 위해 전국민적인 저항을 하지 않으면 안 되었다. 669년부터 676년까지 대당 항쟁(對唐抗爭)은 계속되었다. 결국 신라가 거의 20년 간의 오랜 전쟁을 끝내고 통일신라 문화의 새로운 면모를 구체적으로 나

타내기 시작하는 것은 680년 전후부터였다.

그 첫 결정체가 679년경에 만들어졌다고 생각되는 사천왕사지 출토 소조 사천왕상(塑造四天王像)과 682년에 제작된 감은사탑 사리외함(舍利外函)의 금동 사천왕상(金銅四天王像) 등이다. 그 당시의 건축, 회화 등은 남아 있는 것이 없고 조각의 단편(斷片)만이 통일 최초 문화 형태의 일단(一端)을 우리에게 보여 줄 뿐이다. 그러므로 옛 양식이 아닌 새로운 양식의 출현 곧 통일신라 문화의 성립은 680년부터 비롯되었다고 보아야 한다.

한편 우리는 통일신라 초기(統一新羅初期) 문화의 성립을 다룰 때 그 당시 엄연히 존재하고 있었던 고신라시대(古新羅時代)뿐만 아니라 백제, 고구려 즉, 삼국시대(三國時代)의 미술을 염두에 두어야 한다. 특히 고신라의 문화가 응집되었고 통일기 문화가 성립했던 금성(金城:지금의 慶州)을 중시해야 한다. 그 당시 금성에는 삼국기에 건립되었던 웅대한 사원들, 예를 들면 흥륜사(興輪寺), 황룡사(皇龍寺), 영묘사(靈廟寺), 분황사(芬皇寺), 영흥사(永興寺) 등이 여전히 신라 문화의 중심적 역할을 하였으며 산간에도 이미 남산에서처럼 마애불을 중심으로 한 소규모의 사원들이 건립되어 있었다.

이러한 사원들에는 북위(北魏) 이래 동위(東魏)·북제(北齊)·수(隋) 양식의 영향을 받은 구양식(舊樣式)들의 불상들이 봉안되었으며 통일기에 들어와서는 신양식(新樣式)인 당양식(唐樣式)의 영향으로 성립된 통일기 양식의 불상들이 조성되어 추가 봉안되기도 하였다. 그러므로 한 사원에는 신(新), 구(舊)양식의 불상이 함께 봉안되어 고려조(高麗朝), 어느 경우에는 조선조(朝鮮朝)에 이르도록 존속하기도 하였다.

이때 구시대의 장인(匠人)은 여전히 구양식의 불상을 만들었으며 신시대의 장인은 신양식의 불상을 제작한 것으로 여겨진다. 말하자면 통일 초에는 신, 구양식의 불상들이 공존하고 있었다. 아마도 이러한 현상은 700년까지 지속되었다고 생각된다. 대표적인 예가 689년에 제작된 삼국기의 양식을 지닌 기축명(己丑銘) 아미타구존상 비상(碑像)이다. 그리고 점차 구시대의 장인들이 사라짐으로써 구양식의 불상들은 더 이상 제작되지 못하고 소멸되고 말았을 것이다.

이와 같이 통일신라 문화는 고구려·백제·신라 문화의 대종합(大綜合)이 아니라 그 기반 위에 별도로 당시 인도와 중앙아시아의 영향으로 화려하게 꽃핀 성당(盛唐) 문화를 전폭적으로 수용하는 과정에서 성립된 변혁기(變革期) 및 전환기(轉換期)의 성격을 띤 것이었다. 말하자면 이전 문화의 단순한 계승(繼承)이 아니라 새로운 변모(變貌)를 꾀한 것이다.

그것을 불상 양식, 예를 들면 사천왕사 소조 사천왕상(도판 102)이나 감은사 사리함 금동 사천왕상(도판 107, 108, 109)에서 엿볼 수 있고, 여래상이나 보살상으로는 성당(盛唐) 양식을 띤 7세기 후반의 것은 거의 남아 있지 않으나 황복사 금제 아미타상(皇福寺金製阿彌陀像, 도판 112)에서 성당 양식의 영향을 확인해 볼 수 있다. 석불로는 7세기 후반 것으로 선도산 마애불(仙桃山磨崖佛)과 군위 삼존불(軍威三尊佛)을 들 수 있으나 괴체적 처리만을 파악해 볼 수 있을 뿐 아직 기술적으로 서툴고 또 정교한 조각술은 아직 보이지 않는다.[1]

1) 선도산불(仙桃山佛)에 관해서는 필자의 「仙桃山阿彌陀三尊大佛論」(『美術資料』 25호, 국립중앙박물관, 1980), 군위불에 관해서는 대서수야(大西修也)의 「軍威三尊佛考」(『佛敎美術』 129號, 東京, 1980) 참조.

결국 불충분하나마 우리는 통일기 문화의 성립을 사천왕사상(四天王寺像)이나 감은사상(感恩寺像)에서 겨우 확인해 볼 수 있다. 이들은 모두, 서역인(西域人)으로 당(唐)에서 활약했으리라 짐작되는 훌륭한 조각가(彫刻家)이자 와공(瓦工)이며 서예가(書藝家)였던 양지(良志)에 의하여 제작되었다고 생각된다. 그 양지에 의해 통일기 문화의 전반적인 것들, 즉 여래상, 보살상, 사천왕상, 금강역사상, 와전(瓦塼 : 와당 및 귀면와, 전 등)들이 새로운 형식과 양식으로 활발히 제작되었다고 여겨진다.[2]

언제나 새로운 왕조(王朝)는 새로운 미술 양식(美術樣式)을 탄생시켰다. 그리고 그러한 새로운 미술 양식은 선진의 서역(西域)이나 당(唐)으로부터 일단의 예술가들이 오지 않으면 그렇게 빠른 시일 내에 성립될 수 없었다고 본다. 그 당시는 국제적 교섭이 활발했으므로 당연한 문화 현상이었으며 그리고 아무리 외국인이라 하더라도 우리나라에 들어오면 우리의 풍토에 의해 곧 신라적 특성을 띠게 마련이었다. 그렇다고 삼국 문화의 전통을 도외시하는 것이 아니다. 우수한 삼국의 안목과 기술의 축적 위에서만 신양식의 성립과 확산이 가능했던 것은 두말할 것도 없다.

3. 조각가(彫刻家)와 개인 양식(個人樣式)

삼국기(三國期)는 물론 통일기(統一期)에도 예술가(藝術家)들에

2) 姜友邦, 「新良志論」『美術資料』 47호, 국립중앙박물관, 1991.

관한 기록은 매우 귀하다. 통일기에는 초기에 소조(塑造)의 명수(名手)인 양지(良志)가 알려져 있을 뿐이고[3] 중기에는 분황사의 금동 약사불을 만든 강고내말(强古乃末)의 이름만이 기록되었으며 석공의 이름은 한 명도 알려진 바 없다.

앞에서 말한 것처럼 구시대(舊時代)의 조각가들은 구양식(舊樣式)의 불상을 만들 수밖에 없었다. 백제의 조각가들은 혹은 신라로 혹은 대부분이 일본으로 갔을 것이다. 일본으로 간 그들은 '불사(佛師)'로 대접을 받으며 구양식의 불상을 만들었을 것이다. 일본이 성당시대(盛唐時代)에 해당하는 시기에 구양식의 북위(北魏) 및 동위(東魏) 양식의 불상을 남긴 것은 그런 이유 때문일 것이다. 고구려는 말기에 미술 제작이 그다지 왕성하지 못한 듯하여 고구려 장인들의 거취는 뚜렷하지 않으나 역시 신라와 일본으로 흩어졌을 것으로 추정된다.

신시대(新時代)의 신양식(新樣式)은 선진의 나라에서 예술가(藝術家)들이 오지 않고는 성립하기 어렵다는 것이 필자의 지론이다. 그러나 『삼국유사』에는 그러한 기사(記事)가 전설적인 것 외에 한 예도 없다. 일본에는 백제, 고구려, 신라, 당(唐)으로부터의 수많은 예술가들의 도래(渡來)에 관한 기록이 풍부한데 왜 우리의 역사서(歷史書)에는 그러한 기록이 전혀 없는가.

이미 앞에서 언급한 것처럼 7, 8세기에는 인도, 서역(西域), 당, 신라, 일본 사이의 문화 교류가 왕성했다. 당은 서역의 광범위한 영향을 받았고 동시에 수많은 서역인(西域人)이 장안(長安)에 거주했던 것처럼 신양식의 성립에 관한 한 신라에도 서역인과 중국인이 도래하

3) 文明大, 「良志와 그의 作品論」 『佛教美術』 1집, 동국대학교, 1973. 이 논문에서 처음으로 작가론(作家論)이 시도되었다.

였다고 생각된다. 그러나 외래인(外來人)이라도 우리나라의 풍토(風土)에 곧 적응하게 되었을 것이고 산천과 사람, 풍속 등과 접하면서 우리나라의 독특한 양식이 확립되게 마련이었을 것이다. 그러므로 양지가 서역인일 가능성이 많다든가 중국인들이 와서 불상을 조각했을 가능성이 많다고 해서 민족적 자존심이 상한다고 생각해서는 안 될 것이다.

예술(藝術)은 기술(技術) 없이는 성립하지 못한다. 그런데 그 기술의 습득이란 단기간에 되는 것이 아니다. 스승의 지도나 끊임없는 수련의 반복 없이는 불가능하기 때문에 오늘날처럼 유학하여 배워 올 성격의 것도 아니었다. 기술이 문제되는 한 선진의 예술가가 도래하는 것이 신양식의 미술이 성립하는 가장 빠르고 확실한 길이다.

그러나 우리는 조각가(彫刻家)에 관한 한 이상의 몇 가지 사실과 추론 외에는 어떠한 생각도 펴 나갈 수 없다. 수많은 조각품에 비하여 조각가의 이름은 거의 알려져 있지 않은데, 그러한 사정은 중국도 마찬가지였다. 이와 같이 조각가의 이름을 중요시하지 않은 것은 개인 양식(個人樣式)은 존재할 수 없고 시대 양식(時代樣式)만이 있는 중국이나 우리나라 종교 조각의 특성 때문일 것이다. 만일 개인적 재능이 뛰어났다면 그가 개인 양식을 제시해서가 아니라 그 시대 양식을 얼마나 더 훌륭하고 완벽하게 완성했는가에 있을 뿐이다.[4]

그러나 중국의 영향이 약화되는 9세기 전반부터는 사정이 달라진다. 신라는 이 시기에 중앙 집권의 강력한 통제가 약화되면서 하나의 모델을 따라 반복하여 만드는 추세는 없어지고 장인(匠人)의 이름은

4) 姜友邦, 「新良志論」 『美術資料』 47호, 국립중앙박물관, 1991, pp.12~14.

모르지만 개인적 표현 방법에 따른 개성 있는 불상 조각이 지방에서 활발히 조성된다.

따라서 형식과 양식에 여러 변형이 일어나 개인 양식이라 할 만한 불상들이 9세기 전반부터 성립하여 고려 초까지 계속된다. 이러한 개인 양식의 관점에서 보면 불상 조각에서도 나말여초 양식(羅末麗初樣式)이라는 개인 양식이 나타나면서 동시에 그러한 특징을 보여 주는 시대 양식이 성립되고 있음을 알 수 있다. 따라서 나말여초에 매우 다양한 양식의 불상이 시기적 변화를 거치지 않고 동시에 조성되었다.

4. 조각의 재료(材料)와 기법(技法)

조각하는 데 쓰이는 재료(材料)는 기법(技法)과 함께 반드시 다루어야 할 중요한 문제이다. 재료에 따라 기법도 달라지며 결국 양식(樣式)과 형식(形式)의 문제에까지 직결되기 때문이다. 그런데 우리나라에서 지금까지 이러한 재료(材料)-기법(技法)-형식(形式)-양식(樣式)의 상관관계(相關關係)를 심도 있게 다룬 경우는 매우 드물었다. 기법의 이해가 없이는 작품 제작 과정의 추적과 작품의 양식 파악이 불가능하다. 즉 작품의 추체험(追體驗)이 불가능한 것이다.

통일기 전반(前半)에 건립된 사원의 주존(主尊)은 지금 남아 있는 것이 없으나 문헌 기록에 의하여 대체로 소상(塑像)이나 금동상(金銅像)이 많았음을 알 수 있다. 통일신라 후반기에는 대체로 석불(石佛)과 철불(鐵佛)이 주존으로 봉안되는 경향이 강하였다. 물론 석불

은 감산사불(甘山寺佛)처럼 이미 8세기 초에 사원의 주불로 봉안되었지만 금동불이나 소조불(塑造佛)에 비하면 수가 적었으며 후반기에 이르러 다수 제작되었다. 마애불(磨崖佛)은 통일 초부터 말까지 산간에 크게 성행하였다. 소조상은 후반기에도 제작되었으나 그다지 성행하지는 않은 것 같다.

소조상은 진흙으로 모델링(살붙임)하기 때문에 덧붙여 나가는 과정에서 만족스럽지 않은 경우 부분적으로 떼어 내거나 다시 덧붙이는 등 자유로운 수정이 가능하다는 유리한 점이 있다. 더 중요한 점은 사실적(寫實的) 표현과 정교(精巧)한 표현에는 다시 없는 좋은 재료라는 것이다. 그러므로 통일 초(統一初)에 성당 양식(盛唐樣式)을 수용할 때 당시 풍미하던 사실적인 표현 양식을 완수하기 위해서는 진흙[粘土]을 선택하지 않을 수 없었다. 이때 대체로 틀을 만들어 생명력과 탄력성이 있는 조소성(彫塑性)을 획득하게 된다. 그리하여 사천왕사지 출토 소조 사천왕상(四天王寺址出土塑造四天王像)이나 능지탑(陵只塔)의 소조 사방불(塑造四方佛) 등이 가능했으며 통일 초에는 소조상이 압도적으로 많다. 그것은 모두 통일 전반기(前半期)의 사실적 양식의 성행과 연관되어 있다고 생각된다.[5]

동(銅)도 매우 정교하고 사실적인 표현이 가능하다. 밀랍으로 풍부한 모델링과 정교한 장식을 조각하고 이를 녹여 틀을 만들고 동불(銅佛)을 떠내기 때문에 실랍법(失蠟法)의 기본 원리는 소상 제작 기법과 같다고 볼 수 있다. 그러나 사원의 증가에 따라 불상 조성도 급격히 증가하였으므로 동의 공급이 달리게 되었고 큰 불상을 만들 경우

5) 姜友邦, 앞글, pp.20~22.

대량의 밀랍을 구하기도 매우 어려웠다.

이러한 추세에서 동불에 대체되어 후반기에 성행하게 된 것이 철불이다. 철불은 소조 기법과 밀랍법에 익숙하면 곧바로 만들 수 있으므로 이미 8세기 중엽 운산면 철불좌상(雲山面鐵佛坐像) 같은 훌륭한 대작이 가능했던 것이다. 9세기에 들어와 크게 일어난 선풍(禪風)에 따라 전국 각지에 세워진 선종 사찰(禪宗寺刹)에는 대부분 철불(鐵佛)이 봉안되고 동시에 석불(石佛)도 적지 않게 주불(主佛)로 안치되었다.[6]

석불은 주로 화강암(花崗岩)을 재료로 쓰고 있으며 삼국시대 이래 가장 많은 예를 남기고 있다. 평지 가람의 주존으로도 안치되었으나 산간에 수많은 마애불과 원각불(圓刻佛)을 남기고 있다. 화강암은 경도(硬度)가 강하고 입자가 굵기 때문에 사실적이고 정교한 조각이 어렵다.[7] 따라서 모델링을 괴체적(塊體的)으로 처리하고 복잡한 장식은 생략하는 단순화(單純化)의 과정을 거치게 되는 경우가 많다.

7세기 후반 군위 삼존불(軍威三尊佛)의 예를 보자. 본존은 얼굴, 목, 가슴, 다리 등이 각각 비유기적(非有機的)인 괴체들로 구축되어 있다. 이러한 정면관(正面觀)의 괴체적 표현으로 불상의 권위 같은 것을 상징했는지도 모른다. 이에 비하여 관음(觀音), 세지(勢至) 양 보살의 경우는 삼곡(三曲) 자세를 취하고 몸에 보관, 목걸이, 팔찌, 천의(天衣) 등 복잡 화려한 장식이 많다. 이 경우 정교한 조각이 요구되는데 다루기 힘든 재료의 질과 서툰 기술 때문에 정교하지 못하고

6) 姜友邦, 「統一新羅鐵佛과 高麗鐵佛의 編年試論」 『美術資料』 41호, 국립중앙박물관, 1988.
7) 姜友邦, 「慶州南山論」 『慶州南山』, 열화당, 1987.

생략이 불가피하게 된다. 더구나 정으로 쪼아 내는 과정에서 한번 실수하면 회복할 길이 없으므로 자유로운 조각 행위가 극히 제한되어 있다. 그러나 석조각의 기술도 발달하게 되면 석굴암의 여러 상에서처럼 사실적이며 정교한 조각이 가능하게 된다.

우리나라는 중국이나 일본과 같이 목조불(木造佛)이나 건칠불(乾漆佛), 단상(檀像) 등은 별로 만들지 않았으며 소상, 석불, 금동불, 철불이 주류를 이루었다. 재료에 따라 기법이 결정될 뿐만 아니라 형식과 양식에도 적지 않은 영향을 미침을 알 수 있다.

5. 동불(銅佛) · 석불(石佛) · 철불(鐵佛)의 여러 형식

통일신라시대에는 진흙, 동, 돌, 철 등 여러 가지 재료로 불상이 만들어졌다. 소조(塑造)는 많이 만들어졌으나 파손되기 쉬워 남아 있는 예가 적고 남아 있더라도 모두 단편(斷片)들이다. 목조(木造)는 전무한 형편이다. 동조(銅造)도 소금동불(小金銅佛)은 많이 남아 있으나 대형은 백률사(柏栗寺)의 동조 여래입상(銅造如來立像, 도판 133), 불국사의 아미타불상(阿彌陀佛像)과 비로자나불(毘盧遮那佛) 등이 남아 있을 뿐이다.

이들에 비하여 석조(石造)는 상당수 남아 있으며 철조(鐵造)도 꽤 많이 남아 있다. 그러므로 우리의 연구 대상은 소금동불과 석불, 철불로 제한될 수밖에 없는 한계성을 지니고 있다.

소금동불은 대개가 20센티미터 내외의 작은 것으로 작은 감실(龕室)에 안치한 개인적인 예배 대상이었다. 그리고 소금동불의 도상은

대개가 통인(通印)의 여래입상(석가, 아미타, 약사 등)과 관음보살이었다. 그런데 이상한 것은 그 당시 매우 성행하였던 항마인상(降魔印像)이나 지권인 비로자나불(智拳印毘盧遮那佛)이 한두 예에 불과하다는 사실이다. 그 이유는 알 수 없다.

석불은 경도가 강한 화강암으로 만들어졌기 때문에 대량으로 남아있다. 선도산불(仙桃山佛), 경주 남산 약수계불(藥水溪佛)과 같은 대불(大佛)이나 용장사 미륵상(茸長寺彌勒像)과 같은 장륙불(丈六佛)이 조성되기도 하였지만 사람 크기의 석불이 대부분이다.

도상으로는 통인의 석가, 아미타 등의 여래입상과 함께 항마인 석가여래좌상과 지권인 여래형 비로자나불좌상, 관음보살입상이 크게 유행하였다. 통일기 중엽에는 다시 대형화(大形化)하는 경향이 생겨서 석굴암 본존불(石窟庵本尊佛), 해인사 마애불(海印寺磨崖佛) 등이 조성되는데 이러한 경향 역시 고려조에 계속되어 고려 전반기를 통하여 장륙불 및 대불이 원각상(圓刻像)이나 마애불로 많이 조성되었다.

철불은 통일기 후반에 크게 유행하는데 사람 크기의 항마인좌상과 지권인 여래형 비로자나불이 대부분이었다. 이와 같이 불상의 재료나 크기에 따라 도상이 달리 결정되는 것은 매우 흥미있는 현상이나 그 이유는 알 수 없다. 장륙불이나 대불 같은 대형은 대개 아미타불이나 관음보살인 경우가 많은 것으로 보아 대중들이 얼마나 서방정토(西方淨土)에의 왕생(往生)을 열망하였는지 알 수 있다.

우리나라 학계에서는 통일기 불교 조각의 연구에 있어서뿐만 아니라 우리나라 전반적인 조각 연구에 있어서도 소금동불과 석불을 분류하여 따로 다루는 경향이 있다. 석불인 경우에도 원각상(圓刻像)과

마애불(磨崖佛)을 따로 분류하여 연구 논문을 쓰거나 전집을 만들 때도 구분하여 별책으로 꾸미는 경우가 있는데 이러한 경향은 지양되어야 한다.

원각상과 마애불은 함께 석불로서 다루어져야 한다. 우리가 보통 원각불이라 생각하는 감산사 석불은 광배(光背)와 불상(佛像)이 함께 한 돌로 조각되었으므로 엄밀히 말하여 마애불의 성격을 지니는 것이다. 또 원각상이라 하더라도 배면을 편평하게 처리하여 착의법이나 신체 모델링을 표현하지 않은 것도 마애불의 성격을 지니는 것으로 분류되어야 한다. 소금동불에서도 배면을 조각하지 않은 경우가 많아 정면 위주의 경향을 띤다. 이처럼 배면 조각이 생략된 정면 위주의 경향은 동양의 경우 간다라불에서만 찾아볼 수 있다.

마애불에는 특기할 형식이 있다. 커다란 바위 위에 얼굴만 따로 조각하여 올려 놓고 신체에 해당하는 바위는 손을 대지 않고 그대로 두거나 대의(大衣), 수인, 신체를 선각(線刻)이나 매우 낮은 부조(浮彫)로 처리하는 경우이다. 이것은 거대한 바위를 신체(神體)로 간주하여 조성한 불상으로 우리나라에만 있는 신불 습합(神佛習合)의 산물이라 생각된다.

이러한 형식과 양식은 고려조와 조선조에 크게 유행하였는데 그 원류는 통일신라 중엽에 조성된 경주 굴불사지 사면석불(掘佛寺址四面石佛)의 네 면에 조각된 아미타불(阿彌陀佛)에서 찾아볼 수 있다.(도판 121, 122, 123) 이러한 암석 신앙(岩石信仰)과 관련된, 커다란 암석에 얼굴만 조각하여 올려 놓은 예는 경주 남산 약수계(藥水溪)의 가장 윗부분, 즉 남산 정상 못미처에 있는 9세기의 대불에서도 찾아볼 수 있다. 이러한 형식 역시 통일신라 중엽에 시작되어 그 이

후 계속되는 것으로 우리나라 조각사에서 주목할 만한 것이다.

옷주름의 표현도 재료에 따라 다르게 나타난다. 대체로 초기의 소금동불에서는 층단식(層斷式)으로 나타내는 것이 보통이나 간혹 안압지 금동 삼존판불(雁鴨池金銅三尊板佛)의 본존에서처럼 번파식(飜波式)이 보인다. 그러나 후반기로 갈수록 강한 층단식이 약화되며 종국에는 선각으로 표현되는 경우가 많다.

석불은 대부분 층단식이며 번파식은 매우 드물다. 그것은 다루기 힘든 화강암 석재라는 재료에 기인하는 것 같다. 석불도 후반기로 갈수록 층단 표현이 약화되어 대의의 양감(量感)이 엷어진다.

철불은 금동불과 마찬가지로 옷주름이 강한 층단식과 번파식으로 표현되지만 역시 후반기에 이를수록 사실적 표현이 약해져 얕은 층단식이 무늬처럼 추상적 경향을 띠기도 하고 선각으로 처리되기도 한다.

이와 같이 주조의 중간 과정에서 동(銅)과 철(鐵)은 밀랍이나 진흙으로 모델링하기 때문에 사실적 표현이 가능하나 석조는 미세한 표현이 어려워서 단순하게 층단으로 처리하였던 것이다. 그러나 후반기로 갈수록 선각으로 처리하려는 경향이 보이는 것은 어느 경우든 마찬가지였다.

이처럼 재료는 기법과 관련이 있을 뿐만 아니라 도상과 양식과도 밀접한 관계가 있음을 알 수 있다.

6. 조각 양식의 변화 과정

지금까지 바로 우리가 논의할 주제인 「통일신라 조각의 양식 변화」의 올바른 고찰에 이르기 위하여 반드시 염두에 두어야 할 사항과 양식 변화 서술에 관한 여러 한계점 등을 지적해 왔다. 이러한 방법론과 한계점들에 대한 인식을 도외시할 때 조각 양식(彫刻樣式)의 변천사(變遷史)는 작의적이 되고 허구성을 띨 가능성이 많다.

이에 필자는 형식(形式)보다는 양식(樣式)을 중시하여 통일신라 전반기에서 10세기 말까지 소위 나말여초 양식의 범주 안에 드는 고려 초에 제작된 불상 조각과 조각적 요소가 강한 부도(浮屠)의 편년 목록(編年目錄)을 작성해 보았다.

제작 연대(製作年代)를 알 수 있는 작품은 문헌 기록상(文獻記錄上)으로만 알 수 있는 것과 그 가운데 현존하는 것 그리고 문헌 기록에는 없지만 작품 자체에 명문(銘文)이 있는 것을 모두 합쳐 「조각 작품 목록 I」을 만들었고, 기록은 전혀 없으나 현존하는 중요한 작품은 따로 「조각 작품 목록 II」로 만들었으며, 그 두 가지를 합하여 이른바 조각사의 출발점이 되는 최종적인 「조각 작품 목록 III」을 작성해 보았다.

조각 작품 목록 I (제작 연대가 있는 작품들)

번호	명 칭	조성 시기	소장처	비고
1	癸酉銘 三尊千佛碑像	673(文武王 13년)	國立中央博物館	☆
2	癸酉銘 全氏阿彌陀三尊碑像	673(文武王 13년)	國立中央博物館	☆
3	戊寅銘 石佛碑像	678(文武王 18년)	蓮華寺	☆
4	四天王寺 塑造四天王像	679(文武王 19년)	國立中央博物館, 國立慶州博物館	☆ ☆
5	靈廟寺 塑造丈六三尊佛	680 전후		
6	靈廟寺 塑造(四)天王像	680 전후		
7	法林寺 塑造主佛三尊佛	680 전후		
8	法林寺 塑造左右金剛神	680 전후		
9	南山 文殊寺 文殊像	(神文王代)		
10	昔脫解塑像(灰遺像)	680(文武王 20년)		
11	感恩寺 舍利函金銅四天王像	682(神文王 2년)	國立中央博物館	☆
12	芬皇寺 元曉塑像(灰遺像)	686년경		
13	己丑銘 阿彌陀如來九尊碑像	689(神文王 9년)	國立中央博物館	☆
14	洛山寺 塑造觀音像	7세기 후반		
15	衆生寺 塑造大悲像	7세기 말		
16	栢栗寺 塑造大悲像	7세기 말		
17	竹旨嶺 石彌勒	7세기 말(孝昭王代)		
18	皇福寺 全金如來立像	692(孝昭王 1년)	國立中央博物館	☆
19	五台山 眞如院 塑造文殊菩薩像	705(聖德王 4년)		
20	皇福寺 全金阿彌陀像	706(聖德王 5년)	國立中央博物館	☆
21	甘山寺 石造阿彌陀如來立像	719(聖德王 18년)	國立中央博物館	☆
22	甘山寺 石造彌勒菩薩立像	719(聖德王 18년)	國立中央博物館	☆

번호	명 칭	조성 시기	소장처	비고
23	敏藏寺 觀音像	745(景德王 4년)		
24	掘佛寺 四面石佛	(景德王代)		☆
25	芬皇寺 銅造藥師如來像	755(景德王 14년)	(强古乃末作)	
26	敏藏寺 念佛師塑像	(景德王代)		
27	白月山 南寺 金堂彌勒像 白月山 南寺 講堂阿彌陀像			
28	石佛寺諸佛	751~?(景德王 10년~?)		☆
29	金山寺 金銅彌勒丈六像	764(景德王 23년)		
30	茸長寺 石造彌勒丈六像	(景德王代)		
31	石南寺 石造毘盧遮那佛	766(惠恭王 2년)		☆
32	鍪藏寺 彌陀像과 神像	(801년 이전 800년경)		
33	防禦山 線刻藥師三尊像	801(哀莊王 2년)		
34	仁陽寺 僧像	810(憲德王 2년)		
35	鎭川 太和四年銘 磨崖佛像	830(興德王 5년)		
36	南山 潤乙谷 太和九年銘 磨崖三尊佛	835(興德王)		☆
37	洛山寺 正趣菩薩像	858년경		
38	寶林寺 鐵造毘盧遮那佛	858(憲安王 2년)		☆
39	聖住寺 鐵造毘盧遮那佛	9세기 중엽(文聖王代)		
40	桐華寺 石造毘盧遮那佛	863년경(景文王代)		☆
41	到彼岸寺 鐵造毘盧遮那佛	865(景文王 5년)		☆
42	鷲棲寺 鐵造毘盧遮那佛	869(景文王 9년)		☆
43	鳳巖寺 鐵佛 二軀	881 전후(憲康王代), 924(景哀王 1년)		

조각 작품 목록 Ⅱ (기록은 없으나 현존하는 중요 작품들)

번호	명 칭	조성 시기	소장처
1	仙桃山 石造阿彌陀三尊佛像	7세기 중엽	
2	奉化 石造思惟半跏像	7세기 후반	慶北大學校
3	軍威石窟 阿彌陀三尊佛像	7세기 후반	
4	榮州 可興里 磨崖三尊佛像	7세기 후반	
5	南山 七佛庵 石造釋迦三尊佛 및 四面石佛	7세기 후반	
6	雁鴨池 出土 金銅阿彌陀三尊板佛 및 金銅菩薩坐像板佛	680년경	
7	雲山面 鐵造如來坐像	8세기 중엽	國立中央博物館
8	獐項里 石佛立像	8세기 중엽	國立中央博物館
9	栢栗寺 金銅如來立像	8세기 중엽	國立慶州博物館
10	南山 菩提寺 石佛坐像	8세기 후반	
11	佛國寺 金銅阿彌陀如來坐像	8세기 후반	
12	佛國寺 金銅毘盧遮那佛坐像	8세기 후반	
13	實相寺 鐵造藥師如來坐像	8세기 후반	
14	寒天寺 鐵造如來坐像	8세기 후반	
15	證心寺 鐵造毘盧遮那佛	8세기 후반	
16	靑巖寺 石造毘盧遮那佛	8세기 후반	
17	南山 三陵谷 石造藥師如來坐像	9세기 전반	國立中央博物館
18	淸凉寺 石佛坐像	9세기 전반	
19	石造毘盧遮那佛	9세기 전반	國立中央博物館

조각 작품 목록Ⅲ (통일신라 조각의 편년)

※ 문헌이나 명문에 의해 제작 연대를 알 수 있는 것 가운데
○ 현존하는 작품 　　　　◇ 현존하지 않는 작품
● 문헌에도 없고 명문도 없지만 현존하는 중요한 작품

시대 구분	명 칭	조성 시기	소장처	비고
통일신라	癸酉銘 三尊千佛碑像	673(文武王 13년)		○
	癸酉銘 全氏阿彌陀三尊碑像	673(文武王 13년)		○
	戊寅銘 石佛碑像	678(文武王 18년)	蓮花寺	○
	奉化 石造思惟半跏像	7세기 후반		●
	軍威石窟 阿彌陀三尊佛像	7세기 후반		●
	榮州 可興洞 磨崖三尊佛像	7세기 후반		●
	仙桃山 石造阿彌陀三尊佛像	7세기 후반		●
	南山 七佛庵 石造釋迦三尊佛 및 四面石佛	7세기 후반		●
	四天王寺 塑造四天王像	679		○
	靈廟寺 塑造丈六三尊	680 전후		◇
	靈廟寺 塑造(四)天王像	680 전후		◇
	法林寺 塑造主佛三尊	680 전후		◇
	法林寺 塑造左右金剛神	680 전후		◇
	雁鴨池出土 金銅阿彌陀三尊板佛 및 金銅菩薩坐像板佛	680년경		●
	南山 文殊寺 文殊像	神文王代		◇
	昔脫解塑像(灰遺像)	680(文武王 20년)		◇
	感恩寺 舍利函金銅四天王像	682(神文王 2년)		○
	洛山寺 塑造觀音像	7세기 후반		◇
	芬皇寺 元曉塑像(灰遺像)	686년경		◇
	己丑銘 阿彌陀如來九尊碑像	689(神文王 9년)		○
	衆生寺 塑造大悲像	7세기 말		◇

시대 구분	명 칭	조성 시기	소장처	비고
통일신라	栢栗寺 塑造大悲像	7세기 말		◇
	竹旨嶺 石彌勒	7세기 말(孝昭王代)		◇
	皇福寺 全金如來立像	692(孝昭王 1년)		○
	五臺山 眞如院 塑造文殊菩薩像	705(聖德王 4년)		◇
	皇福寺 全金阿彌陀像	706(聖德王 5년)		○
	甘山寺 石造阿彌陀如來立像	719(聖德王 18년)		○
	甘山寺 石造彌勒菩薩立像	719(聖德王 18년)		○
	石佛寺諸佛	751~?(景德王 10년~?)		○
	雲山面 鐵造如來坐像	8세기 중엽		●
	獐項里 石佛立像	8세기 중엽		●
	栢栗寺 金銅如來立像	8세기 중엽		●
	敏藏寺 觀音像	745(景德王 4년)		◇
	芬皇寺 銅造藥師如來像	755(景德王 14년)	(强古乃末作)	◇
	掘佛寺 四面石佛	景德王代		○
	敏藏寺 念佛師塑像	景德王代		◇
	白月山 南寺 金堂彌勒像	764(景德王 23년)		◇
	白月山 南寺 講堂彌陀像	764(景德王 23년)		◇
	金山寺 金銅彌勒丈六像	764(景德王 23년)		◇
	茸長寺 石造彌勒丈六像	景德王代		◇
	石南寺 石造毘盧遮那佛	766(惠恭王 2년)		○
	南山 菩提寺 石佛坐像	8세기 후반		●
	佛國寺 金銅阿彌陀如來坐像	8세기 후반		●
	佛國寺 金銅毘盧遮那佛坐像	8세기 후반		●
	實相寺 鐵造藥師如來坐像	8세기 후반		●
	寒天寺 鐵造如來坐像	8세기 후반		●
	證心寺 鐵造毘盧遮那佛	8세기 후반		●
	靑巖寺 石造毘盧遮那佛	8세기 후반		●

시대 구분	명 칭	조성 시기	소장처	비고
통일신라	鍪藏寺 彌勒像과 神像	801년 이전 800년경		◇
	南山 三陵谷 石造藥師如來坐像	9세기 전반		●
	淸涼寺 石佛坐像	9세기 전반		●
	石造毘盧遮那佛	9세기 전반	國立中央博物館	●
	防禦山 磨崖藥師三尊像	801(哀莊王 2년)		○
	仁陽寺 僧像	810(憲德王 2년)		○
	鎭川 太和四年銘 磨崖佛像	830(興德王 5년)		◇
	南山 潤乙谷 太和九年銘 磨崖三尊佛	835(興德王 10년)		○
	洛山寺 正趣菩薩像	858년경(憲安王代)		◇
	寶林寺 鐵造毘盧遮那佛	858(憲安王 2년)		○
	聖住寺 鐵造毘盧遮那佛	9세기 중엽(文聖王代)		◇
	桐華寺 石造毘盧遮那佛	863년경(景文王代)		○
	到彼岸寺 鐵造毘盧遮那佛	865(景文王 5년)		○
	鷲棲寺 石造毘盧遮那佛	869(景文王 9년)		○
	鳳巖寺 鐵佛 二軀	881년 전후(憲康王代), 924년(景哀王 1년)		◇
고려	開泰寺 石造丈六三尊佛	936년경		○
	廣州 校里 太平二年銘 磨崖藥師如來坐像	977		○
	利川 太平興國六年銘 磨崖菩薩遊戲像	981		○
	高靈 開浦洞 雍熙二年銘 觀音菩薩坐像	985		○
	廣州 司倉里 鐵造如來坐像	10세기	國立中央博物館	○
	普願寺址 鐵造丈六如來坐像	10세기	國立中央博物館	○

시대구분	명　칭	조성 시기	소장처	비고
고려	原城郡 鐵造降魔觸地印像 三軀	10세기	國立中央博物館	○
	抱川郡 鐵造降魔觸地印像	10세기	國立中央博物館	○
	北漢山 舊基磨崖釋迦如來坐像	10세기		○
	月出山 磨崖釋迦如來坐像	10세기		○
	大興寺 北彌勒庵 磨崖如來坐像	10세기		○
	法住寺 磨崖如來倚像	10세기		○
	萬福寺址 石造如來立像	10세기		○
	醴泉 靑龍寺 石造毘盧遮那佛	10세기 전반		○
	灌燭寺 石造觀音大像	1006		○

현존하는 나말여초의 부도와 탑비

△ 부도 ▲ 탑비

명　칭	조성 시기	비 고
廉居和尙塔	844	△
太安寺 寂忍禪師照輪淸淨塔 · 塔碑	861	△▲
雙峰寺 澈鑑禪師塔	868년경	△
寶林寺 普照禪師彰聖塔	884(?)	△
沙林寺 弘覺禪師塔	886년경	△
雙溪寺 眞鑑禪師塔 · 塔碑	887	△▲
月光寺 圓朗禪師大寶禪光塔 · 塔碑	890	△▲
聖住寺 郞慧和尙白月葆光塔 · 塔碑	890	△▲
實相寺 證覺大師凝寥塔	893	△
實相寺 秀澈和尙楞伽寶月塔	893	△
昌原 鳳林寺 眞鏡大師寶月淩空塔	924	△
鳳岩寺 智證大師寂照塔	924	△

명 칭	조성 시기	비 고
菩提寺 大鏡大師玄機塔・塔碑	939	△▲
毘盧寺 眞空大師普法塔碑	939	▲
地藏禪院 郞圓大師悟眞塔碑	940	▲
興法寺 眞空大師塔・塔碑	940	△▲
境淸禪院(鳴鳳寺) 慈寂禪師浚雲塔碑	941	▲
淨土寺 法鏡大師慈燈塔・塔碑	943	△▲
五龍寺 法鏡大師普照慧光塔碑	944	▲
興寧寺 證曉大師寶印塔碑	944	▲
無爲寺 先覺王師遍光塔碑	946	▲
太安寺 廣慈大師塔・塔碑	950	△▲
太子寺 郞空大師白月栖雲塔碑	954	▲
鳳岩寺 靜眞大師圓悟塔・塔碑	965	△▲
高達院 元宗大師慧眞塔・塔碑	975	△▲
普願寺 法印國師寶乘塔・塔碑	978	△▲

　　말하자면 「조각 작품 목록Ⅲ」이 논고의 결론(結論)이 되는 셈이다. 이제 이 「조각 작품 목록Ⅲ」을 가지고 우리는 양식 변화의 해석을 도모하고 총정리하지 않으면 안 된다.

　　우선 첫눈에 띄는 것은 「조각 작품 목록Ⅲ」에서 보는 바와 같이 통일 초기(統一初期)를 장식하는 계유명불(癸酉銘佛, 도판 84)부터 영주불(榮州佛)에 이르는 불상들이 모두 경주가 아니고 백제의 고토(古土) 아니면 금성(金城, 지금의 경주)과 멀리 떨어진 고신라(古新羅)의 국경 근처라는 점이다. 즉 충남 연기, 경북 봉화, 군위, 영주 등지다. 연기(燕岐) 것들은 백제 양식의 잔존이요, 기타 지역은 중앙(경

주)에서 보낸 장인에 의하여 만들어졌거나 백제의 영향으로 만들어진 것이라 생각된다.

이 불상들에는 아직도 구시대의 구양식(舊樣式)이 지배적으로 남아 있다. 비록 도상 형식은 대중의 신앙에 따른 새로운 것이라 하더라도 표현 양식은 구태의연한 것이므로 하나의 과도기적 현상으로 보기보다는 삼국시대 양식과 연결시켜 해석하는 것이 합리적이라 하겠다.

같은 시기에 중앙에서 만들어진 선도산불(仙桃山佛)과 남산 칠불암 삼존불(南山七佛庵三尊佛) 및 사방불(四方佛, 도판 119, 120) 그리고 군위 삼존 석불(軍威三尊石佛, 도판 99, 100) 등은 새로운 도상과 새로운 표현 양식이 두드러진다. 특히 남산 칠불암불은 신라 석불 조각의 발달 과정에서 조각 기법이 숙달된 것이어서 시대 양식 표현이 뚜렷이 나타나 있다.[8]

그런데 7세기 후반이라 하더라도 680년을 전후하여 만들어진 양지의 작품들(도판 103, 105)과 안압지에서 출토된 금동 판불(板佛)들(도판 110)은 종전과는 전혀 다른 도상과 양식을 보여 주고 있다. 실로 이들은 신라가 삼국을 통일한 뒤 성당(盛唐) 미술 양식을 전폭적으로 수용하되 전통적인 원숙한 기술의 바탕 위에 매우 아름답고 사실적이고 힘찬 미술 양식을 창출하고 있다.[9] 이러한 신양식(新樣式)은 706년의 황복사 금제 아미타상(皇福寺金製阿彌陀像)에 이르기까

8) 이에 대한 논고로는 文明大,「新羅四方佛의 展開와 七佛庵佛像彫刻의 研究」『美術資料』27호, 1980.

9) 姜友邦,「雁鴨池出土佛像」『雁鴨池報告書』, 문화재관리국, 1978 및 秦弘燮「雁鴨池出土 金銅板佛」『考古美術』154·155合輯, 1982.

지 그 맥이 이어진다. 그러나 흥미있는 것은 연기(燕岐)에서 여전히 수(隋) 양식의 기축명(689년) 아미타여래구존상(己丑銘阿彌陀如來九尊像)이 만들어지고 있다는 사실이다.

이처럼 7세기 후반에는 새 왕조의 힘찬 출발 때문인지 비교적 많은 석불이 남아 있는데, 석굴암 석불들을 염두에 두고 설정된 최성기인 8세기 중엽에 이르는 사이, 즉 8세기 전반기 석불의 예는 그리 많지 않다. 그 이유는 여러 가지가 있겠으나 필자의 생각으로는 통일초 680년에서 700년경까지 사천왕사(四天王寺), 망덕사(望德寺), 감은사(感恩寺), 고선사(高仙寺), 황복사(皇福寺) 등에서 대대적인 불사(佛事)가 일단락 지어졌고 전제 왕권이 강화되는 8세기 중엽부터 석불사(石佛寺), 불국사, 단속사(斷俗寺) 등에서 다시 대대적인 불사가 일어나기 시작했기 때문으로 풀이된다.

8세기 전반의 현존하는 대표적인 불상은 감산사 석불 2구이다.(도판 115, 116) 그러나 이 불상들만 가지고 그 당시의 경향을 단정해서는 안 될 것이다. 어느 시대이건 여러 경향의 양식을 띤 미술 활동이 함께 행해져 왔기 때문이다.

719년에 만들어진 감산사(甘山寺) 석조 아미타여래입상은 온몸을 대의로 덮고 또 그 대의 전면(全面)에 번파식(飜波式)의 옷주름을 표현하면서 신체의 굴곡을 표현하려 한 점에서 기본적으로 굽타 미술 양식을 엿볼 수 있다.[10] 그러나 석괴(石塊)의 제한 때문인지 전면이 편평하고 양팔과 양손이 몸에 밀착되어 있어서 부자연스럽다. 이러한 표현 방법을 가지고 그 당시의 불상 조각 기법이 아직 미숙하

10) 金理那, 「新羅甘山寺如來式佛像の衣文と日本佛像との關係」 『佛教藝術』 110號, 1976.

다 할지도 모르지만 이것은 때때로 석조각이 갖는 어쩔 수 없는 조건이기도 하다. 초기 석조각은 정면관 위주로 하였으며 원각불이라도 마애불처럼 조각하는 예가 많다. 만일 양감(量感)이 더 큰 석괴의 준비에 성공했다면 두 팔을 더 입체적으로 표현할 수도 있었을 것이다.

같은 해에 만든 감산사 미륵보살입상을 보면 아미타여래보다 훨씬 입체적이다. 보관은 매우 높고 장식이 복잡하며 어깨에서 양팔에 걸쳐 있는 장식(무슨 장식인지 확인되지 않고 있음), 목걸이, 귀걸이, 팔찌 그리고 발목에서 좁게 마무리지어진 치마, 심한 삼곡의 관능적인 자세와 같은 모든 특징들은 분명히 굽타기 보살상의 형식과 양식을 따르고 있다. 이 감산사 불상들에 이르면 석조 기술의 원숙한 경지가 확인되고 또 굽타 양식을 충분히 소화했다고 볼 수 있다.

8세기 중엽에 조성되었다고 생각되는 굴불사지 사면석불(掘佛寺址 四面石佛)에 이르면 주불인 서면(西面)의 우람한 아미타삼존불, 급격히 크기가 작아진 천룡산(天龍山) 석불 양식에 가까운 남면(北面)의 삼존불, 동면(東面)의 웅경(雄勁)한 약사여래좌상, 북면(北面)의 모델링이 풍부한 여래입상과 정교하지 못한 선각의 육비십일면관음상(六臂十一面觀音像) 등 좋게 말하면 다양성 있는 조각 양식이라 할 수 있지만, 그다지 통일성이 없고 양식과 크기에 있어서 불협화음이 심하다. 처음에는 동·서면만이 8세기 전반에 조각되고 남·북면은 8세기 중엽에 그리고 선각(線刻) 십일면관음은 8세기 후반에 각각 추가되었을 가능성이 크다.[11]

11) 金理那, 「慶州掘佛寺址의 四面石佛에 對하여」 『震壇學報』 39호, 1975. 여기서 그도 그러한 가능성을 제시하였으나 十一面六臂觀音像에 대해서만 시기적으로 늦게 추가되었음을 언급하였다.

중국보다는 인도 양식에 더 가까운 불상이 이미 7세기 말~8세기 초에 보이지만 8세기 중엽에 이르면 굽타 양식의 직접적 영향인지는 모르나 굽타 양식의 속성을 연상시키는 작품들이 나타나기 시작한다. 8세기 중엽의 이러한 양식을 대표하는 것이 석굴암 불상들(도판 128)과 운산면 철불(雲山面鐵佛, 도판 127)이다.

충남 서산시 운산면 보원사지(普願寺址)에서 서울로 옮겨 온 철불은 현존하는 철불 가운데 가장 오랜 것이며 최성기(最盛期)의 양식적 특징을 명료하게 보여 준다. 당당한 체구가 풍만하면서도 탄력성이 있으며 신체 각부의 비례가 이상적으로 맞아서 아름답다. 신체에 밀착된 편단우견(偏袒右肩)의 전형적인 번파식 옷주름은 힘이 있고 날카로워 불상의 기(氣)가 옷주름에 표현된 듯하다. 이 시기의 불상은 굽타와 그 영향을 받은 성당 양식을 우리나라가 더 생명력 있게 진전시켰다고 볼 수 있다.[12]

석굴암은 751년에 시작되어 775년경에 완성되었기 때문에 일반적으로 불상 조각이 그 사이 언젠가 완성되었으리라고 막연히 추정하는 경향이 있다. 그러나 실제로 석굴암 건축을 축조하기 위하여는 먼저 본존과 부조상들이 만들어지지 않으면 안 된다. 왜냐하면 부조상이 조각된 판석(板石)은 바로 건축 부재이기 때문이다. 또 석굴암은 매우 복잡하고 독창적인 설계이기 때문에 석굴을 축조하는 데에 상당한 시일이 걸렸을 것이다. 그러므로 석굴암의 불상들은 751년에 시작하여 그리 오랜 시일이 걸리지 않은 시기에 완성되었다고 보아야 한다.

12) 姜友邦, 「統一新羅鐵佛과 高麗鐵佛의 編年試論」 『美術資料』 41호, 1988.

석굴암에는 주실(主室)의 항마촉지인 석가상을 비롯하여 십대 제자, 십일면관음, 범천, 제석천, 두 보살, 감실(龕室)의 불보살들, 통로의 사천왕상, 입구 좌우의 인왕상, 예배 장소 좌우에 늘어선 팔부중상 등 불상의 여러 도상을 체계적으로 구성해 놓은 통일신라의 판테온(Pantheon)이라 할 수 있다. 불상 조각들은 기하학적으로 치밀하게 설계된 독창적 구조의 건축과 일체(一切)를 이루고 있다.

불상의 표현 양식은 불보살(佛菩薩)에서는 이상적(理想的) 양식으로 표현되고 십대 제자, 인왕상 등에서는 사실적(寫實的)으로 표현되었다. 원숙한 기술로 표현된 불교 조각의 완벽함과 사실성은 우리나라 불상 조각 발달의 절정을 이루었을 뿐 아니라 세계에서 가장 숭고한 종교 세계를 구현하였다.[13] 이러한 석굴암 본존에 비견되는 작품으로는 장항리(獐項里) 석불입상(국립경주박물관 진열)을 들 수 있다.[14]

8세기 중엽 최성기 미술 양식의 여운은 비록 쇠퇴의 경향을 띠나 8세기 말까지 약 50년 간 지속된다. 석남사(石南寺) 석조 비로자나불(766년), 불국사의 금동 비로자나불과 금동 아미타불, 실상사(實相寺) 철조 약사여래좌상, 청암사(靑巖寺) 석조 비로자나불, 남산 삼릉계(南山三陵溪) 약사여래상 등은 모두 절정을 넘긴 8세기 후반의 불상들이다.

9세기에 들어서면서 불상 조각 솜씨는 뚜렷한 쇠퇴기에 접어들기

13) 姜友邦,「石窟庵本尊의 圖像小考」『美術資料』 35호, 1984, 및 「石窟庵建築에 應用된 '調和의 門'」『美術資料』 38호, 1987.
14) 大西修也,「獐項里寺址의 石造如來坐像의 復元과 造成年代」『考古美術』 125호, 1975.

시작한다. 얼굴에 표현된 자비의 상징인 오묘한 미소도 사라지고 경직된 목석 같은 표정이 많아지며 신체의 비례도 균형을 잃게 되어 생명감(生命感)과 미감(美感)이 현저히 줄어들게 된다. 이것은 이미 언급한 것처럼 정치적 상황과 밀접한 관계를 지닌 것으로 중앙의 미술 활동은 현저히 약화되는 반면 지방에서 활발한 조상 활동이 이루어져 소위 지방 양식(地方樣式)이 뚜렷하게 등장하게 된다.

여기서 말하는 지방 양식이란 도상과 기술에 정통한 조각사가 아닌 그 문하의 서투른 장인들이 독립하여 만들었거나 전문가가 아닌 사람이 불상을 모방하여 만든 서툰 솜씨 그러나 민예적인 친밀감을 느끼게 하는 불상 양식을 말한다.

미술 활동은 삼국시대 이래 9세기에 이르기까지 대체로 삼국 각각의 수도인 평양, 부여, 경주를 중심으로 이루어졌으며 그것은 중앙 집권적(中央執權的) 전제 왕권(專制王權)이 강화되는 과정의 산물이었다. 여러 수도를 중심으로 전개되었으므로 각 나라 혹은 지방에 따라 미술 표현의 다양성(多樣性)이 나타나고 있으며 우리는 그 각각의 양식적(樣式的) 전개 과정(展開過程)과 그 상호 영향(相互影響)을 살펴볼 수 있다. 그러나 양식 고찰의 기준은 역시 중국의 영향이 끊임없었으므로 중국 불교상 양식의 변화와의 비교에 둘 수밖에 없었다.

그러나 중국의 영향이 미약해지고 때맞추어 중앙 집권적 왕권이 강화되어 나라가 안정되는 통일신라 중엽에 접어들면서 독창적인 면이 두드러지는 한편 획일적인 문화 현상이 동시에 일어난다. 이때는 지방에서 불상을 만들 경우 중앙에서 장인이 파견되므로 양식적 차이가 없다. 그러나 9세기를 전후하여 중앙 집권적 정치 체제나 문물

제도가 무너지고 지방 호족(豪族)의 세력이 등장하면서 각 지방에서 활발한 미술 활동이 일어난다. 이러한 지방에서의 활동은 중앙의 통제를 받지 않으므로 많은 수요에 응하여 기술이 떨어지는 장인도 참여해야 한다. 그래서 기술 면에서 조잡한 작품이 만들어지기도 하며 지방에 따라 다른 표현 양식의 다양성이 나타나게 되어 종전까지의 수도 중심 미술 활동과는 전혀 다른 양상을 띤다.

따라서 편년(編年) 작업도 달라지게 되어 9세기 전반부터 10세기 후반에 이르는 시기 불상의 양식 파악에는 필연적이며 단선적(單線的)인 작업이 불가능하게 되어 편년 작업이 매우 어렵다. 전반기에는 단선적인 필연적 전개 과정이 구명되어 왔으나 후반기에는 모든 작품들을 다루어서 그 다양성(多樣性)을 밝히는 작업에 주력해야 한다. 그럼에도 불구하고 시대적 변화를 면할 수 없으니 중국의 강한 영향 아래 이루어진 것이 아니므로 우리나라 미술품 자체에서 그 변화 과정을 찾아야 하는 어려움이 있다.

9세기 중엽부터 활발히 조성되는 불상 양식을 보면 이상적(理想的)인 양상과 사실적(寫實的) 양상이 없어진다. 얼굴은 모두 다르고 인간적인 얼굴이 되며 신체에서는 양감(量感)이 사라지고 편평해지며 옷주름은 사실성과 탄력성이 없어지고 추상적(抽象的)이며 도식적(圖式的)이 되어 옷의 양감도 사라져 버린다. 9세기 중엽 이후 기년명(紀年銘)이 있는 불상은 철불이든 석불이든 모두 예외 없이 이러한 특성들을 지닌다.

이 시기 불상들은 다른 시기와는 달리 불상 자체에 기년명이 있는 예가 많은 것이 특징이다. 보림사(寶林寺) 철조 비로자나불(858년), 동화사(桐華寺) 석조 비로자나불(863년경), 도피안사(到彼岸寺) 철

조 비로자나불(865년, 도판 135) 축서사(鷲棲寺) 석조 비로자나불 (869년) 등을 그 예로 들 수 있다. 이 시기에 항마인 석가상(降魔印 釋迦像)과 지권인 비로자나불(智拳印毘盧遮那佛) 두 도상이 크게 유 행하여 당시 대중들의 신앙을 엿볼 수 있다.

그러나 이상하게도 이 시기에 만들어진 부도(浮屠)들의 양식적 양 상은 사뭇 다르다. 쌍봉사 철감선사탑(雙峯寺澈鑑禪師塔, 868년), 보 림사 보조선사창성탑(寶林寺普照禪師彰聖塔, 884년), 연곡사 동부도 (燕谷寺東浮屠) 등에 조각된 사천왕, 새, 사자, 구름 무늬 등에서 비 록 편평화의 경향이 있으나 생기있게 약동하는 면모가 오히려 새롭 게 나타나고 있다.

조각에서도 불상에 비하여 광배나 대좌의 장식적인 조각이 훨씬 섬세하고 생동감이 있다. 말하자면 이 시대의 조각에서 인체나 옷주 름을 중심으로 조성된 인체 조각이 급격히 쇠퇴하는 반면 광배, 대좌, 부도에 조각된 장식적인 것은 오히려 정교하고 생명감을 띠고 있는 것은 흥미로운 현상이 아닐 수 없다. 이러한 현상은 고려조에 그대로 계속된다.

여기서 문제가 되는 것이 소위 나말여초 양식(羅末麗初樣式)이다. 필자는 830년경을 통일신라의 조각 양식이 일변하는 큰 획으로 삼았 다. 830년경 이후 나말여초 사이에 공백기가 있다 하여도 왕조만 바 뀌었을 뿐 고려 초의 미술 양식은 신라 후반기의 양식을 계승하고 있다.

고려는 고구려의 영광을 회복하려는 야심에서 고려(고구려는 고려 라고도 했다)라는 국호를 과감히 택하였지만 문화적인 면에서는 신 라 후반기의 미술 양식을 그대로 계승하고 있다. 말하자면 그 양식이

830년경 이래 고려의 광종(光宗)·성종(成宗)에 이르는 정치적 안정기까지 계속되는데 이 830년경부터 980년경에 이르는 약 150년 간을 나말여초의 개념으로 파악하고 싶다.

이 시기에는 첫째, 같은 양식의 부도(浮屠)가 연속적으로 만들어진다. 물론 고려 초에 형식 및 양식의 변화가 없다는 것은 아니나 신라적 요소가 상당히 남아 있어서 신라 양식(新羅樣式)의 쇠퇴기(衰退期)라는 연속적인 면이 보인다. 둘째, 한편 불상의 도상적(圖像的)인 면에 있어서도 신라 후반기의 항마촉지인상, 지권인상이 계속 같은 추세로 연속성을 띠며 만들어진다. 그러던 것이 1000년경 정치 제도가 완비되어 국가가 안정기에 들면서 신라 말(新羅末)의 양식화(樣式化)와 매너리즘에 빠졌던 일면이 사라지고 진정한 고려 양식(高麗樣式)이 확립된다. 그런데 이 시기에는 신라 말처럼 단선적, 일률적이 아니고 다양한 양식의 공존이 주목된다.

즉 새 왕조의 신생면(新生面)을 보여 주게 된다. 첫째, 불상의 초대형화(超大型化)가 시작되어 추상화(抽象化), 괴체화(塊體化), 단순화(單純化)의 양식을 띠기 시작하고 둘째, 그 동안 약화되었던 생명력, 탄력성이 되살아나기 시작하였다.

한편 이와 동시에 셋째, 신라 고전 양식(新羅古典樣式)의 모방과 넷째, 신라 말(新羅末)의 양식이 계속되기도 하여 신라 말의 장식적(裝飾的) 성격이 더욱더 심화되었다.

고려 초의 문물 제도가 신라의 것을 계승한 부분이 많았으므로 그 연속성(連續性)의 관점에서 고려 초의 불상과 부도를 간단히 언급해 보았다.

7. 도상과 신앙

필자는 지금까지 불상 조각을 다루면서 양식(樣式)과 형식(形式)의 문제에 주력해 왔다. 그런데 형식의 문제에서는 자세, 보관 장식, 수인, 광배, 대의와 천의와 관련된 착의법(着衣法) 등의 여러 형식을 다루게 되는데 이들은 결국 도상의 문제와 직결됨을 인식하게 되었다. 그 가운데서도 수인(手印)이 불보살의 존명(尊名) 확인에 가장 중요한 단서가 되는 것이다. 그리고 이러한 도상의 문제는 교리를 연구하는 학승(學僧)들보다도 대중(大衆)과의 관계가 더 중요하다. 말하자면 대중의 요구에 의해서 어느 특정의 도상이 성행할 수도 있기 때문이다. 여기서는 존명 확인에 중요한 수인을 중심으로 불보살의 결합 상태와 신앙의 변천을 살펴볼까 한다.

삼국시대에 이미 조성되어 그대로 통일기(統一期)에 계속된 여래의 도상으로는 아미타불(阿彌陀佛)과 미륵불(彌勒佛), 약사불(藥師佛)을 들 수 있다. 통일 초 아미타불의 수인으로는 통인(通印)인 경우가 많으며 통일 초에 새로 나타나는 아미타 수인으로 안압지 출토 삼존판불(三尊板佛)처럼 설법인(說法印)이 있다.

약사불은 백제의 태안 마애 삼존불에서 처음으로 확실한 도상으로 나타나고 있는데 삼존 형식에서 좌협시로 배치되었다. 오른손은 시무외인(施無畏印), 왼손은 가슴 부분에 올려 손바닥에 약호(藥壺)를 들고 있다. 통일기에는 항마인 자세에 약호를 든 새로운 도상이 나타나며 특히 통일신라 후반기에 성행하였다.

미륵불은 고신라(古新羅)의 단석산(斷石山) 마애 삼존불(도판 95, 96, 97)에서처럼 통인의 미륵불이 조성되었으므로 통일시대에 들어

와서도 통인의 미륵불이 다수 조성되었을 가능성이 많다. 미륵보살은 삼국기 것으로 사유상(思惟像)을 들고 있으나 좀더 연구가 필요한 단계에 있다. 통일 초의 확실한 미륵보살로는 감산사의 미륵보살(도판 115)을 들 수 있을 뿐이다. 미륵정토 신앙(彌勒淨土信仰)은 삼국 시대 상류 계층 사이에 성행하였으나 통일기에는 아미타정토 신앙이 왕족과 귀족은 물론 서민에 이르기까지 광범위하게 성행하였다.[15]

그 다음 통일신라의 새로운 도상으로 크게 유행한 것이 항마촉지 인(降魔觸地印) 성도상(成道像)이며 그 첫 예로 군위 삼존불 본존의 도상을 꼽고 있다.(도판 99, 100) 학계에서는 이를 관음과 세지의 도 상이 확실한 두 협시보살을 양쪽에 둔 항마촉지인의 아미타상(阿彌 陀像)이라 하여 석가(釋迦)의 항마상 도상과 동일시하게 됨에 따라 존명 확인에 약간의 혼란을 일으키고 있다. 따라서 석굴암 본존도 아미타상으로 해석할 수 있는 가능성을 제시하기에 이르기도 하였 다.[16]

그러나 군위석굴 본존의 수인을 보면 전형적인 항마촉지인이 아니 다. 항마촉지인이 되려면 선정인(禪定印) 자세에서 오른손을 내려 땅 을 가리킨 것이므로 오른손은 오른무릎에 내려 놓은 것이 아니라 오 른무릎에 걸쳐서 땅에 닿도록 손을 길게 내려야 올바른 항마촉지인 이 되는 것이다. 그런데 군위석굴 본존의 수인은 전형적인 항마촉지 인과 다르다. 왼손은 선정인 자세가 아니라 손바닥 끝이 앞쪽을 향해 있고 오른손은 다만 오른쪽 무릎 위에 올려 놓은 것뿐이어서 항마촉

15) 文明大, 「景德王代의 阿彌陀造成問題」『李弘稙博士回甲紀念韓國史學論叢』, 新丘文 化社, 1969.
16) 黃壽永, 「石窟庵本尊 阿彌陀如來坐像小考」『考古美術』 136·137 合輯, 1978.

지인이라고 보기 어렵다.

필자의 생각으로는 이것이 항마촉지인 혹은 그 변형이라기보다 시무외, 여원인이란 통인(通印)의 변형(變形)이라고 생각된다. 즉 왼손은 여원인이며 오른손은 본래 시무외인으로 올렸던 손을 무릎에 내려놓은 통인의 변형이라고 생각한다.

입상인 경우 통인을 맺은 것이 많지만 백제의 정읍 신천리 석조 여래입상(新川里石造如來立像)처럼 왼손만 여원인을 맺고 오른손은 그대로 내려 버린 예도 있으며, 통일신라 8세기의 예천 동본동 석조 여래입상(禮泉東本洞石造如來立像)도 똑같이 왼손만 여원인을 맺고 오른손은 그대로 내리고 있다. 이러한 수인을 좌상(坐像)에 적용하여 왼손은 여원인으로 손바닥을 위로 하여 손끝을 앞으로 향하게 하고 오른손을 그대로 내리면 군위 삼존불 본존의 수인이 되는 것이다.

통일신라 초에 항마촉지인의 도상을 충실히 따른 가장 이른 불상은 7세기 후반의 경주 남산 칠불암 마애 삼존불이다.(도판 119, 120) 본존은 항마촉지인의 도상을 충실히 따르고 있어서 왼손은 선정인을 취하고 오른손은 무릎을 거쳐 거의 땅에 닿도록 길게 내렸으며 양 협시는 관음과 세지의 도상을 따르지 않고 있어서 석가여래(釋迦如來)일 가능성이 크다.

대체로 8세기 이후 촉지인의 수인을 한 석불좌상은 모두 선정인과 항마촉지인이 확실한 전형적 수인이어서 군위불 같은 수인은 찾아볼 수 없다. 항마촉지인 약사여래의 경우에도 왼손은 선정인 자세에서 약호를 들고 있다. 이러한 전형적 수인은 고려시대까지 계속된다. 그러므로 군위의 것은 이들 계통과는 다른 예외적인 것으로, 통인의 변형으로 보는 것이 타당하다.

인도의 경우 굽타시대 항마인 좌상은 모두 오른손을 무릎을 거쳐 땅바닥 가까이 내리거나 땅에 손가락을 대고 있다. 중국의 경우 제작 연대와 명문이 있는 최고(最古)의 상인 광서성(廣西省) 계림 서산(桂林西山)의 항마촉지인상(679년)은 오른손을 땅에 대고 있다. 그러나 항마촉지인상의 경우 대개가 오른손을 땅에 대지는 않지만 단지 무릎에 올려 놓기만 하는 것이 아니라 무릎에 걸치되 땅에서 약간 올려서 편한 자세를 취하고 있는 경우가 대부분이다. 당대(唐代) 불상의 대표적인 예인 서안(西安) 보경사(寶慶寺)의 항마촉지인상이나 용문석굴(龍門石窟), 천룡산석굴(天龍山石窟)의 항마촉지인상들도 같은 자세이다. 우리나라 것들도 대개 이러한 자세를 따르고 있다.[17]

군위불과 비슷한 중국의 예로는 당 영륭 2년(永隆二年, 681)의 명문이 있는 병령사(炳靈寺)석굴의 아미타삼존불의 본존을 들 수 있다. 말하자면 중국에서도 아미타불의 경우 정확한 항마촉지인 도상을 취하지 않고 있다.

통일기의 수많은 항마촉지인 가운데 땅을 가리키는 가장 확실한 수인은 석굴암 본존이 유일한 예이다.(도판 131) 석굴암 본존은 정확하게 둘째 손가락을 앞으로 약간 내밀어 땅을 가리키며 길게 내린 도상을 취한 아마도 동양에서 가장 사실적인 것이다. 그러므로 이 수인만 보더라도 아미타불(阿彌陀佛)이 아니고 석가불(釋迦佛)임이 분명하다.

8세기 중엽에 새로이 나타난 도상으로 지권인(智拳印)의 비로자나불이 있다. 화엄종(華嚴宗)과 선종(禪宗)을 배경으로 성립된 여래형

17) 金理那, 「統一新羅時代의 降魔觸地印坐像」『韓國古代彫刻史研究』, 일조각, 1989.

(如來形) 비로자나불 도상은 우리나라에서 창안된 것으로 8세기 중엽부터 조성되기 시작하여 통일기 후반에 항마촉지인상과 더불어 주류를 이루게 되었으며 고려와 더불어 조선에 이르도록 꾸준히 지속되었다. 중국과 일본은 모두 보살형(菩薩形) 비로자나불이 밀교상(密教像)으로 성행하였다.[18]

이상과 같이 시대적 추이에 따른 도상의 변화와 새로운 출현을 살핌으로써 대중의 신앙 변화를 파악해 볼 수 있다. 이들 여러 여래의 도상은 보살과 결합하게 되는데 시대적으로 어떠한 결합 상태를 보여 주는지 살펴보겠다.

아미타불(阿彌陀佛)은 감산사불(甘山寺佛)처럼 독존불(獨尊佛)과 선도산불(仙桃山佛), 굴불사불(掘佛寺佛) 등처럼 삼존불(三尊佛)의 형식이 있는데 삼존 형식을 취하는 경향으로 기울고 있음을 알 수 있다. 하나의 중요한 현상은 관음상(觀音像)이 원래 독존상의 경우로 조성되다가 아미타삼존의 협시(脇侍)로 편입되지만 독립성이 강하여 여전히 독존(獨尊)의 예배 대상으로도 크게 유행하였다. 약사불(藥師佛)은 방어산 선각상(防禦山線刻像)에서처럼 삼존불도 있으나 대체로 독존좌상으로 조성되었다. 미륵불과 미륵보살은 확실한 예가 많지 않아 알 수 없다.

통일 초에 나타난 항마촉지인상은 처음 경주 남산 칠불암에서처럼 삼존 형식이 보이긴 하지만 대체로 독존으로 조성되었다. 8세기에 나타난 비로자나불은 석남사(石南寺, 도판 134)나 청암사(靑巖寺)에서처럼 독존으로 조성되었으나 점차 불국사 석불이나 법수사(法水寺)

18) 姜友邦, 「韓國毘盧遮那佛의 成立과 展開」 『美術資料』 44호, 1989.

석불에서처럼 문수, 보현을 협시로 하는 비로자나삼존(毘盧遮那三尊)이 유행하기 시작하여 고려와 조선조에 계속된다.

　대체로 도상 형식의 변화는 있지만 석가, 관음, 아미타, 미륵, 약사 등이 통시대적(通時代的)으로 조성되었으며 통일 초에 항마촉지인 석가상과 아미타삼존불 등 새로운 도상이 활발히 조성되기 시작하였고 통일기 중엽에 다시 새로운 도상인 지권인 여래형 비로자나불의 독존 형식과 삼존 형식이 활발히 조성되기 시작하였다.

　이러한 도상과 신앙의 문제와 관련하여 문제가 되는 것이 소위 종파(宗派)의 문제이다. 물론 조상(彫像) 활동이 교의(敎義)나 종파에 의해서 이루어지고 있음은 틀림없다. 그러나 언제나 그런 것은 아닐 것이다. 교학(敎學)의 이론적이며 추상적인 틀에 그러한 문제를 맞추기보다는 도상의 형식적 양상에서 오히려 그 당시 교의적 해석과 대중들의 신앙 체계를 복원하여 한국 나름의 불교 신앙의 전개를 도출해 낼 수 있을 것이다. 그러한 시도를 제시한 것이, 비로자나불과 항마촉지인불의 문제를 다룬 필자의 논문「한국 비로자나불의 성립과 전개」였다. 이러한 도상 연구를 통하여 우리는 그 당시 신앙의 변화를 파악해 볼 수 있어서 교리사(敎理史) 연구에 결정적 자료를 제공해 주고 있다.

8. 조각사(彫刻史)의 시대 구분

　일반적으로 미술사(美術史)에 있어서의 시대 구분(時代區分)은 정치사(政治史)의 것을 따르는 경향이 있다. 물론 고대(古代)에는 정치

(政治)와 미술(美術)이 뗄 수 없는 관계에 있었으나 항상 그렇다고 볼 수는 없다. 필자는 정치적 변혁과 연관을 시키는 한편, 양식상의 변화를 중시하면서 통일신라(統一新羅) 조각사(彫刻史)의 시대 구분(時代區分)을 시도해 보겠다. 이 문제는 조각 양식의 변화를 다룰 때 부분적으로 암시한 바 있다.

통일기(統一期)를 통관해 보면 백제가 망하는 660년으로부터 668년 고구려가 망하고 당 세력을 이 땅에서 완전히 축출하는 676년에 이르는 20년 가까운 시기는 정치적으로 삼국 통일 전쟁이 치열하게 계속된 시기였다. 그리하여 미술 활동은 거의 중지된 공백기라 생각된다. 그러므로 통일기의 본격적인 미술 활동은 680년경부터 시작하여 830년경까지 약 150년 간 계속되었는데 공백기를 포함하여 이 기간을 우선 1기(660~830년)로 부르기로 한다. 그러나 그 다음 2기(830~980년) 나말여초(羅末麗初)를 포함하여 150년 동안에 중간에 다시 한번 미술사에 있어 공백기가 나타난다. 즉 889년 농민의 반란, 또 같은 해에 후백제가 일어나 후삼국시대라는 혼란기를 거쳐 신라가 망하고 고려가 건국되는 935년까지 45년 간은 미술 활동 면에서도 역시 공백기라 할 수 있다.

그러나 이 양 공백기에서는 중요한 문화 현상이 간취된다. 통일 초의 공백기에는 금성(金城)이라는 중앙에서의 제작 활동이 거의 나타나지 않으며 오히려 지방에서 구양식(舊樣式)의 답습이 계속되는 경향이 보인다. 그 예가 백제의 옛 땅 연기군 비암사(碑岩寺)와 연화사(蓮花寺)에서 발견된 비상(碑像)들이다. 673년부터 689년에 이르는 동안 아홉 점의 비상이 만들어지는데 수(隋) 양식이 지속적으로 나타나고 있다. 역시 이 시기에 제작되었다고 보이는 봉화(奉化) 석조

반가상이나 군위석굴(軍威石窟) 아미타삼존불상, 영주(榮州) 가흥리 마애 삼존상 등에서 보이는 것처럼 봉화, 영주, 군위 등 신라 국경(國境)의 변방(邊方)에서 조상 활동이 오히려 활발한 느낌이 짙다.

이들은 비록 통일 초기에 제작되었으나 구양식과 관련된 지방 양식(地方樣式)이기 때문에 신시대 신양식(新樣式)의 전단계(前段階)로 삼거나 혹은 이러한 전통적 양식을 기반으로 하여 신양식이 성립되었다고는 볼 수 없다. 즉 그것들은 삼국기(三國期)에서 이어지는 지방 양식으로 일단 끝나는 것이므로 중앙[金城]에서 일어나는 신양식과 연결시킬 수는 없다. 그러므로 이들은 과도기의 작품들이 아니며 구양식 잔존의 성격이 강하다. 따라서 불상에 관한 한, '7세기 중엽'이란 시기적 편년(編年)은 신시대 신양식(新樣式)의 출현과 구양식(舊樣式)의 지속이란 두 양식의 공존(共存)이라는 특이한 현상을 보이고 있다.

전통적 기술의 축적과 민족 고유의 감각 위에 새로운 왕조가 출발하면서 새로운 국제적(國際的) 양식을 전폭적으로 수용하여 신시대의 신양식 확립이라는 전환기가 시작되는 것도 사천왕사지 출토 소조 사천왕상과 감은사 석탑 발견 금동 사천왕상에서 보다시피 680년 전후였다.

그러나 금성에 즐비한 삼국기 사원을 염두에 둘 때 통일기 전기간을 통하여 삼국기(三國期) 조각과 통일기(統一期) 조각이 공존하였음을 잊어서는 안 된다. 그러므로 시대 양식은 다르지만 형식은 구시대에서 빌려 온 작품도 나타날 수 있다. 말하자면 신양식을 표현하는 장인이 구시대의 것을 모방하거나 변형시킬 때 일어나는 현상이다. 그 한 예가 남산 탑곡 사면석불군(南山塔谷四面石佛群)이다. 즉 도

상(圖像)은 한눈에 보아 삼국기(三國期)의 고식(古式)이나 양식(樣式)은 통일기(統一期) 중엽(中葉) 이후의 것이다.

일반적으로 통일신라 미술사의 시대 구분은 경덕왕대(景德王代)의 강력한 중앙 집권적 정치 세력을 배경으로 만들어진 석굴암을 염두에 두고 전·후반기로 나누는 경우가 대부분이다. 그러나 석굴암이 완성되는 약 780년경부터 정치적, 종교적 변혁이 일어나는 830년경까지는 최성기에 이은 쇠퇴기이므로 680년부터 830년까지는 같은 미술 양식의 변화 과정이 나타나는 시기로 보아야 한다. 그 과정은 연속적인 것으로 다루어야지 쇠퇴하는 양식이 나타난다고 해서 곧바로 쇠퇴하는 시기를 시대적 획으로 긋는 것은 불합리하다.[19]

미술사(美術史)에 있어서 시대적인 큰 획은 830년대에 나타난다고 보고 싶다.[20] 이때에는 첫째, 각 지방에 호족(豪族)이 대두하여 중앙의 힘과 권위에 대항하여 새로운 정치적 균형을 형성하고 둘째, 마침 선풍(禪風)이 크게 일어나 각 지방 호족의 후원을 받아 선종 사찰(禪

19) 黃壽永 교수는 제1기를 통일 직후 700년경, 제2기를 700~800년, 제3기를 800~900년까지로 하여 3기로 나누었다(『불탑과 불상』, 說話堂, 1974, p.171). 金理那 교수는 연기군 출토 불비상군(佛碑像群)을 전통 양식의 계승이라 보고 군위불을 위시하여 황복사 터의 순금불입상 등에 외래 유입의 요소가 나타나기 시작한다고 보았다. 그리고 당 양식의 본격적 수용을 안압지 출토 삼존판불, 황복사지 순금 아미타여래좌상, 남산 칠불암 삼존불, 감산사불 등에서 찾았다. 그 다음 굴불사지 사면석불, 석굴암 불상 등을 통일신라 조각 양식의 완성으로 보았다. 그의 편년관(編年觀)의 특징을 보면 정확한 연대로 끊어서 단계적으로 구분한다는 것은 인위적인 설정이 될 위험성이 있다는 좋은 지적을 하고 있다.(『韓國古代彫刻史硏究』, 일조각, 1989)

20) 정치사적으로 신라의 하대(下代)는 중대(中代)에 왕위를 이어 오던 태종 무열왕계(太宗武烈王系)는 끊어지고 원성왕계(元聖王系)가 왕위를 차지하게 되면서 시작된다. 이것은 왕권의 전제주의(專制主義)에 대한 귀족들의 반항에서 초래된 것이었다. 그리하여 822년(헌덕왕대) 金憲昌의 난이 실패로 돌아간 후 귀족들 사이에 대립이 격심해지고 흥덕왕(興德王) 이후 왕위 계승전(王位繼承戰)이 끊이지 않았다. 836년, 839년 계속 왕의 축출이 일어났고 중앙에서의 이러한 혼란을 틈타서 지방 호족(地方豪族)의 세력이 등장하게 된 것 같다.

宗寺刹)이 각지에 건립되어 여러 산간에서 새로운 종교 세력을 구축하였고 셋째, 이에 따라 중앙에서는 미술 활동이 극히 약화되어 중지된 상태에 이르렀으나 지방에서는 활발한 사원 건립과 함께 철불, 석불, 부도가 매우 활발히 조성되었다. 선종의 발흥과 함께 지권인 여래형 비로자나불(智拳印如來形毘盧遮那佛)이란 새로운 도상이 대유행하게 된 것도 이때부터였다.

말하자면 이 시기부터 호족(豪族)-선종(禪宗)-부도(浮屠)-비로자나불(毘盧遮那佛)-철조불(鐵造佛) 등 일련의 새로운 상관관계가 뚜렷이 보이므로 굵은 획을 그을 수 있다고 생각된다. 이러한 경향은 고려 초에도 계속되어 성종대(成宗代)에 고려의 정치 문물 제도가 완비되기까지, 즉 830년부터 980년경까지 계속된 약 150년 간을 2기로 삼고자 한다.

고려 초에는 신라의 육두품(六頭品)이 지배층을 이루고 미술 활동도 그 연장에 불과하여 통일신라와 동질성을 띤다. 특히 부도는 신라 말이나 고려 초에 걸친 고승들의 것이 다수 만들어져서 문화적 연속성이 뚜렷하다. 그러므로 2기 150년 중에 소위 나말여초라는 것은 진성여왕대(眞聖女王代), 즉 농민 반란을 발단으로 후삼국(後三國)이 성립되는 890년경부터 980년경까지를 말하며 2기의 후반부가 되는 셈이다.

이처럼 830년대에의 지방 호족과 중앙 귀족 사이의 대립과 마찰이 점차 심화되기 시작하였으며 그 항쟁이 889년 농민의 반란으로 폭발되었다. 이를 기폭제로 하여 각 지방에서 반란이 끊이지 않고 일어났다. 그 중의 하나가 상주(尙州) 지방의 호족인 견훤이 889~900년에 걸쳐 세운 후백제(後百濟)이며 또 하나의 강력한 세력은 송악(松岳)

을 근거로 901년에 일어난 후고구려(後高句麗)였다. 그리하여 후삼국 시대(後三國時代)가 끝나고 통일신라가 망하는 935년까지를 제2기의 공백기라 할 수 있다.

그런데 975년에 세워진 고달원(高達院) 원종대사혜진탑(元宗大師慧眞塔)과 탑비(塔碑), 1006년 조성된 한국 최대의 불상인 관촉사(灌燭寺) 석조 관음대불(높이 18미터), 1010년의 천흥사종(天興寺鐘) 등 1000년을 전후한 시기에 신라의 후기 양식(後期樣式)을 탈피하여 고려 나름의 문물 제도를 확립하면서 신라와는 전혀 다른 감각의 미술품들이 조성되기 시작한다.

그러므로 시대 구분을 성기(盛期)와 쇠퇴기(衰退期)로 구분하는 것은 정당한 미술사적 발상이라고 볼 수 없다. 그러므로 필자는 660년부터 830년까지 약 170년 간을 전반기로 하고 그 가운데 660년부터 680년까지를 과도기가 아닌 공백기로 보았으며, 830년부터 980년경까지 약 150년 간을 후반기로 보고 그 가운데 890년부터 935년까지 약 45년 간을 역시 쇠퇴기가 아닌 공백기로 보고자 한다. 지금까지 논한 시대 구분을 도식으로 정리해 보면 다음과 같다.

9. 맺음말

우리나라의 조각은 삼국시대(三國時代)에 중국의 영향을 많이 받았으나 한편 독자적 신앙 체계에 의하여 우리나라 나름의 도상(圖像)과 양식(樣式)을 만들어 나갔다. 이러한 경향은 통일신라(統一新羅)에도 계속되어 그 당시 좀더 국제적(國際的) 분위기에서 성당(盛唐)의 영향을 받는 한편, 독창적 형식을 창안하고 인도(印度) 지향적인 양식을 추구하였다. 예를 들어 8세기 중엽의 조각 양식은 중국 천룡산석굴(天龍山石窟)의 것보다도 인도의 굽타 양식에 더 가깝다. 그러나 그것은 다만 유사성뿐이지 우리 것이 생명력의 표현에 있어서 훨씬 앞서 있다.

이러한 국제적 관계에서의 고찰은 830년경 정치적, 종교적 대변화를 계기로 불가능하게 된다. 이 무렵에는 외래의 영향을 탈피하여 우리 나름의 도상과 미감(美感)에 의한, 즉 이름 모를 개인 양식(個人樣式)과 지방 양식(地方樣式)의 다양한 표현 방식에 의한 한국적 특성이 뚜렷이 나타나게 된다. 따라서 우리나라 자체 내에서 신앙 체계(信仰體系)와 표현 방식(表現方式)을 추구하여야 하는 방법론(方法論)을 확립하지 않으면 안 된다.

마침내 우리는 때때로 종교(宗敎)의 본질적인 문제에 부딪히지 않을 수 없는 경우에 이른다. 왜냐하면 불교 조각(佛敎彫刻)은 예배(禮拜)의 대상(對象)이었기 때문이다. 그것은 숭고하고 아름다운 모습을 띠어야 할 뿐 아니라 어떤 교의적 의미도 지녀야 했다. 그런 교의적(敎義的) 문제는 대체로 일본인들에 의한 연구 결과에 의지하여 중국과 일본의 불교 교리 전개나 경전에 빗대어 그 틀에 맞추려는

경향이 있다.

그러나 필자가 일관되게 시도해 온 것처럼 우리나라의 민족적(民族的), 풍토적(風土的) 조건 그리고 거기서 산출된 작품 자체의 철저한 분석과 올바른 이해의 바탕 위에서 종교적 문제를 다루어야 한다고 생각한다. 그러므로 한국 종교사(韓國宗敎史) 및 사상사(思想史)는 대중 신앙(大衆信仰)과 밀접한 관계를 맺어 온 불교 미술을 중심으로 해서 고찰하지 않으면 안 된다는 확신에 이르렀다.

종파(宗派)는 학승간(學僧間)의 교학(敎學) 문제이지 대중의 신앙과는 별개의 것이다. 그러므로 어느 학승이 어떤 특정의 불보살을 예배하였다고 하여 종파와 관련시켜 고찰하거나, 어떤 종파의 승려가 어느 사원에 머물렀다고 해서 사원의 성격을 종파와 관련시키는 경향은 지양되어야 한다. 물론 때에 따라서는 그러한 고찰 방법이 가능한 경우가 있으나 우리나라 불교사(佛敎史) 전체를 그러한 관점에서 볼 수는 없다.

우리가 연구 대상(研究對象)으로 삼는 것은 대중(大衆)의 예배 대상(禮拜對象)인 불교 조각(佛敎彫刻)이다. 그러므로 우리는 불교 조각을 통해 교학(敎學)의 문제에 접근하는 것이 아니라 대중의 신앙 문제에 접근하여 그 바탕 위에서 교학의 한국적 변용(變容)을 추구해 나가야 할 것이다.

부 록

1. 三國時代 佛敎 彫刻史 主要 論著 目錄

國文

姜友邦, 「仙桃山 阿彌陀三尊大佛論」『미술자료』21, 1977, pp.1~15.(『圓融과 調和』, 열화당, 1990)

──, 「金銅三山冠思惟像攷－三國時代彫刻論의 一試圖」『미술자료』22, 1978. 6, pp.1~27.(『圓融과 調和』, 열화당, 1990)

──, 「傳扶餘出土 蠟石製佛菩薩竝立像攷－韓國佛像에 끼친 北齊佛의 一影響」『고고미술』138·139, 1978. 9, pp.5~13.(『圓融과 調和』, 열화당, 1990)

──, 「金銅日月飾三山冠思惟像攷－東魏樣式系列의 六世紀 高句麗·百濟·古新羅의 佛像彫刻樣式과 日本止利樣式의 新解釋」『미술자료』30·31, 1982, pp.1~36, pp.1~21.(『圓融과 調和』, 열화당, 1990)

──, 「三國時代佛敎彫刻論」『三國時代佛敎彫刻』, 국립중앙박물관, 1990, pp.126~159.

──, 「햇골산 磨崖佛群과 斷石山磨崖佛群」『韓國史學論叢(상)』, 일조각, 1994, pp.447~475.

──, 「樣式과 圖像의 根本問題」『미술자료』55, 국립중앙박물관, 1995, pp.1~9

──, 「泰安白華山 磨崖觀音三尊佛考」『百濟研究論叢』제5집, 忠南大學校 百濟研究所, 1997, pp.169~185.

──, 「新羅土偶論」『新羅土偶』特別展圖錄, 국립경주박물관, 1997, pp.115~137.

姜友邦, 「韓國古代佛教彫刻小史」『韓國美術全集』東洋編 10, 日本 小學館, 1998, pp.165～174.

高裕燮, 「金銅彌勒半跏像의 考察」『新興』, 1931.

────, 『韓國美術文化史論叢』, 通文館, 1966, pp.153～164.

高鍾健·咸仁英, 「放射線透過法에 의한 古美術品의 調査(1, 2)」『미술자료』8·9, 1963, pp.1～5, 1964, pp.13～17.

郭東錫, 「製作技法을 통해 본 三國時代 小金銅佛의 類型과 系譜」『불교미술』11, 동국대학교 박물관, 1992, pp.7～53.

────, 「金銅製一光三尊佛의 系譜－韓國과 中國 山東地方을 中心으로」『미술자료』51, 국립중앙박물관, 1993. 6, pp.1～22.

金理那, 「三國時代의 捧持寶珠形 菩薩立像 研究－百濟와 日本의 像을 中心으로」『미술자료』37, 1985. 12, pp.1～41.

────, 「三國時代 佛像樣式研究의 諸問題」『미술사연구』2, 1988. 6, pp.1～21.(『韓國古代佛教彫刻史研究』, 일조각, 1989)

────, 「統一新羅時代 藥師如來坐像의 한 類型」『불교미술』11, 동국대학교 박물관, 1992, pp.91～104.

────, 「三國時代의 佛像」『韓國美術史의 現況』, 翰林科學院叢書 7, 1992, pp.33～70.

────, 「百濟彫刻과 日本彫刻」『百濟의 彫刻과 美術』, 공주대학교·충청남도, 1992. 12, pp.129～169.

────, 「百濟初期 佛像樣式의 成立과 中國佛像」『百濟佛教文化의 研究』百濟研究叢書 제4집, 충남대학교 백제연구소, 1994, pp.70～110.

金元龍, 「韓國佛像의 樣式變遷(상, 하)」『思想界』91·92, 1961. 2, 3, pp.275～285.

金載元, 「宿水寺址出土 佛像에 對하여」『震檀學報』19, 1958, pp.6~33.

金昌鎬, 「甲寅年銘釋迦像光背銘文의 諸問題－6세기 佛像造像記의 검토와 함께」『미술자료』53, 국립중앙박물관, 1994. 6, pp.20~40.

金春實, 「三國時代의 金銅藥師如來立像 研究」『미술자료』36, 1985. 6, pp.1~24.

──, 「三國時代 施無畏·與願印 如來坐像考」『미술사연구』4, 미술사 연구회, 1990, pp.1~39.

──, 「三國時代 如來像 研究－着衣形式의 分析을 中心으로」홍익대학교 박사학위청구논문, 1993.

──, 「三國時代 如來立像 樣式의 展開－6세기 末~7세기 初를 중심으로」『미술자료』55, 1996, pp.10~41.

金惠婉, 「新羅의 藥師信仰－藥師如來 造像을 中心으로」『千寬宇先生還曆記念韓國史學論叢』, 正音文化社, 1985. 12.

金和英, 「韓國佛像臺座形式의 研究－金銅佛을 中心으로」『李弘稙博士回甲紀念韓國史學論叢』, 신구문화사, 1969. 10, pp.609~630.

文明大, 「禪房寺三尊石佛立像의 考察」『미술자료』23, 1978. 12, pp.1~14.

──, 「高句麗 彫刻의 樣式變遷試論」『全海宗博士華甲紀念史學論叢』, 일조각, 1979, pp.589~600.

──, 「元五里寺址 塑造佛像의 研究－高句麗千佛像造成과 關聯하여」『고고미술』150, 1981. 6, pp.58~70.

──, 「韓國古代彫刻의 對外交涉에 對한 研究」『예술원논문집』20, 대한민국예술원, 1981, pp.65~130.

──, 「淸原 飛中里 三國時代 石佛像의 研究」『佛敎學報』19, 1982, pp.257~274.

文明大, 『韓國彫刻史』, 열화당, 1984.

———, 「百濟四方佛의 起源과 禮山石柱 四方佛像의 研究 – 四方佛研究」 『韓國佛教美術史論』, 民族社, 1987. 10, pp.37~71.

———, 「長川1號墓 佛像禮拜圖壁畫와 佛像의 始原問題」 『先史와 古代』 1, 한국고대학회, 1991.6

———, 「半跏思惟像의 圖像特徵과 名稱問題」 『伽山李智冠스님 華甲記念論叢 韓國佛教文化思想史』 下, 1992. 11.

朴永福, 「禮山 四面石佛의 考察」 『尹武炳博士回甲記念論叢』, 1984. 12.

李殷昌, 「瑞山 龍賢里 出土 百濟金銅如來立像考」 『백제문화』 3, 공주사대 백제문화연구소, 1969. 3, pp.25~40.

李浩官, 「金銅誕生釋迦像小考」 『고고미술』 136·137, 1978. 3, pp.113~125.

鄭永鎬, 「中原 鳳凰里 磨崖半跏像과 佛菩薩群」 『고고미술』 146·147, 1980, pp.16~24.

趙容重, 「益山 蓮洞里 石造如來坐像 光背의 圖像研究 – 文樣을 통하여 본 百濟 佛像 光背의 特性」 『미술자료』 제49호, 국립중앙박물관, 1992. 12, pp.1~39.

秦弘燮, 「新羅 北境地域 佛像의 考察」 『大丘史學』 7·8, 大丘史學會, 1973. 12.

———, 『三國時代의 美術文化』, 동화출판공사, 1976.

———, 『韓國의 佛像』, 일지사, 1976. 4.

黃壽永, 「瑞山百濟磨崖三尊佛像」 『震檀學報』 20, 1959. 8.

———, 「百濟半跏思惟石像小考」 『역사학보』 13, 1960. 10, pp.1~22.

———, 「泰安의 磨崖三尊佛像」 『역사학보』 17·18, 1962. 6, pp.51~63.

黃壽永, 「新羅半跏思惟石像」『李弘稙博士回甲紀念韓國史學論叢』, 신구문화사, 1969. 10, pp.583~607.

──────, 「新羅南山三花嶺彌勒世尊」『金載元博士回甲紀念論叢』, 을유문화사, 1969, pp.907~944.

──────, 「斷石山神仙寺石窟磨崖像」『한국불상의 연구』, 삼화출판사, 1973. 5, pp.185~198.(한국일보 1969. 5. 13)

──────, 「百濟의 佛像彫刻」『백제문화』7・8, 1975. 12, pp.47~53.

──────, 『韓國의 佛像』, 문예출판사, 1981. 4.

日文

松原三郎, 「飛鳥白鳳佛と朝鮮三國期の佛像－飛鳥白鳳佛源流考として」『美術史』68, 1968, pp.144~163.

──────, 「三國時代彫刻樣式の時代區分に就て－特に金銅佛を中心とて」『金載元博士回甲紀念論叢』, 乙酉文化社, 1969, pp.993~1021.

大西修也, 「百濟の石佛坐像－益山郡蓮洞里石造如來像をめぐつて」『佛教藝術』107, 1976. 6, pp.23~41.

──────, 「百濟佛立像と一光三尊形式－佳塔里廢寺址出土金銅佛立像をめぐつて」『MUSEUM』315, 1977. 6, pp.22~34.

──────, 「百濟佛再考－新發見の百濟石佛と偏衫を着用した服制をめぐつて」『佛教藝術』149, 1983. 7, pp.11~26.

──────, 「百濟半跏像の系譜について」『佛教藝術』 158, 1985. 1, pp.53~69.

──────, 「對馬淨林寺の金銅半跏像について」『半跏思惟像の研究』, 吉川弘文館, 1985, pp.307~326.

大西修也, 「釋迦文佛資料考」『佛敎藝術』187, 1989. 11, pp.61〜74.

─────, 「韓國半跏思惟像の成立と尊格について」『佛敎藝術』208號, 每日新聞社, 1993. 5, pp.72〜101.

久野 健, 「百濟佛像의 服制와 그 源流」『百濟研究』특집호, 충남대학교 백제연구소, 1982. 12, pp.225〜253.

毛利久, 「廣隆寺寶冠彌勒像と新羅樣式の流入」『白初洪淳昶博士還曆紀念史學論叢』, 1977.

─────, 「半跏思惟像とその周邊」『半跏思惟像の研究』, 吉川弘文館, 1985, pp.45〜60.

岩崎和子, 「韓國國立中央博物館(舊總督府博物館)藏 金銅半跏思惟像について」『論叢佛敎美術史』, 町田甲一先生古稀紀念會編, 吉川弘文館, 1986, pp.249〜274.

吉村 怜, 「日本早期佛敎像における梁・百濟樣式の影響」『佛敎藝術』201號, 每日新聞社, 1992, pp.29〜50.

鄭禮京, 「韓國半跏思惟像の編年に關する一考察」『佛敎藝術』194・197・204・206號, 每日新聞社, 1991. 1. 7, 1992. 9, 1993. 1, pp.63〜100.

2. 統一新羅時代 佛敎 彫刻史 主要 論著 目錄

國文

姜友邦, 「新羅十二支像의 分析과 解釋」『불교미술』1, 동국대학교, 1973, pp.25〜75.(『圓融과 調和』, 열화당, 1990)

姜友邦, 「仙桃山 阿彌陀三尊大佛論」『미술자료』21, 국립중앙박물관, 1977, pp.1~15.(『圓融과 調和』, 열화당, 1990)

―――, 「雁鴨池 出土 佛像」『雁鴨池報告書』 佛像篇, 1977, pp.259~281.(『圓融과 調和』, 열화당, 1990)

―――, 「四天王寺址出土 彩釉四天王浮彫像의 復元的 考察」『미술자료』 25, 1980, pp.1~46.(『圓融과 調和』, 열화당, 1990)

―――, 「雙身佛의 系譜와 象徵」『미술자료』 28, 1981, pp.1~9.(『圓融과 調和』, 열화당, 1990)

―――, 「統一新羅 十二支像의 樣式的 考察」『고고미술』 154 · 155. 1982. 6, pp.117~136.(『圓融과 調和』, 열화당, 1990)

―――, 「石窟庵에 應用된 '調和의 門'」『미술자료』 38, 국립중앙박물관, 1987, pp.1~28.(『圓融과 調和』, 열화당, 1990)

―――, 「慶州 南山論」『慶州 南山(姜運求寫眞集)』, 열화당, 1987, pp.167~196.(『圓融과 調和』, 열화당, 1990)

―――, The Principle of Avalokitesvara and its Iconographical and Stylistic Change in Ancient Korean Sculpture, The Art of Bodhisattva Avalokitesvara – It's Cult images and Narrative-portrayals – (International Symposium on Art Historical Studies 5, Department of the Science of Arts, faculty of Letters, Osaka University), 1987. 3, pp.36~42.

―――, Stylistic Changes in Buddhist Sculpture in Early Unified Silla, International Symposium of the Conservation and Restoration of Cultural Property:Periods of Transition in East Asian Art(Tokyo National Research Institute of Cultural Properties), 1988, pp.197~206.

―――, 「統一新羅 鐵佛과 高麗 鐵佛의 編年試論」『미술자료』 41, 1988,

pp.1~31.(『圓融과 調和』, 열화당, 1990)

姜友邦, 「韓國 毘盧遮那佛像의 成立과 展開」『미술자료』 44, 1989, pp.1~66.(『圓融과 調和』, 열화당, 1990)

─────, 『圓融과 調和－韓國古代彫刻史의 原理』, 열화당, 1990. 12.

─────, 「新良志論－良志의 活動期와 作品世界」『미술자료』 47, 1991, pp.1~26.

─────, 「印度의 比例理論과 石窟庵 比例體系에의 適用 試論」『미술자료』 52, 1993. 12, pp.1~31.

─────, 「韓國의 華嚴美術論」『가산학보』 4, 가산불교문화연구원, 1995, pp.92~149.

─────, 「石窟庵 佛敎彫刻의 圖像的 考察」『미술자료』 56, 국립중앙박물관, 1995, pp.1~48.

─────, 「陵只塔 四方佛 塑造像의 考察」『新羅文化財 學術發表會 論文集』 제17집, 동국대학교 신라문화연구소, 1996, pp.85~124.

─────, 「石窟庵 佛敎彫刻의 圖像解釋」『미술자료』 57, 국립중앙박물관, 1996, pp.43~94.

─────, 「佛國寺 建築의 宗敎的 象徵構造」『新羅文化財學術發表會 論文集』 제18집, 동국대학교 신라문화연구소, 1997, pp.169~217.

郭東錫, 「燕岐 지방의 佛碑像」『百濟의 彫刻과 美術』, 공주대학교 박물관·충청남도, 1992. 12, pp.173~210.

金理那, 「慶州 掘佛寺址 四面石佛에 대하여」『震壇學報』 39, 1975, pp.43~68.(『韓國古代佛敎彫刻史研究』, 일조각, 1989)

─────, 「統一新羅時代 前期의 佛敎彫刻」『고고미술』 154·155, 1982. 6, pp.61~95.(『韓國古代佛敎彫刻史研究』, 일조각, 1989)

金理那, 「降魔觸地印佛坐像 研究」『韓國佛教美術史論』, 民族社, 1987.

──, 「統一新羅時代의 降魔觸地印佛坐像」『韓國古代佛教彫刻史研究』, 一潮閣, 1989. 1, pp.337~382.

──, 「統一新羅時代 藥師如來坐像의 한 類型」『불교미술』11, 동국대학교 박물관, 1992, pp.91~104.

──, 「石窟庵 佛像群의 名稱과 樣式에 관하여」『정신문화연구』15-2, 정신문화연구원, 1992. 4.

金元龍, 「韓國美術史研究의 二・三問題」,『亞細亞研究』7-2, 고려대학교 아세아문제연구소, 1963, pp.237~313.(『韓國美術史研究』, 일지사, 1987)

──, 『韓國美術史』, 汎文社, 1968.

──, 『韓國古美術의 理解』, 서울대학교 출판부, 1981.

──, 『韓國美術史研究』, 일지사, 1987. 9.

文明大, 「景德王代의 阿彌陀 造成問題」『李弘稙博士回甲記念韓國史學論叢』, 新舊文化社, 1969, pp.647~686.

──, 「良志와 그의 作品論」『佛教美術』1, 동국대학교 박물관, 1973. 9, pp.1~24.

──, 「新羅 法相宗(瑜伽宗)의 成立問題와 그 美術－甘山寺 彌勒菩薩 및 阿彌陀佛像과 그 銘文을 中心으로 1・2」『歷史學報』62, 1974. 6, pp.75~105,『歷史學報』63, 1974. 9, pp.133~162.

──, 「太賢과 茸長寺의 佛教彫刻」『白山學報』17, 白山學會, 1974. 12, pp.113~160.

──, 「佛國寺 金銅如來坐像 2軀와 그 造像讚文의 研究」『미술자료』19, 1976, pp.1~16.

文明大, 「新羅 四方佛의 起源과 神印寺(南山塔谷磨崖佛)의 四方佛－新羅 四方佛 研究」『韓國史研究』18, 韓國史研究會, 1977.

───, 「新羅下代 佛像彫刻의 研究 Ⅰ－ 防禦山 및 實相寺 藥師如來坐像을 中心으로」『歷史學報』73, 1977, pp.1~33.

───, 「新羅下代 毘盧遮那佛像彫刻의 研究 1・2」『美術資料』21, 1977. 2, pp.16~40,『美術資料』22, 1978. 6, pp.28~37.

───, 「海印寺 木造 希朗祖師眞影(肖像彫刻)像의 考察」『고고미술』 137・138, 1978. 9, pp.20~27.

───, 「韓國 塔浮彫(彫刻)像의 研究(Ⅰ)－新羅仁王像(金剛力士像)考」 『佛教美術』4, 동국대학교 박물관, 1978. 9, pp.37~103.

───, 「新羅 四天王像의 研究」『佛教美術』5, 동국대학교 박물관, 1980, pp.10~55.

───, 『韓國彫刻史』, 열화당, 1980. 12.

───, 「新羅 四方佛의 展開와 七佛庵佛像彫刻의 研究－四方佛研究 2」 『美術資料』27, 1980. 12, pp.1~23.

───, 「統一新羅 塑佛像의 研究」『고고미술』 154・155, 1982. 6, pp.36~45.

───, 「統一新羅時代 佛教彫刻－智拳印毘盧遮那佛의 成立問題와 石南 巖寺 毘盧舍那佛像의 研究」『佛教美術』11, 동국대학교 박물관, 1992. 12, pp.55~90.

───, 「毘盧遮那佛의 造形과 그 佛身觀의 研究－毘盧遮那佛像의 研究 1」『李基白先生古稀記念韓國史學論叢 上－ 古代篇・高麗時代篇』, 刊行委員會, 1994. 10.

朴敬源, 「永泰2年銘毘盧遮那坐像」『고고미술』168, 1985. 2, pp.1~21.

李銀基, 「新羅下代 高麗初期의 龜趺碑와 浮屠研究」『歴史學報』71, 1976, pp.87～131.

林玲愛, 「統一新羅 影池石佛坐像 研究」『講座美術史』, 韓國佛教美術史學會, 1996.

張忠植, 「統一新羅石塔 浮彫像의 研究」『고고미술』 154 · 155, 1982, pp.96～116.

────, 「錫杖寺址出土 遺物과 釋良志의 彫刻遺風」『新羅文化』3 · 4, 東國大學校 新羅文化研究所, 1987. 12.

鄭永鎬, 『新羅石造浮屠研究』, 신라출판사, 1974.

秦弘燮, 「癸酉銘 三尊千佛碑像에 對하여」『歴史學報』 17 · 18, 1962. 6, pp.83～109.

────, 『韓國의 佛像』, 일지사, 1976.

────, 「雁鴨池出土 金銅板佛」『考古美術』154 · 155, 1982. 6, pp.1～16.

崔聖銀, 「統一新羅 佛教彫刻－羅末麗初 佛教彫刻의 對中關係에 대한 考察」『佛教美術』11, 1992. 12

────, 「後百濟地域 佛教彫刻 研究」204『美術史學研究』, 1994. 12.

────, 「羅末麗初 抱川出土 鐵佛坐像研究」『미술자료』61, 국립중앙박물관, 1998, pp.1～20.

崔完秀, 『佛像研究』, 知識産業社, 1984.

黃壽永, 「石窟庵의 創建과 沿革」『歴史教育』8, 1964, pp.163～187.

────, 「忠南 燕岐石像 調査」『藝術論文集』 제3집, 예술원, 1964, pp.67～96.(『韓國의 佛像』, 문예출판사, 1989)

────, 『石窟庵』, 예경산업사, 1989. 3.

────, 『韓國의 佛教』, 문예출판사, 1989. 8.

日文

金理那,　「新羅甘山寺如來式佛像の衣文と日本佛像との關係」『佛敎藝術』
　　　　110, 1976. 12, pp.3~24.(『韓國古代佛敎彫刻史硏究』, 일조각, 1989)

松原三郎,　「新羅石佛の系譜」『美術硏究』250, 1967, pp.173~193.

───,　「新羅金銅佛に於ける唐樣式の受容－とくにこつの問題に就て」
　　　　『佛敎藝術』83, 1972, pp.41~52.(『韓國金銅佛硏究』, 東京, 吉川弘
　　　　文館, 1985)

───,　「統一新羅彫像樣式の成立に就て」『韓國金銅佛硏究』, 東京, 吉
　　　　川弘文館, 1985, pp.43~54.

───,　『韓國金銅佛硏究』, 東京, 吉川弘文館, 1985.

毛利久 著・洪淳昶 譯,　「白鳳彫刻의 新羅的 要素」『韓日古代文化交涉史
　　　　硏究』, 洪淳昶・田村圓澄 共著, 乙酉文化社, 1974, pp.143~169.

大西修也,「獐項里廢寺址의 石造如來坐像의 復元과 造成年代」『고고미술』
　　　　125, 1975, pp.16~26.(『美術史硏究』12冊, pp.58~83. 所收, 日本
　　　　早稻田大學校 美術史學會, 1975. 3)

───,　「軍威石窟三尊佛考」『佛敎藝術』129, 1980, pp.37~54.

水野敬三郎　「感恩寺西塔舍利具の四天王像」『佛敎藝術』188, 每日新聞社,
　　　　1990.

찾아보기

한국 불교 조각의 흐름

초 판 1쇄 발행 ㅣ 1995년 7월 25일
개정판 1쇄 발행 ㅣ 1999년 3월 15일
개정판 2쇄 발행 ㅣ 2017년 3월 10일

글ㅣ 강우방

발행인 ㅣ 김남석
발행처 ㅣ ㈜대원사
주 소 ㅣ 06342 서울시 강남구 양재대로 55길 37, 302
전 화 ㅣ (02)757-6711, 6717~9
팩시밀리 ㅣ (02)775-8043
등록번호 ㅣ 제3-191호
홈페이지 ㅣ http://www.daewonsa.co.kr

값 25,000원

ISBN ㅣ 978-89-369-0921-5